张法中 著

艺 看见 术家
张法中讲美术史
Meet the Artists

化学工业出版社
·北京·

图书在版编目（CIP）数据

看见艺术家：张法中讲美术史/张法中著.—北京：化学工业出版社，2019.1（2021.2重印）
ISBN 978-7-122-33172-4

Ⅰ.①看… Ⅱ.①张… Ⅲ.①美术史-世界 Ⅳ.①J110.9

中国版本图书馆CIP数据核字（2018）第236219号

责任编辑：宋　娟　尹琳琳
责任校对：王素芹
装帧设计：尹琳琳

出版发行：化学工业出版社
　　　　（北京市东城区青年湖南街13号　邮政编码100011）
印　　装：北京盛通印刷股份有限公司
710mm×1000mm　1/16　印张19¾　字数400千字
2021年2月北京第1版第2次印刷

购书咨询：010-64518888
售后服务：010-64518899
网　　址：http://www.cip.com.cn
凡购买本书，如有缺损质量问题，本社销售中心负责调换。

定　　价：88.00元　　　　　　　　　　　版权所有　违者必究

看见艺术家 听见时代声

曹星原

出版社约我为一本西方美术史通俗读物《看见艺术家》写个序,并向我介绍了本书的作者张法中。这是第一次听说这个名字,我受宠若惊,满口答应。上网查询了作者的情况之后,我发现他并非专业研究者,而是西方美术史的爱好者,更是一位艺术普及者。略略一读,我就发现了这本书的奥秘:原来作者还是个画家,他用画家的眼睛通过作品给你叙述坐在作品前的艺术家的故事,所以是"看见艺术家"。

我在各处的讲座中讲解西方美术作品,在视频中带着听众深读西方经典作品,但我并不是西方美术史研究者,充其量只是个爱好者。因为我对西方美术有着特殊的喜爱,所以在美国求学期间多选修了几门西方文化与美术史的研究课程,课内课外多读了一些西方美术研究经典著作,并在各大美术馆与遗址多倘佯了几圈、多看了些作品。因此,我的这个序,就是要告诉大家:不是专门研究西方美术史的西方美术爱好者其实应该先读这本书。

读完《看见艺术家》的书稿之后,在起笔写序之前,我发现需要做一个重要的功课:当下中国书籍市场上有多少种有关西方美术史的书籍,中国学界对西方美术的研究究竟到了什么地步。尽管我非常钟情于对西方美术史的研究,但是1985年我进入中央美术学院攻读的是中西方美术比较研究,而不是西方美术史。因为西方美术史在当时的中国文化界是个高端学科,对我而言是可望不可及的。进入美院之后,我一直仰望着学院里从事西方美术史研究的教授和他们的弟子们。三十多年过去了,相信西方美术史研究在我们的教授和学长们的努力之下已经形成蔚然大观的局面。

我在网上书店随手做了一些调查，看看一个普通读者在网上随手一搜能看到哪些著作。我的市场调研做完之后，替年轻而又业余的读者感到伤心，已出版的西方美术史著作太多了，让大家无从下手啊！更令我惊讶的是，我在中央美术学院读书时景仰的西方美术史教授和学长们居然都没有"插手"这些通史类的书籍。下面就是我的调查结果，并用我对调查到的书籍的评价来告诉大家：如果你是一个西方美术爱好者，在下面的书中选择出可作为你的西方美术首航导读材料不是一件容易的事情。

令我非常惊讶的是，丹纳的《艺术哲学》在市场上居然有很多新的再版版本。虽然书名叫艺术哲学，但是在很大意义上，这本书起到的作用是通过对作品及其时代和种族的讨论得出一个哲理性的结论，因此可以作为一本历史书籍来看待。这本书是丹纳1869年写完的，是19世纪中后期思想的代表，其学术充满了达尔文思想影响下的文化局限。在通识教育中这本书是不会被提到的，因此更不应该是美术爱好者读物的首选。还有各种版本的《西方美术史》《美术史概论》《西方美术理论》以及作为国家项目的美术史教程和标注为艺术院校硕士入学专业考试指定的美术史书籍等。我相信我一定还遗漏了很多此类标题的书籍，但是这些书大多是为高校学生写的，而且也是作者从书本到书本，重新组织出来的不同需求的"西方美术史"。从文献材料、史实的角度来看，这些书籍都有自己的特点，但是基本上没有独特的史学观，也没有特别关注寻找一个适合中国读者的视角。《写给大家的西洋美术史》（增订版）非常关注普通读者的口味，但是和上述书籍也有一个共同的地方：是理论家叙述的美术史，而不是《看见艺术家》的叙述方式——使读者跟着作者看到西方美术、看到西方美术史中的艺术家。

还有两本重磅西方美术史著作不能不在这里提及。

一是《詹森艺术史》。20世纪80年代，我到美国读书时，恰好遇到《詹森艺术史》在大学遭遇寒流。因为这本书被认为是按照年代编排的图说，而不是一个真正

意义上的历史研究。所以，尽管这本书的写作十分优美，语言叙述雅致经典，但最终还是从大学课本的书架上消失了。

二是被称为"美术史的圣经"的贡布里希的《艺术的故事》。凭心而论，《艺术的故事》是一本非常经典的美术史著作，无论是史脉的梳理、论说的文笔还是史观的明晰都是学界的典范。但是这本书的致命伤之大，也不容忽视：书中基本上谈的都是欧洲艺术的故事，而不是艺术的故事！亚洲艺术、非洲艺术、中东艺术、太平洋岛屿艺术、美洲大陆本土艺术在这本书中只占了极少的分量，而且插图的选择和拍摄角度都不能体现这些非欧洲艺术的美感与价值。作者的潜台词是：不是欧洲的都不算是艺术，因此不值得叙述。这本书的最初出版年代是20世纪50年代，由于当时的时代局限，欧洲学者看不到欧洲之外的世界，可以理解。但是随着非西方艺术研究在高端学术阶层研究成果的不断涌现，西方学术界不得不渐渐承认了世界文化多元性的事实。到了20世纪80年代，这种"欧洲之外无文明"的学术手法在学术界受到冷遇，因此《艺术的故事》在20世纪90年代后，在西方也已不再再版。2008年，这本书的汉译本登陆中国。作为研究西方文化偏见的学者参考，此书无可厚非，但是作为广泛发行的读物，它却在继续传播"西方之外无文明"的概念。译著从头到尾没向读者说明这本书的史观滞后性和对非欧洲的深层歧视……

我们再回到《看见艺术家》这本书。由于这本书的作者是位油画家，所以他在书中以一个画家的眼光想象出作品前的艺术家的故事。整本书的书写方式是公众易接受的方法：以一种似乎是上帝的全能视角来讨论一切发生的事情。比如，作者告诉你此时的达·芬奇心里是怎么想的，他周围的人又是怎样应对的。这样的叙述手法在有翔实的文献作为基础的情况下，给读者一个亲切可见的故事情境。而有人却滥用这个手法，让书籍成为编撰故事。值得庆幸的是，《看见艺术家》中的这些故事，已经在相关书籍中有据可依，作者用了一个全能视角带着大家走进故事中。

作为本序的结论，我想客观地说：这本书不是严格意义上的西方美术通史，而

是西方美术史中的重要经典段落——文艺复兴顶峰时期、巴洛克及洛可可时期以及19世纪的法国艺术。画家张法中跨界成为作家,用他的绘画经验、艺术家的体验和讲故事的才华,把这几段美术史翻讲成艺术家的故事,而历史和作品则成为艺术家的附属。

如果你喜欢传记,如果你喜欢听故事,如果你很好奇西方艺术家的生活是怎样的,如果你喜欢欣赏美术作品并且想看到制作的奥秘,如果你想成为一个对西方美术史的重要阶段有所把握和了解的人,《看见艺术家》能够带你看见艺术家是如何在他们的时代创作艺术作品的。

自序

我第一次读美术史类的书是在上大学的时候,书名叫《温迪嬷嬷讲绘画的故事》。距离今天已经快20年了,这20年里我又读了很多相关的书籍,但从来也没想过自己会写一本书。我很清楚,在那些卓越的学者和作家面前,我的知识和见解几乎是微不足道的。和他们比起来,我唯一的优势就是生在一个更开放包容的时代。

互联网时代是人类最开放的时代,也正是它的开放性导致社会结构的迅速变化,人更自由、更独特,需求也变得各有不同。今天以及以后,无论多么优秀的人,都无法再像达·芬奇或者莎士比亚那样可以获得所有人的赞同。但一个人无论有多糟糕,只要他愿意接受时代,他也一定会在某个范围内受到欢迎。

从某个角度上来说,这并不是什么好事。因为它有可能发展到我们不愿面对的状况,而且这种可能性非常大,至少目前看来,我们正朝那个方向义无反顾地发展着。如果要寻找一个方法来暂缓我们的脚步,我觉得唯一能够担此大任的就是艺术。

如果坚信上一个命题,那么有个问题就必须得到解答:艺术有什么用?

在我没有看懂塞尚的时候,我就在课本里知道了愚公,但我不相信愚公真的存在;在我没看到范宽的时候,我也见过山,但不知道它能装到一杯热酒之中;在我没见到贾科梅蒂的时候,我也感到过孤独,但我不知道孤独并不是一种感受;在我没听过莫扎特的时候,我就已经知道自己不是天才,但我不知道自己离天才居然有那么远。我觉得这就是艺术的"用",它教会我们什么是真正的美好。当你懂得真正的美好后,就不容易迷失在假象之间。

如果我们相信了艺术的价值,那又有一个问题需要解决:什么是艺术?

八大山人画了一条翻白眼的鱼,卢西安·弗洛伊德画了一个肥胖的身体,杜尚把小便池拿到美术馆,玛蒂娜·阿布拉莫维奇和你对视,艺术发展到今天,除了它们都来自于艺术家,我们已经很难再总结出其他共同点。所以,我没法回答什么是艺术,我只能说,那是艺术家的表达。无论是八大山人还是杜尚,他们都是真诚的表达者,同时又是视野独到的人。他们凭借着天赋,把自己的一切都呈现出来,而我们只需阅读他们的作品,就能拥有和他一样的视野、心胸和思想。

我知道艺术是一件多么美妙的事,也知道它能给人带来什么样的改变,所以我想尽我微薄的力量,让更多人爱上艺术。

目录 contents

3 达·芬奇	35 米开朗基罗	71 提香
103 卡拉瓦乔	133 鲁本斯	165 伦勃朗
197 安格尔	235 库尔贝	265 马奈

294 / 看画线路

文艺复兴顶峰时期	这是欧洲文化史上的第二个高峰，选择了最具代表性的三位艺术家，达·芬奇代表创新，米开朗基罗代表奋斗，提香代表渴望。
巴洛克及洛可可时期	这个时期欧洲开始发生分化，各个地区的艺术变得截然不同，选择了代表天主教教权艺术的卡拉瓦乔，代表天主教地区王权艺术的鲁本斯，代表新教地区世俗文化的伦勃朗。
19世纪的法国艺术	19世纪的巴黎当仁不让成为欧洲艺术的中心，思想在这里碰撞得此起彼伏，大师辈出，选择了代表新古典主义的安格尔，代表现实主义的库尔贝，以及似乎谁都不代表但同样伟大的马奈。

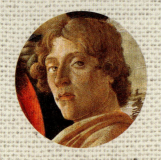 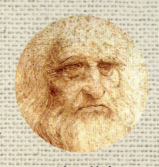 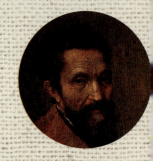

波提切利

他是欧洲文艺复兴早期佛罗伦萨画派的最后一位画家。在美第奇家族掌权期间，他为他们创作了多幅名画，其中的《春》《维纳斯的诞生》至今都是美学的典范。

达·芬奇

人类历史上罕见的天才，他爱好极为广泛，精通工程学、数学、音乐和绘画等。因为大部分时间都是以工程师的身份游走于欧洲各大权贵之间，所以他留下的画作并不多，但他所总结和创造的绘画理论成为后世的绘画《圣经》。

米开朗基罗

他是实现了多项"不可能"的伟人。作为雕塑家，他是第一个超越古希腊的人；作为画家，他创作出了《创世记》《最后的审判》等传世之作；作为建筑师，他设计了圣彼得大教堂的穹顶。他的大半生都活在极度的压抑之中，但却爆发出恒星般的光芒。

时代人物

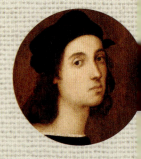

拉斐尔

他是文艺复兴绘画的集大者，被教皇称为"自然的服者"。他既有出色的绘能力，又有卓绝的品位。用自己的作品定义了典雅以至于长期以来都被奉为典主义绘画的标准。

文艺复兴顶峰时期
Renaissance（15—16 世纪）

13 世纪初，文艺复兴开始了。通过数代人的努力，文艺复兴在 15 世纪末到 16 世纪迎来了自己的辉煌，欧洲从此进入了新的时代。

提香

后人称"绘画始于提香"，不但是指他完善了油画技法，更是因为他让"绘"字有了更深的含义。他的艺术成就和影响力实际上不亚于文艺复兴三杰，在学院派继承拉斐尔的同时，提香也一直是和浪漫有关的流派的图腾。

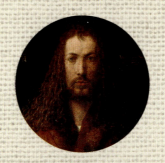

丢勒

他是德国文艺复兴的代表人物。他曾到欧洲各地游学，在意大利受到文艺复兴的影响，开始在德语地区传播文艺复兴思想。他擅长宗教画，更擅长反映自然的风俗画，同时还是绘画理论家，在他的影响下德国艺术进入了新的篇章。

上天有时将深邃、渊博、优

当我们越了解达·芬奇,就会越崇拜他。
他像一个超人,似乎拥有无限的精力和奇思妙想。

予一人之身。

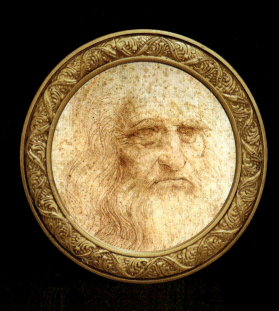

达·芬奇

文 艺 复 兴 人

莱昂纳多·迪·皮耶罗·达·芬奇
Leonardo di Piero da Vinci
1452—1519

很早以前,艺术不是今天这样。那时候的艺术家更像一个巫师,专门负责给人制造幻象。制造幻象的意思就是你看到的东西都不是真的,虽然里面会借用一些现实世界的东西,但它和你身边的事无关。艺术家和观众都明白这一点,但他们也都不约而同地相信,那是在另一个层面上发生的事实。这种感觉就像通灵,通灵者在叙说着我们看不见但又确信无疑的事情(我并不迷信,确切来说我是无神论者,但这个例子似乎有效)。尤其是那些优秀的艺术家,比如乔托和安杰利科,他们制造幻象的能力无人能及。但随着佛罗伦萨和美第奇家族的发展,画家作为巫师的身份悄悄地发生了转变。最开始是一个叫马萨乔的人,他用写实的手法把现实世界的人和物"摄"到画里。之后,弗拉·菲利普·利皮继承了这种画法,他在画圣母的时候找来自己的老婆当模特。这被虔诚的教徒们发现了,他们状告利皮亵渎圣人,但当时的大法官——年轻的美第奇少爷皮耶罗平复了告状的信徒们的愤怒情绪。从那天开始,佛罗伦萨的艺术家们开始大胆地研究写实,教徒们似乎也迅速地被作品说服,开始颂扬这群艺术家的创举。

达·芬奇　圣母领报
1472年　木板油画　99cm×222cm　佛罗伦萨乌菲齐美术馆

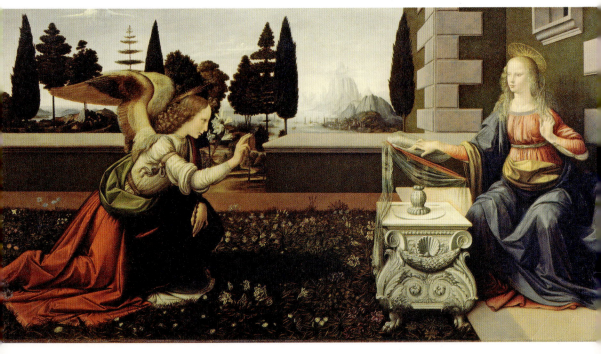

来自芬奇的少年

1464 年的某个下午,在佛罗伦萨附近一个叫芬奇的小镇上,少年莱昂纳多正在加工一面木质的小圆盾牌。他在盾牌的正面画了一个恐怖的美杜莎,它张着血盆大口,满头的毒蛇正在寻找猎物的气息。他的父亲——小镇修道院里的会计——赛尔·皮耶罗先生发现了儿子出众的天赋。这块盾牌被父亲以 40 金币的价格卖给了艺术品经销商,经销商又以 300 金币的价格把它卖给了米兰的大公,而莱昂纳多则被带到了佛罗伦萨学习。

莱昂纳多是父亲最大的孩子,虽然是一个私生子,但他一出生就被承认并且养在家里。他的祖父非常喜欢他,养母因为无法生育也对他视如己出,只是父亲因为公务繁忙而疏忽了对他的教育。在他成长的这 12 年里,所有散碎的知识都来自于祖父和养母以及喜爱他的农民们。这一年,他的第一任养母去世了,父亲也因为成了城市的公证员而举家搬到了佛罗伦萨。

由于父亲的身份,莱昂纳多被送进了当时最好的文法学校。但是在学校里,莱昂纳多可真算不上是好学生,他的算术能力很普通,文法也很低劣,甚至完全不懂希腊文和拉丁文。在佛罗伦萨这样的城市里,他的水平和一个文盲没什么区别。如果我说这位莱昂纳多少爷就是鼎鼎大名的达·芬奇,你一定会觉得奇怪,因为你一定听说过:达·芬奇是一名伟大的画家、科学家、工程师,甚至是生物学家和建筑设计师。拥有这么多头衔的他怎么可能是这样一个文盲或者学渣呢?历史上确实有很多有意思的事并不是像我们想象的那样发生的,达·芬奇就是一个最好的例子。

那位安抚了教徒举报的皮耶罗·德·美第奇是个博学多才的领导者,他从父亲老科西莫那继承了美第奇家族,也继承了佛罗伦萨这座伟大的城市。相对于他的父亲来说,他更加重视文艺,因为文艺是最能彰显一个商业城市的荣耀的事。他有两个儿子,分别是朱利亚诺和洛伦佐,这两位公子几乎定义了文艺复兴人这种特殊的身份:懂古文、善诗歌、好音律、爱生活,武能骑马打仗,文能舌辩群儒,彬彬有礼且心怀天下。美第奇家族是全佛罗伦萨的榜样,每个人都希望像他们一样生活,但是达·芬奇除外。

从学校的角度来说，达·芬奇算是不学无术，但这并不意味着他是个不爱学习和思考的人，情况正好相反，他非常擅长阅读（仅限于意大利语，幸亏当时已经有彼得拉克、但丁和薄伽丘的意大利语著作），对什么都好奇并且乐于幻想。他的大脑似乎从来不会停下思考，一个又一个新的想法不停地冒出来，那些想法又总是天马行空，听起来让人感觉不着边际。他的父亲知道他很聪明，希望他能好好学习，成为美第奇家的幕僚，但是这个希望随着年龄的增长变得越来越渺茫。达·芬奇17岁的时候，父亲偷偷地拿着他的作品来到大艺术家安德烈·德尔·韦罗基奥的工作室，向他询问这个孩子成为艺术家的可能。

韦罗基奥是当时佛罗伦萨数一数二的大艺术家，擅长雕塑绘画和首饰设计，他门下的弟子后来个个都能独当一面，比如著名的桑德罗·波提切利（后来转投利皮门下），多梅尼科·基兰达约（米开朗基罗的老师）和彼得罗·佩鲁吉诺（拉斐尔的老师）。当他看到达·芬奇的作品时大吃一惊，这个孩子无论是想象力还是观察力都远超常人，他的脑子里好像有一个无所不能的天使。于是，达·芬奇住进了韦罗基奥的工作室，正式成为他的学徒。没人知道韦罗基奥究竟教了达·芬奇多长时间，教学涉及雕塑和绘画、建筑学和工程学，之后韦罗基奥还启用这位年轻的画家来当自己的助手。因为韦罗基奥更擅长雕塑，所以他的大多数绘画作品都是学生代工的，很难判断其中哪部分出自达·芬奇，哪部分出自其他画家。但是我们可以确定两件事：一件是达·芬奇是唯一一个辅助韦罗基奥做雕塑的学徒；另一件是《基督受洗》这幅画绝对出自师徒二人之手。

米开朗基罗的学生——最早的艺术史作者乔治·瓦萨里在他的《艺苑名人传》中说，《基督受洗》正是韦罗基奥宣布从此放弃绘画专心雕塑的原因。这幅画大约是1475年绘成，那时候达·芬奇已经注册成为一名职业画家，但他没有急于单独接受商业合同，还在继续为老师做助手。《基督受洗》是一份大合同，合同上写明了必须由韦罗基奥本人来画。这种要求在当时并不多见，因为有名的艺术家在佛罗伦萨过着像明星一样的生活，大家都理解他们有做不完的工作，只要是

韦罗基奥　基督受洗
1472—1475年　木板油画
177cm×151cm
佛罗伦萨乌菲齐美术馆

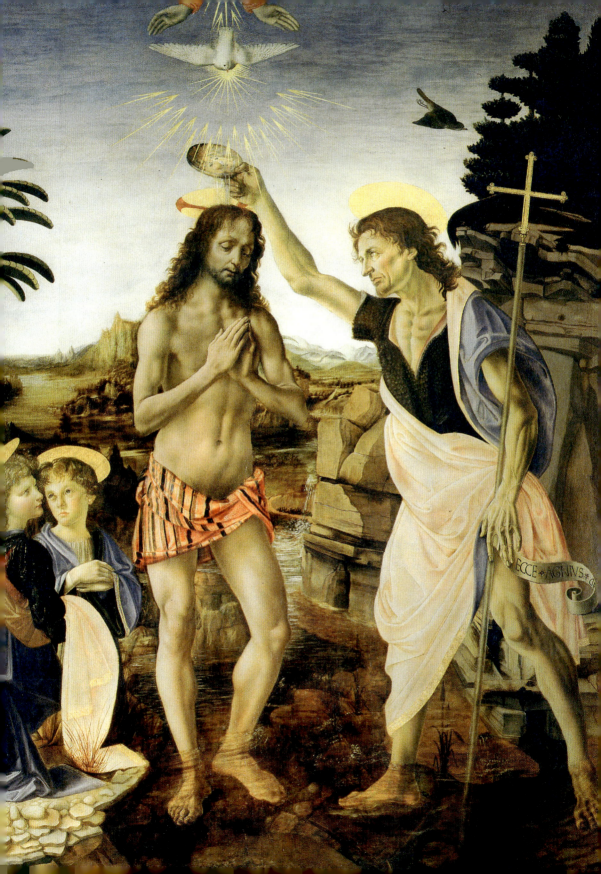

能够保证质量,学徒帮忙完成画作是可以接受的。所以韦罗基奥在画完主体人物之后,就按照惯例,把场景和次要人物交给了他最信任的学生——达·芬奇来完成。

达·芬奇呢?他正在思考。他手里拿着画家执照,却在犹豫,到底要不要把一生都奉献到绘画中去。他之前替老师画的两幅壁画已经受到了认可,一幅是《圣母领报》,一幅是《圣母子与石榴》。但他一点都不兴奋,那只不过是模仿之作,和韦罗基奥以及基兰达约的作品比起来并没有什么突破。"世界这么有意思,有那么多未知等待着被挖掘,为什么我还要活在已知的池塘里呢?"

虽然内心矛盾,但他还是答应了老师,开始认真地研究剩余的画面。第一个重点是两个小天使,韦罗基奥已经勾勒好了轮廓,达·芬奇只要按照学来的方法填色就可以,但他不想简单地应付,他希望能够画出一些有所突破的东西。准确地说,他画出了蓬松的头发、圆润的脸庞、光滑的皮肤和厚重的衣褶,这些全都是韦罗基奥没能表现出来的。相比之下,老师画的施洗者约翰僵硬单薄,即使画出了血管这样的细节,但还是让人难以信任。第二个重点是背景的风光,这已经是长久以来绘画的传统,用真实的环境来增强画面的可信度。但达·芬奇还是不甘平凡,他希望画出人们熟悉的托斯卡纳,而不是不存在的假山假水,他平时画的风景速写这时帮上了忙。达·芬奇也许是第一个户外写生的画家,他经常跑到野外对着大自然描绘,他知道真正的风景长什么样。耶稣背后的这片风景细腻而且委婉,层次分明,像被笼罩在一层薄雾当中一样,充满了诗情。

达·芬奇把完成的作品交给韦罗基奥,老师默默地看了很长时间且一声不吭,最后他说:"你可以把耶稣稍微修改一下,让他看起来再圆润一点,顾客会满意的。"

就这样,韦罗基奥对外宣布不再接受绘画订件,他受不了一个刚刚出徒的孩子比自己懂得还多,比自己画得还好。这是作为一个大艺术家的自尊,至少,在雕塑方面他还是多纳泰罗之后唯一的大师(他不知道的是,就在同一年,一个可以在雕塑上全面超越他的人也出生了)。

韦罗基奥的举动引来了全佛罗伦萨的关注,大家都在传颂:一位伟大的画家

诞生了,来自芬奇小镇的莱昂纳多。同一年,达·芬奇接到了第一件个人订件,虽然那幅画还是在韦罗基奥的工作室完成的,但它是我们今天能够知道的第一幅达·芬奇独立完成的油画作品——《吉内韦拉·德·班琪》。

达·芬奇　吉内韦拉·德·班琪
1474—1478　木板油画　38.1cm×37cm　华盛顿国家美术馆

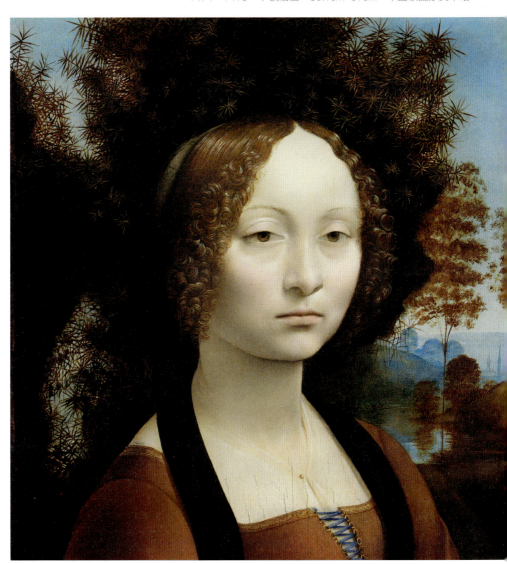

说是油画，其实它还不是我们今天这种意义上的油画。这是达·芬奇自己的一种创造，融合了蛋彩画和油画两种技术。那幅《基督受洗》也是后人通过对材料的研究才确定了哪部分来自于达·芬奇，哪部分来自于那位伤心的老师。达·芬奇对绘画材料所做的试验和他一生中进行的各种试验一样，充满了冒险精神。但这种冒险精神既是优点，也是缺点，在绘画方面大多数时候算是缺点，后面我们会看到那些被达·芬奇的试验所毁掉的杰作。

班琪是一位银行家的女儿，这一年嫁给了一位富豪，这幅画就是新郎为了留念请达·芬奇画的。女孩白皙的皮肤被一片暗色的杜松树映衬着，既突显了她的美丽，同时也暗示了女孩的名字，吉内韦拉就是意大利语杜松的意思。这幅画受到了北方油画风格的影响，画得既细腻又古板。作为一个22岁的年轻画家，达·芬奇急于证明自己的实力，所以他竭尽所能地刻画发丝的细节和薄如蝉翼的丝质衬衣，涂匀皮肤上的一切变化，以及在画面右侧那有限的空间内展示那片诗意的风景。但在今天来看，这些似乎有那么一点用力过猛了。达·芬奇意识到了这一点，他能想到这幅画会受人欢迎，但却没法让自己满意，他想过修改，但交画的期限已到，东家派人来取走了它。

《吉内韦拉·德·班琪》取得了意料之中的成功，女主角和她的丈夫四处颂扬达·芬奇的神奇，这个年轻人已经超越了历代大师：他的画看起来比本人还要真实。但是，达·芬奇却感到一阵无聊，成功只是相对的。因为观众们看到的作品太少了，如果他们看到北欧那些画家的写实画，一定会对自己的画感到失望，绘画已经被挖掘到尽头了，自己所做的工作显得可有可无。

不得志的天才

达·芬奇空手离开了韦罗基奥的画室，像是要和绘画告别一样，回到了父亲的家。在之后的几年里，达·芬奇一次都没有碰过油画，他开始研究数学和地理，并且拜大数学家保罗·托斯卡内利为师。托斯卡内利是一个坚定的地圆说支持者，大概也是第一个用数学证明环游世界的可能性的人，他坚定地认为向西航行同样可以到达亚洲。达·芬奇追随托斯卡内利研究地球的奥秘，通过测量阳光的角度，他确认了老师的理论，同时还猜测出地球要比老师想象的大很多，但这

件事像达·芬奇很多其他的研究一样最终都没了下文。顺便说一下，托斯卡内利的理论还激励了一个热那亚人，在数学家去世10年之后，也就是1492年，那个热那亚人沿着他的设计航行抵达了美洲。

跟托斯卡内利学习，让达·芬奇对地理和数学产生了狂热的兴趣，他的另一个兴趣借助于数学也得到了长足的进步，那就是工程学。实际上达·芬奇对工程学的迷恋要远远深于绘画，他一生画了无数张手稿，其中只有5%是关于绘画的，其他大多数都来自于他的各种奇异的工程设计。

学得文武艺，报效帝王家。这句话不只适用于中国古代，在文艺复兴时期的佛罗伦萨也行得通。当托斯卡内利因为老朽而无法再为达·芬奇提供帮助时，达·芬奇出山了，他以工程师的身份进入了美第奇家族。

大约是在1478年，"华丽者"洛伦佐·德·美第奇雇用了达·芬奇，让他负责研究用于战场的大威力杀伤性武器。第二年，洛伦佐和他的弟弟朱利亚诺在出席某次活动的时候，朱利亚诺当场被刺死。死里逃生的洛伦佐逮捕了教会派出的行凶者，并让凶手被判处死刑。全佛罗伦萨人都聚集到了行刑场，为朱利亚诺哀悼，向教皇西克斯图四世示威。

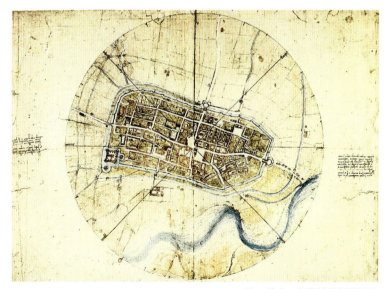

达·芬奇　伊莫拉规划图手稿
1502年　纸上墨水、黑色粉笔　44cm×60.2cm　温莎城堡英国皇家图书馆

达·芬奇 绞刑
1479年 纸上墨水 19.2cm×7.8cm
巴约纳博美术馆

达·芬奇当时也在场，而且他在行刑台上，这次是他时隔几年再一次拿起画笔，目的是记录行刑的场面。那几年正是洛伦佐执政的时期，他是一位英明的君主，更是一位热爱艺术的青年。他在府邸养了一大批古文学者和艺术家，并且把一座花园拿出来作雕塑学校，让佛罗伦萨最后的雕塑大师贝托尔多·迪·乔凡尼在那里教授学徒。在达·芬奇几年前声名鹊起的时候，洛伦佐曾想把他招进府邸，就像他雇用波提切利一样。但达·芬奇突然从画坛消失了，慢慢地就被洛伦佐和整个佛罗伦萨遗忘了。那几年，波提切利、柯西莫·罗塞利和基兰达约统治着佛罗伦萨的画坛，他们的名声传遍了全意大利，甚至传到了遥远的北方，而天才达·芬奇却成了一个默默无闻的人。

达·芬奇并没有嫉妒师兄们的地位，他更在乎有限时间的利用效率。他不能把时间浪费在没有乐趣的地方，生命太有限，头脑中的想法不停地迸发，他需要从中挑选最激动人心的来实现。比如画画，有的时候他也会有兴趣，但画了一笔之后就已经知道了结果，过程一下子就变得索然无味，干脆最后就放下了画笔。但这不代表他不再思考绘画，他还是会在头脑中探索，一旦冒出某种可能性，他会马上再拿起画笔。

这一次他拿起画笔是因为他思考了一个重要的问题，这个问题涉及如何让画面看起来更加深远。透视法在上个时代已经被发明了，画家们喜欢利用建筑之类的规则形状来表现一幅画里的灭点透视，佩鲁吉诺就是这方面的能手。但达·芬奇想到了一个更好的办法，行刑场上的刽子手和人山人海的观刑者给了他灵感：如果只依赖建筑，人物却站成一排，那么建筑和一块布景有什么区别呢？把人放

到场景中去，有远有近，他们和建筑呼应不就能营造真实的空间感了吗？这个想法让达·芬奇兴奋异常，他已迫不及待地想把它付诸墙面（壁画）了。但是由于已经离开画坛太久，已经没人再来向他订画，他也只能简单地画几张草图就把这个想法搁置在了一边。与此同时，另外一件事情又吸引了他的注意。

每年都有一天，佛罗伦萨的医生们在教会的监督下解剖一具尸体，用来研究人身体的奥秘。这个情况并不是公开的，因为当时宗教气氛还相当保守，解剖尸体这种大逆不道的事是会犯众怒的。只有在进步的美第奇家，达·芬奇才能得知并且参与其中。他精心地绘制着人体结构图，肌肉、骨骼，那些隐藏在皮肤下的东西原来才是人物最重要的动因。同行的医生们称赞着达·芬奇的绘制能力，他们希望得到这些作品以作长期观察的素材，但教会的监督人员没收了这些手稿，

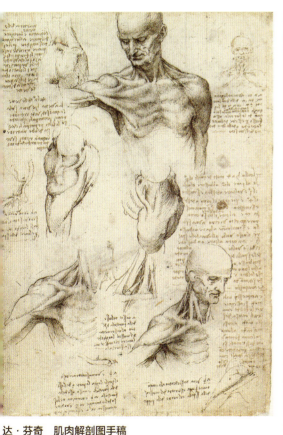

达·芬奇　肌肉解剖图手稿

1510—1511 年　纸上墨水、黑色粉笔　29.2cm×19.8cm
温莎城堡英国皇家图书馆

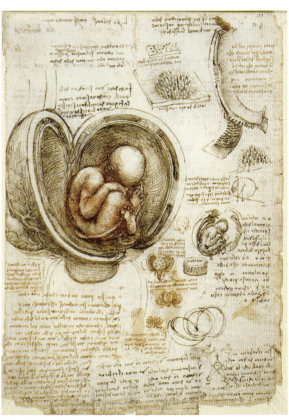

达·芬奇　子宫解剖图手稿

1511 年　纸上黑红粉笔、墨水　30.4cm×22cm
温莎城堡英国皇家图书馆

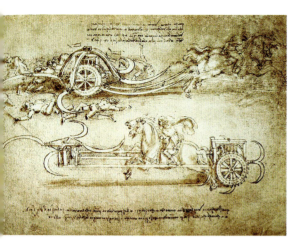

达·芬奇 战车设计图手稿
约 1485 年　纸上墨水　21.1cm×29.6cm
都灵皇家图书馆

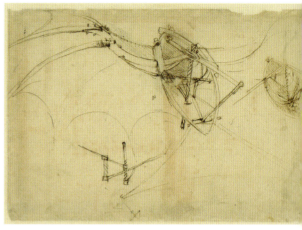

达·芬奇 飞行器设计图手稿
1478—1480 年　纸上墨水
米兰安布罗削图书馆

当着所有人的面都烧掉了，解剖一次已经罪不可赦，绝不能留下任何证据。医生们悻悻地离开了现场，只有达·芬奇脸上还洋溢着笑容，因为那些结构已经印到了他的脑子里。

达·芬奇不喜欢古文，也不懂诗歌，所以他很难混到文艺青年洛伦佐的堂前，即使他为洛伦佐提供的武器设计图绘制得非常精美，也仍然没有引起洛伦佐的注意。唯一能让达·芬奇接近洛伦佐的是工程学和绘画以外的第三个事业——造琴。达·芬奇从小就跟爷爷学习鲁特琴演奏，有着很高的水平，长大之后他开始研究如何制造音色更好的鲁特琴。有一次，他在花园里演奏自己制造的鲁特琴且被洛伦佐听到了，洛伦佐非常喜欢，并用 120 金币买下了那把琴。之后美第奇府邸每一次音乐会洛伦佐都会叫上达·芬奇，听他演奏音乐、讲乐器的事。但达·芬奇性格孤傲，和同样高傲的洛伦佐很难近距离相处，慢慢地两个人又拉开了距离。

达·芬奇以绘画成名，以工程学进入美第奇府邸，又以音乐接近"国王"（实际上是无冕之王）。这三件事，就足以证明这个 30 岁的家伙有着多么非凡的能力。但是能力不代表快乐，他在佛罗伦萨待得并不开心，他设计的武器从来没有机会被投入制造，他的绘画设想也没有机会付诸行动，唯有音乐似乎还能缓解一下他郁闷的情绪，但却没有办法用它来养活自己。

终于，在父亲的帮助下，达·芬奇获得了为修道院画画的机会，修道院要求他画一幅《三博士来拜》。这是一个再普通不过的题材，很多画家都画过，它讲的是三个东方的贤士夜观星象，发现伯利恒上空出现一颗明星，似乎是有圣人降生。于是，三个人准备好上等的礼物前去拜访，等他们到达时发现耶稣已经出生了。这幅画画的就是他们进献礼物的场景。大多数画家，包括伟大的乔托都在一丝不苟地努力描绘这个事件，但达·芬奇有别的想法。他终于可以实现关于人物透视的想法了，除了应该有的关键人物，他前前后后又安置了很多不知名的角色，

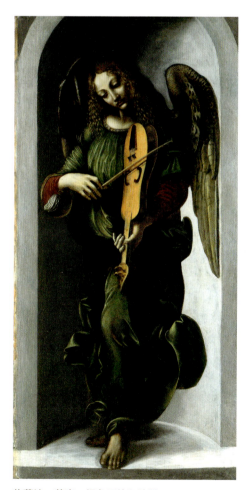

临摹达·芬奇　绿色天使和弦琴
1490—1499 年　木板油画　117.2cm×60.8cm
伦敦国家美术馆

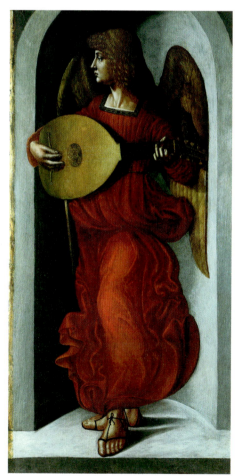

临摹达·芬奇　弹琴的红衣女子
1495—1499 年　木板油画　118.8cm×61cm
伦敦国家美术馆

让画面看起来非常丰富,而且纵深感十足。仅仅是把这些人放到画面里,肯定满足不了达·芬奇的野心。他还要让这些人参与到整个事件当中来,这个事件不仅是三博士,更有耶稣显圣和希律王的围剿。

平静的圣母抱着沉着超出其年龄的婴儿,三博士的到来让人们意识到这个婴儿可不是一般的人,他是神的儿子弥赛亚!这个消息把周围人都吓坏了,他们有的惊慌失措地抱着头,有的相互张望期盼在别人那里得到证实,还有的伸着脖子

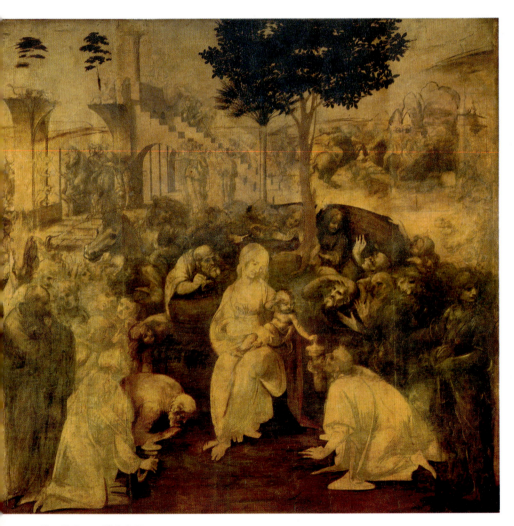

达·芬奇 三博士来拜
1481—1482年 木板油画 246cm×243cm 佛罗伦萨乌菲齐美术馆

盯着耶稣，想看看这弥赛亚究竟是什么样子。这样一幅场景仿佛一下子就把画观者拉回了那个瞬间，强迫你亲眼见证那个时刻。在远处，雷鸣马嘶，希律王的骑兵正在赶来，逃往埃及的路即将起程。

达·芬奇沉溺在创作之中无法自拔，他有生以来第一次觉得绘画如此有趣，那么多从未在画中实现的事，他今天都可以一并做到，也许，这幅作品完成之后，自己就会成为有史以来最伟大的艺术家。

就在他最兴奋的时候，洛伦佐召见了他，不是因为他的绘画，而是因为音乐。洛伦佐要求他制作一把精美的里拉琴（大多数古代游吟诗人所持的一种古老的弹拨乐器），因为米兰大公向佛罗伦萨发出邀请，请他们最好的琴师参加音乐比赛。洛伦佐选择了达·芬奇和另一位著名的乐师，但他选来选去也没选到一把可以代表佛罗伦萨的里拉琴，所以他拨给达·芬奇一些白银，让达·芬奇亲自打造一把琴带去米兰，为佛罗伦萨赢得荣誉。达·芬奇从没演奏过里拉琴，更没制作过，这种挑战一下子就激起了他的好奇心，他立刻放下了绘画，开始和那位乐师研究里拉琴的制作。

最终，他们带着一把形状怪异但是音色完美的里拉琴出发了，留下了那幅未完成的画。达·芬奇信誓旦旦地对父亲许诺，取胜归来后会第一时间完成那幅作品。事实上他很多年以后才回到佛罗伦萨，那幅画最终也没有画完。修道院不停地责怪他的父亲，要求得到大量赔偿，父亲找到班琪先生（"杜松"的父亲）出面说和。班琪先生是个识货的人，他看完画用定价两倍的钱从修道院把画买了下来，这件事才得以平息。

大概在这幅画搬到班琪府上的时候，达·芬奇和乐师也抵达了米兰。一路上，达·芬奇努力和乐师学习演奏里拉琴，到达米兰的时候，乐师已经决定比赛让达·芬奇来演奏，因为他已经超越了自己。随行的几位达·芬奇的崇拜者一路看得眼睛都要掉出来了，达·芬奇简直不是人，根本没人能够拥有这样的能力！不仅是里拉琴的演奏，达·芬奇在各方面都是个不可思议的存在。他极少睡觉并且一整天都精神饱满，除了练习演奏，他一路上还绘制了从佛罗伦萨到米兰的地图，给他们讲述地球是如何围绕着太阳转动的以及他设计的一种巨大的杀人武器——死光镜。但他并不想把它制造出来，因为这东西可以瞬间烧毁一座城市。

远走米兰的岁月

在米兰的公爵府灯火通明的宴会上，达·芬奇击败了所有对手，获得了音乐比赛的冠军。斯福尔扎大公对他赞赏有加，言语中透露出想留下达·芬奇作宫廷乐师的想法。米兰对于达·芬奇来说是个未知数，于是他给斯福尔扎大公写了一封"简短而谦虚"的自荐信，向大公表明自己的九项特长，包括工程学和军事领域等。斯福尔扎大公虽然留下了他，但除了偶尔邀请他进入宫廷演奏以及给了他一个军事顾问的虚职以外，达·芬奇没得到任何实际工作。这段时间达·芬奇拿着微薄的工资，又没有了父亲的资助，还要养活几个学徒，他的日子一下子变得困顿起来，返回佛罗伦萨就变成了越来越迫切的希望。

就在他接近决定回家的时候，一份奇怪的订单挽留了他。这份订单来自圣方济各总会大教堂，通过一位来自佛罗伦萨的僧侣递给了达·芬奇。订单写得非常细致，并且规格要求很高，摆明了是要找全意大利最好的画家来完成，很明显来找他的这位老乡替他说了不少的好话。达·芬奇看完之后，接受了这份严格的订单。虽然绘画此时并不是达·芬奇的主业，但是对于有难度的挑战他随时都欢迎，即使是一个全新的领域他也会毫不犹豫。

教堂希望得到的是一幅金碧辉煌的作品，就像锡耶那人擅长的那样贴满金箔，但同时又要拥有乔托般的生动，可是达·芬奇从头至尾都没有跟他们要求过准备金箔这种材料。教堂开始怀疑那位佛罗伦萨僧侣推荐达·芬奇是不是出于私心，他们派人到达·芬奇的画室去打探，探子回来惊慌地说，他看到了圣母就在达·芬奇的屋里。几天之后，达·芬奇的画被安置到了教堂的祭坛上，但在揭下幕布不久后就被撤了下来，原因是他的画太像真的，以至于吓晕很多前来礼拜的教众。大公听到了这个奇怪的消息后决定亲自去看一看，看到了画他才意识到自己忽视了一个什么样的天才。他马上聘请达·芬奇做自己的宫廷画师兼军事顾问，给了他最好的待遇，并且许诺提供一切便利条件来配合他的各项试验。此刻，听到传言的洛伦佐·德·美第奇懊悔无比，他那么重视艺术却放走了佛罗伦萨最卓越的天才。这幅画就是《岩间圣母》。

《岩间圣母》是达·芬奇真正意义上的开山之作。在这幅画中，达·芬奇抛

文艺复兴顶峰时期——达·芬奇

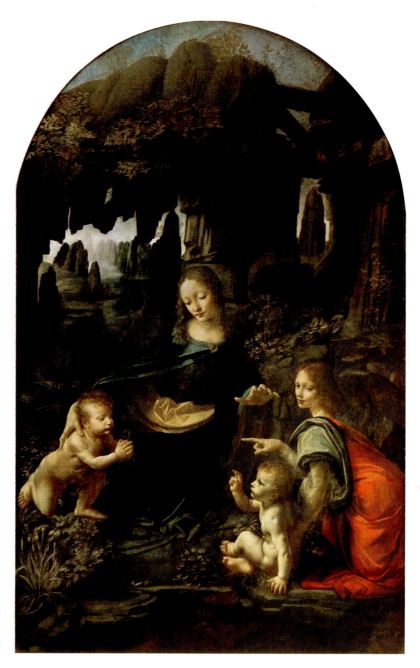

达·芬奇
岩间圣母
1483—1486年
木板油画
199cm×122cm
巴黎卢浮宫

出了多个独创原则,让它彻底改变了绘画艺术,直到今天,这些理论仍然根深蒂固地影响着绘画。首先是人物的明暗关系被加强了。暗部隐没到深色的背景当中,从而使得亮部显得清晰而且立体,这就是为什么那位密探回来说,他看到了真实的圣母。其次是自然。人物的动作自然,衣物的质感自然,婴儿的肉感更自然,这些自然都来自于达·芬奇大量而细心的观察,在他之前从没有画家做到这一点。

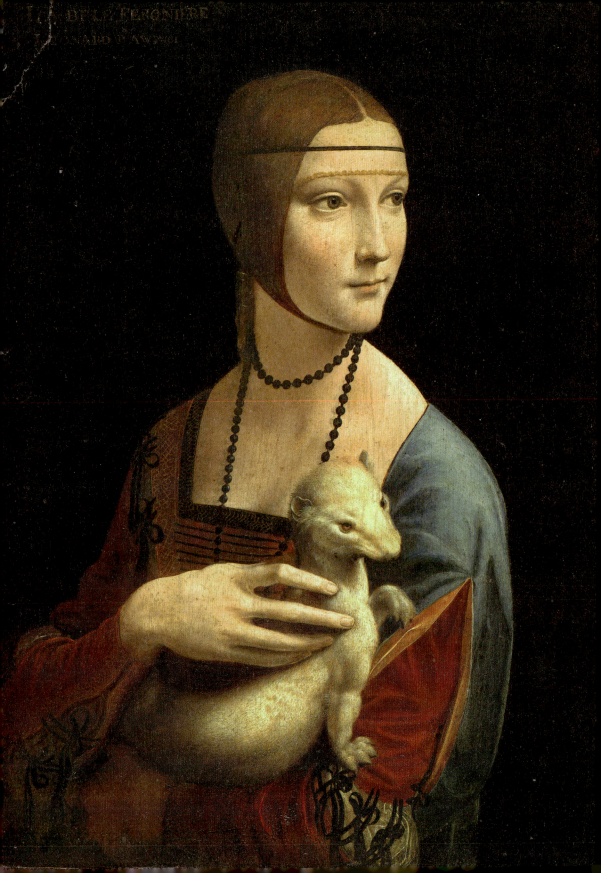

最后是那片神秘的岩洞。很多人都没有亲眼见过这种自然景观，它来自于达·芬奇探险的经历，单是上下交错的岩石就足以让人震撼，把圣母子放置到一片如此神奇的场景当中则更强调了他们的不凡。

大公从此对达·芬奇关爱有加，凡事都愿意把他带在身边，这位不善言辞的奇人也总能给他带来不同的惊喜。《抱银貂的女子》是达·芬奇为大公所画的第一幅画，虽然已经当了好几年的宫廷画师，但他真正用于画画的时间并不多，除了为一位音乐家画了一幅肖像（未完成），他的大部分工作时间都被消耗在了装饰大公的豪华派对上。直到大公遇到了这位年轻的女孩加莱拉尼，他才想起让达·芬奇画幅画以永远地留住她的青春。

肖像画的历史由来已久，北欧人非常擅长它，画得逼真而且细腻。一个叫梅西纳的意大利人游历北欧并把这套方法带回了米兰，有记载说梅西纳在米兰展示了他的写实并引起了轰动，但达·芬奇仍然不屑一顾。他认为北欧人虽然擅长写实，但人物动作僵硬，面孔死板，与其说画的是人，还不如说画的是一具僵尸。他要画肖像，不仅要画出人的形貌，还要表现出人的气质和灵魂。这幅《抱银貂的女子》充分展示了他的决心。画中女孩侧身扭头，仿佛听到谁在叫她一般，稚嫩的面庞上是一副俏皮但优雅的表情。那修长的手指似乎在逗弄着乖巧的银貂，一束温柔的光线从右上方弥漫下来，映衬着女孩的皮肤，像仙女一样泛起微光。我没有见过这种银貂，不知道达·芬奇表现得是否真实。如果是的话，我也想养一只。但这种可能性不大，银貂更像是在表现女孩的性格以及暗示她的身份，因为她的姓氏加莱拉尼正是希腊语中银貂的谐音（或许是猜测，但达·芬奇是藏彩蛋的鼻祖，谁能说得准呢？）。还有一个说法是这只银貂代表沉迷佳人美色的米兰大公，因为他曾获得过银貂骑士勋章。

达·芬奇　抱银貂的女子
1490 年　木板油画　53.4cm×39.3cm
克拉科夫恰尔托雷斯基博物馆

达·芬奇
音乐家
1485年 木板油画、蛋彩
44.7cm×35cm
米兰安布罗削美术馆

这幅《音乐家》也许是达·芬奇唯一一幅利用投影设备绘制的作品,它的造型方式和达·芬奇其他作品有很大的区别。投影辅助绘画是来自于佛兰德斯地区的一种手段,非常容易做到逼真,梅西纳把它从北方低地带到威尼斯,之后短暂经过米兰,这幅画刚好就在此期间诞生。

作为宫廷画师,虽然没画几幅画,但达·芬奇的名声已经传遍米兰。大量的订件请求纷至,达·芬奇却一一拒绝了,他可没有时间来应付这些平庸的要求,最多是让他的学徒们答应其中一些体面的,自己要投身于完成那些谁也做不出来的成就:一座巨大的铜像、一场盛大的婚礼或者一艘改变战局的潜艇。

为了感谢米兰大公的知遇之恩,他要克服所有雕塑家都没有经历过的困难,来为大公建立一座巨大的青铜骑马雕像,这座雕像将成为米兰城的新象征。这座雕像不仅要有史无前例的巨大体积,更要有气势恢宏的运动感,那匹马正扬起前蹄准备踩踏敌人,马上的斯福尔扎半蹲着挥舞着手中的宝剑,他目光炯炯,似乎已经提前预知了敌人的厄运。这尊雕塑在达·芬奇头脑中已经成型,剩下的就是如何去实现它。第一个是马。他必须长期到驯马场去了解马匹的运动规律,为此他花了几个月的时间,在没有照相机的年代,他是世界上第一位对高速运动的动物了如指掌的人。第二个是克服重力。他的骑马造型太夸张,马和人物全部的重量都要由马的两条后腿承担,这几乎是一个不可能的任务。第三个难题来自于经

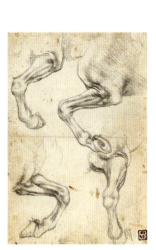

达·芬奇 马腿习作
1490年 纸上素描
21.3cm×14.5cm
布达佩斯美术馆

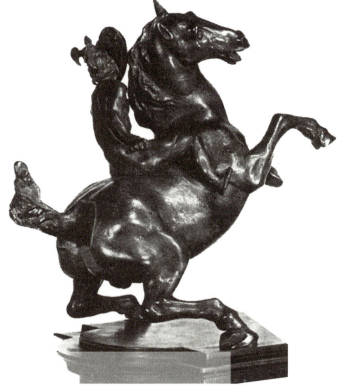

达·芬奇 骑马像
16世纪早期 青铜
28cm×24cm×15cm
布达佩斯美术馆

济。这是达·芬奇自作主张的作品,并没有得到大公爵的资助,达·芬奇需要募集资金来购买大量的青铜原料。最后一个难题来自于破碎的时间。达·芬奇总会被纷乱的工作骚扰,比如陪建筑师四处视察防御工事或者为大公的女儿准备一场不可思议的婚礼。

1490年,达·芬奇被派到了帕维亚,他在那里认识了一位名叫马蒂尼的建筑师。两个人谈起了古代的建筑知识,达·芬奇惊讶地发现马蒂尼对建筑有着非常深刻的了解,尤其是古罗马建筑师维特鲁威的《建筑十书》,马蒂尼可以说是

如数家珍。达·芬奇在佛罗伦萨时就看到过这本书，但是因为书本身是用古拉丁文写的，他看不懂，所以就搁下了了解的冲动。和马蒂尼谈起它时又一次引起了他的好奇心，更重要的是马蒂尼已经把它翻译成了意大利语，达·芬奇求知若渴，立刻开始研究。在研究的过程中，达·芬奇绘制了著名的《维特鲁威人》，用这张图稿来向古代智慧致敬，同时将美学的黄金比例从建筑延伸到了人物和绘画。

从帕维亚回到米兰之后，达·芬奇开始了婚礼的设计。今天，我们已经无法找到对那场婚礼的记载，无法知道为什么达·芬奇能让所有参与的人都感到像经历了一场美梦，只能勉强得知那是人类有史以来第一次沉浸式的综合庆典。达·芬奇调动了包括声音、光线、场景、烟雾等的多重综合因素，真正扮演了一次魔法师。有的时候我会想，如果达·芬奇生在今天，我们最希望他的主业是什么？我希望他是一个电影导演或者是一个 VR 游戏制作人，如果能在平淡的生活中偶尔进入一个天才的世界，那是多么美好的一件事啊。

经历了重重的波折和困难，大铜像终于要进行浇铸了。野心勃勃的法国国王查理八世以继承那不勒斯王位为由进军意大利，沿途的国家如临大敌，米兰作为其中之一开始调动全部的军事资源，达·芬奇所有用来做雕像的铜都被征收，苦心经营的计划没想到以这种方式被终结了。

达·芬奇的生活立刻陷入了困顿，买铜所欠的债压得他喘不过气来，他甚至想过变卖自己珍贵的手稿以还债。幸好，他还会画画，这一次又是绘画拯救了他。和他一起设计过米兰大教堂的建筑师贝纳托·布拉曼特（拉斐尔在罗马的重要引荐人）找到了他，并且为他提供了一份丰厚的合同。修道院请求他画一幅《最后的晚餐》，鉴于他无数次地拒绝订件，甲方这次把价格提高到了让人无法拒绝的程度，一幅画的酬劳比他之前几年的总收入还要多。对于正缺钱的达·芬奇来说，已经没有悬念，接受是唯一的选择。

达·芬奇　维特鲁威人
1485 年　纸上墨水　34.3cm×24.5cm　威尼斯学院美术馆

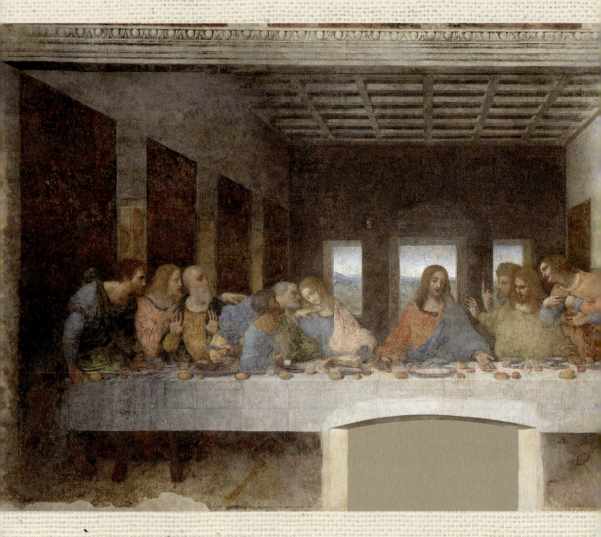

《最后的晚餐》是从乔托到基兰达约，几乎每个画家都画过的一个主题，怎么样才能画出新意呢？达·芬奇苦思冥想，最终落到了三个突破上。

第一，戏剧性。之前所有的《晚餐》都有一个通病，12个使徒之间的身份非常难以区分，尤其是11个正义的圣徒和那唯一一个背叛主的犹大。历史上那些伟大的画家想了各种办法来加以强调，比如在每个人的脚下写上名字，这是古代最流行的方法；再比如把犹大画到所有人的对面，这是近代人的普遍共识，但这些都违背了事件本身。用写名字这个方法实际上就是画家承认了自己的无能（绘画的力量弱于文字），画到对面就是承认了使徒们的无能（人家都坐到对面了，你还不知道是谁背叛了耶稣）。

无论如何，这些都是愚蠢的方法。达·芬奇要做的是设计一个情节，耶稣说："你们中将有一个人会出卖我。"使徒们听到这句话会因为他们自身不同的性格而引起不同的反应，不标明哪个是背叛者犹大，观画者通过分析角色们不同的表情自会分辨得出。达·芬奇成功了，这戏剧性的瞬间充分表达了耶稣的平静、犹大的紧张、使徒们的惊恐和猜忌。耶稣的话像一块大石头投入了平静的湖面，掀起层层涟漪。人们开始议论纷纷，那个背叛者是谁？"不是我！天啊，可怜的主！快告诉我那是谁，我要杀了他！"

修道院的主管们对这幅画非常满意，因为每一个来参观的人，即使没有多少宗教知识，也不懂得艺术，他们也能轻易地理解这幅作品，这正是宗教画的意义所在。

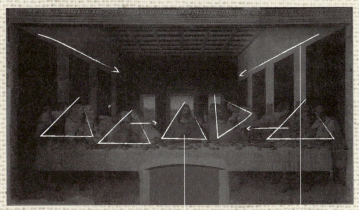

疏密关系和各种三角形体现达·芬奇对构图规律的熟稔

透视,文艺复兴的记号之一

达·芬奇 最后的晚餐
1495—1498年 湿壁画 460cm×880cm 米兰圣玛利亚感恩修道院

但是,懂艺术也了解宗教的人怎么看这幅画呢?他们还会像普通人那么惊讶吗?答案是:会。这是他的第二个突破——绘画方法。达·芬奇的厚度在于他的作品能够从各个角度分析,白丁鸿儒皆为之叹服。这幅画揭幕之后引来最多的不是教众,而是各地的画家,他们聚集到修道院临摹分析,努力地在达·芬奇的杰作中吸取知识。有紧有松的人物分布,有近有远的立体空间,每一个人物不同的衣物、动作和表情,这些都是引领时代的创新,后人把它们作为绘画的《圣经》记录下来,一代一代地沿用。直到今天练习素描,其中大量的知识还都是来自于这位不可思议的奇才,很难想象如果没有达·芬奇,艺术将会滞后多少年。

不过,我们今天已经看不到这幅画真正的光彩了,这要归咎于达·芬奇的第三个突破——材料。他最开始和韦罗基奥学画的时候,主要是画蛋彩画和湿壁画。但随着对油画的新材料的研究,达·芬奇觉得利用蛋彩和油画结合的方式已经全面超越了古老的方法,无论是在可描绘的细腻程度上,还是在色彩的鲜艳度上,都完全不在一个层面上。《最后的晚餐》如果用新材料来画,将会画得更精致,效果更明亮,从而大大提升内容本身的认知度。其中唯一的负面影响就是工作时间将会延长几倍,但为了石破天惊,这点时间又算什么呢?

可达·芬奇没想到,工作时长根本算不上伤害,他夹杂在颜料里的那些蛋黄才是一枚枚定时炸弹。随着时间的推移,它们开始发霉并且脱落,这幅举世瞩目的作品仅仅过了十几年就已经变得面目全非。更可气的是,由于这幅画太有价值,后来很多热心肠的人都努力想去修复一下,但这些人还没弄明白腐败的真正原因就慌忙动手,用的都是最通用的湿壁画修复方法,结果就是越帮越忙,到了18世纪的时候,经历了几轮"挽救",画面终于很难辨认了。最有效的一次修复来自于20世纪,如果不是这次科学的历时20年的修复,《最后的晚餐》恐怕已经是酒足饭饱、各回各家的一道白墙了。

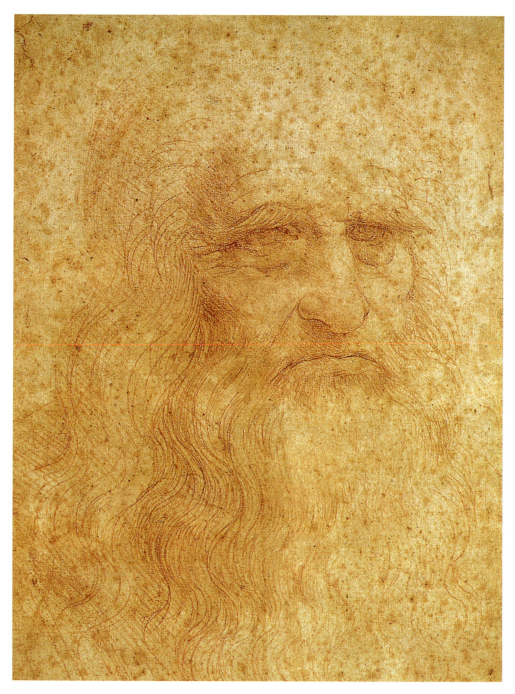

达·芬奇 自画像

约 1513 年　纸上红粉笔　33.3cm×21.3cm　都灵皇家图书馆

这是唯一一幅被认证的达·芬奇自画像,也可能是世界上传播度最广的一幅自画像。拉斐尔在《雅典学院》中把柏拉图画成达·芬奇的形象,那个形象看起来和这幅画非常接近。

最后的驿站

1498年,达·芬奇的资助人米兰大公斯福尔扎被赶下台,达·芬奇也被迫离开这座心爱的城市开始漂泊,不久之后回到了故乡佛罗伦萨。在佛罗伦萨,人们对待他像对待一位凯旋的英雄一样,艺术家们第一时间把他邀请进"釜社",这代表了一个佛罗伦萨艺术家的最高荣誉。市政厅则是把最好的一面墙壁和一块上好的大理石交给了他,让他用壁画和雕塑这两种方式来为故乡创造荣耀。达·芬奇拒绝了雕塑(最终那块石头被米开朗基罗雕刻成了大卫),但接受了那幅壁画,他希望用一幅《安吉利亚之战》来证明自己作为第一艺术家是名副其实的。这幅作品要体现混乱而激烈的战斗场面,刀光剑影,战马嘶鸣,勇敢的战士为了保卫佛罗伦萨而拼尽最后一丝力气。

这是一面巨大的墙壁,达·芬奇亲手描绘了底稿,单是那底稿就足以让人热血沸腾,他从下至上开始绘制,每画出一部分都会获得齐声的喝彩。在画到1米以上的时候问题出现了。他的蜡画法需要保持蜡的熔化状态,所以墙底下必须生起火堆,但火堆能够维持温度的距离是有限的,一旦他画得过高蜡就开始凝固从

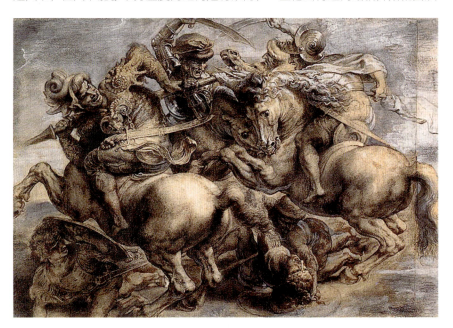

彼得·保罗·鲁本斯(临摹达·芬奇)　安吉利亚之战
1600年　纸上水彩、墨水　45.2cm×63.7cm　巴黎卢浮宫

而无法绘制。为此，达·芬奇加大了火堆，结果温度太高导致已经画好的下半截开始融化。面对一筹莫展的达·芬奇，佛罗伦萨人渐渐失去了信心。

如果再给达·芬奇一些时间，也许他会找到解决方案，但时间几乎是唯一不受他控制的东西。不久之前，教皇亚历山大六世的私生子"毒药公爵"恺撒·博尔吉亚开始了他征服意大利的计划，他写信给达·芬奇聘他为随军的军事顾问和工程师，对于这份差事，达·芬奇显然比绘画更加钟意。他向佛罗伦萨市议会请求推迟壁画的交付时间，好去实现他的机械梦想。"正义旗手"（被选举出来的市长）索戴里尼爽快地答应了他的请求，实际上他还有一个私心，希望达·芬奇能够成为"毒药公爵"的心腹，从而让佛罗伦萨避免战祸。可惜，"毒药公爵"没有区别对待意大利的世俗权力，只要不是教皇的领土就都是他征服的目标。当军队的长矛对准佛罗伦萨的时候，达·芬奇知道，自己再也回不去佛罗伦萨了。那幅画还没画完，他想抽光沼泽的水为佛罗伦萨创造万亩良田的梦想也随之破灭。

被称为史上最淫乱的教皇亚历山大六世于 1503 年去世，"毒药公爵"的势力也随之覆灭，达·芬奇顷刻变得无家可归，米兰已经不再是欢迎他的米兰，佛罗伦萨也不再是欢迎他的家乡。

年过 50 的他辗转于罗马、威尼斯，其间又回过一次米兰，但始终没找到落脚之处。《施洗者约翰》就创作于那段时期。直到 1516 年，鬓发皆白的他收到了来自于法国新王弗朗索瓦一世的橄榄枝。

弗朗索瓦热爱艺术，对达·芬奇仰慕已久，当他和这位老迈的艺术家交谈的时候才发现，关于这位艺术家自己知道的还不足 1/10，天文地理、艺术哲学，达·芬奇无所不精。他不是一位学者，因为他不仅是知道，还对每一个学科都有实践、有创新。他的灵感远远领先于那个时代，以至于让人怀疑他是神派来的使者。弗朗索瓦越了解他，就越崇拜他，直到有一天他突然决定成为达·芬奇的学徒之一，这个决定震惊了达·芬奇，在那个时代，即使是最开明的君主如"华丽者"洛伦佐·德·美第奇也不可能拜一位学者为师。这位位高权重的国王居然甘愿卑躬屈膝服侍自己，这是什么样的恩典啊。

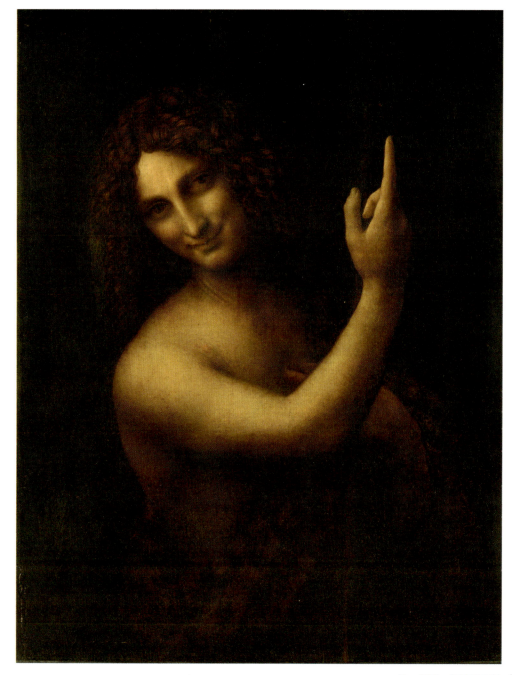

达·芬奇 施洗者约翰
1513—1616年　木板油画　69cm×57cm　巴黎卢浮宫

这幅作品是一个非常好的渐隐法的例证。画面中的圣约翰似乎正在从阴影中走出来，光线配合人物姿态形成了一股类似于浮现的感觉。达·芬奇把它和《蒙娜丽莎》一直带在身边，后者被送给了法国国王，这幅作品则被留给了他坚定的追随者萨莱。

弗朗索瓦一世可不是装模作样，他把昂布瓦斯的卢克城堡赐给了达·芬奇，并且在城堡和他的行宫之间打通了一条隧道，好方便他随时前来和这位老师学习。达·芬奇漂泊一生，和那个时代的大多数艺术家一样生活在权贵的股掌之间，面对诚挚的国王，达·芬奇唯一能报答的就是将自己最钟爱的作品赠送于他。这幅作品已经跟随他多年，本是一幅肖像画的订件，但达·芬奇在其中倾注了自己全部的艺术理想，它不仅是一幅肖像画，更是达·芬奇的绘画总结。在最贫困的时候，达·芬奇宁可给雇主赔钱也没有把画送出去，而是像一件宝物一样把它带在身边，这十几年间还在反复地修改调整，渴望让它至真至美。再也没有什么比这幅画更能匹配他对国王的尊敬了，达·芬奇安详地整理着遗嘱，最后打量着这幅《蒙娜丽莎》，脸上露出了久违的笑容。

1519年，他在法国国王的怀抱中安详地死去，为世间留下了无数珍宝。达·芬奇的遗嘱这样写道：我将我毕生的研究手稿赠送给我最喜爱的学生梅尔兹（估计有数万张，大部分被梅尔兹的后人遗失，据估计目前保留的仅为全部的5%）；将我的绘画作品、解剖图送与忠诚的学生萨莱，他将负责整理我的绘画理论（事实上达·芬奇画论在他去世160年之后才得以出版）；我还有400金币送给我同父异母的兄弟们。"一日充实，可得安眠；一生充实，可得无悔。"

达·芬奇　蒙娜丽莎
1503—1519年　木板油画
77cm×53cm　巴黎卢浮宫

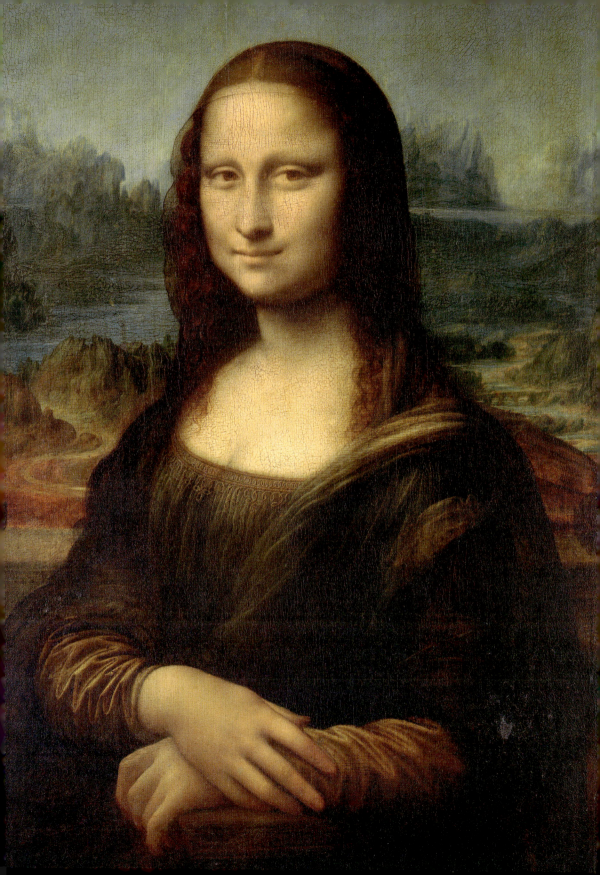

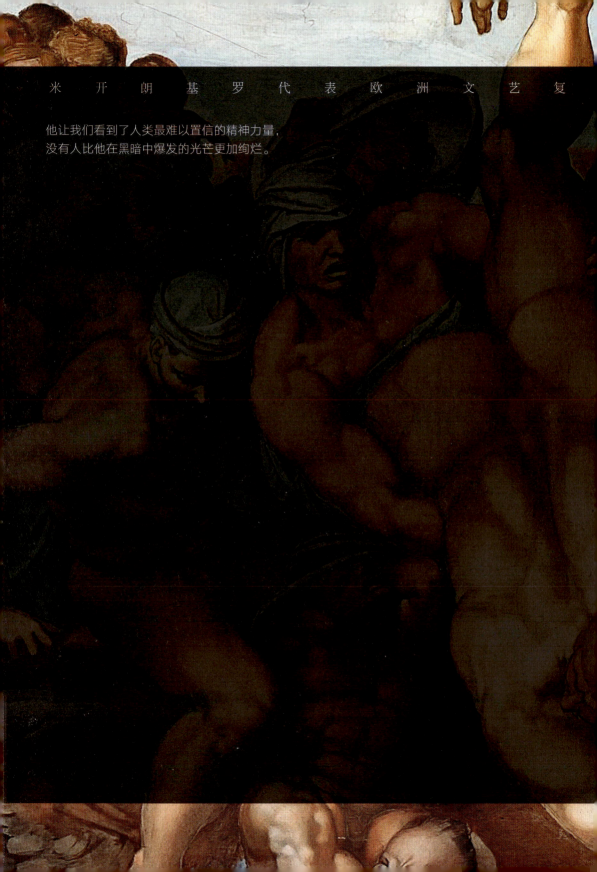

米 开 朗 基 罗 代 表 欧 洲 文 艺 复

他让我们看到了人类最难以置信的精神力量,
没有人比他在黑暗中爆发的光芒更加绚烂。

期 雕 塑 艺 术 的 最 高 峰 。

米开朗基罗

信 仰 的 力 量

米开朗基罗·博那罗蒂

Michelangelo Buonarroti

1475—1564

米开朗基罗，意大利文艺复兴时期伟大的雕塑家、画家、建筑师，文艺复兴时期雕塑艺术最高峰的代表。他与达·芬奇和拉斐尔被称为文艺复兴三杰，但米开朗基罗和另外两个人都是死对头，至少他自己这么认为。他狂妄但深沉，多情却也豪迈，他的作品往往充满激情、充满创造力，但又不缺乏人文关怀。他的人生更是跌宕起伏，从来没有艺术家受过他所受的苦，也没有任何一个艺术家享受过他的浴火重生。米开朗基罗是艺术史上一个不可思议的存在，二十多岁就雕刻出永恒的《哀悼基督》，年近70还能创作巨幅不朽神作《最后的审判》。他杰出的创造力让他的竞争对手都惊叹，甚至彻底颠覆了人们对于艺术的想象。

来自没落望族的倔小孩

米开朗基罗出生在佛罗伦萨传统望族之一——博那罗蒂家族，其他的望族还有美第奇家族、鲁切拉伊家族等，米开朗基罗的生母就是鲁切拉伊家族的女儿。300年前，这些家族一起白手起家，佛罗伦萨从一座小城逐渐发展成一座大都市，甚至成为欧洲财富中心。美第奇家族和鲁切拉伊家族在这几百年里越过越红火，逐渐成了巨富，而博那罗蒂家族却越来越没落，到了米开朗基罗父亲洛多维科这一代彻底沦为了有名无实的贵族。米开朗基罗的母亲生下5个孩子后就去世了，此后他们一家也彻底失去了鲁切拉伊家族的资助，米开朗基罗也被托付给了一个石匠的妻子，一直到十几岁才回到了自己的家。米开朗基罗从小就认为自己家族之所以没落是因为没有支持过艺术、没有收藏过艺术品或没有支持过艺术家，更没有出资修建过礼拜堂。而鲁切拉伊家族，也就是他母亲的家族，资助过佛罗伦萨最早的艺术家契马布埃（乔托的启蒙老师），还资助过尼科拉·皮萨诺。美第奇家族就更不用说了，他们是乔托的保护人，马萨乔、洛伦佐·吉贝尔蒂、多纳泰罗和菲利普·布鲁内莱斯基这些伟大的名字都和美第奇家族有关系。

在5个孩子当中，父亲最看中米开朗基罗，认为这个孩子就是自己家族重新崛起的希望，于是下血本把米开朗基罗送进佛罗伦萨最出名的文法学校，但米开朗基罗却对这些并不感兴趣，他热爱的是艺术。在文法学校里，米开朗基罗度日如年，如果没有好朋友弗朗西斯科·格拉纳奇，他可能一天都待不下去。格拉纳奇比米开朗基罗年长几岁，是有钱人家的长子，非常欣赏米开朗基罗：虽然这

契马布埃
圣母登宝座图
1290—1300 年
木板蛋彩
384cm×223cm
佛罗伦萨乌菲齐美术馆

小子家境一般,长相也一般,但是他有着超过成年人的坚毅性格和一套很成熟的处事方式。米开朗基罗经常跟格拉纳奇讨论自己的想法:雕塑艺术就要在佛罗伦萨失传了,最后一位大师韦罗基奥已经去世,多纳泰罗的学生贝托尔多也行将就木,他有责任把这个行业继承下去。格拉纳奇了解米开朗基罗的天赋,认为他一定可以做到,但是这位小朋友的梦想可能到此就要停止了,因为他的父亲一定会坚决反对他去追求艺术,他注定是一个要被浪费掉的天才!

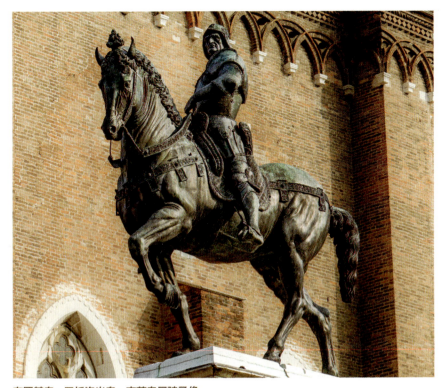

韦罗基奥　巴托洛米奥·克莱奥尼骑马像
1480—1488 年　青铜　高 395cm　威尼斯乔凡尼及圣保罗广场

艺术家的故事总是这么富有戏剧性，谁也没有想到，没过几天米开朗基罗就成了基兰达约大师的学徒，开始了他的艺术之旅。其实，这还得归功于格拉纳奇。格拉纳奇把米开朗基罗介绍给了自己的老师——佛罗伦萨最出名的画家之一基兰达约。基兰达约每天有忙不完的工作，他认为他的学生和助手都是庸才，没有人能帮得上忙，他们只能在自己画湿壁画①的时候和泥或者画一画画面边缘那些不重要的人物。基兰达约希望自己能有一个合格的助手，他看到米开朗基罗的练习作品时确实吃了一惊，但这个孩子说话更让人惊讶。"我跟您学习，您要付我钱。"基兰达约好奇地问："为什么我要付给你呢？"14 岁的米开朗基罗自信地说道："因为我很勤快，我不怕辛苦，一个人能干好几个人的活，而且，而且……我画得很好。"其他助手们听完都大笑起来：这小子精神不太正常吧。基兰达约沉着

① 湿壁画是一种 13 世纪传下来的古老艺术，画家们把泥膏涂在墙上，趁着泥没有全干的时候，把矿物颜料调水画上去，这样颜料就会渗透进灰泥当中，从而保存下来。

脸，他喝止了大笑的众人，过了好一会儿才说："带你父亲来吧，我需要他签署医生和药剂师行会①协议。"基兰达约居然同意了！不可思议的事情发生了，老师居然给学徒钱，估计有史以来也不会有几次吧。

米开朗基罗进入基兰达约的画室后很长时间，老师只是让他画素描，或者干一些跟画画无关的杂活。这肯定不是米开朗基罗的初衷，他开始缠着老师，求他教自己画像湿壁画那样的高级艺术。某一天，基兰达约心血来潮，他叫来了米开朗基罗，在纸上为他演示了自己最擅长的人物肖像，米开朗基罗很认真地盯着画纸上笔尖的运动轨迹，贪婪地记忆着。接着，基兰达约打开了一个锁着的柜子，拿出一个很厚的素描册。这个素描册里面有各种壁画的临摹图，可以说是一本佛罗伦萨绘画史。米开朗基罗兴奋地想要借来看看，但基兰达约并没有同意。基兰达约告诉他：每个画家都应该有一个自己的本子，要自己去把它填满。画画的人有两个老师，一个是自然，每天都要认真观察，另一个就是古代大师，要从前人的经验中总结道理。米开朗基罗兴奋地点点头：只要自己画出这样一厚本，那他就掌握了全佛罗伦萨的绘画秘密。但那太慢了，他想直接从基兰达约的本子上获得知识。从此开始，米开朗基罗天天想着怎么再看到那个册子，不是看一眼，而是踏踏实实地临摹一番。终于有一天画室里只剩下了他一个人，他偷偷地打开了小柜子，拿出那本素描册，从第一幅开始临摹。临摹完，米开朗基罗才发现，有的地方自己比老师基兰达约画得还好，因为他把从多纳泰罗的雕塑上看来的人物结构给加上去了，让基兰达约的袍子看起来更像是被人穿着的。

时间过得很快，米开朗基罗已经在画室待了 8 个月了。基兰达约接到了一个新的任务《耶稣受洗》，他一直不满意耶稣的形象，正在反复调整。米开朗基罗拿来一幅自己的草图给基兰达约看，那是一个力工的形象，强壮的身体，粗糙的大手，一张坚毅但面无表情的脸。基兰达约并不认同他的想法，觉得耶稣应该更优美一点。米开朗基罗积极地为自己辩论，他坚定地认为耶稣不应该是虚弱的，

① 文艺复兴时期，意大利的画家属于这个医生和药剂师行会，因为颜料都是从药剂师处购买的，那时候一共就 8 种颜料，有的颜料在当时本身是药物。行会（或叫公会）是当时非常重要的组织，佛罗伦萨有二十多个行会，每个在市面上从事经营的人必须属于某个行会，要不然他是没法做事的。

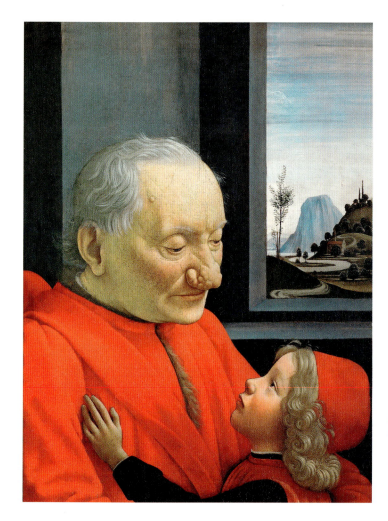

**基兰达约
老人和他的孙子**
1490 年
木板蛋彩
62cm×46cm
巴黎卢浮宫

看起来就好像天生要被钉在十字架上一样，耶稣应该是强壮的、坚毅的。虽然基兰达约表面上并没被说服，但实际上采用了米开朗基罗的想法，并且暗地里开始钦佩自己的这位学生，决定把自己所有的知识都传授给他，让他成为一名伟大的画家。

在学习绘画的过程中，米开朗基罗的画风明显有了自己的特点，和基兰达约的绘画倾向相差越来越远，米开朗基罗的人物总是那么强壮，一看就是从雕像身上获得的灵感。正好这一年，洛伦佐·德·美第奇在自家花园开设了一个雕塑学校，并在全佛罗伦萨范围内寻找有天赋的学生，来继承曾经辉煌无比的佛罗伦萨雕塑艺术。每一名画家都收到了邀请，推荐自己最得意的学徒。虽然基兰达约非常舍不得，但他还是推荐了米开朗基罗，他坚定地认为，这个孩子在雕塑上一定会取得更大的成就。

美第奇的佛罗伦萨

1489年,米开朗基罗来到了美第奇的雕塑学校,"华丽者"洛伦佐·德·美第奇是一个黑黝黝的矮个子,一点都不像画中那样高大威武。不仅如此,他的视力非常不好,而且天生没有嗅觉。但是除了这些,他就是个完美的人,他是优雅的诗人、慷慨的富商、睿智的政治家和英勇的战士;他是佛罗伦萨实际的统治者,虽然没有任何头衔,但人们因为爱戴他、享受其治下的欣欣向荣的佛罗伦萨而甘愿臣服于他;他是一位道德君主,甚至连政敌都敬佩他三分。

米开朗基罗在美第奇家族的雕塑学校中过得并不顺利。一方面是父亲和米开朗基罗约定了一个期限:一年之内如果没能取得成就,就回家参加羊毛工会;另一方面是雕塑学校的老师贝托尔多根本不听米开朗基罗的解释与哀求,一直在打压他,从不让他碰石头,只让他画一些简单的素描,有时候甚至将其最得意的作品撕毁。也许只有米开朗基罗才能在这样的情况下顽强地生存下来,他从不惧怕痛苦,而是偷偷地寻找乐趣,比如他会找来人们不用的石头碎料,在课后躲起来练习,这样一锤一锤地凿下去,所有的郁闷就全都消失不见了。这是他真正喜爱的事情,他不会觉得疲惫或者压抑。

很快一年就要过去了,与父亲的约定,贝托尔多的打压,逼迫着米开朗基罗必须拼一把,证明自己就是那个可以复兴托斯卡纳雕塑的人。他偷偷找了一块非常好的大理石,准备雕刻出一件足以让贝托尔多惊讶的作品,雕个什么好呢?虽然有充分的雕刻欲望,但因为之前没有太多经验,所以一时还真想不出来。前两天洛伦佐买来了一个古希腊的农牧神雕塑,贝托尔多带着所有学徒过去参观,雕塑非常精美,可惜下巴和嘴巴不见了。米开朗基罗灵机一动,决定重做这件雕塑,并还原它的下巴和嘴!接下来的3天,他没日没夜地干,把所有的时间和力气都放在这件被寄托了希望的雕塑作品上,期待着让贝托尔多看到被他埋没的到底是一个什么样的天才。

第四天,洛伦佐来到了花园,带着他的3个儿子,身边跟着贝托尔多。他们径直走到米开朗基罗的雕塑旁,仿佛知道这个小小的密谋一样。所有在场的人都屏息凝神,等待着洛伦佐说话。洛伦佐围着雕塑转了一圈,又凑近去看农牧神

那笑开了花的嘴和两排整齐的牙齿，然后直起身对米开朗基罗说："你的农牧神好像有点老啊。"米开朗基罗说："是啊，一个神明当然要老一点。""可是老人怎么会有这么整齐的牙齿？难道不应该掉两颗吗？"洛伦佐的这个问题把米开朗基罗问住了，但他并不服输："农牧神是半人半羊，您见过羊会掉牙吗？"洛伦佐听到这哈哈大笑，跟着他的人都笑起来，只有洛伦佐的长子皮耶罗露出一脸的轻蔑。米开朗基罗没去理会他，因为吸引他的是一个陌生的笑容——贝托尔多的，米开朗基罗第一次看到贝托尔多居然还有慈祥的一面。在洛伦佐带着所有人离开后，米开朗基罗开始对自己的作品反思，农牧神也许应该更像洛伦佐说的那样，像个老人，于是他把石膏像搬回墙角，开始修整。第二天洛伦佐又来了，米开朗基罗已经把雕塑改成了一个欢乐的老人。这次佛罗伦萨之主什么话都没说，默默地转身离开。当天下午，米开朗基罗被带进了美第奇府邸，他隐约觉得自己的命运可能要发生改变了，但他没想到改变是如此的巨大。贝托尔多早就看中了他，并且把他推荐给了洛伦佐。他们担心他是个只有才华但没有韧性的孩子，所以一直没有给他赞许。经过了一年的时间，米开朗基罗通过了考验，成为他们心目中可以继承伟大的多纳泰罗衣钵的人。

　　米开朗基罗以家人的身份住进了美第奇府邸，拥有了最好的学习环境，包括和最优秀的希腊学者一起研究古代经典，他天资聪颖，这些大学者的帮助更是让他如虎添翼。老洛多维科乐得合不拢嘴，儿子不仅有了身份，还能在美蒂奇家领取一份可观的零花钱，而这些钱，米开朗基罗又都一分不落的交到他的手中。不久，年轻的学徒开始了自己的第一尊独立雕塑创作《圣母子》。他为此观摩了很多前辈的作品，发现所有作品都很注重刻画耶稣的形象，而忽略圣母的形象。这引发了他的思考。他认为这个题材中圣母才是重点，因为圣母知道怀里这个婴儿背负着怎样的使命，而自己却不能给他任何保护，这是一种几乎无望的悲伤，为什么不去表现如此伟大的爱呢？雕塑完成后，罩布拉开的那一刻，大家为他的作

米开朗基罗　圣母子
1490 年　大理石　56.7cm×40.1cm
佛罗伦萨博那罗蒂之家

米开朗基罗 15 岁时创作的那件《圣母子》是一个浮雕。大家应该能理解，无论一个人多么具有天赋，15 岁都不可能达到这种成熟的程度。

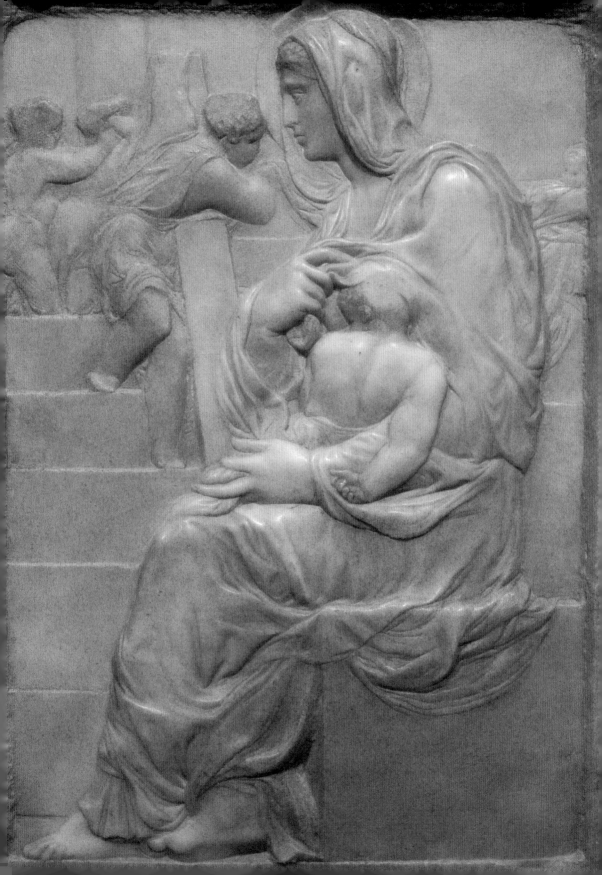

品欢呼,更被他的想法所折服。那年米开朗基罗 15 岁。对于他的年纪来说,他过于成熟了,不仅了解希腊式的美感,还对基督教义有着成熟的见解,他力争把两者结合起来,就像曾经最优秀的雕塑家一样。不过,这件作品还有很多硬伤,人物的造型、比例都不准确,但每个人都能判断出他光明的未来。

米开朗基罗越来越受洛伦佐的重视,这引起了一些人的嫉妒。终于有一天,他曾经最好的朋友托里贾尼在他的鼻子上狠狠地打了一拳,然后便逃之夭夭了,米开朗基罗因此毁了容。这个原本就身材、长相平庸的男人变得更加丑陋,而且他才 15 岁,一个塌掉的鼻子足够毁灭他对未来一切的幻想。洛伦佐知道后,请来了同样面貌丑陋但文采斐然的波利齐亚诺劝解米开朗基罗。波利齐亚诺是一位伟大的诗人,他用自己强大的表述力抚平了米开朗基罗受伤的心,让他重新振作了起来。

米开朗基罗迅速成长,但周围的一切并不顺利。几年之后,欣赏他的洛伦佐死了,佛罗伦萨结束了一个时代,取而代之的是萨伏纳洛拉的极端宗教思想,佛罗伦萨陷入一片混乱。米开朗基罗非常怀念洛伦佐,他决定为自己的这位恩人兼偶像做一尊雕像。在他的心里,洛伦佐就像希腊神话里的赫拉克勒斯,拥有强大的力量,做了很多好事,只是最后死得太凄惨。他希望这尊赫拉克勒斯的雕像能让佛罗伦萨人永远记住洛伦佐,这就像是自己的一个使命。

在创作过程中,他遇到了一个很大的难题:他并不了解人的身体结构,无法准确地描绘出大力神强健的肌肉。如果做出个孱弱版的,将会使雕塑的意义大打折扣,所以要完成这个作品就必须去解剖尸体。解剖尸体在当时是一个大忌讳,每年只有一次机会——全体医生在教会的监督下可以解剖一具,并且不允许任何其他人入内。强烈的意愿总是成功的先决条件,米开朗基罗决定硬着头皮去佛罗伦萨亡者最多的修道院碰碰运气。修道院长和他认识,也是洛伦佐的好朋友,也许会看在洛伦佐的面子上交给自己一具尸体。再一次出乎他意料的是,院长不露声色地把停尸间的钥匙交给了他,并且在夜间撤掉了看守的僧侣。连续大半年,米开朗基罗每天晚上都和腐臭的尸体打交道,从开始的疯狂呕吐到后来的习以为常,他了解了人体每一块肌肉的用途和走向。纵观历史,他也许是第一个那么了解人类身体的人。

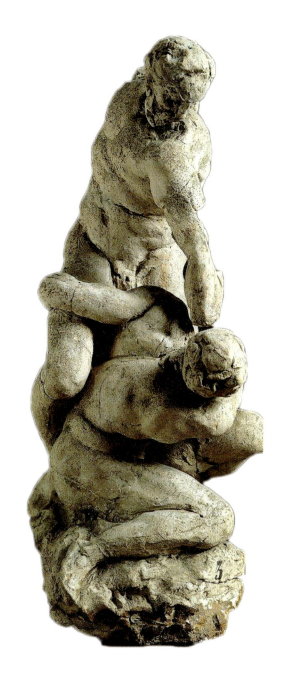

社会的动荡愈演愈烈，不久，美第奇家族就在佛罗伦萨覆灭了。曾经是美第奇家族成员的米开朗基罗也没能逃过暴民们的袭击，他逃到博洛尼亚，在那里以年轻雕塑家的身份创作了三件作品，之后又回到了故乡。他想去美第奇花园再看看自己的《赫拉克勒斯》，到了那里却发现雕塑已经不见了，原作品的位置被放了一块石头。他朝石头踢了一脚，石头反过来露出上面写的字：来找我们。落款是美第奇家的两个近亲，原来《赫拉克勒斯》被洛伦佐的堂侄保护起来了。这两个堂侄为了在佛罗伦萨生存下去而改掉了曾经让他们引以为傲的姓氏，现在表面归附在萨伏纳洛拉的门下。他们受洛伦佐的影响非常喜爱和尊重艺术，他们向米开朗基罗提出了收购《赫拉克勒斯》。米开朗基罗对他们改掉姓氏这件事情有些失望，觉得好像背叛了洛伦佐一样。他的生活却又确实需要那笔钱，虽然不多，但至少可以向父亲交代了。

米开朗基罗
赫拉克勒斯
1530 年　陶　高 41cm
佛罗伦萨博那罗蒂之家

美第奇家族与佛罗伦萨

　　美第奇家族是佛罗伦萨的骄傲,出过三任教皇、两任法国王后以及多个大公和公爵夫人。这个家族早在13世纪就已经崭露头角。那时托斯卡纳地区还是一片农田,正是在美第奇家族和其他同样令人振奋的家族的带领下,佛罗伦萨以羊毛纺织业为支柱,逐渐成为北意大利的重镇。15世纪初,美第奇家族通过银行业积累了大量的资本,而获得资本的美第奇家族最热衷的便是艺术。最初的佛罗伦萨实行古老的共和政体,美第奇家族的掌门人经常被选为正义旗手,连续几任开明的执政让佛罗伦萨一跃成为文艺复兴的中心。

　　科西莫·德·美第奇被称为佛罗伦萨的国父,他也是真正让美第奇家族成为不朽传奇的第一任无冕之王。佛罗伦萨的崛起在很大程度上和科西莫有关,一是他获得了教皇的财务管理权,二是他资助了无数位影响后世的艺术家,比如被称为"乔托继承人"的马萨乔、《天堂之门》的设计者吉贝尔蒂、圣母百花大教堂穹顶的设计者布鲁内莱斯基以及"雕塑之王"多纳泰罗。虽然科西莫的儿子短命,但年轻的孙子洛伦佐继承了他的衣钵,并且把佛罗伦萨的文艺复兴带到了高潮。

　　文艺复兴不只是艺术、建筑雕塑和绘画,实际上在思想上和文化上寻找真理则更重要。洛伦佐就是一位真理爱好者,他的门下聚集了无数伟大的学者,他甚至庇护反对他的马基雅维利和神学家萨伏纳洛拉。当然,洛伦佐时代最被人称颂的还是在艺术方面,达·芬奇、米开朗基罗、波提切利、利皮、基兰达约等,这些伟大的名字都和洛伦佐有着莫大的关系。他的养子也就是教皇利奥十世,则是拉斐尔的坚定支持者。

　　虽然经历过一些波折,但美第奇家族还是统治了佛罗伦萨几百年。最后一位大公去世之后,因其膝下没有子女,家族的产业被远在德国的姐姐安娜继承。安娜并没有打算把这些属于佛罗伦萨的荣耀带走,她选择了捐献,让伟大的文艺复兴永远留在了它的生发之地,美第奇家族的私人收藏成为日后乌菲齐美术馆的基础藏品。

上帝之城——罗马

　　一个机缘巧合的机会把米开朗基罗带到了罗马：他的一件作品被某位红衣主教看中，主教还特意找了佛罗伦萨商人巴缪尼来联系米开朗基罗。本就无事可做的米开朗基罗当然不想错过这个机会，但真进入罗马时他却感到一阵恶心。连绵十多里的沼泽，随处可见的尸体，盗贼横行，臭气熏天。巴缪尼看出了米开朗基罗的心思，他笑了笑：罗马的外城和内城完全不同，相信你进了真正的罗马就会开心起来。果然，罗马内城才是真正的罗马，到处都是漂亮的广场、豪华官邸、教堂和古代遗迹，每一件古代作品都让他为之惊叹，美第奇家族的收藏和这里的比起来几乎不值一提。古代人的智慧和技艺是无拘无束的，不像前辈们总会陷入无法突破的障碍，这种障碍不仅来自教义的限制，更多的是来自能力的不足。看完这些作品后，米开朗基罗感觉到自己升华了，如果现在给他一块大理石，他能让石头唱起歌来。在罗马安顿下来之后，他便去请教主教大人要雕刻什么内容，可是过了好久仍不知道主教大人到底想让他雕刻什么。几个月来，他几次请求面见主教，却都没法见到主教，他甚至做了两个蜡模供主教选择，但依然没有得到答案。他在想这位伯乐究竟喜欢什么：如果喜欢古希腊题材，那我就做一个阿波罗像；如果喜欢宗教题材，那我就做一个哀悼基督。等这两个模型做好之后，他请求巴缪尼为他求情，让主教定夺，但是主教看了这两个模型，仍然冷冷地说了一句："等你有了更好的想法，再来找我吧。"

　　时间已经过去几个月了，米开朗基罗身无分文，但家里还在不停地写信催钱，他们以为他到了罗马肯定是发财了，谁会想到米开朗基罗在这比在家乡还要困苦。他不明白主教到底想要什么：难道他要有意扼杀我的才华？他想到离开，回到佛罗伦萨去，但是洛伦佐的儿子正召集军队准备向佛罗伦萨复仇，回去只会遇到战争，要么去法国，或者去土耳其也行，他不由地开始胡思乱想。他不知道为什么只有他会有这样的境遇，其他艺术家都不需要背负这些痛苦，哪怕是格拉纳奇，虽然在基兰达约去世后独自支撑画室很辛苦，但至少能够掌握自己的命运。

　　漫长的等待激发了米开朗基罗的豪气，他受不了了，写了封"辞职信"，义正词严地要求主教支付工资。主教看了他的信后接见了他。"虽然我这段时间没有工作，但是您占用了我的时间，我去别的地方至少会有工作可做，能赚到我该

赚的钱。"主教找不到辩驳的理由，但他坚持不给米开朗基罗付工资，只是把一块大理石作为补偿拿给了米开朗基罗，就是这块大理石拯救了我们的大师。

米开朗基罗带着这块石头在罗马寻找着下一个主顾，幸运地遇见了银行家雅各布·加利。加利是一个非常热爱艺术并且很有品位的人，甚至在某些方面都可以和洛伦佐相比。他在加利这里受到了最好的待遇，加利想让他雕刻一个古希腊的神话人物，至于雕刻谁或者什么内容全部由他自由发挥。对于一个艺术家来说，这是极大的尊重了。在加利的后院，米开朗基罗搭起了工棚，加利夫人给他准备了一套上好的客房，所有的待遇和在主教家完全不同。加利也不会对他的工作指手画脚，只是全力配合，给他找模特，给他提供支持，趁着晚上不能干活的时候还会叫米开朗基罗一起讨论文学。几个月之后，米开朗基罗的《酒神》雕刻完成了。这是米开朗基罗蜕变式的一个作品，和之前的那种学徒的灵光一现不同，现在的米开朗基罗已经集各家所长，能雕刻出真正的永垂不朽的作品了。

米开朗基罗雕刻的《酒神》就是一个醉鬼，摇摇晃晃站不直。如果是画画，这没有什么难度，因为你不需要考虑重心的问题。但是，雕塑就不一样了，尤其是一块整体的大理石雕塑，它受制于各个方向重心位置的影响，最安全的形式就是平衡的、均匀的，运动中的雕塑最难完成。米开朗基罗的设计非常巧妙，在稳定的基础上最大化地表现出了酒神的晃动。这个酒神稍微有点婴儿肥的感觉，肯定是长期饮酒导致的。米开朗基罗认为酒神不可能像阿瑞斯或者阿波罗那么强壮、那么伟岸，因为酒神负责的是让每一个聚会都更加完美，而不是残酷的厮杀。他举起酒杯，让人忘记阿波罗的使命和阿瑞斯的残酷。看他腿旁的萨特，像天真的孩子一样，手举着葡萄，那种来自于丰盈的喜悦，米开朗基罗是多么渴望啊。米开朗基罗的《酒神》，在摇摇晃晃中找到了那个微妙的平衡，在平衡中又找到了那个流畅的美感，在美感中又充满活力。从形到意，几乎完美，可以说这尊雕塑让整个文艺复兴的雕塑追上了古罗马的最高水平。这当然不仅是米开朗基罗的功劳，也要归功于那些前辈们的积淀以及人们对于古代文明的渴望。加利对这尊雕塑赞不绝口，很快他就给米开朗基罗当起了经纪人，并在一位法国主教那里接受了一个新的任务。

米开朗基罗　酒神

1496—1497 年　大理石　高 203cm　佛罗伦萨巴杰罗博物馆

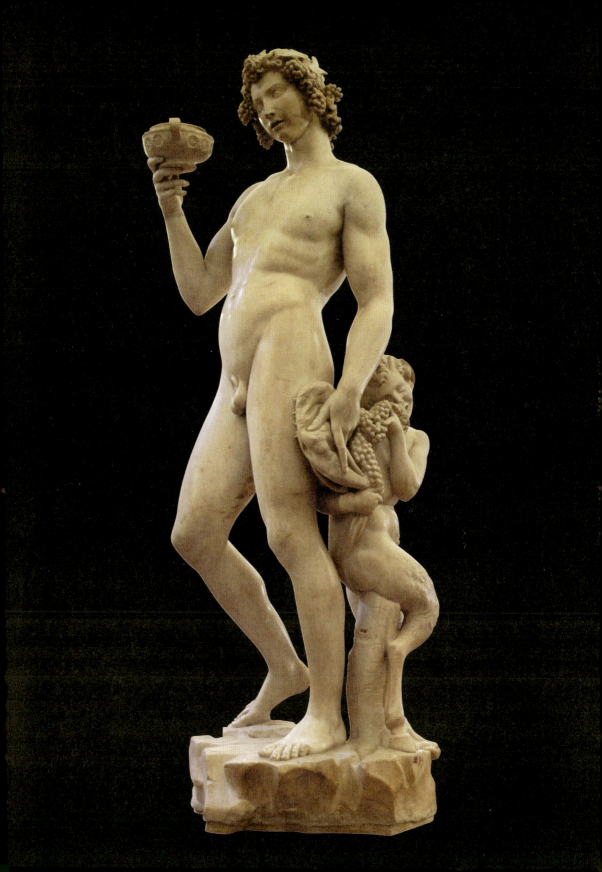

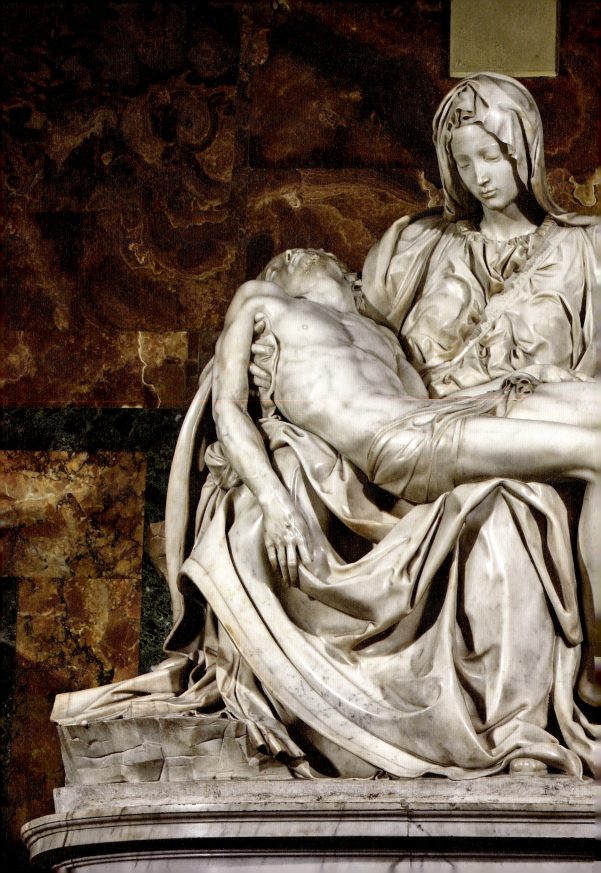

　　米开朗基罗要为法国的红衣主教献上全罗马最美的《哀悼基督》。接下来的两年，米开朗基罗投入疯狂的工作之中。红衣主教经常来看他的进度，很明显，这个老头来得这么勤是担心自己看不到作品完工的那一天。不幸还是来了，在工程进行到一半的时候，红衣主教去世了。米开朗基罗为红衣主教没有看到雕像而感到遗憾，他用了全部的力气来打磨这尊雕像，最后大理石都让他打磨出了皮肤级的质感。各个角度都确认无误后，他把加利叫来，用眼神询问：这是全罗马最美的雕塑吗？加利说："是，别说全罗马，我觉得它会是全世界最美的雕塑。"

　　《哀悼基督》采用了三角形或者说金字塔形的构图，看起来非常稳固，符合了圣像永恒的气质。为了让构图更美，米开朗基罗还悄悄地改变了基督和圣母的比例，你不仔细看，不会发现圣母和耶稣的形象差别。我们来想象一下，一个成年男子横躺在一个女人的双腿上，女人是很难支撑的。所以，前人雕刻这个场面时从没有人设计过这样的动作，一般都是把耶稣放到地上，圣母跪在他身旁。但米开朗基罗觉得，别人可以那么做，例如抹大拉的玛利亚，但圣母不会，她一定

米开朗基罗　哀悼基督
1497—1499年　大理石　174cm×195cm×69cm
梵蒂冈圣彼得大教堂

会怀抱着自己的儿子，用最深沉的感情眷恋他的躯体。要使这个动作合理，就必须采用改变现实比例的方式，把圣母加大。但要做得隐蔽和精巧，他给圣母穿上了宽大的罩袍，瘦弱的圣母在罩袍的遮盖下长着足以抱住成年耶稣的身体。从构思上来说，米开朗基罗胜利了，他完成了别人想都不敢想的设计，这尊雕像现在仍然是美学的典范。

他在十几岁雕刻《圣母子》的时候就考虑如何体现出他们的人性，那时的耶稣还是个吃奶的婴儿。一位母亲被告知：你的孩子是救世主，将来他要在壮年死亡，替天下人赎罪。可以想象，母亲内心是多么的悲伤，就像一位今天的母亲面对自己得了绝症的孩子一样。现在的《哀悼基督》是一个完结，母亲一直担心的事且是注定发生的事发生了，她的悲伤来得更加平静。宽大的罩袍是那样沉重，就像她背负的使命。耶稣平静地躺在她的怀里，这是一具瘦弱但安详的尸体。他的脸上没有显现任何的恐惧，也没有伤痛，他就像睡着了一样，因为他知道几天之后自己就会复活，向人们展示他神的身份。这样的耶稣不需要有太多的表情，他的爱不应该像前辈们想得那样浅薄，他只需要平静地接受死亡，因为对他来说，这完全是另外一件事，和死亡无关。因此，《哀悼基督》的主角仍然是圣母，米开朗基罗赋予了圣母一个永恒的面孔，在他看来，圣母是贞洁和爱的象征，贞洁和爱都不会老去。在细节上，《哀悼基督》也是完美的，米开朗基罗照顾到了每一个微小的点，让雕刻的每个部分都在说着同样的话。

这尊雕塑对米开朗基罗来说太重要了，这是他正式的封神之作，从此他成为雕刻史上的最高峰。他确实是一个一生下来就能驾驭大理石的人，大理石在他的手里能显现出各种不同的质感，可以格外的柔软、细腻，就像耶稣的身体，光滑松弛，好像还有一丝温度，那是经历了十几道的打磨工序才能呈现的效果，像油脂或者像玉石；也可以像圣母的上衣，被雕刻得轻薄而且柔软；或者像罩袍，厚重且有垂感，棱角分明。这是一座伟大的雕塑，它应该风风光光地被接到礼拜堂里，享受全体教徒的膜拜，但不幸的是主教大人已经死了，无论它有多美也得不到应有的待遇了。于是，它被安放到了一个很小的偏殿里，那里平时也很少有人来，但米开朗基罗每天都要来，他要看看这三三两两的信徒对自己的作品有什么样的反应。结果是令他失望的，他们跪拜完毕后就都走了，很少有人能关注到他

的作品所表达的情感。甚至还有信徒说这是一个米兰雕刻家的作品，这让米开朗基罗更为恼火。于是，晚上他借着微弱的烛光，在圣母的绶带上刻下了自己的名字：佛罗伦萨人米开朗基罗·博那罗蒂造像，他要让后世的人都知道这尊完美的作品究竟出自谁的手。

永恒的经典

时间过得真快，转眼5年已经过去，此时的佛罗伦萨在新的领导者的管辖下又恢复了往日的繁华，大批艺术家都回到了故乡，其中就包括功成名就的达·芬奇。为了庆祝和平，市政府准备举办一次雕刻大赛，优胜者将收获一份合同——为市政广场雕刻一尊标志性的雕像。最开始这个殊荣是直接属于达·芬奇的，因为他已经是佛罗伦萨最伟大的艺术家了，但达·芬奇拒绝了，他已不再从事雕塑创作。其他的雕刻家看到那块竞标的石头之后，也纷纷退出了比赛，因为那块石头被破坏过了，中间有一个很深的孔。这让雕刻的设计从自由发挥变成了如何避开那个伤口，很多艺术家都觉得这块石头已经没有价值了，不会再成为一件优美的作品。这个状况却让米开朗基罗拥有了优势，那些已经在佛罗伦萨出名的雕刻家不愿在一块废石头上丢手艺，只有他是个默默无闻的小伙子，在佛罗伦萨没有任何名气，不存在丢手艺这一说。《哀悼基督》的成功已经让他认识到自己的能力，现在他只需要一个公众瞩目的任务，把能力展现给佛罗伦萨。

在艺术家们纷纷退出之后，这个竞赛也暂时搁浅了。米开朗基罗一次次地来到市政厅，要求重新启动项目，甚至开出了让人耻辱的低报酬，才勉强获得这份工作。无论如何，这块石头现在归他了，他要做的事就是把大卫从石头中"解救"出来。

米开朗基罗在雕刻大卫之前，佛罗伦萨已有很多大卫像了，其中最著名的就是多纳泰罗的青铜大卫。但米开朗基罗认为以往雕刻的大卫都过于优雅而阳刚劲不足，看起来就像今天我们所说的花美男。大卫是《圣经·旧约》中的人物，他年少时曾不穿盔甲杀死了巨人歌利亚，打退了入侵的敌军。对于佛罗伦萨来说，他是勇气、傲骨、独立和强大的象征，所以佛罗伦萨人钟爱大卫这个题材。米开朗基罗心中早就有了大卫的形象，愤怒的目光，坚毅的表情，紧绷的肌肉，他迎

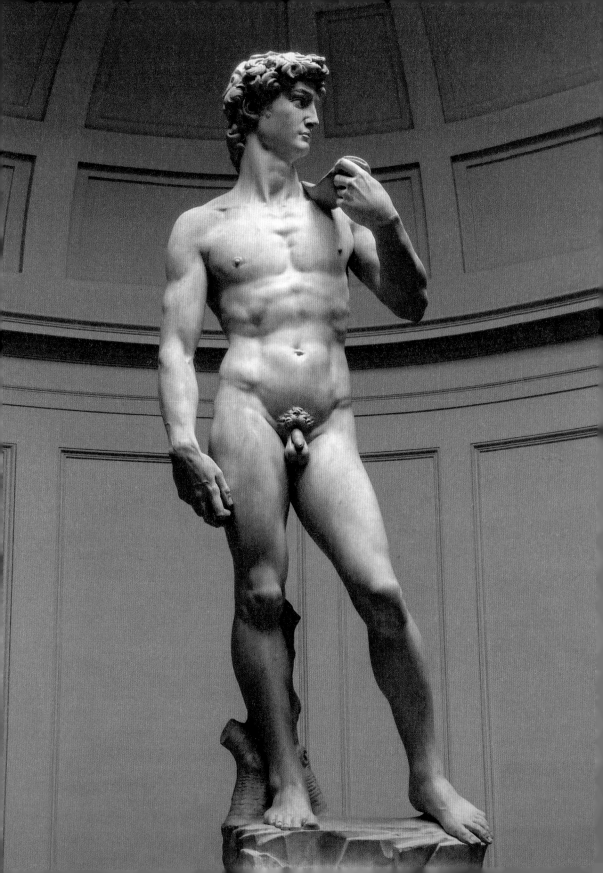

战巨人，昂着头，怒视着那个自以为强大的敌人，冷静地寻找着对手的弱点，那双比例稍大的手正随时准备发动致命一击。这个大卫不是天生的英雄，在面对强敌的时候没有那份从容，也一样会紧张。但这紧张却激发了大卫心中的豪气，配合着缜密的战斗计划，即使是更强的敌人，他们也可一战。

在这尊雕像上，米开朗基罗再一次展现了他超人的构思能力，他雕刻出了一个令人信服的大卫，一个超出他年龄的成熟男子，一个将要改变全族命运的伟人。那优美的动作下面隐藏着无限的勇气和力量，这正是佛罗伦萨人所需要的。数年来太多敌人在摧残这座古老的艺术之城，他们需要大卫为城市鼓起勇气，让佛罗伦萨重新振作起来。可以想象，当这尊雕像最终出现在市民面前的时候，人们会多么地爱戴他。4年后《大卫》完成，被放在了市政厅的门口，很快就变成了热点。人们出门总是会多走几步到这儿来看一下《大卫》，好像看了他之后就会有好运一样，每个佛罗伦萨人的脸上都洋溢着自信的笑容。

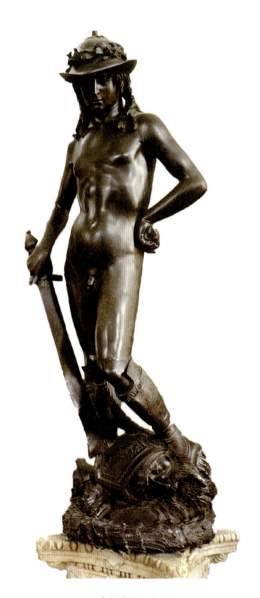

多纳泰罗　大卫
1440年　青铜　高 158cm
佛罗伦萨巴杰罗博物馆

米开朗基罗　大卫
1501—1504年　大理石　高 517cm
佛罗伦萨学院美术馆

《大卫》的问世让米开朗基罗出了名。人们都知道，一个26岁的博那罗蒂家的年轻人已经继承佛罗伦萨光荣的雕刻传统，他也成为最优秀的艺术家之一。但很快，人们就不再谈论他了，一个更大的热点遮盖了米开朗基罗的风头，那就是达·芬奇。达·芬奇正在为市政厅创作大型壁画《安吉利亚之战》，报酬是配得上大师身份的10000金币！米开朗基罗被突如其来的冷落气坏了，这个对比太残酷了。他花了4年时间雕刻的《大卫》才拿到400金币，而达·芬奇只需要两年的时间就能拿到10000金币。他拼命赢来的尊重那么轻易地就被拿走了，他无法忍受这个落差，决定要和达·芬奇争个高下。

晚上，米开朗基罗偷偷地跑进了市政厅的礼堂，他想去看看那幅被人称赞的画作，看看达·芬奇究竟有什么了不起。当他悄悄地进入礼堂后，发现已经有十几个人在那儿拿着蜡烛临摹达·芬奇的作品。作品还仅是个草稿，就已足够震撼了。"达·芬奇真的是超人，他的作品领先其他画家几个档次。"米开朗基罗有一些难过，要超越达·芬奇真的是太难了，但也并非没有可能。他决定在这面墙的对面也画一幅，无论如何也要赢回尊严！他向市政府的领导人提出申请，正义旗手答应帮他去说服议会，但是不敢保证能够实现米开朗基罗对价格的要求——他要求和达·芬奇同样的待遇！最终，来自《大卫》的荣誉还是帮上了忙，议会决定付给他稍低于达·芬奇的价格，允许他在达·芬奇的壁画对面再画一幅壁画。米开朗基罗兴奋异常，连续几个月投入地勾画草图，不停地修改、调整。和赢得对决比起来，累点是不算什么的，即使要付出比达·芬奇多几百倍的努力，他也愿意去做。

3个月后，米开朗基罗把无数张作品草稿拿到了礼堂，他没理睬任何在场的人，默默地把一张张草稿钉到墙上，最终拼成了一幅巨大的画。正在临摹达·芬奇的人都停下了手里的工作，聚过来认真地看这幅挑战者的作品，米开朗基罗把它命名为《浴者》（也叫《卡西纳之战》）。一群佛罗伦萨士兵在战斗间隙下河游泳，突然听到哨兵喊道，敌人冲锋了，他们慌忙地从河里爬上来，有的在寻找衣服，有的准备拿起武器迎敌，有的还在往岸上爬，二十多个人在同一张画面里，动作各有不同，表情各有不同，唯一相同的是那种紧张的气氛。

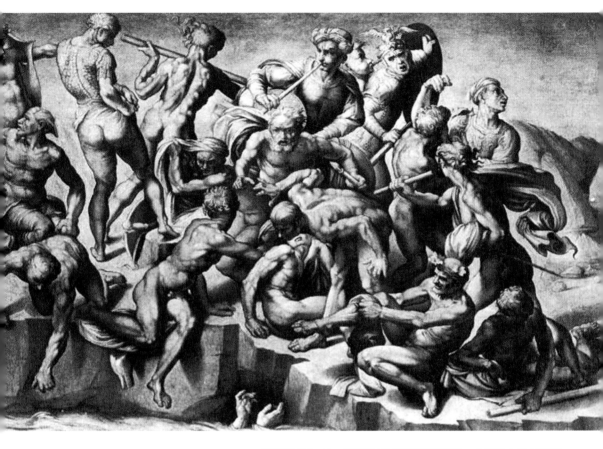

巴斯提亚诺·达·桑加罗（临摹米开朗基罗） 卡西纳之战（局部）
1542年 木板油畫 77cm×130cm 霍克海姆大廳

　　之后几个晚上，有几个人拜访了米开朗基罗，向他表达自己的敬意，并且申请临摹《浴者》。这让米开朗基罗很开心，尤其是听到达·芬奇也对他表达了称赞，认为《浴者》是最好的作品，在解剖方面更是达到了惊人的程度。但达·芬奇认为米开朗基罗的画法可能会误导后面的学习者，使他们成为只会画肌肉的机器。米开朗基罗不置可否，他无法像达·芬奇那样随意低头，他的头抬起来就低不下去了。这两幅壁画最终都没能完成，因为罗马的新教皇尤利乌斯二世上任了，他见过米开朗基罗的《哀悼基督》，决定让他火速前往罗马，为自己提前修建陵墓，达·芬奇的作品则是因为试验失败而被迫放弃。

向上帝证明

罗马远没有佛罗伦萨那么彬彬有礼,米开朗基罗在这里很难决定什么。教皇很快改变了主意,让米开朗基罗暂停修建陵墓,虽然大理石已经买来了。教皇似乎听了建筑师布拉曼特的建议,转头委派米开朗基罗去绘制西斯廷的天顶。米开朗基罗想要拒绝,毕竟他是一位雕刻家而不是一位画家,奈何教皇一再要求他必须接下这个项目,米开朗基罗也只好答应。身为艺术家,无论是否出于自己的本心,他都要全力以赴去完成。

西斯廷的天花板太大了,但最大的问题还不是大,而是那套丑陋的结构。无论怎么构图,都只会让它显得更丑,米开朗基罗又不能求教皇把它拆了重盖,怎么办呢?米开朗基罗苦思冥想,终于想到一个主意——用绘画的错觉去弥补这个问题。这还是他听达·芬奇说的,绘画可以模拟现实中的空间,甚至让它比现实更加真实。他想到这立即开始重构草图,在那块天花板上重新构建一块新的天花板,用仿真的大理石柱重新分割那些丑陋的穹顶。在这一刻,他感觉自己成了这块天花板的上帝。他动一动画笔,洪水就会翻滚,山川就会颠倒,亚当就会睁开双眼,这一切跟曾经上帝的动作一模一样,"上帝说要有光,于是便有了光"。"我是何等的幸运,能够体验上帝的创造",他经常一个人站在脚手架上这样自说自话。

米开朗基罗把天花板分成 33 块区域,一些边边角角的还不算,那里面只需要画些装饰就行。33 块区域又被分成 21 个方形和 12 个三角形,方形是他自己根据原有的三角形结构添加的,就是上面提到的他在天花板上创造出的一层空间。方形是他的主战场,周围的一圈方形里画的都是先知,中心 9 个方形是最重要的《创世记》。原来世界只有上帝和他的天使们,上帝看起来很寂寞,他开始区分光明与黑暗,开始划分土地和海面,创造世间万物。但他仍然觉得寂寞,于是他用自己的形象创造了一个男人,又用这个男人的肋骨创造了一个女人。亚当和夏娃在伊甸园里受蛇妖的引诱偷吃禁果,他们被天使赶出了乐园,他们来到人间生了好多孩子。这些人由于远离上帝,开始被原罪所伤,变得丑陋和恶毒。上帝决心净化世界,但他又不愿意泯灭掉自己所有的造物,所以他决心测试人类里最纯洁的人——诺亚。诺亚献祭完成了测试,听从上帝的旨意建造方舟,在大洪水来

临之前保留下了世界的物种。以上就是方形里面讲的故事。

12个三角形中有4个大的,米开朗基罗准备用英雄故事填满,比如他熟悉的大卫杀死歌利亚;剩下的8个小三角形中分别画上基督祖先的故事。他在方块与方块之间,都画上了大理石柱和大理石雕像,用于装饰、分割和体现空间。为了让人们看得清楚,米开朗基罗设计得尽量简单,弱化事物,重点交代核心的人物和事件。但即使这样,这幅接近600平方米的墙面还是要画上300个人。这是多么浩大的工程啊。即使在没人打扰的情况下,他觉得也得需要5年的时间才能完成。这件作品让米开朗基罗的身体备受折磨,为了缩短工期,米开朗基罗所有的行动全都在脚手架上完成,最长的一次是他1个多月没下脚手架,他的靴子因为长时间没脱下过,脱下来时居然带着他的肉皮。长期仰头压迫颈椎,工作环境昏暗也让他的视力大大受损,他每天都忍受着各种疼痛,脸上挂着厚厚的灰土和颜料,但这一切都是值得的,痛苦和时间逐渐积累成了辉煌形象。

《创世记》终于完成了。不论当时还是现在,这都是一幅令人赞叹的伟大之作。尤其是当我们知道这是米开朗基罗单枪匹马,耗时4年多,用惊人的意志力完成的画作时,它显得更加恢宏。

《创世记》的完成对于全罗马,尤其对教皇来说,简直是天赐的礼物。教皇认为《创世记》算是他留给罗马最好的东西,几个月之后,教皇就去世了。所有红衣主教聚集罗马,在教皇宫里你争我斗,选举下一任统治者。每一任教皇通常都需要几天甚至十几天才能选出来,其间各个派系之间相互制衡,交换利益,直到大家意见统一才对外宣布结果。这一次选举并不难,因为有一个红衣主教从没在教廷内部树过敌,且有足够的财富去打点那些反对者。这个人就是美第奇家的乔凡尼,一个和米开朗基罗一起长大的人,后尊号利奥十世。

新教皇利奥十世上任后,要求米开朗基罗为美第奇家族修建陵墓,但不能用卡拉拉(当时最常用的大理石产地)的大理石,而是从彼得拉桑塔(山路崎岖而凶险,开采成本很高,但大理石的质量确实很好)开采大理石。这是为了报复卡拉拉在教皇选举时没有支持他,这是一次纯粹的政治斗争。教皇的命令是不能违抗的,米开朗基罗也只能离开罗马,冒着生命危险到彼得拉桑塔去开采原料。

米开朗基罗　创世记
1508—1512年　湿壁画　1350cm×4000cm　梵蒂冈博物馆西斯廷礼拜堂

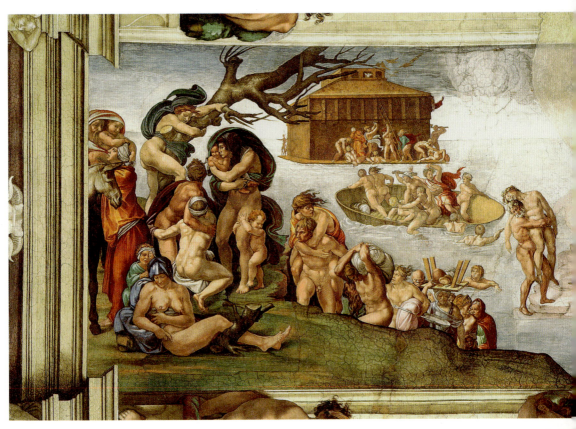

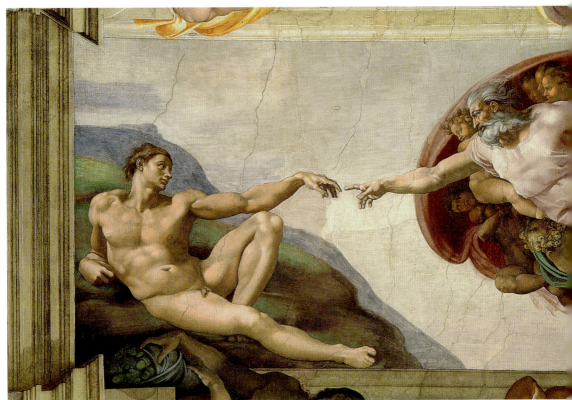

米开朗基罗 诺亚方舟

在《圣经》的记载中,上帝因为对自己创造的人类感到绝望,决定发动一场大洪水清洗世间。他把这个消息告诉了忠诚的信徒诺亚,让他打造一个大船(诺亚方舟)以救亡不会被毁灭的生物,而其他人和动物都将被洪水淹没。米开朗基罗的这幅作品画的不是方舟,而是那些即将被淹没的人,他们惶恐地四处逃窜,登上高地,但最终也没能逃脱被毁灭的命运。

米开朗基罗 创造亚当

据《圣经》记载,上帝用自己的样子创造了第一个人类——亚当。在米开朗基罗的创造中,亚当已经是一个完整而健壮的模样,但距离成为人还缺那么一点:灵魂。他虚弱地伸出手指,准备迎接上帝最终的赐予。两只手即将碰触,真正的人类即将诞生。有趣的是,一些学者认为米开朗基罗在整个天顶画中不停地使用暗示,包括对教皇的不满,甚至是对人体结构的巧妙体现:上帝身后的红色斗篷非常像一个人类大脑的剖面形状。

1519年，米开朗基罗正式动工，开始雕刻圣洛伦佐教堂美第奇礼拜堂的雕塑，用的就是他亲手从彼得拉桑塔挖出的更加纯净完美的大理石。这组雕像群里有两尊美第奇雕像、一尊圣母子的雕像以及四个辅助主题雕像，米开朗基罗给那四个辅助雕像分别命名为《昼》《夜》《晨》《暮》。其中《昼》和《暮》是男性，《晨》和《夜》是女性，这四尊雕像后来比主雕像都出名。在我国，名为朱利亚诺·美第奇那尊更出名一点，因为画画的人学习素描基础时都会画到这个石膏头像。我们管他叫小卫，可能是我们觉得他和大卫长得有点像吧。米开朗基罗创造性地把男女两个性别用不同的手法来雕刻，女性雕刻得极为细致，同时也耐心打磨，男性则是非常粗犷，看上去像没雕刻完一样。这种对比让这四尊雕塑更有看头。按照时间顺序，一天中最开始的是《晨》，米开朗基罗把它比喻成一个处女，但我们丝毫看不出一个刚刚苏醒的少女有多么愉快，她好像刚从一场极其疲惫的睡眠中醒来。所以，她之后的《昼》，被雕刻成一个面孔模糊的强壮男人，强壮是他的特性，就好比人生最好的那些日子，但模糊的面孔中显示的是一个复杂的情绪，我们看到了惊恐、紧张和愤怒，正如米开朗基罗所经历的。之后，男人走向暮年，这个最像米开朗基罗的自画像，相比《昼》显得有些消瘦和苍老，《暮》无力地低着头，像是在思索、在回顾，完全看不出还有什么盼望。最后的《夜》再次把人带回这个循环，女人用手拄着头，脚下有一只猫头鹰，手肘的位置放了一个惊骇的面具。不需要看她的表情也知道在她的梦里发生了什么，为什么第二天醒来时会那么沉重和疲惫。但即使是这样，《夜》的身体还是那么优美，她也是这四尊雕像中唯一一尊能称得上优美的、像古希腊的雕刻。

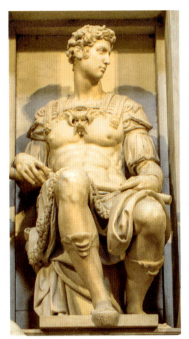

朱利亚诺·美第奇（小卫）

米开朗基罗　昼夜晨暮
1524—1531 年　大理石　佛罗伦萨圣洛伦佐教堂美第奇礼拜堂

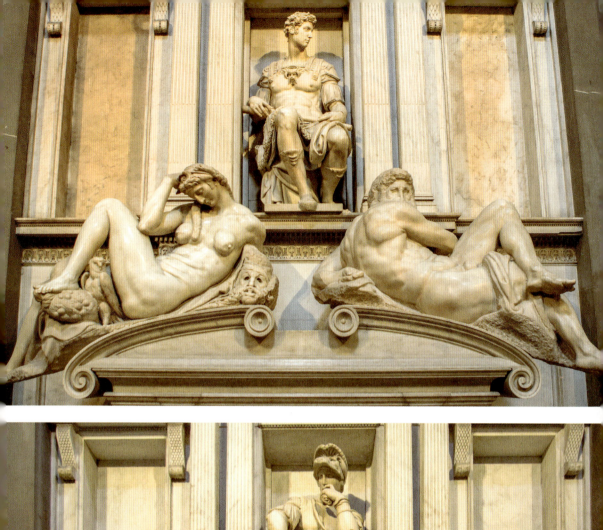

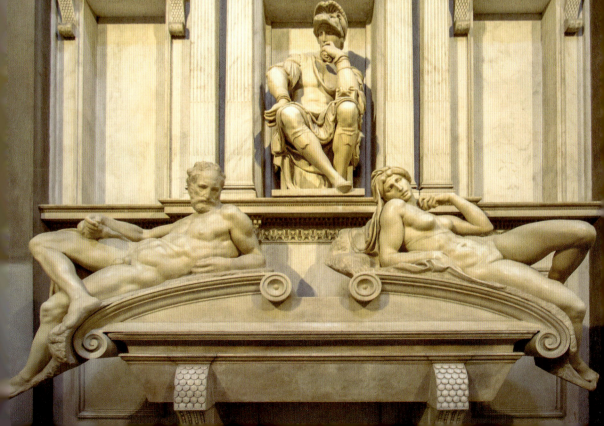

美第奇礼拜堂彻底完工是在 1534 年，米开朗基罗那一年 59 岁。这十几年，米开朗基罗过得并不好，在他身上发生了很多事，包括事业的变故，亲人与朋友的死亡。随着年龄的增长，米开朗基罗已经习惯了这些。他只是在想，既然重要的人都已经离他而去，为什么还要让他孤零零地活着。

　　1536 年开始，米开朗基罗事业有了转机，他的生活也越来越配得上世界大师这个称号，甚至很多年轻时没享受过的现在都来了。61 岁的他被召回罗马，新的教皇保罗三世是一位面色和蔼、思想开明的教皇，邀请他回来是想请他为西斯廷的祭坛画一幅《最后的审判》，教皇认为只有米开朗基罗自己才配在那幅伟大的天顶画底下添置新的作品。接下来的 6 年，一个将近 70 岁的老人又一次独立完成了这幅巨幅壁画。我们仍然能够看到米开朗基罗那宏大的构思、生动的人物造型以及精确的表达。耶稣处在正中央偏上 1/3 的位置，这种构图让人物众多的画面不会显得过分压抑。耶稣举起手示意审判开始，公正且无情。圣母玛利亚依偎在儿子身旁，在米开朗基罗眼里她永远是慈爱的母亲，所以她不会像神那样面无表情，而是充满悲悯地望向众生。圣母子周围围绕的是基督教的圣徒和十二使徒，使徒们的右下角那个手持人皮的是十二使徒之一圣巴尔多贸禄，他因为传道而惨死，被割头、剥皮、钉上十字架。米开朗基罗把自己画成一张人皮，被圣巴尔多贸禄拿在手里，可能是在暗示自己为了艺术，同样牺牲了全部。使徒和耶稣绕成了画面的核心，他们周围的人像钟表一样顺时针转动，左侧是向上的，意味着升往天堂；右侧向下，意味着堕入地狱。升往天堂的人惶恐、期盼、喜悦，堕入地狱的人迟疑、悔恨、哀号。

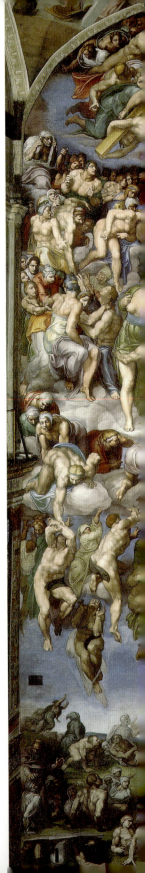

米开朗基罗　最后的审判
1536—1541 年　湿壁画　1370cm×1200cm
梵蒂冈博物馆西斯廷礼拜堂

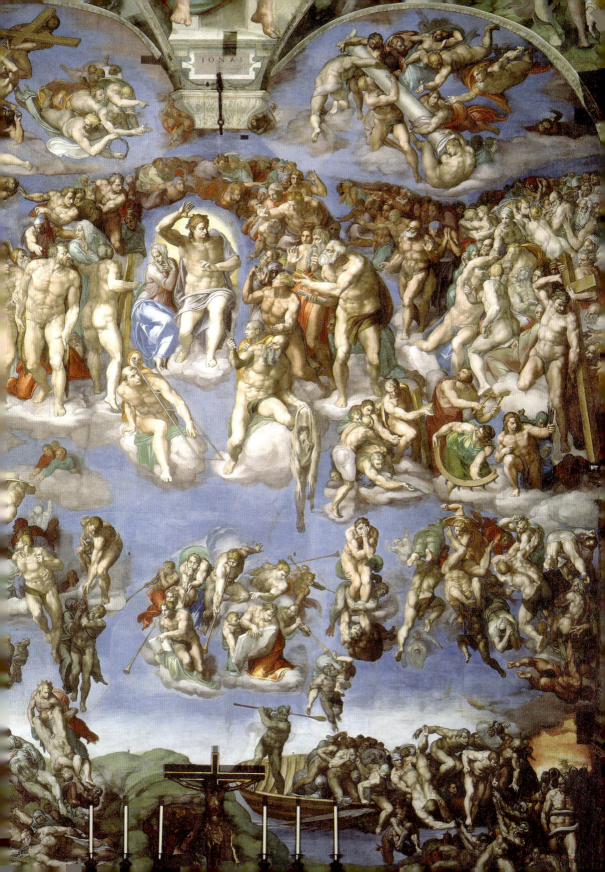

米开朗基罗　摩西
1513—1515年　大理石　高 235cm
罗马圣彼得祭坛

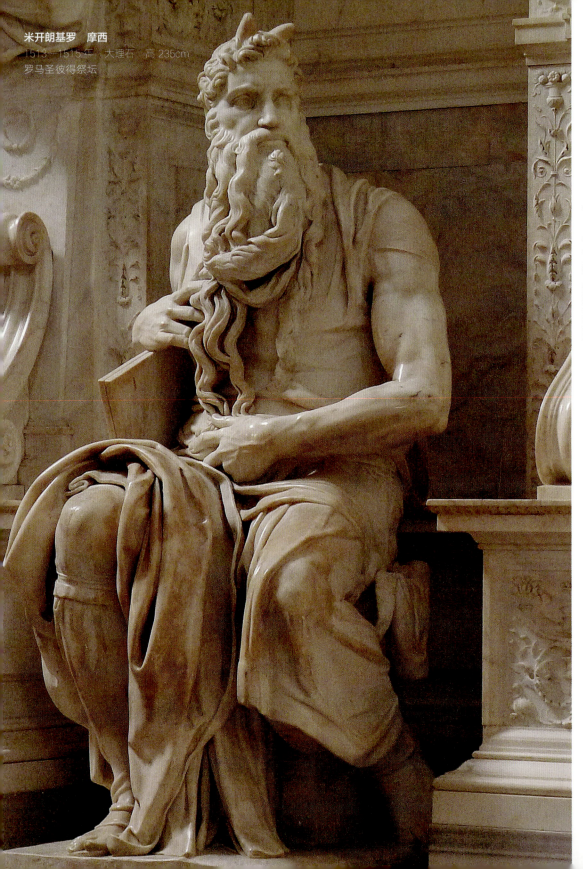

米开朗基罗　布鲁特斯像
1539—1540 年　大理石　高 96.5cm
佛罗伦萨巴杰罗博物馆

揭幕的那一天，米开朗基罗被邀请到场，他好像很久没有亲眼看到人们的惊讶，很久没有亲耳听到人们的欢呼了。有人似乎想先耍一下小聪明，站出来质疑米开朗基罗的人体造型是不是亵渎了如此庄重的场合。教皇说，米开朗基罗画出了真正的天堂和地狱，有耶稣作证，人体已不是人间的管理范围了。米开朗基罗向教皇鞠躬致谢。

《最后的审判》完成后，教皇保罗三世又请他画了两幅稍小的壁画。米开朗基罗在闲暇时间继续雕琢《摩西》和《奴隶》（为教皇尤利乌斯二世的陵墓所做），在别人看来已经尽善尽美的雕刻，在米开朗基罗看来却还是差那么一点点。他还完善了古罗马著名的将领布鲁特斯雕像，这也是我们常见的石膏像之一。可以看得出来，这个时候的米开朗基罗已经失去了刻画细节的能力，他的布鲁特斯浑厚刚健，但已经没有了当初一丝一毫的精致。日子过得很慢，米开朗基罗的生活同样也很慢，在这段美好的时间里，他的每一秒都是香甜的。

保罗三世在临终前交给了米开朗基罗最后一项任务，担任圣彼得大教堂的总建筑师，尤其是为大教堂修建一个美丽的圆顶。米开朗基罗谦虚地跟教皇说自己已经没有能力做最完美的圆顶了，因为最完美的已经在佛罗伦萨的圣母百花教堂上，他只能尽力去做一个更大的。这又是一个他从没尝试过的工作，他的一生就像收集龙珠一样，能做的事必须一一做到，浮雕、圆雕、铸铜、写诗、开山修路、画壁画、做防御工事，最后还要修建圆顶。

1564 年，米开朗基罗去世。在去世之前的两年，他的学生瓦萨里负责在佛罗伦萨创办美术学院，瓦萨里是第一任院长，米开朗基罗被邀请做了名誉院长。瓦萨里还写了一部《艺苑名人传》，把米开朗基罗、达·芬奇以及拉斐尔第一次放在一起，使之成为文艺复兴的三个标志。

米开朗基罗和文艺复兴几乎同时离开了这个世界，大幕落下，在他之后，巴洛克正悄然来临。

有人曾说:"绘画始于提香",是他
艺术在他手中有了独立于内容之外的意义,在他的画面前,
现实世界会显得很乏味。

画中的"绘"字有了更深的含义。

提 香

世俗华美

提香·韦切里奥
Tiziano Vecelli
1480/1490—1576

文艺复兴三杰中，无论是达·芬奇还是拉斐尔，都和米开朗基罗斗过法，但实际上从一个大的视角来看，真正能与米开朗基罗并称为双生子的应该是远在威尼斯的提香。从年纪上来说，提香比米开朗基罗小十二三岁，也活了八十多岁，他们同时在世的时间有70年之久，两个人都成名的重合时间也有50年。在拉斐尔死后，意大利顶级的大师就剩下"南米北提"他们俩。从专业上来说，米开朗基罗虽然画了那么多画，但其最强的还是雕刻，提香一辈子没干过别的，就只是画画。所以，他们俩算是占了艺术的两极，属于同时把文艺复兴推到最高潮之人。从历史地位上来说，"南米"贵为三杰之一，听起来比"北提"名头要大一些，但实际上提香的名头同样响彻欧洲。有人曾说："绘画始于提香。"提香改进了油画，强调了色彩和绘画手法，并且带动了真正意义上的肖像画风潮，如果说拉斐尔是古典主义的先驱，那么提香至少是所有浪漫流派的始祖。从以上三点来看，"南米北提"确实有很多相像之处，但从另外一点来看，他们俩又差之千里。在米开朗基罗漫长的一生中，他的大多数时间都是极其痛苦的，而提香几乎一辈子都过得非常幸福。历史上大多数艺术家都比平常人过得更痛苦，所以幸福的艺术家就成了我们为数不多的榜样。

威尼斯学艺

不知道为什么，虽然提香有这么大的名气，但他的出生和早年经历，甚至他结婚这件事都没有明确的记载。所以，大家只能推测他大概是在1480—1490之间出生的，于是就有说他活了99岁的，也有说他活了86岁的，我倾向于相信他活了86岁。因为他很晚的时候还在画画，按照那个时代人类的平均年龄，我不太相信90岁还能画油画这种事，当然七十多岁还能画画也已经很了不起了。提香出生在威尼斯北边的一个叫卡多列的小城，他的原名叫提齐亚诺·韦切里奥（提香是其名英文拼写的音译）。他在10岁左右时来到了威尼斯，开始进入画室学画，从此这一辈子都没怎么离开过威尼斯。

十多岁的提香从老家来到威尼斯，进了塞巴斯蒂亚诺·祖卡托的画室。这位祖卡托在历史上不是很有名，他虽是画家，但其主要的职业是彩色玻璃画——就是我们看到的教堂里那种特别好看的拼花。提香跟着祖卡托学了一段时间之后，祖卡托觉得这位是块材料，如果自己一直教有可能把人家耽误了，于是就把提香

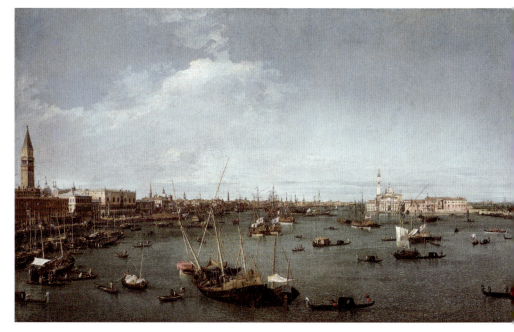

卡纳莱托　威尼斯的圣马可教堂
1738 年　布面油画　124.5cm×204.5cm　波士顿艺术博物馆

推荐给了另外一个画家——珍提尔·贝里尼，也就是老乔凡尼·贝里尼的弟弟。贝里尼家族都是画画的，这是古代手工艺行业的传统，一般一个家庭内父子兄弟都从事同一个职业，反正都是混饭吃，做祖传的手艺肯定是成本最低的，所以从中世纪起，这个传统就一直流传下来，直到现在欧洲还有那种坚持祖业的人。

　　老乔凡尼·贝里尼的父亲、弟弟以及他的儿子都是画家，其中他的名气最大。虽然没三杰或者提香那么响亮，但我们也不能小瞧他，他也是一个很厉害的画家。在意大利，老乔凡尼是较早能熟练运用油彩这种材料的画家，在佛罗伦萨和米兰等地还在流行湿壁画的时候，油画已经从北欧传到了这里。油画在尼德兰地区诞生，那些北欧画家如扬·凡·艾克、汉斯·梅姆林的画，确实是很美，而且非常精细，但都比较僵硬。可能是北方人不是那么热情，或者是他们还停留在宗教控制下没法发挥，反正看他们的作品我们很难发现感情。老乔凡尼的作品就彻底变了，他的画很活，而且他画的背景不仅仅是摆设，还有叙事性和抒情性。在那个时代，这是非常难得的变化。说到贝里尼作品的特点，就不能不提威尼斯在当时的国际事务中的地位与角色。

文艺复兴时期的威尼斯

　　威尼斯虽然离佛罗伦萨不太远，但这两个"国家"之间的差别还是挺大的。它们现在是两个城市，在文艺复兴时期甚至19世纪之前都完全是两个国家。佛罗伦萨属于后起之秀，主要依靠羊毛纺织业、银行业，更重要的是很长一段时间它负责教皇的财务，所以才逐渐发达。威尼斯却不一样，从地理位置上来说绝对得天独厚，它在中世纪的支柱产业是盐。我们今天买盐很便宜，但是在古代，无论是在哪个国家，盐都是很大的一笔财富。威尼斯因盐起家，后变得非常富裕，在十字军东征期间，它还开始向东探索，慢慢控制了东西方的贸易，之后君士坦丁堡（也就是拜占庭帝国）的经济也一直都被威尼斯人控制着。别看威尼斯陆地面积很小，但是其海域的实际控制面积非常大，所以在很长一段时间里，尤其是十字军东征期间，威尼斯就是欧洲的财富中心。后来，大航海开始，西班牙、葡萄牙都有了自己的海路，东西方贸易不再受威尼斯商人的控制，而且人家发展殖民地也越来越有钱。与此同时，威尼斯自己的生意也越做越差。因为拜占庭被奥斯曼土耳其帝国灭了，作为东西贸易中间站的君士坦丁堡彻底被土耳其人控制，他们虽仍和威尼斯商人做生意，但是关税要得越来越高，所以威尼斯可控的利润就越来越低，至此逐渐消沉。在拜占庭灭亡之前，威尼斯还派了军队去助战，一看打不过了，军队立马变成抢匪，赶在土耳其人进城之前把好多宝物带回了威尼斯。所以论古代的文化财富，什么希腊著作、艺术品，威尼斯都要比佛罗伦萨多，欧洲第一家专门印刷古代书籍的印刷厂就开在威尼斯。只不过美第奇家族的人疯狂地购买、疯狂地推广，再加上但丁、彼得拉克、薄伽丘、乔托这群人实在太牛，所以让佛罗伦萨得了"文艺复兴发源地"的美名。在对待文化艺术上，威尼斯确实没有佛罗伦萨那么热爱，这里还有一个原因：威尼斯自古以来就和罗马教会走得不近，大家都闷声发大财，没有多少人对宗教感兴趣，而文艺复兴之前的艺术80%以上都是宗教艺术。所以，威尼斯在艺术上的成就和发展稍慢了一点，但这种状态也有优势，那就是其世俗艺术一旦发展，就势不可挡。

除了其作品的开创性,老乔凡尼·贝里尼还是一位非常优秀的老师。老乔凡尼培养了三个顶级弟子,每个都是艺术史上最顶尖的人物:大弟子乔尔乔内,二弟子提香,还有一个德国的访问学者、德国历史上最伟大的画家之一阿尔布莱希特·丢勒。丢勒是在游历欧洲之后才成为"大神"的,而其游历欧洲最重要的一个经历就是在老乔凡尼·贝里尼家里做客。那时候的丢勒年龄不大,到了威尼斯整个人都惊呆了。其中一件事是看到了老乔凡尼的画,那时老乔凡尼的年龄已经很大了,但仍然画得非常好。丢勒就说:"乔凡尼虽然年迈,但他仍然是世界上画得最好的画家。"我们相信丢勒的眼力,老乔凡尼是不

丢勒 1500年的自画像
1500年　木板油画　67.1cm×48.9cm　慕尼黑老美术馆

是最好的不好说,但至少是最优秀的那一批人之一。还有一件事让丢勒大吃一惊,老乔凡尼的生活非常好,甚至还有点奢侈,艺术家在德国从来没有过这种待遇。老乔凡尼是威尼斯大公的首席画家,所以享受政府的特殊津贴,每个月的津贴已够让一个中产阶级家庭生活得很好,同时他还住着政府给的大房子,此外还有一份不用上班的艺术买手工作,这个工作还另有工资。在威尼斯街头,老乔凡尼受到的待遇永远是最高的,无论谁看到他都谦卑地行礼,连在威尼斯的外国人都不例外。丢勒回到德国后,开始拼命地鼓吹威尼斯的文明程度,后来换来了人们对艺术家的尊敬,也算是改善了德国艺术家的整体待遇吧。

一个老师,教出三个顶级大师,以及像帕尔玛·伊尔·韦基奥(另一位威尼斯画派的代表画家)这样的一流画家,纵观历史,恐怕也没有几个。不过,之后

乔尔乔内和提香学成出走单开了一间画室,以乔尔乔内为首,带着这位小师弟提香跟老乔凡尼对着干。再后来,乔尔乔内又被提香"踢了一脚",年纪轻轻就死了。之后的几年,就是提香和老乔凡尼在争一哥。直到乔凡尼去世之后的几十年,提香的地位一直没动摇过。提香后来也有一大堆弟子,他们倒是没对提香做过类似的事,否则威尼斯画派恐怕就是历史上最不尊师重道的画派了。提香在教学能力上也不逊于自己的老师,同样教出了三个大师——保罗·委罗内塞、丁托列托和短暂的访问学者埃尔·格列柯。

　　乔尔乔内很年轻的时候就显示出了超凡的绘画天赋,甚至连师父老乔凡尼都嫉妒他,试想一个二十几岁就被称为大师的人,那得是什么水平啊。现实情况是无论你多牛,你还是乔凡尼·贝里尼的学徒,虽然他自觉已经超过了老师,但画作完成后从名到利还得是师父的。因此,乔尔乔内气不过就带着最崇拜他的师弟提香退出了画室,自己单干了。这个事件的具体时间没有记载,大概是 1500 年左右。这个时间点对威尼斯很重要,因为丢勒也是这几年来的,达·芬奇也是这几年来的。一开始乔尔乔内和提香合作得非常好,师兄负责构思和画主要人物,师弟画背景和次要人物。因为订件太多以及乔尔乔内喜欢花天酒地,所以有时提香也会完全负责一些作品,现在能确认的提香单独完成的作品有 5 幅左右。这种情况一直持续到乔尔乔内某天突然意识到,自己的所有本事已经都被提香学去了。不仅仅是他,提香还从贝里尼兄弟、达·芬奇和帕尔马·伊尔·韦基奥身上学到了东西,然后把这些东西融为一体,看起来很像乔尔乔内的作品,但实际上已经超越了他。提香和拉斐尔是一类人,他们不是天生的大师,但他们非常善于学习,善于发现他人最好的点再加以总结和融合,这绝不是简单的抄袭,而是真正的集大成。

　　当欧洲其他地方的人来到意大利学习艺术时,大多只需要看拉斐尔、提香再加上后来的米开朗基罗·梅里西·达·卡拉瓦乔就够了,佛兰德斯的鲁本斯从提香这受益,法国的尼古拉斯·普桑和德国的安东·门格斯从拉斐尔那得道,荷兰的伦勃朗·凡·莱因和西班牙的迭戈·委拉斯贵支则是继承了卡拉瓦乔。结果就是,来自四面八方的人把意大利 200 年文艺复兴的精华扩散到了全欧洲。

　　说了半天威尼斯画派,那么这个画派究竟是什么样子的呢?我们看几幅画就知道了。先看一幅老乔凡尼·贝里尼的《酒神宴》。一听酒神,那肯定就是古希腊的

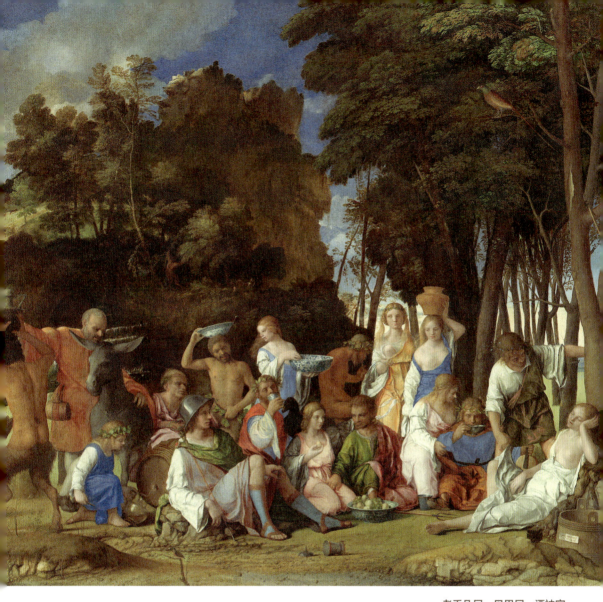

老乔凡尼·贝里尼　酒神宴
1514—1529年　布面油画　170.2cm×188cm　华盛顿国家美术馆

神话题材，这是文艺复兴的标配。但是，贝里尼并没有严格按照一个神话题材去画，他画的更像是一家人的野餐。这幅画有三个非常特别的地方：第一个是风景在画中所占的比例，且不仅仅是面积。像马萨乔画的《纳税银》中也有很大面积的风景，但风景画得很简单，主要是为了说明空间。贝里尼的风景完全是另一个主题，非常精致，也非常迷人。在贝里尼的职业生涯早期，他的风景作品还是很古板的那种，在达·芬奇来到威尼斯之后他就彻底改变了，当然还有他的学生们。后面这片风

景让这幅画显得格外漂亮,尤其是画被放置在一个大堂里,看的人就好像置身于一片真实的山野中一样。暧昧的光线、细致的树林、俏丽巍峨的山崖,还有天空中那变化莫测的云彩,尤其是山尖上那一抹阳光和枝头上的小鸟,简直是美不胜收。这是全欧洲最早把微妙的大自然搬到画里面的作品。我们总在提世俗艺术,这就是世俗艺术,其全部的指向都是人的需求、人对美的热爱和领悟。

第二个特别之处是色彩。后面一片宁静深沉的风景,光线绕过风景洒落在前面这群人身上,让人物显得格外明亮,人们穿着五颜六色的衣服,像森林里的精灵一样,绿色间隔地出现在了4个人身上,和后面绿色的风景形成一个主旋律,蓝色像舞动的节奏,变幻得高高低低,我们看画时视觉会自动补上音乐般的灵动。明亮的白色聚集在画面右侧,和左侧的山脉形成一种互补,显得既均衡又活泼。还值得一提的就是蓝色的运用。当时蓝色颜料是很贵的,同等重量下比黄金还贵,这幅画里面出现了这么多蓝色,可以想象得出下了多大的血本,老乔凡尼对这幅画又是多么看重。

第三个特点就是时代混搭。最左侧长着羊腿的萨特是森林之神,森林之神不止一个,有很多,都长成这样,这是标准的古希腊形象。但是其他人大多是普通文艺复兴时期装扮,所以看起来更像是野餐。另外一个就是来自中国的瓷器,这几个瓷器的出现显得很突兀,好像PS上去的一样,这肯定是在迎合当时人的趣味。那时这种瓷器在欧洲绝对属于顶级奢侈品,传说有着各种各样的神奇功效,强身健体、驱魔除妖之类的,反正只有有钱人才买得起。餐会中出现了它,让画一下子就提高了一个档次。

同时期的画家,如拉斐尔的老师佩鲁吉诺、基兰达约,都是大师,但老乔凡尼丝毫不逊色。我甚至觉得,老乔凡尼在某些方面还要更强于他们。这就是为什么丢勒会说他是世界上画得最好的画家,画在这摆着呢,确实漂亮。但是,有没有问题呢?当然也有,不过他的问题在乔尔乔内这里得到了解决。

蓄势待发

乔尔乔内活得太短,三十几岁就死了。因此,他留下来的作品也非常少,即便作品少也能看得出他那出众的天赋。我们来看他那幅最著名的作品——《沉

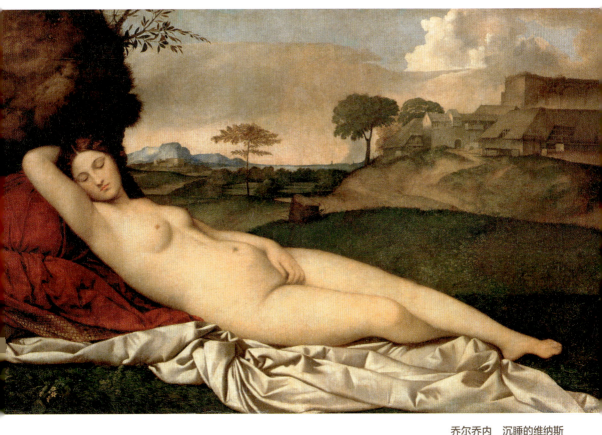

乔尔乔内　沉睡的维纳斯
1508—1510年　布面油画　108.5cm×175cm　德累斯顿国立美术馆古代大师画廊

睡的维纳斯》。这幅画一开始被认为是提香画的,后来经鉴定这是提香和乔尔乔内共同完成的,提香只负责了背景部分。也就是说,这个美丽的维纳斯是乔尔乔内画的,上文讲到老乔凡尼的画有问题,其实就是在人物造型上,他的造型美感要差一些。乔尔乔内喜欢画小画,不太喜欢画壁画,当然有可能是因为在威尼斯壁画的报酬很低。和佛罗伦萨以及罗马不太一样,威尼斯的自然环境让壁画不太容易保存,所以自古以来壁画在那里都被当作一种一次性的装饰品,可能过段时间就被覆盖掉了。这种情况势必导致壁画的价格不会太高,据说提香一辈子遭受最大的挫折就是因为一幅壁画。乔尔乔内喜欢画油画,也擅长在稍小一点的尺幅上画出更微妙的内容。这一偏好也是达·芬奇带来的,达·芬

奇发明了两种画法——渐隐法和罩染法，这两种手法在乔尔乔内这里得到了极大的发挥。看这个维纳斯，她有种朦胧的美感。精致的轮廓线里藏着微妙的变化，就像一种催眠术，让你既发现不了从哪开始，也发现不了到哪结束，一个浑圆的青春的身体就这么完成了。

在这个人体里到底蕴含了什么？除了技法，它还有着对身体、年华和渴望的赞美。这就是文艺复兴对欧洲的功绩，让可以面对的东西被正确面对。

乔尔乔内是个花花公子，我猜他和罗丹差不多，他在模特身上爆发情欲，再加倍回馈到作品上。所以，我们看这个维纳斯，她闭着眼睛，像是在满足之后的小憩，她那美好的身体，即使不是神明，也有着等同于神明的高雅以及令人难舍的魅力。我们不能责怪画家的情欲旺盛，他的欲望让他画出了心中的圣歌，用它来称赞赐给他快乐的神。当人类可以赞美欲望的时候，描绘美的时代就来临了。

乔尔乔内是敏锐而且多情的画家，在他画的男性肖像中也同样展现出这种气质。他画的人都是唯一的，不仅仅是一个形象，还是一个个正被欲望折磨的大写的人。

乔尔乔内　双人男子肖像
1502 年　布面油画　80cm×75cm
罗马圣天使城堡国家博物馆

乔尔乔内死后的第四年，提香完成了自己的成名作——《神圣的爱和世俗的爱》。没有记录说明这幅画是某个贵族的订件，它很有可能是提香在一种躁动的欣喜中独立完成的。年轻的提香仍然是欲望的奴隶，他像师兄一样渴望着有一个美好的伴侣。但事与愿违，在追求某个身份高贵的女士时，他失败了。他在痛苦中幻想着一个希腊化的女士出现在自己身旁，她拥有一切女人的美德。但是遗憾的是，即使有了天仙般的裸女，那位衣着华丽的女人仍然让人难以忘怀。红玫瑰与白玫瑰，在没学会割舍的年龄，

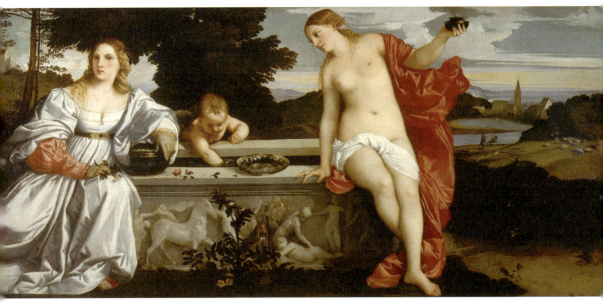

提香　神圣的爱和世俗的爱
1514年　布面油画　118cm×279cm　罗马博尔盖塞美术馆

占据着年轻的提香的心。这幅画未必是讽刺，我觉得更像是诉说心中的苦闷。这幅画没有模特，完全是提香的空想，这也足以见证一个大师的成型，在乔尔乔内死后、老乔凡尼·贝里尼老朽之际，他要独自一人书写绘画传奇。

这幅画曾经有过很多个名字，当然这都是后人取的，最开始这幅画叫《喷泉旁的两个女人》。后人认为这个名字配不上这么一幅优秀的作品，所以就开始给画改名。一开始叫《隐喻》，指的是它暗示着提香对于虚伪庸俗的中产阶级的批判（一听语气就知道是18世纪后期的法国知识分子取的名字）以及纯洁高尚的艺术理想。也有些人更直接，把名字改成了《枯燥乏味之爱和心满意足之爱》或者《真爱与矫揉造作》，这能看出当时人们自由奔放的爱情观。但是，更多的人希望这幅画有一个更清晰且不那么严厉的名字，所以《神圣的爱和世俗的爱》成为最后的最佳之选。

在乔尔乔内和提香的合作接近瓦解之时,一场及时的战争避免了双方的尴尬。神圣罗马帝国皇帝马克西米连带兵攻打威尼斯,实际上他的目标不是威尼斯,而是正在崛起的法国,威尼斯因站错了队而卷入这场战争。战争一来,艺术家们纷纷逃离,提香也不例外,他跑到了帕杜亚。事后证明,这次逃亡对他的事业有着巨大的帮助。他在这遇到了当时欧洲的顶级大明星——畅销书作家阿尔维斯·考尔纳罗。考尔纳罗是一位标准的文艺复兴人,集歌手、运动健将、作家、诗人、工程师好多头衔于一身。但这些都不重要,重要的是他有品位,更重要的是他有钱来支撑他的品位。提香遇到他算是遇对了人,考尔纳罗请提香为自己画壁画,可惜这些壁画在后来一次水灾中被破坏了。但从考尔纳罗的口中能够感觉得到,这些都是当时意大利最漂亮的壁画。经由考尔纳罗的推广,提香的名字迅速在意大利传开。这个年轻的艺术家回到威尼斯时,一下收到了好多个订件,其中还有来自教皇和其他贵客的邀请。

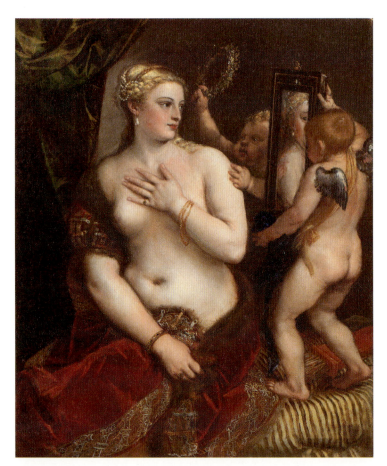

提香 照镜的维纳斯
1555 年 布面油画
124.5cm×105.5cm
华盛顿国家美术馆

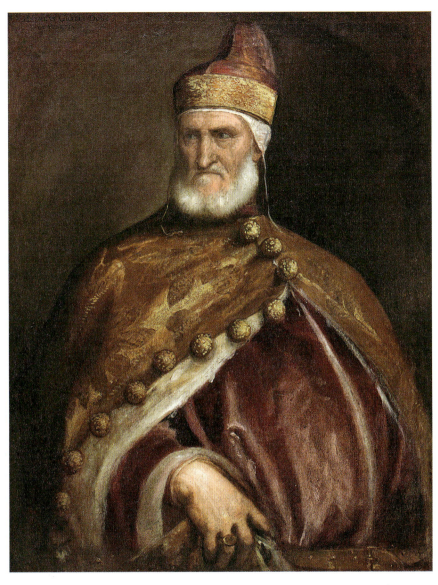

提香　威尼斯大公

1546—1550 年　布面油画
133.6cm×103.2cm
华盛顿国家美术馆

不久，乔尔乔内去世了，死因是鼠疫，其实就是之前的黑死病，这种瘟疫在文艺复兴时仍在持续（几十年后它又一次在威尼斯爆发，86岁的提香就没能逃过这一劫）。这时的提香才二十多岁，他根本想不到自己会步乔尔乔内的后尘，因为在他面前，威尼斯有着大好的前景。虽然战争把城市搞得破破烂烂的，但这正是艺术家的机会啊，好多建筑都被损坏了，壁画要重画，由于乔尔乔内死得太匆忙，他的很多作品还需要提香帮着完成。所以面对罗马的邀请，他毫不犹豫地选择留在威尼斯。正是因为他没像米开朗基罗一样选择罗马，所以他才能顺风顺水地过了一辈子。我们来看，这100年间去了罗马的艺术家真没几个能有好结果：米开朗基罗痛苦煎熬，拉斐尔英年早逝，卡拉瓦乔绝命逃亡，就连建筑师布拉曼特、圣加洛他们，甚至当上了教皇的尤利乌斯二世、利奥十世其实也一样。罗马是个大漩涡，跟我们看过的所有权力剧都差不多，其中没有人是最后的胜利者。

威尼斯可和罗马不一样，老鼠帮他打败了乔尔乔内，时间帮他打败了老乔凡尼，现在提香只需要给大公写一封信：我，提香·韦切里奥，一位热爱艺术的威尼斯人，甘愿放弃教皇和米兰统治者的邀请，留在威尼斯，不求名也不求利，只是为了建设我们的城市，用我精湛的技艺为威尼斯增光添彩。当然，提香为了自己的忠诚和付出，也提出了一点合理的要求：我只求一件事，让我成为首席画家，享受乔凡尼·贝里尼享受的一切待遇，并且完成乔尔乔内遗留下来的未完成的作品，仅此而已。这段话出自提香给威尼斯大公写的信，原文写得比上文转述的还要露骨一点，所以有很多后人会质疑提香的品格，说他是个吝啬鬼、财迷以及后来的趋炎附势之类。我认为提香是不是道德标兵不重要，他是艺术家，画出了流传千古的作品就够了。

市议会稍微考虑了一下，就答应了他。稍微考虑是因为老乔凡尼·贝里尼到市议会大闹了一顿，但他那有气无力的话语让市议会更加坚定：是时候需要一个新的首席画家了。提香得到了自己想得到的，但乔凡尼也不可能就此甘心，他动用自己多年以来积累的资源，奋力反击，终于在一年之后让市议会撤掉了提香的头衔。提香怎么办呢，再写一封信去请求吗？肯定不行，他需要一个更有力的手段。他向盐政公署报告，威尼斯用于艺术的政府投资太多了，而这些投资基本上都是盐政公署掏的钱。提香的提议是："把工作给我，我一定会按时并且完美地

完成，而且只需要乔凡尼一半的价格。"这可能是艺术史上记载的最早的价格战了，作为一个徒弟，提香居然对自己的老师用这种手段，这下算是彻底击败了乔凡尼。等乔凡尼回过神来也想降价的时候，议会已经被提香说服不再相信他了。

声名鹊起

扫平了一切障碍之后，提香开始大展拳脚，他一口气接下了几十幅订件。在别人看来，这些画估计得用 20 年才能画完，但他根本就没考虑过时间问题，"我留在威尼斯，这些工作就必须都是我的。"提香画得很快，但毕竟人的精力有限。时间和质量不可能同时得到保证，所以这时他会有意区分：哪些作品需要认真对待，哪些可以稍微轻松一点。那些轻松一点的画基本不会影响他的名声，因为他发力的那些作品实在是太惊人了，没人会相信这样的画家会有残次品。我们来看一幅完成于 1518 年的，也是提香早期的代表作之一《圣母升天图》。

这幅画用了三年完成。东家催过很多遍，每次来看的时候都发现提香有了一点进展，再加上他画完的部分实在是太完美，所以就选择了原谅他。这也是提香的惯用套路，即使他拖延、拖延、再拖延，也没有一个人起诉他或者取消订单。

老乔凡尼·贝里尼　花园的祈祷
1458—1460 年　木板蛋彩
80.4cm×127cm
伦敦国家美术馆

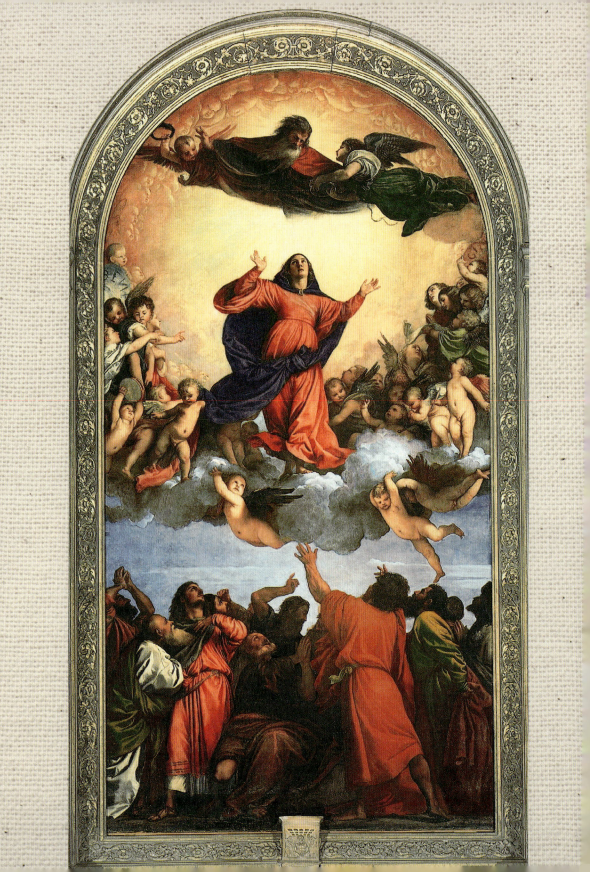

律动

提香　圣母升天图
1516—1518 年　木板油画
690cm×360cm　威尼斯圣母之光教堂

和老乔凡尼·贝里尼的画相比，我们看这幅画有了哪些不同。首先是构图上，提香的构图更加精巧有序。画面分为上中下三部分，顶层是上帝和天使，上帝的目光看向玛利亚，底层是民众和圣徒，他们的目光也聚集在玛利亚身上，这就让观画者的目光自然而然会被聚向圣母。圣母的动作是一个扭动的轻螺旋形，她旁边的天使们也是采用按照一个螺旋形分布的动作，最底下的两个小天使身体向左严重倾斜，左边那一侧的天使又整体倾斜向右，紧挨着的是圣母的蓝色斗篷和从左向右扭动的身体，右侧的一群天使像被圣母的动作带动了一样，整体向左后方倾斜。他们之间形成的漩涡给画面带来了一种强烈的运动感，我们好像真能感觉圣母在上升一样。大家可以参考一下理发店门口的那个旋转的圆柱，它和这组构图异曲同工。在静止的画面上制造出运动的幻觉，不知道提香的雇主们看到后是什么样的神情。

但很明显，提香能给我们的还有更多。如果天使们只是负责运动感，那么底下这堆群众就是在展现这个瞬间的神圣感，赋予这幅画一股情感的力量。圣徒和信众高仰着头，目送着圣母升天，他们来自不同的阶层，但此刻却被同样的情绪所控，他们激动得说不出话，只能用肢体语言来表述这份自豪和欣喜，他们只能哽咽、痛哭，内心却已被充满。自古以来，人类在表达情感这方面从来没有进步过。我突然想起 2006 年意大利世界杯夺冠的时候，我好像也是这种感觉。这个例子不是很恰当，但对我这个无神论者来说，我觉得好像只有那一刻我有过类似的激动。

我们再看看人物吧。提香在处理衣服质感方面和造型的成熟度方面也展现出了大师级的风范，可能大家觉得后来学院派的画家基本上人人都能达到这种程度，所以提香看起来就没那么出众了。

提香几乎所有的作品都跨年，《酒神与阿里阿德涅》也是。真不是他画得慢，相反，他画得很快，他的作品周期长完全是因为工作太多，而且他本人又非常擅长拖延客户。他刚刚再次当上首席画家，市政厅就给了他一份工作，为议会大厅画一幅巨大的战争壁画。提香高高兴兴地去刷了墙、起了稿，然后就没下文了。议员们总是催促他完成，但提香也会说："尊敬的先生，您是要我先完成这幅壁画呢，还是先把您私人的那幅作品画完？"于是，那幅壁画就毫无压力地拖了好多年。

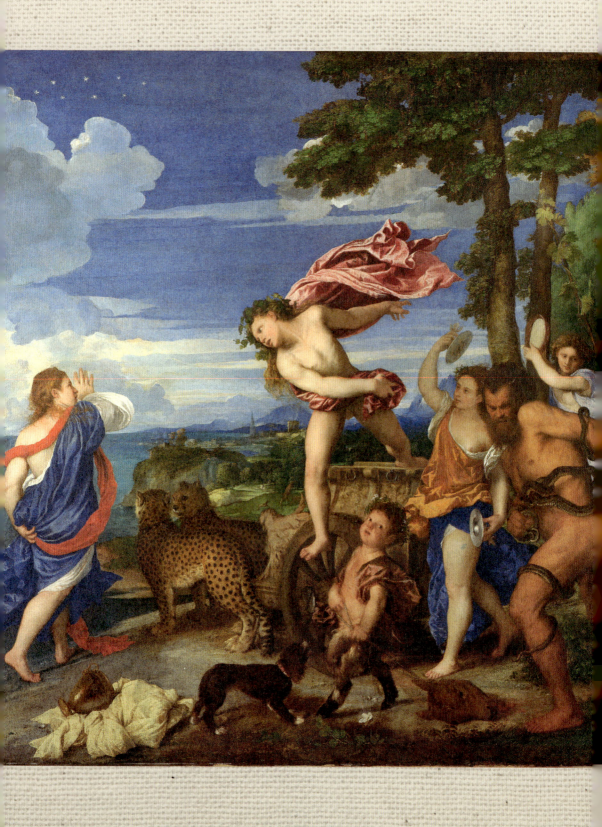

对绝大多数当时观画者来说，这可能是他第一次见到猎豹

不会伤心的身体，全是青春的气息

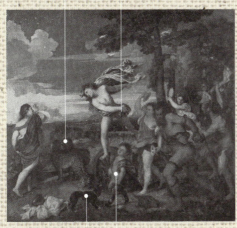

小狗以前通常代表忠诚，在这里代表的是"世俗"

小萨特无比萌

提香　酒神与阿里阿德涅
1520—1523 年　布面油画
176.5cm×191cm　伦敦国家美术馆

看这幅 1523 年完成的作品《酒神与阿里阿德涅》之前，要先了解一下这个神话故事。阿里阿德涅是克里特岛的公主，她身上有 1/4 的神的血统。忒修斯杀掉牛头巨兽弥诺陶洛斯，就是阿里阿德涅出的主意。其实牛头怪还是阿里阿德涅的弟弟，但她实在不忍心看着自己这个怪物弟弟天天吃人，因此帮助了年轻英俊、勇敢智慧的忒修斯。一个美丽的公主，一个年轻的英雄，故事结局肯定要在一起啊，但他们也不能再在克里特岛下去了，于是两个人相约私奔。可是到了一个岛上的时候，忒修斯做了一个梦，梦里命运女神说他俩不能在一起，要是强行在一起的话，就等着受惩罚吧。经历了这样的梦之后，年轻英俊、勇敢智慧的忒修斯该怎么办呢？一边是熟睡的美人，一边是梦中的恐吓，挣扎了几秒钟之后，忒修斯穿上衣服就跑了。可怜的阿里阿德涅一觉醒来，发现爱人不见了，孤岛上只留下她自己和忒修斯还没来得及穿上的衣服。唉，这时候她脑中是怎么想的，咱们就不猜了，反正立即就哭了。哭着哭着，她突然听见敲锣打鼓的声音，远处来了一个奇怪的队伍，两只漂亮的猎豹拉一辆金色的战车，战车上坐着一个醉汉，红色的绸缎包裹着他那美丽的永远不会变老、不会伤心的身体。车左边有三只森林之神：一只丑恶，身上缠满了蛇；一只癫狂，一手举着牛腿，一手拿着权杖，很明显那个权杖不是他的，他只是关公身旁的周仓而已；还有一只萨特是一个小朋友，连他都醉醺醺的，一脸纯洁的傻笑，手里还牵着一个牛头，不知道这和弥诺陶洛斯有没有关系。车右边有几个漂亮的仙女正在奏乐。这个奇怪的队伍好像是传播快乐的大篷车，又像是 66 号公路上那些狂热的快乐主义者。他们一边走，一边喝，一边唱，一边发现了公主。黄金战车里的人几乎就在那一瞬间爱上了公主，他好像从没经历过爱，所以不知道该怎么表达，只能从车上一跃而起，想要立刻和这位佳人共度春宵。然而，公主完全没明白他要干什么，还以为这个醉汉要吃人呢，她一下子忘掉了失恋的痛苦夺路而逃。

有美术史方面知识的人一眼就知道，这哪里是文艺复兴风格，这分明是巴洛克风格。强烈的运动感，鲜艳的色彩对比，猎豹、小孩、小狗这些充满世俗趣味的描绘，原来提香在 16 世纪初就已经画出来了。再看构图，这是典型的物理不均衡，但心理均衡的构图。画面右侧有一大堆人和树，左侧只有两个人，但观画者的视野却完全被这两个人牵制。

订这幅画的人是阿方索公爵。最开始他听说目前教皇最器重的画家是拉斐尔，所以就请拉斐尔来给他作画，但是拉斐尔拒绝了他。退而求其次，阿方索找到了威尼斯的提香，提香给了他一个完美的回报。在这之后，阿方索又多次请提香给他画画，无论是历史题材，还是肖像画，提香总能给他带来惊喜。

享誉欧洲

　　还记得神圣罗马帝国的皇帝马克西米连吗？就是上一次对威尼斯发动战争的人。从那次战争之后，威尼斯和神圣罗马帝国之间就有了一种莫名其妙的关系，威尼斯既不敢和他对立，也不愿意支持他，所以只能偷偷地向他的法国邻居示好，期望有一天法国人能够帮他们报那一箭之仇。但是无论是教皇，还是威尼斯的贵族们，都看错了局势。马克西米连的孙子查理，不但当上了神圣罗马帝国的皇帝，还当上了西班牙的国王，一时间其帝国横跨欧洲，无人能敌。法国国王也屡战屡败，已是自身难保，更别提他的难兄难弟了。不过总是会有眼光精准的人，提香就是一个，他1534年成了查理的御用画家。法国国王弗朗索瓦总是嘲笑自己这位老对手查理缺乏情怀，不懂艺术。查理肯定不能示弱，因为欧洲第一艺术家达·芬奇是在弗朗索瓦的怀抱中死去的，所以查理也要塑造一位顶级艺术家，再把他奉若上宾，以显示自己同样懂得艺术。查理也曾经考察过米开朗基罗，但是米开朗基罗张口闭口就是让他帮助佛罗伦萨除掉奸党，查理不愿意为个虚名去兴师动众，而且他一点都不喜欢这个丑陋的雕刻家。相比之下，提香彬彬有礼，画得好，又不属于教皇，所以就他吧。于是，就有了查理为提香捡画笔的故事。一个皇帝为他屈身捡起地上的画笔，提香当然受宠若惊，马上说："我哪配得上让您为我弯腰啊！"查理说："就算世界上最伟大的皇帝恺撒，也应该这么做。"之后，查理封提香为帕拉蒂努伯爵，并且让他成为自己唯一授权的肖像画家。作为回报，提香给查理画了好几幅肖像，还给查理的儿子菲利普二世画了肖像，菲利普二世掌管西班牙之后也成了提香长期的资助人。

　　16世纪30年代，提香的名气可谓如日中天，这时他刚刚年过40，正是大展拳脚的年纪。勤奋的他不但是西班牙国王、神圣罗马帝国皇帝的御用画师，同时还获得了米兰、热那亚、那不勒斯等宫廷的资助，再加上威尼斯和罗马，好像全欧洲都在追捧他。也许只有他才能做到八面玲珑，同时服务并且维护住那么多个宫廷。艺术家往往很少有这种天赋，越是优秀的艺术家，就越容易沉浸于自己的艺术中，这让他更容易通过作品来与现实对话，而不是通过自己。

　　1538年，提香完成了《乌尔比诺的维纳斯》。这幅画本来是要献给一位公爵作结婚的贺礼，这位公爵不仅是他的资助人，还是他的朋友，可就在画作完成

提香　马背上的皇帝查理五世
1548 年　布面油画　335cm×283cm　马德里普拉多博物馆

的这一年，这位朋友却去世了。真不知道公爵的家人是怎么接受这幅作品的，刚刚经历了他的葬礼，又要接受他好色的本性。实际上当时有很多画都是色情画，包括这一幅和下面要提到的《达娜厄》。创作动机就是因为性，只不过几百年后人们把它形容成了纯粹的美，也许是为了遮羞或是其他原因。这幅画可以说是提香的一个总结，他之前画过很多幅维纳斯，包括那幅和乔尔乔内合作的。同时，他也画过很多张类似的面孔，所以有人认为，这张脸应该属于提香的一位情人，肯定不是他的妻子。因为他的妻子在和他结婚之前做了好多年他的情人，还生下了三个孩子，但是在第三个孩子出生之后她就得了重病，提香在她病逝之前娶了

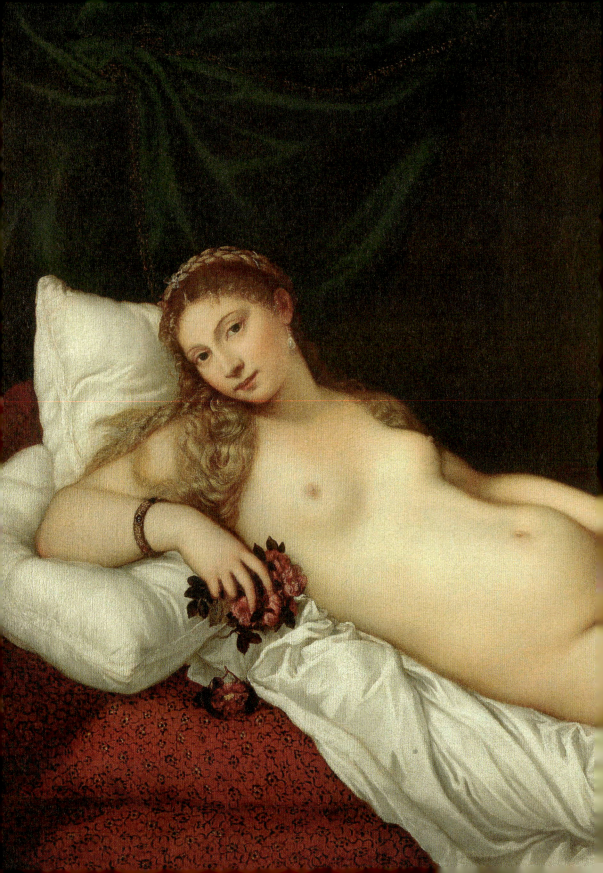

提香　乌尔比诺的维纳斯
1538年　布面油画　119cm×165cm　佛罗伦萨乌菲齐美术馆

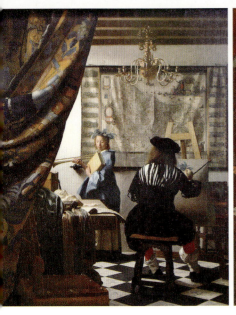
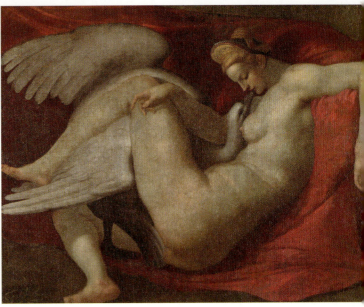

维米尔　画室
1666—1668 年　布面油画
120cm×100cm　维也纳艺术史博物馆

临摹米开朗基罗　利达与天鹅
1530 年　布面油画　105.4cm×141cm
伦敦国家美术馆

她，可能是有了名分的刺激，这位妻子在病床上又活了好多年。一个重病在身的女人应该没法保持这么姣好的容颜，所以画中女子肯定不是他的妻子。还有一个说法是这个女人是提香和死去的那位公爵共同的情人，那就有点乱了。暂且不管她是谁，反正这个女人就像杨飞云先生的太太或者但丁·加百利·罗塞蒂的爱人一样，经常出现在他们的画里，而这一幅正是所有作品中最美的。我们看提香的维纳斯，她分明就是一位美娇娘，睁着媚眼，面露笑意，在深闺中等待着自己的情人。大家再看一下这幅画面的组成，那帷幔和地砖有没有让你想到约翰内斯·维米尔的作品或者弗朗西斯科·戈雅的那幅《裸体的玛哈》？但玛哈和维纳斯的眼神完全是两个极端，玛哈是厌恶，维纳斯是暧昧。

　　下面这幅也是有关古希腊题材的色情画，画于 1545 年，名字叫达娜厄。达娜厄的故事又是一个宙斯耍流氓的例子，宙斯总能变着法地耍流氓，一会儿变成天鹅，一会儿变成牛，一会儿又变成了金雨。提香在 1544 年到了罗马，受邀为教皇保罗三世创作肖像画，同时为一位罗马的贵族画了这幅画。在画这幅《达娜厄》之前，他应该看过米开朗基罗的《利达与天鹅》，他喜欢米开朗基罗巧妙的构思，但对米开朗基罗过于肌肉感地画女性不感兴趣。他的达娜厄仍然是一名柔软的女性，用快乐和渴望回报着宙斯的爱抚。米开朗基罗看完这幅画之后，惊讶地把提香称为绘画的王者，认为提香比他那两位老对手更胜一筹。

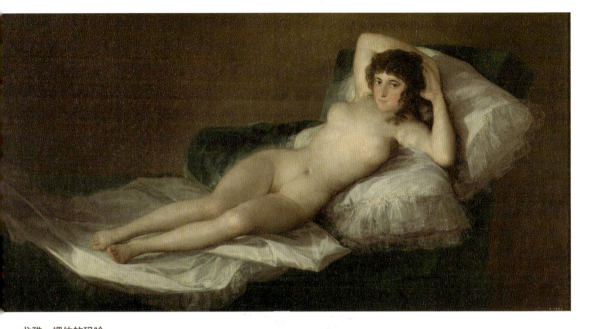

戈雅　裸体的玛哈
1795—1800 年　布面油画　97.3cm×190.6cm
马德里普拉多博物馆

提香　达娜厄
1544—1545 年　布面油画　118.5cm×170cm
那不勒斯卡波迪蒙特博物馆

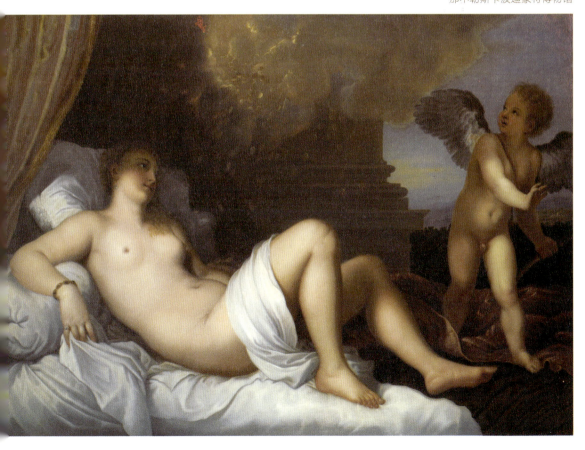

提香完美地掌控着画面中的色彩，画里的光线也遵照他的意志塑造和修整着达娜厄那美好的身体。那团金雨也是有史以来最变化莫测的，以前大多数画家会把它画成一个金色的棉花糖，实实在在的，可提香却把它处理成一团若隐若现的金雾，那些金色的亮点就像宙斯的眼睛，好像正在和达娜厄对视，相互倾诉爱意。

1543年以及之后的那几年，正是罗马最好的时候，也就是教皇保罗三世当政的日子。提香在罗马为他画了至少三幅肖像画，还为他的弟弟拉努乔画了一幅。同时期提香的画风开始转变，他研究出了一套更有效且更具表现力的画法。

最开始，提香的技法来自北欧，先在画上画出单色效果，再用颜色去罩染，我们称之为间接画法。用这种画法画出来的效果非常细腻，也很平整，但是要严格遵守步骤，每一遍都急不得。

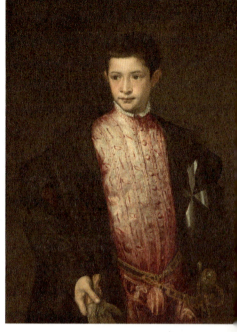

提香　拉努乔·法尔内塞肖像
1541—1542年　布面油画　89.7cm×73.6cm
华盛顿国家美术馆

可提香恰恰就是需要急一点，因为他的工作实在是太多了，所以他发明了更快速的直接画法：直接用厚重的调和颜料去塑造，只在比较少的地方用罩染的方式来增加色层变化。用这种方法画出丰富的变化就很考验画家的功力，每一笔都要包含着精确的层次关系才行。虽然更难了，但是好处也是显而易见的，因为画面中多了一个维度，那就是画家自己，梵高最让人清楚，画家本身在画面里能够触发什么样的感染力。在直接画法出现之后，我们才由衷地对一幅画发出了"这一笔真漂亮"的感叹。绘画中的"绘"字也有了更深层的含义，所以说绘画始于提香，这话也是不错的。

在《戴红帽的教皇保罗三世》中，我们清楚地看到提香那奔放的笔触，同时也能看到提香对人物内心世界的把控。我也推荐大家看看明清肖像画，那是中国古代写实人物的巅峰，那些肖像画几乎是把官员们内心的一切都给表露出来了，奸诈、虚伪或者道貌岸然。提香也不甘心只画表面形象，他希望在教皇的眼神里

看到他内心的波涛。这是一个看起来懦弱和善的老人，但他比任何一位前任都更强大，他的宽和背后有着无比的自信，那是让他在那场大变革中得以挽救教会的根源。

在罗马停留了两年后，提香又奉命来到了奥古斯堡为神圣罗马帝国皇帝查理和他的儿子菲利普制作肖像。据说查理把提香找来，是为了让他为菲利普画出孔武有力的形象，因为查理要让自己的这个儿子迎娶英格兰的女王玛丽一世，也就是那位著名的血腥玛丽。玛丽也比菲利普大 20 岁，这一听就是一桩政治婚姻。即使是老牛吃嫩草，玛丽也还是想先看看这位小丈夫符不符合自己的要求，她看到提香的画之后马上就答应了这门亲事。这下哈布斯堡家满意了，因为现在除了法国，他们即将控制全部欧洲，玛丽一死，菲利普一定会继承英国王位，查理那场成为恺撒的梦也就即将变成现实。事实上玛丽确实很快就死了，但她的妹妹伊丽莎白在议会的帮助下赶走了菲利普，查理的那场梦终究还是破灭了。

中国古代写实人物画

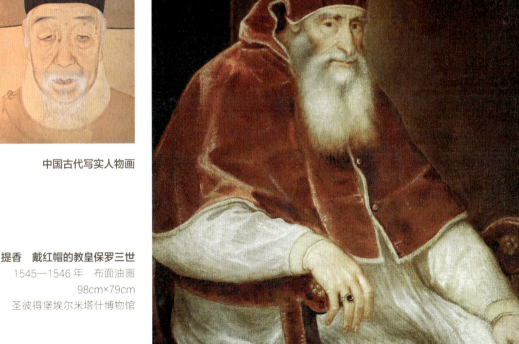

提香　戴红帽的教皇保罗三世
1545—1546 年　布面油画
98cm×79cm
圣彼得堡埃尔米塔什博物馆

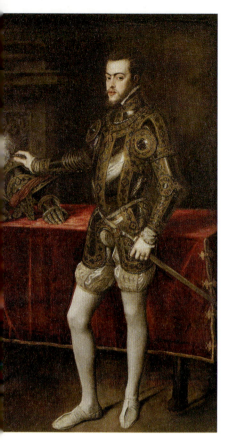

提香 菲利普二世
1551 年 布面油画 193cm×111cm
马德里普拉多博物馆

提香在画里极力美化了菲利普，但这个年轻的国王缺乏耐心，他的父亲还会假装一下热爱艺术，可他对提香和绘画却毫无兴趣。提香预感到了将来菲利普登基之后会对自己不利，但是哈布斯堡家族这块肥肉他又舍不得放弃，所以在一通阿谀奉承之后忐忑地回到了威尼斯。

终极寓言

在威尼斯，他还是那位备受敬仰的艺术家，当时一群新人已经崛起，但仍没人能够撼动他的地位。他的学生委罗内塞已经独当一面；丁托列托虽然只在他的画室待了几年，但也对他毕恭毕敬，丁托列托的画室门上写着两个伟大的名字——提香、米开朗基罗，很明显他从没想过要超越他们，能够和这样的大师生活在同一个时代他已经心满意足了。

晚年的提香大部分作品都是让学生来画的，所以我们看到有些他后期的作品居然画得那么工整。没办法，他的新风格很多人是接受不了的，所以在商业订件上用学生画的效果反而会更好。为了让画面更像出自他的手，提香会在最后再调整一遍，主要是通过罩染增加一些微妙的色彩变化，毕竟是色彩大师，所以这看家的本领还是要卖弄一下的。也有一些作品，他非常看重，一定要亲手来画，比如他送给菲利普二世的很多作品。

在查理死了之后，哈布斯堡家族对提香一下子冷落了下来，同样哈布斯堡王朝控制下的其他国家也减少了对提香的资助，甚至一些欠款都没给他结清。出于无奈，提香只能两手出击，一方面持续画画送给菲利普，以祈求他继续资助自己，另一方面派他的儿子到处去要债。在要债的过程中，他的儿子险些被刺杀，而菲利普表现得也是若即若离。这里丝毫没有说提香过得悲惨的意思，当时仍然有无数人追捧着他，只不过他不愿意放弃这个最大的商业机会而已。

提香在临终前,请求威尼斯和米兰这些为他提供日常俸禄的政府,把自己的工资转移到他的两个儿子名下。出于对老艺术家的尊重,市政府答应了提香的请求。虽然他的长子是一个毫无特长的败家子,但提香作为父亲还是期盼着他能过得比自己更好。

1576 年,黑死病再一次席卷威尼斯,数万人逃离家园,提香和他的孩子们躲进画室,期盼着逃过一劫,但是没能成功。留下的威尼斯人给予了提香最高的葬礼待遇,在瘟疫肆虐期间,这几乎是不可想象的,拉斐尔的老师被扔到荒野之中,米开朗基罗的老师被匆匆埋进公共墓地。只有提香,人们冒着染病的风险送走了这位威尼斯历史上最伟大的画家。他的次子则没那么幸运,被隔离到病人区,和几千人一样死在了那里;他的长子在瘟疫平息后回到威尼斯,继承了那份巨大的家业。最后,我们再看一幅作品,用它来结束提香的专题。这是一幅不可思议的作品,因为它在当时看来是极其不完整的,而且我也没法完全理解这幅画的含义。这是一幅类似于电影海报的油画,完成于 1550 年,画的名字叫《谨慎的时间寓言》。

画由三个人的头和三只动物的头组成:正面是一位壮年男子,和人对应的是一头雄狮,模特是提香的次子,他的长子早已离开威尼斯,在米兰挥霍着老爸的财富;右侧是一位年轻人,这个人可能是提香的孙子辈,和人对应的是一只猎犬;最左侧是提香的自画像,对应的是一只狼。画上写着文字,分别是过去的经验、目前的谨言慎行、未来的破坏行动。有可能是提香想把这幅画当作家族的传世格言,告诫自己的孩子们如何行为谨慎,以博得安稳的未来;也有可能是提香对自己目前的状态非常不满,不满足于逐渐被抛弃,也不满足于衰老带来的一切败象。因此我们看到一个迎着光的年轻人、一个黑白分明的中年形象和一个遁入阴影的老人,这个循环也正显示了提香的伤感。

提香　谨慎的时间寓言
1550 年　布面油画　75.5cm×68.4cm
伦敦国家美术馆

卡拉瓦乔

他戏剧般的绘画正像他戏剧般的命运，这个出身底层的人在通过艺术跳升到顶层社会后，表现出的一系列让人难以理解的作为造就了他的命运，而天性本身却造就了他非凡的艺术天赋。

鲁本斯

他是一位不可思议的天才，书中对他有重点介绍。他的作品潇洒华丽，色彩明快，影响了无数个后世艺术家。同时，他拥有在艺术家中极为罕见的幸福人生，甚至政治地位，他是真正的人生赢家。

哈尔斯

他的一生说明了悲剧和喜剧的同一内核。他穷困潦倒，言语污秽，终日以酒为伴，但他画的那些灿烂的笑容却能让人感受到他内心的善良和博爱。也许罗马或者巴黎很难容下一个这样的艺术家，但幸好，他生活在阿姆斯特丹。

维米尔

他是伦勃朗的徒孙，但是其作品上一点伦勃朗的影子都没有。他的风格属于荷兰小画派，擅长描绘生活场景中的人物。他曾经是这个画派中的佼佼者，但因不善经营以及家庭的拖累而不幸早亡，去世后他的作品被签上了别人的名字，直到200年后人们才重新发现了他。

华托

一位在37岁殒命的画家，大多数史料记载都倾向于他死于过度劳累。他的作品华丽哀婉，色彩绚丽，深受贵族们的追捧。在巴黎和伦敦，他都是当红画家，他的作品一度成为引领时尚的标杆。

夏尔丹

同时代其他画家都在为贵族画画、描绘理想和浪漫，而他为自己画画，描绘现实中的浓情。他画中的人物都是底层人民，他画的静物也是随处可见的普通物品，但这并没有妨碍他受欢迎的程度。无论是在官方还是在民间，夏尔丹都有极好的声誉。

时代人物

巴洛克及洛可可时期
baroque & Rococo
（17—18世纪）

伦勃朗

他也许应该算是第一个表现主义画家。他年轻时就掌握了精纯的绘画技巧，成为荷兰画坛的宠儿，但他并不满足于现状，而是追求更伟大的艺术。他晚年的作品大开大合，浑厚无比，但可惜那个时代还没有能力接受最好的伦勃朗。

委拉斯贵支

他是西班牙历史上第一位伟大的本土艺术家。他早年受卡拉瓦乔和鲁本斯的影响，创作出了一系列令人赞叹的艺术品，后期逐渐发展成自己的风格，尤其在肖像画方面，在世界范围内能够超越他的人也不多。

布歇

他是洛可可艺术的代表人物之一，长期担任美术学院教授、院长，主导着法国艺术的走向。他的作品优雅、感生，充满了宫廷趣味。不过关于他的争议也非常多，因为他的作品中展现出来的虚无和放荡，正好是启蒙运动者所仇视的东西。

戈雅

他是继委拉斯贵支之后的又一位西班牙大师，一生风格多变，年轻的时候能够画出《着衣的玛哈》这样优美的作品，后期也能画出《农神食子》这样带有强烈表现性和寓意的作品。他在西班牙那块陈旧的土地上艰难地生存着，却创造出了领先于欧洲的新艺术。

巴洛克和洛可可时期并不意味着这个时期只有这两个流派，而是泛指从17世纪初到18世纪末的这一百多年。在这一百多年中，欧洲各地都在产生着自己的艺术，甚至同一地区都有完全不同的艺术流派，总体上可以分成三部分：罗马教廷、世俗王权和新教地区。

卡 拉 瓦 乔 的 一 生 醉 人 、 危 险 而

像街头流浪的野狗一样好斗而危险,他的世界没有理想,
只有对现实的贪恋。

充 满 了 谜 。

卡拉瓦乔

———
愤怒的恶棍

米开朗基罗·梅里西·达·卡拉瓦乔
Michelangelo Merisi da Caravaggio
1571—1610

克劳德·洛兰 罗马风景
1632年 布面油画 60.3cm×84cm
伦敦国家美术馆

　　米开朗基罗·梅里西·达·卡拉瓦乔，我们通常都叫他卡拉瓦乔。我记得上大学的时候无限崇拜他，天天翻书琢磨他到底是怎么进行创作的。卡拉瓦乔的作品有两个特点，一个是光线，另一个是构图。他的光线总能恰如其分地突出他想突出的东西，好像他在用光指引我们看画的方法。他的构图也非常特殊，很像我经常翻阅的电影剧照（后来一想，他比电影早了几百年啊）。看他的画不用有什么艺术知识，很容易看懂他画的是谁、讲的是个什么故事。

　　他不只是个大艺术家，还是个大恶棍。可能所有的恶都有原因吧。我发现，当我越了解他，他那些恶行我就越容易理解，并且随之产生了深深的恐惧。

会画画的小混混

　　卡拉瓦乔1571年出生在米兰，他的父亲是一个管家，母亲是一个家庭主妇。在他5岁的时候，全家为了躲避瘟疫从米兰逃了出来，来到一个叫卡拉瓦乔的小镇上暂住。他们一家虽然跑到了卡拉瓦乔，但他的父亲和祖父却没能逃过瘟疫，很快就死去了，这一年是1576年（提香也是死于这场瘟疫）。父亲和祖父死了

之后，家里就没有了成年男性，只留下几个没长大的兄弟和一个无力教化他们的母亲，他们的日子一下子就变成了赤贫。他的兄弟们为了生计，只能混迹街头，自古以来街头都没有天使，那里往往充斥着堕落。大家想一下电影《上帝之城》，海报上的孩子看起来有着天真的笑容，按常理他手里应该拿着一个变形金刚或者托马斯火车，但事实上他手里却是一把真正的枪，卡拉瓦乔应该也是这种状态。在混乱的街头，他只能靠最卑劣的手段长大——欺骗、偷盗、斗殴、赌博。从5岁到13岁，这是一个人性格养成最关键的阶段，但卡拉瓦乔却只能孤身一人，陪伴他的是街头的肮脏和丑恶，只有混混、酒鬼、妓女、装卸工——这些生活在最底层的人是他的朋友，但好在这些人都宠着他。为什么宠着他？因为他不是普通的小混混，他是一个非常特殊的小混混，他无师自通地画了一手非常漂亮的画。我一直坚信这一点：这个世界上最招人喜欢的几类人里边，一定有会画画的流氓。在他13岁的时候，一个来自米兰的朋友告诉他："你应该去画室学画画，将来当了大师就可以摆脱贫困的浪荡生活。" 这话听起来像是天方夜谭，但卡拉瓦乔信以为真了。

在自己这群朋友的眼里，包括在自己的眼里，他已经是一个绘画大师，可能只需要某个人稍微点拨一下，就能走上人生巅峰。于是，卡拉瓦乔来到了米兰，找到了米兰当时最好的画家——西蒙·彼得扎诺，直愣愣地去和人家说："我要跟你学画画，我要成为大师。"彼得扎诺是提香的学生，也是提香极为得意的几个学生之一，画得非常好。他看到这个脏兮兮的小孩一脸的怒气，说话直白得像乡下的主妇，就问："你能交学费吗？"这可难办了，卡拉瓦乔那个时候顶多只能混着活，他绝对赚不到钱。唯一有可能给他资助的就是他的母亲和几个哥哥，可是母亲现在肯定无能为力，兄弟们各自亡命天涯更不可能管他。没办法，他又垂头丧气地回到以前经常出没的酒馆，和同样艰苦的朋友们诉说苦闷。出人意料的是那些自身艰难的朋友居然给卡拉瓦乔凑了一点钱，虽然这个钱不多，但是也足够去打动彼得扎诺了。"我实在没办法了，就这么多，要不等我当了大师，我再还你。"就这样，彼得扎诺答应了，卡拉瓦乔在他手底下学了整整4年。4年之后，卡拉瓦乔已经掌握了老师全部的本事，彼得扎诺很想把他留下来给自己当助手，但是一想到卡拉瓦乔总是惹是生非，最后还是放弃了。"原来你是孩子的

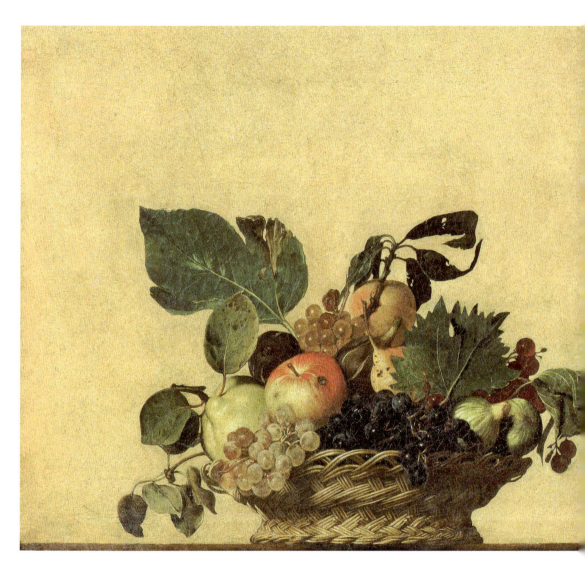

卡拉瓦乔　水果篮
1597—1600 年
布面油画　54.5cm×67.5cm
米兰安布罗削美术馆

看画线路 2

时候,你惹的祸我都能替你承担,现在你已经是成年人了,我没法改变你的性格,剩下的路你好自为之吧。"

卡拉瓦乔现在已经可以独立画画了,但是没人找他画画,他不属于画家协会,米兰的画家协会不会收留他,所以没人向他去订件、没人和他签合同,他只能再回到他熟悉的臭烘烘的街头,去找一群下等人做朋友。当他回到酒馆,再去审视这群人的时候,他发现自己和以前的眼光完全不一样了。以前的他不会去理会这些人的相貌、笑容,也不会去关心他们在昏暗的光线里脸上迸发出来的那种求生的欲望,更不用说从他们那破旧的衣服里边看到的那沉重的现实的力量。现在的他虽然还是那个混混,但是已经有了一双完全不一样的眼睛。他知道自己观察到的是艺术史上从来没有发生过的世界:以前太多的艺术家都是把目光聚焦在美好和理想上,好像那是一个定式一样,但那些虚无缥缈的定式绝对没有一个上了年纪的妓女会心一笑来得温暖,也没有一个醉汉的歌谣唱出的那种悲伤,更没有打一次架所带来的那种疼痛真实。卡拉瓦乔急迫地想把这些表现出来,他在等待一个机会,向所有人展现他眼中最真实的世界。但是,这个机会迟迟没有到来。

母亲去世时,他又回了一趟小镇,这时他已经从彼得扎诺的画室里出来两年了。这两年,他像一个普通的混混一样,游走在米兰城的各条街道上。上一次看到卡拉瓦乔小镇还是6年前的事,他几乎忘记了这个小镇的模样。再次看到它,卡拉瓦乔才意识到,这座小镇有多么破旧和闭塞。怪不得当初自己在这里那么受欢迎,一个会绘画的孩子已经是这里的奇迹了。这里的人们帮助他去了米兰,也许米兰仍然不是他的最终归属,也许是更大的城市,佛罗伦萨、罗马?罗马有着更大的诱惑,听彼得扎诺说,所有优秀的艺术家都会在那里绽放光彩,也许是时候再一次离开熟悉的地方了。

属于他的罗马

　　21 岁这年,卡拉瓦乔来到了基督教世界的中心——罗马。罗马不属于达·芬奇,也不属于米开朗基罗和提香,但它一定属于卡拉瓦乔。因为这座大都市有着和卡拉瓦乔完全匹配的两面:一面是辉煌的艺术,另一面是肮脏的街头。在罗马,关心艺术的人要远远多于米兰,就像米兰关心艺术的人远远多于他生活的卡拉瓦乔小镇一样,他只需要不停地画画,就一定有机会被挖掘。但是,他首先得解决活下去的问题。好在这个问题对于从小流落街头的卡拉瓦乔来说不算什么难事,更何况他现在还有画画这门手艺。他先跑到街头去给人画像,在这个过程中被一个叫朱塞佩·切萨里的画家发现。切萨里是当时罗马一位很当红的画家,手里有很多订件画不过来,所以当他看到这个小伙子画得不错时,就邀请他来做自己的助手(画家的助手一般都是干什么的?提香给乔尔乔内做助手,就是负责画背景。达·芬奇给韦罗基奥做助手,就只能画旁边的小天使。卡拉瓦乔给切萨里做助手,只能是画一些装饰品,以及花篮水果之类)。

　　很快,切萨里发现卡拉瓦乔的天赋超人,甚至远远超过了自己。这个懒惰的艺术家没有想过如何从卡拉瓦乔身上学习,而是选择了欺骗他。有的时候切萨里会让卡拉瓦乔独立完成一些作品,然后假装自己再去改一改,其实根本就没有改,他没法动卡拉瓦乔的画,实力和风格都相差太远。切萨里暗自窃喜:这个乡下佬什么都不懂,脾气还异常暴躁,只需要哄着他,没事给一点小钱,这个人完全可以成为我的一棵摇钱树。

　　为了让卡拉瓦乔画得更好,当然最终还是为了自己,切萨里利用自己的名气带着他走了好多地方、看了很多杰出的作品,并且耐心地为他讲解每一位艺术家的优势。眼界的开阔让卡拉瓦乔只用了几年的时间就成长为一位顶级的艺术家。切萨里的好梦眼看就要成了,卡拉瓦乔将为他创造巨大的财富。可是这个时候却半路杀出一个程咬金来——切萨里的哥哥。这个哥哥是一个比切萨里更极端的人,一个趋炎附势的小人。卡拉瓦乔在他的眼里仅仅是个助手,是个下人,但他并不知道卡拉瓦乔还是个硬骨头。于是,两人一言不合就大打出手,结果双双住院。这样一来,切萨里的美梦破碎了,于是只能扣留了卡拉瓦乔所有的作品和工资,算是最大限度地挽回了损失。

被切萨里扣下来的画里有一幅很优秀的作品，这是有史料可查的卡拉瓦乔独立完成的比较早的作品，名叫《酒神巴克斯》。以前我们也讲过酒神，米开朗基罗的酒神是摇摇晃晃的，提香的酒神是那种欣喜若狂型的。无论是谁，都不可能把酒神画成卡拉瓦乔画的这个样子。这哪是酒神？这是一个丑陋的、病怏怏的酒鬼。我在最开始看到这幅画的时候，还以为它是因为存放不好褪色了。我们看，他脸上几乎一点血色都没有。酒神的脸应该是红润的、诗意的、永远年轻的，那样才对，这一脸菜色是怎么回事？我们看酒神的脏手中拿着的那串葡萄，再看他头顶上戴着的干枯的叶子，还有下面再朴素不过的石桌，这一切就好像是在一个极其低级的酒馆里边发生的。

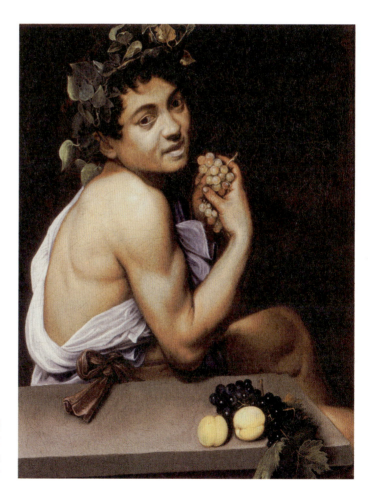

卡拉瓦乔　酒神巴克斯
1593 年　布面油画
67cm×53cm
罗马博尔盖塞美术馆

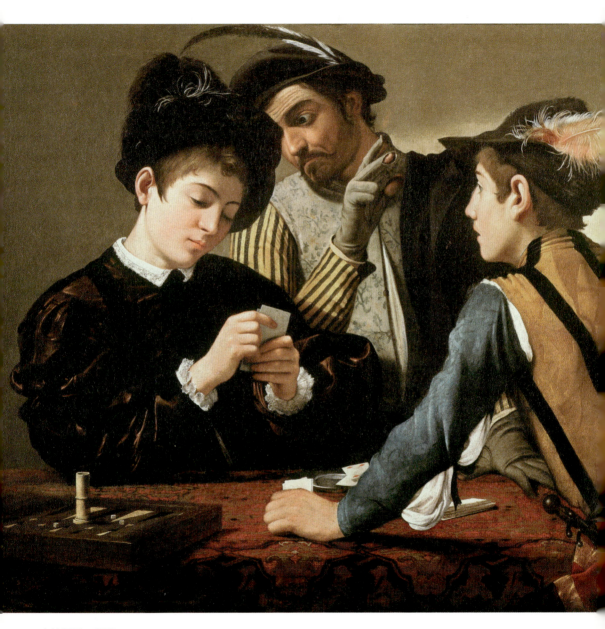

卡拉瓦乔　老千
1595年　布面油画　94.2cm×130.9cm
沃斯堡金贝尔艺术博物馆

　　这就是卡拉瓦乔。他不喜欢幻想,也不喜欢浪漫,他喜欢实实在在的东西,喜欢就在他身边的东西。你可以说他粗俗,但是你绝对没有办法反驳他画的就是现实。当然,像这样一幅作品,他画得再好,也很难打动资助人的心。资助人中真正懂艺术的并不多,他们的审美模式已经被传统限制,平庸的艺术家很容易就能把握他们的脉搏,不然为什么像切萨里那样的画家还能成为当红画家呢?相反,像卡拉瓦乔这样的画家因为画出了不平常的作品,倒是很难被认可,所以这幅画一定不足以让卡拉瓦乔成名。真正让卡拉瓦乔浮出水面的是另一幅画(仍然不算是成名),名叫《赌博》(或者叫《老千》)。画面里有一个新入行的年轻人,这个赌界新手正在认真地考虑自己手里的牌,还在那计算。此时,他完全不知道自己进入了一个圈套,他的对面是一个狡诈的老千,后边则是老千安排的卧底。卧底被画得很奇怪,正在挤眉弄眼,向老千透露年轻人手里牌的信息,这个眼神和手势好像正在告诉老千:对面这小子有四个Q。老千心领神会,一只手若无其事地在桌子上搭着,另一只手伸到后背抽出事先准备好的那张牌。这样,一场骗局就在我们眼前发生了。

　　当你看到这幅画的时候,会不会有一种想去揭穿这个骗局的冲动?或者,你想冷眼旁观,想看一看接下来会发生些什么?如果说提香、拉斐尔等前人的作品都是在给我们呈现一种永恒的美,那么卡拉瓦乔的作品就是在给我们呈现一个很戏剧的瞬间。在这个瞬间,一切正好进行到某个关键的节点,接下来就是各种可能性全面爆发。

　　凭借这样一幅作品,卡拉瓦乔被一个红衣主教看中,并且被他邀请去自己的官邸住。这位主教和卡拉瓦乔有很多相似之处,他们都喜欢音乐,喜欢喝酒,喜欢绘画,同样也喜欢放纵的生活。卡拉瓦乔以主教的私人画家和密友的身份安稳地住在主教宫。为了讨好这位新主顾,卡拉瓦乔为他画了好多幅作品,作品里边流露出来的气息都很接近,都是那种带着一些哀怨调调的美少年。例如下面这幅《酒神》,这幅《酒神》和之前的那幅完全不一样,这里的酒神

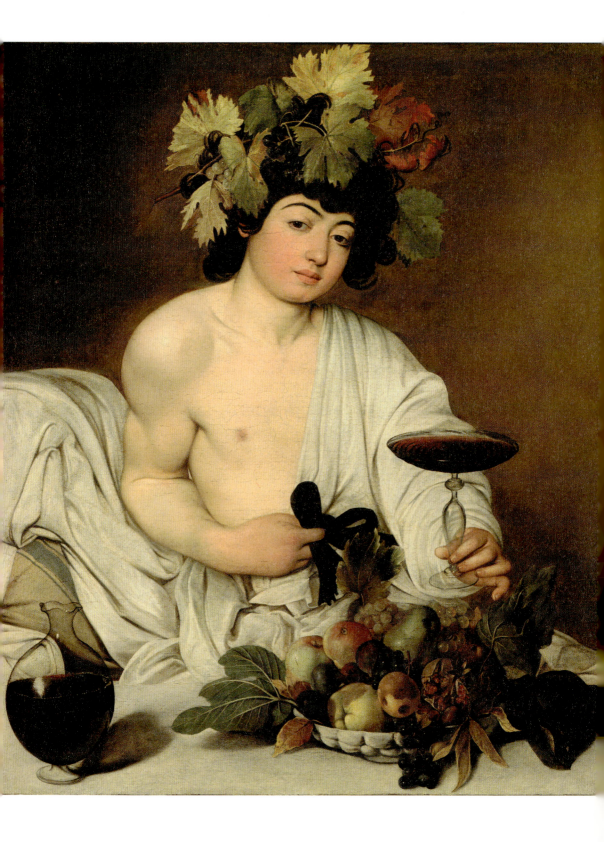

皮肤光滑，面色红润，眼神里透着一股淡淡的哀愁。这样的一幅画简直不能再小资了（由于主教和卡拉瓦乔有着混乱的暧昧关系），所以能看出当时的卡拉瓦乔肯定是过得不错。在主教提供的温柔乡里，他好像忘掉了自己原来的街头身份，满心欢喜地沉醉在酒色之中。

不一样的眼睛

如果他一直都是主教的私人画家，那么卡拉瓦乔可能就不是我们今天知道的卡拉瓦乔了，因为这种不疼不痒的艺术并不会让他成为我们心目中绝无仅有的大师。当然，卡拉瓦乔自己也清楚这一点，他同样渴望带给人们震撼，渴望创造出无与伦比的作品。

在画这些小甜画、小俗画的同时，他还画了好多幅更有现实倾向的作品。但这些作品仅仅在一个小圈子里获得了认可，主教本人对这些画都颇有微辞。但出于对卡拉瓦乔的喜爱，主教还是帮他介绍了一些更"大"的任务。在罗马，无论是油画还是壁画，大型作品都比小型作品更重要。因为罗马有数不清的教堂在等着用这些优秀的大画去装饰（罗马的优秀艺术家实在是太多了，用大画显然比用小画更容易区分画家的等级，当小画里只有一两个人物时，很难显示出一个画家究竟有什么样的实力）。越大的画，需要考量的就越多，很多画家可能根本就没能力掌控它。卡拉瓦乔一开始也不确定自己能不能行，在此之前他从没画过一幅多于三个人物的作品，也从来没画过"大画"。但凭借他的天赋，一旦取得突破，他就一定是最好的。这两幅大型作品就是最好的证明，正是因为这两幅画让卡拉瓦乔一战封神，一下子成为罗马最当红的艺术家。那么，我们现在就来看一下这两幅《圣经》题材的作品：《圣马太蒙召》和《圣马太受难》。

卡拉瓦乔　酒神
1598 年　布面油画　95cm×85cm
佛罗伦萨乌菲齐美术馆

《圣马太蒙召》描绘的是在一个小房间（就像卡拉瓦乔以前经常去的那种破败、粗俗的小酒馆）里耶稣选中马太的故事。昏暗的光线为画面制造了一个颜色很重的背景，使得从右侧窗户照进来的那道光线非常精确地雕刻出了每一个人的轮廓。

这种光线是卡拉瓦乔的原创，后来被鲁本斯、委拉斯贵支、伦勃朗等无数后人沿用，甚至到今天，戏剧、影视剧的打光也有很多仍在遵循卡拉瓦乔的原则。这种光看起来很像自然光，但实际上并不是一束自然光。因为光是直的，不会拐弯，所以它不太可能把这么大的人物群同时用最好的方式照到。所以，卡拉瓦乔分别给每个人设计了一道最理想的光线，然后再把它们很合理地拼在一起，最后形成了这样一幅画。《圣马太蒙召》除了明暗关系特殊，还有一个很特殊的点，那就是这幅画里边没有配角。也就是说，在这幅画里你能看到的所有角色都有着很重要的意义。右侧有两个人，分别是耶稣和圣彼得。耶稣整个人都站在黑暗之中，但是他的脸和手却是亮的，他的头上有一个很不容易被察觉的光环。大家别小看它不易被察觉，正是因为它微弱，所以我们才会感觉光环更真实。他伸手指向人群说，你随我来。那只手看起来很有气无力，特别像米开朗基罗在《创世记》里画的那只亚当的手。我觉得，这应该是卡拉瓦乔对前人的一种致敬，他肯定在西斯廷礼拜堂的天顶上看到过那只手，并且对它念念不忘，所以才镜像了这只手，以向伟大的米开朗基罗致敬。

圣彼得挡在耶稣的身前，看起来像一个农民一样，粗粗壮壮的，梳着一头干重活的短发。那个时代，稍微有点身份的人一定是梳长发的，只有农民和最低等的卖力气的人才会梳这样简单的发型，因为他们没时间和品位去打理这团没什么用的东西。圣彼得和耶稣的穿着都非常朴素，尤其和对面桌子上那群人相比，他们好像在特意地去显示其精神世界的崇高。桌子上一共有5个人，后排左一是一个收税的会计，正在那一本正经地计算着几个铜子，他丝毫没有注意到一件神圣的大事正在发生。中间的是马太，他在惊讶：耶稣说的是他，还是我啊？那个手指向并不明确，所以他还在狐疑。但耶稣背后那股强光打过来之后，他自觉地屈服了。再看桌子底下，他转动着双腿，好像随时准备起身，去追随眼前这个陌生人。他右侧的小孩应该是他的侍从，这个小孩可能太小了，还完全不明白正在发生的事，他只是无聊地把一只手搭在马太的肩上看热闹。虽然小孩的脸在画面最中间、也最突出，但是我们在看整幅画的时候，却没有一处目光是落在他身上的，卡拉瓦乔巧妙地利用动作的关系把视点分散到了两侧。我们再看前排那两个人，左手边是一个非常苦闷的纳税人，可能是钱不够了，正在低头苦苦地思考。右侧是他的朋友，税务问题显然和他没关系，这让他能够全神贯注地表演，表面上他在怀疑来的这两个人（耶稣和圣彼得）的目的，暗地里我们看到他的手却在悄悄地把钱往自己的腰包里塞。在这个舞台上，每一个人都干着完全不同的事，即使我们在现场，恐怕也没办法如此清晰地知道这一刻所有人的作为和心态。卡拉瓦乔让时间停止了，让我们可以仔细地观察，他创造出一种比身临其境更加通透的存在感。

卡拉瓦乔的画像戏，好的戏都没有配角

彼得是个老实人

卡拉瓦乔 圣马太蒙召
1599—1600年 布面油画 322cm×340cm
罗马圣路易吉教堂康塔列里礼拜堂

不听使唤的腿　　暗藏的小动作

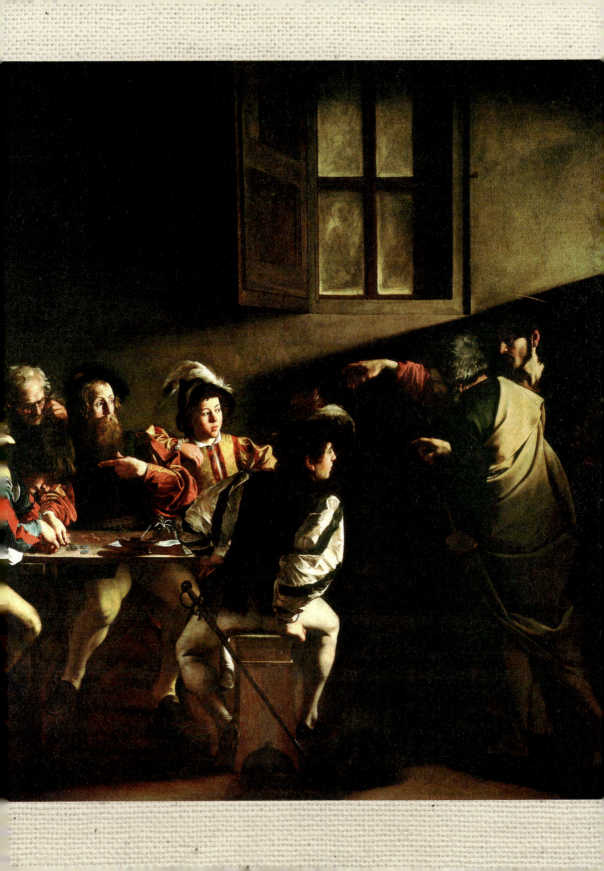

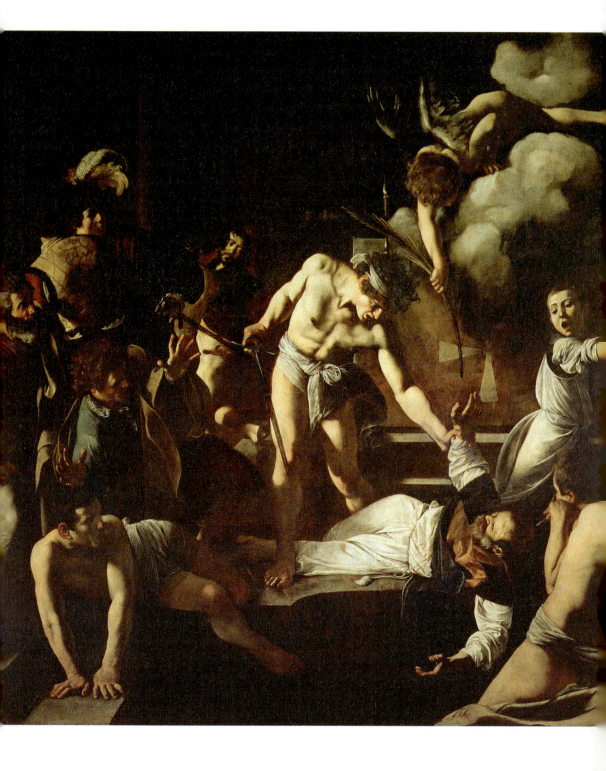

其实，这是在有照片的时代经常会发生的事。我们聚会时会拍一些照片，回来后再仔细看并发现里边的细节，然后就回顾出了那些往事，历历在目。但在1600年，这么巨大的一张照片出现在罗马公众面前时，它已不再是一张图像，因为它超越了过去所有艺术的范畴，人们只能把它称作奇迹。

第二幅画《圣马太受难》看起来像一场谋杀。值得一提的是，这幅画的构图和《圣马太蒙召》正好是两个极端。《圣马太蒙召》是中心化的构图，所有的零件都在向内聚合，而《圣马太受难》是完全反中心化的。我们看，中心是一个残忍的杀人场面。这个场面太真、太血腥，把周围所有人都给吓坏了，他们在努力地想跑出这个画面，躲避这场灾祸。这让观画者会不自觉地想退开，保持最安全的距离观看。

这两幅画的成功，让卡拉瓦乔成为一个偶像。他的周围聚集起全罗马一半以上的青年艺术家，他们自发成立卡拉瓦乔画派，并且把他奉作神明。这种突如其来的成就触发了两个完全不同的结果：一方面是让卡拉瓦乔更加坚定地延续现实风格，之后创作了很多惊世骇俗的作品；另一方面是唤醒了他心里的暴力因子。在主教宫时，可能是主教的压力，也可能是那股温柔的气息，让卡拉瓦乔看起来克制住了自己那股暴烈的戾气。卡拉瓦乔取得成功之后搬出了主教宫，随后在前呼后拥的队伍里边，他又一次成为街头的恶棍。

只不过这次，他已经不再是卡拉瓦乔镇上的小偷，也不再是米兰那个惹是生非的学徒，而是一个衣着华丽、手持利剑的恐怖恶棍。卡拉瓦乔有钱了，他买了一身好的行头，把自己打扮成一个骑士，经常佩带着刀剑上街。那个时候在罗马佩带刀剑，可是需要拿到许可证的，他通过给总督画画，拿到了持剑许可证，

卡拉瓦乔　圣马太受难
1599—1600 年　布面油画　323cm×343cm
罗马圣路易吉教堂康塔列里礼拜堂

这让他在街上更加不可一世。爱他的人说，他跟人打架是疾恶如仇，但我觉得完全不是。因为无论对善还是对恶，他都怀有同样的敌意；无论是面对手无寸铁的平民，还是面对训练有素的骑士，他都一样随时准备拔出佩剑，刺进别人的胸膛。

不过，我们不要以为卡拉瓦乔忘记了绘画。他不可能忘记，即使在斗殴之后受了伤，他也会在简单包扎之后回到画室。他不仅要做街头的国王，还要做绘画界的大师。当他的才华获得公认后，一下子就接到了好多极其昂贵的合同，因为没有人能够在他的画前淡定地路过，更没有哪个资助人不想获得一幅标有卡拉瓦乔签名的作品。同行们当然都非常不服，凭什么他的一幅画就抵我们的 10 幅，这不公平！但谁都清楚，自己根本不具备他那样的创造力。卡拉瓦乔欣然接下所有的工作，准备给这些雇主制造惊喜。

下面两幅画都是这个时期的上乘之作。这个"上乘之作"是我们后人给封的，这两幅画在当时完成之后都因为卡拉瓦乔的大胆而被拒收了。第一幅画叫《圣马太与天使》，这幅画的原作已经找不到了，我们现在能看到的只是它的黑白照片。即使是黑白照片，我们也能在其上看出卡拉瓦乔的那股现实主义精神，当然还有他对《圣经》的独特理解。在这幅画里边，圣马太也是一个大字不识几个的粗壮汉子，一双脏脚上还沾着从地里带来的黑泥。马太虽然是一个收税员，但看起来好像是个官员，实际上他是最低级的官吏，在当时罗马帝国控制的一个边缘区域，既不受罗马人的待见，又不受当地人的待见，所以这个职位非常尴尬。除了能拿到一点非常低微的工资，他还是要像其他普通人一样干活才能养活自己的家人。卡拉瓦乔是个虔诚的信徒，对《圣经》的熟悉程度不亚于某个主教，但由于他的身份，他对《圣经》的理解和官方又有着很大程度的

卡拉瓦乔　圣马太与天使
1602 年　布面油画　232cm×183cm
彩色版找不到，只存黑白照片

分歧。他推断马太不可能是一位诗人或者贵族，他只能是一个粗鄙的乡下佬，而这样的一个粗人突然间被告知："你要书写上帝的福音"，试想那一刻他得多么仓促、多么窘迫。很显然上帝是了解马太的，他派了一个小助手来帮助这个大字不识的圣徒，因此我们就看到一个小天使正在一旁纠正他的拿笔姿势、告诉他不会写的单词。这个感觉就好像上过几年学的小孙子正在陪着大老粗的爷爷学习一样，很真实，也很温馨。但是这幅画被拒收了，原因是粗俗。"圣人不应该这么粗俗，虽然这个圣人之前确实是个粗人，但是你不能这么表现他。因为这幅画是要挂到教堂里边的，假如老百姓看到一个这样的马太，还会对宗教和圣人产生崇敬吗？出于我们之间的协议，卡拉瓦乔，你必须重画。"

卡拉瓦乔也试过反抗，但反抗只证明了一件事：在街头和画室，也许你可以挺起胸膛，但在宗教权力面前，你只是个奴才。没办法，卡拉瓦乔只能重新画了一幅，后画的那幅现在就挂在《圣马太蒙召》的旁边。

另外一幅被拒收的画叫《圣母升天》，这也是一个老题材了，之前的提香专题就讲到过。提香画的《圣母升天》是神圣的，是庄重的。那么，卡拉瓦乔是怎么理解圣母升天这个题材的呢？他是历史上第一个敢把圣母升天画成圣母死掉的画家。

《圣经》里说圣母紧随着耶稣升天，因为她是肉身而不是神，所以她要先进入一种假死的状态，用一种美好的说法来讲就是她陷入了沉睡。画家们在画这个题材时，通常都会回避沉睡阶段而直接画她升天的时刻，这样才配得上圣母的身份。但是卡拉瓦乔没见过人升天，他只见过无数次的死亡（又一次对《圣经》重新解读）！于是，他就找来一个被淹死的妓女，给她穿上大红的袍子，又在街上找了一些穷人来扮演那些圣徒，一场真正的死亡就出现了。圣徒们失声痛哭，他们的头都深深地低下，被暗影所笼罩，和提香那幅画完全相反；提香那幅是所有的圣徒都昂着头，虽然痛苦，但是也有一丝的欣喜。

在卡拉瓦乔的《圣母升天》里，这群圣徒没有任何的欣喜，他们只是单纯地在悲伤，亲人死掉的悲伤。圣母的皮肤在红袍子底下显得格外黯淡，她现在已经没有任何人的气息，更别说神了。这就是卡拉瓦乔感受的死亡——真实得让任何

人都不忍直视。可能是那群作为雇主的修女看到这幅画后感觉到了那种真实的恐惧感，也有可能是她们听说卡拉瓦乔居然用了一具妓女的尸体来给圣母当模特。于是，她们被激怒了，她们愤怒地把画退给了卡拉瓦乔，并且要求他必须按照她们的意愿重新画这幅画。经过了两次重画之后，修女们才接受了一个中规中矩的《圣母升天》。

卡拉瓦乔在家里暴躁地踱步，一边咒骂不理解艺术的修女们，一边抽出佩剑乱砍乱砸，但之后还是要老老实实地派人把那幅《圣母升天》从修道院里搬回来。在画被搬回来的路上发生了一件趣事，这幅画被一个很年轻的外国画家发现，这位画家马上找到了自己的资助人，建议他："赶紧把这幅画给买了，因为这幅画是我见过的最伟大的一幅圣母升天图，它足以改变整个艺术界。"资助人没看过这幅画，但是因为他相信这个艺术家，所以就听了他的建议。但资助人买画的时候并没有提到向他推荐这幅画的那位年轻的艺术家，所以卡拉瓦乔应该没听说过、至少是没重视过鲁本斯这个人，更不知道将来他的艺术会经由这个名叫鲁本斯的年轻的艺术家传到遥远的佛兰德斯和西班牙。

以上两幅画都算是卡拉瓦乔遭遇的挫折，那么剩下的就是他接连不断的胜利。胜利会让他狂妄，挫折会让他坠入深渊，但是无论他的情绪发生什么样的波动，他的作品还是一如既往的神奇。下面看一幅备受赞誉的作品，名叫《以马忤斯的晚餐》。以马忤斯是一个小镇，离耶稣殉难的地方不远。耶稣死后复活，第一次向人们显露圣迹，就是这幅画里的晚餐。当时吃饭的人们正在谈论耶稣的墓地变空、疑似复活这件事，旁边坐着的陌生人打断他们，向他们讲述耶稣的使命以及死后复生的一切。人们这时才惊讶地发现，原来身边的这个人就是耶稣本人！

卡拉瓦乔　圣母升天
1601—1605/1606 年　布面油画
396cm×245cm　巴黎卢浮宫

《以马忤斯的晚餐》就是要表达人们惊讶的这一瞬间,这幅画几乎是卡拉瓦乔所有特点的一个大集合。

第一个特点是我们可以看到暗色背景。为什么卡拉瓦乔发明暗色背景?当然这也不完全是他的发明,但他是一个终极的坚守者:当时的画都挂在那些昏暗的教堂里边,这种暗色的背景就很容易和环境融合,因而亮的那一部分就会看起来更加真实、更加突出。当我们走进挂着他的画的教堂时,不仔细看,对面就好像真的坐着一群人。

第二个特点是标准的卡拉瓦乔式的光线。光一般都是从左上方45度角或者是右上方45度角倾斜下来的,把每一个角色的形体都塑造得非常鲜明。画中后边站立的那个人的影子落在了墙上。这意味着什么?意味着光线是从靠近我们的这一侧发出的。按照这种原理,最前面的这个人的影子应该正好落在桌子上,但是事实上并没有,桌子是空的。这说明卡拉瓦乔实际上在控制光线,照射这两个人的光显然不是同一束光,但是因为他处理得精妙,所以我们看的时候浑然不觉。

第三个特点是卡拉瓦乔魔法师般的空间表现力。从左到右这几个人排成一个U字形,这个U字形由近及远制造出一个真实空间。右侧的人物本身张开双臂,左右之间又形成了非常大的透视,这就让空间变得更加可信。左侧的人物,就是最前面的这个

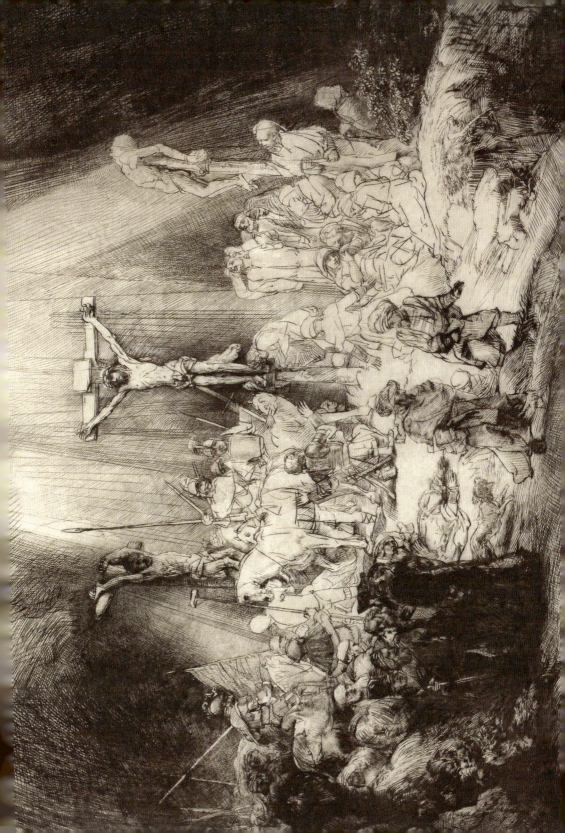

《中国美术史》
耳朵能听的东方美

看见
家
书
法
中
讲
美
术
史

伦勃朗
油画 三米六十字架 1653年 蚀版画

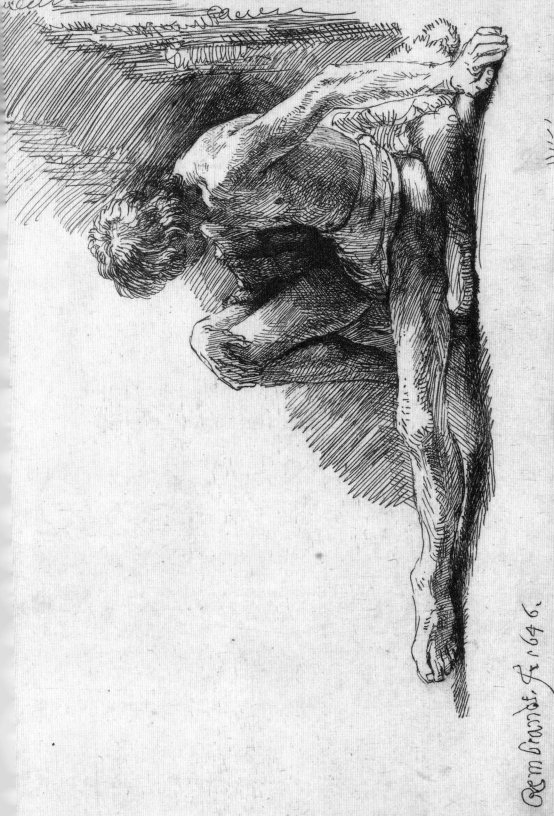

《中国美术史》
耳朵能听的东方美

艺术看见
张法 中讲 美 术 史

伦勃朗
——腿伸开坐在地上的裸男
1646年
蚀刻版画

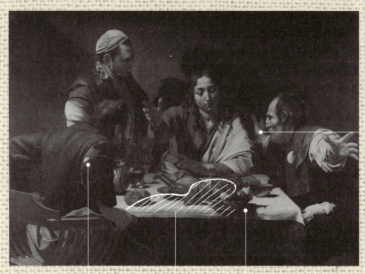

"关注破败的人" ／ 理论上的投影位置 ／ 篮子要从桌子上掉下来了，这是艺术家的小戏法 ／ 远处的手似乎大了一些，可能是分次透稿惹的祸

卡拉瓦乔
以马忤斯的晚餐
1601年 布面油彩、蛋彩
141cm×196.2cm 伦敦国家美术馆

人物，他的头要比耶稣的头大上近一倍，这种前大后小的比例给这个空间的真实度再加一个砝码。这就是为什么他的作品在当时会被人误以为真，卡拉瓦乔在透视法上又比前人高了一大截。有人说这可能是因为他用暗箱技术，暗箱技术确实可以帮助到他，但是只限于帮助他快速地造型。那时候的暗箱技术还没有发达到一下子就能把所有人都融合到同一个画面里，这些模特应该是分别透射出来，再被卡拉瓦乔按透视原则重新组织起来的，也就是说，这几个人物的大小必须依赖画家的决断，所以暗箱技术并不是空间真实的一个决定性的因素，决定性的因素还是画家本身。

第四个特点就是关于细节的处理。我们很容易就能看出，这幅画里的圣徒和耶稣的形象全都是新鲜的，和以前出现在画里边那些神圣的形象完全不同。耶稣也是第一次变成一个胖乎乎的中年人，难怪他的门徒都不认识他了。他死后复活换了一个形象，不再是那个枯瘦的、眼皮上翻的丧气鬼，他很饱满。卡拉瓦乔相信，这个时候的耶稣已经不再是普通人类，而是一个完全体的神。既然是神明，为什么看起来还

要那样苦难呢？我们再看那两个圣徒，他们穿的衣服的破洞非常明显，一看就知道是穷苦出身。确实，圣徒大多是平民，而且是被压迫的那种平民，所以他们绝不能现在就穿着华丽的法袍。这么一想，就会发现这些形象其实出奇地精确，这就是卡拉瓦乔对《圣经》精确解读的结果，同时还是他对生活最真切的反映！

后人把它归为现实主义，我觉得没错。在那几百年之内，卡拉瓦乔是唯一一个关注真正的现实的艺术家。最后我们再看一下画中那些不完美的水果，它们有虫洞，有皱纹，和人们想象中那种水汪汪的模型完全不一样，但是又和我们平时看到的大多数的水果是一样的，这才是卡拉瓦乔。有人说卡拉瓦乔画的花卉和水果都是生着虫子或残破不堪的，那是因为他看透了人生苦难，让他对生和死同样敬畏，他用这些有损伤的生命力来抒发自己的生死观。对于这一点，我倒不是很在乎，我觉得他就是本能地不喜欢过于美好的东西，他的生存经历告诉他，那些都是不存在的。

逃亡那不勒斯

卡拉瓦乔现在获得了巨大的成功，但同时伴随而来的是一个又一个打击，这让卡拉瓦乔原本就脆弱不堪的心濒临崩溃。他像一个即将爆炸的橡皮轮胎，四处乱撞，寻找着释放的出口，这个时候任何人出现在他面前都是不明智的。有一个模特因为忍受不了抱着尸体时的臭味（不是画《圣母升天》的时候，卡拉瓦乔对画不要钱的尸体有些额外的偏好）埋怨了两句，结果被他一顿暴揍。尸体这次扮演的是从十字架上下来的耶稣，卡拉瓦乔也因为这幅画被传唤和审判，但最终脱罪。还有一个花花公子，因为说了几句他的坏话（据说是为了一个女人）就被他下了战书，约好了在广场上决斗。当卡拉瓦乔出现时，对手却退缩了，他的一腔热血被生生地憋了回去，忍无可忍他趁着夜黑风高偷袭了那位花花公子。虽然场面上看起来非常糟糕，公子哥后背上破了一个大洞，但居然顽强地活了下来，又由于没有足够的证据能说明就是卡拉瓦乔下的手，所以卡拉瓦乔逃过一劫。暴力的性质本身跟吸毒是一样的，它有极强的成瘾性，往往会让人越陷越深，卡拉瓦乔终于惹上了他收拾不了的麻烦。

这又是一次决斗，对方是一个有权有势的贵族。和花花公子比起来，贵族明显更加有骨气，在决斗的时候毫不退缩，誓死捍卫自己的荣誉，最终他的身体被卡拉瓦乔刺成筛子，抢救无效死亡了。卡拉瓦乔一下子变成了一个杀人犯，而且还不是普通的杀人犯，死者的家族高价悬赏他的人头，任何人杀死他都可以换取高额的奖金。卡拉瓦乔这才意识到自己究竟犯了一个多么大的错误，他只能求主教去调停："我奉上全部的爱和财富，只求您能救救我。"但是主教悲伤地告诉他："对方是我的政敌，你找到我只会加深他们的仇恨。你现在唯一的办法就是逃走，希望上帝还能愿意帮你。"

逃亡，这肯定不是第一次，但是没有任何一次会像这次这么危险。因为对方的势力太大，也因为自己已经不再是以前那个默默无闻的瘪三，现在恐怕全意大利都知道他的名字。多可笑啊，名声竟然变成了他的累赘。向南跑，离开罗马，到那不勒斯，据说那里是逃犯的天堂。那不勒斯确实名不虚传，卡拉瓦乔到了那里，很快就被人发现了，但是没有发生任何危险。这里的人不在乎他的杀人犯身

份,而是用对待大师的礼节去接待他、安顿他,还出大价钱请他画画。绝处逢生让卡拉瓦乔开始忏悔,他好像从这次事件里领悟到了暴力的罪恶,所以他画了一幅《被鞭笞的耶稣》,把它献给了那不勒斯的恩人们。

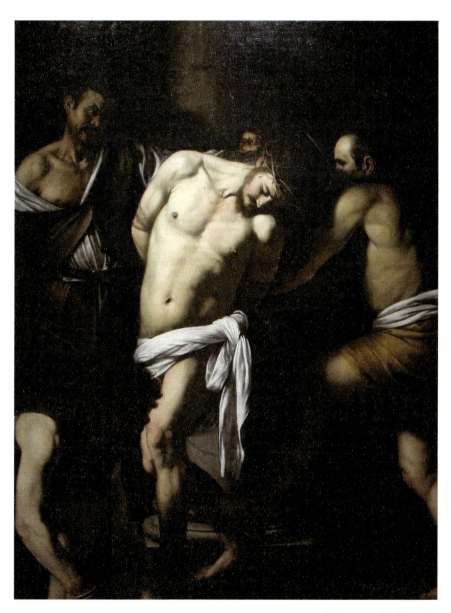

卡拉瓦乔　被鞭笞的耶稣
1607 年　布面油画　390cm×260cm　那不勒斯卡波迪蒙特博物馆

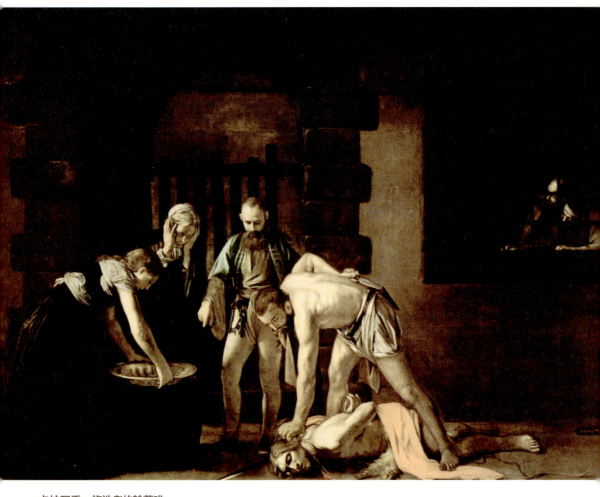

卡拉瓦乔　施洗者约翰蒙难
1608 年　布面油画　370cm×520cm　瓦莱塔圣约翰大教堂

在这幅画中，凶神恶煞的罗马人正在用鞭子抽打耶稣，准备随后把他钉上十字架。耶稣只是很平静地接受着，他身上那股无法探测的巨大善意融化着周围的所有暴力。卡拉瓦乔把自己看成了其中一个行凶者，渴望得到原谅。那不勒斯的生活其实并不安稳，因为这儿离罗马太近，他总是能听到别人提起自己的名字，他看到的每一个人都好像是敌人派来的赏金猎人。最终，他决定再一次远走高飞，他要去一个绝对安全的地方。那不勒斯的破落户告诉他，只有被圣约翰骑士团占领的马耳他岛才算是安全的。自从十字军东征失败以来，骑士团一直占据着马耳他岛，帮助基督教世界隔海对抗信仰异教的奥斯曼土耳其帝国。就在不久之前，他们刚刚联合西班牙在海上打败土耳其，从而控制了整个地中海海域，这支军队组织应该有足够的能力去保护他。"以我的才华，可以讨好任何一位君主，或许这帮骑士也不会例外。"

骑士团团长是这里的最高领袖，他早就听说过卡拉瓦乔的名字。当骑士们把卡拉瓦乔当作间谍捆进来的时候，他表明了自己的身份，并且要求为团长作一幅画，以证明自己就是卡拉瓦乔。团长对这幅肖像非常满意，特批给了他骑士的身份，希望他永远待在骑士团，让这片以鲜血为生的土地可以闪耀起不输罗马的光芒。骑士身份可不得了，这就跟米开朗基罗获得贵族身份一样。鉴于卡拉瓦乔当时的处境，骑士甚至比贵族更有价值。当他穿上骑士团的十字军军服时，他就有了一个国家级的强大后盾，从此以后尽可安心生活、安心绘画，再也不用考虑刺客和审判之类的问题。

卡拉瓦乔终于可以松一口气了，他身体里的恶魔也是这么想的，每当他得意扬扬的时候，这只恶魔就会悄悄地占据他，把他逼进死角。这一次恶魔选错了地方，他所在之地已经不再是花拳绣腿的米兰，也不是靠权力和财富去强词夺理的罗马，而是一个人人都手持利剑的军事要塞。卡拉瓦乔在这儿完成了有生以来最大的一幅作品《施洗者约翰蒙难》。这是一幅充满暴力气息的作品，比《圣马太受难》要更胜一筹。空旷的画面里，约翰被摁在地上，脖子上的鲜血像喷泉一样喷射出来，染红了前边的土地。仔细看的时候会发现，在鲜血的前侧，卡拉瓦乔用手指签下了自己的名字，他就像是受到了这幅画的鼓舞一样，那些喷出来的血让他感觉到极度的痛快。他的心就像是溃烂的皮肤刚刚结痂一样，等待着再一次

被撕开的那种刺激。在一个愉快的晚上，他终于找到了机会，和一个骑士大打一架。这次打架让双方都受了伤，如果是两个普通骑士，也许会相安无事、各自养伤，但卡拉瓦乔并没有得到所有骑士的认可，一旦有冲突发生，他就会被视作一个外人，要承担所有的后果。卡拉瓦乔被关进了地牢，并且被扒下了十字军徽章。短暂的痛快过后，卡拉瓦乔明白了这次又闯了大祸，刚刚消散的恐惧再次加倍袭来。这让他的头脑失去理智，本来对方只是轻伤，但他以为对方死了，杀死骑士一定是死刑，焦虑让他如坐针毡。"一定不能被审判，我要逃走，活下去，离开这里。"卡拉瓦乔像疯子一样喃喃自语，四下搜寻着越狱的途径。在一个狱卒的帮助下，他逃了出来，开始了最后一次流亡，先是西西里，之后又辗转回到了那不勒斯，躲在一所小修道院的马厩里苦苦挣扎。他不停地写信给罗马，请求所有人的帮助，允诺一切他能允诺的东西，但是迟迟没有得到回应。

其间，他又画了很多幅小型作品，每一幅都像是在忏悔。他在《大卫手提歌利亚的头颅》中把自己描绘成邪恶的巨人歌利亚，一个邋遢的、毫无生气的形象。他在画里边把自己杀死过无数次，用此来祈求上帝和敌人的宽恕。他恨自己，发誓永远不再违反上帝的意志，他一次次地祈祷，甚至一次次地鞭打自己，以此来减轻身上的罪恶。

看画线路 2

卡拉瓦乔　大卫手提歌利亚的头颅
1609—1610 年　布面油画
125cm×101cm
罗马博尔盖塞美术馆

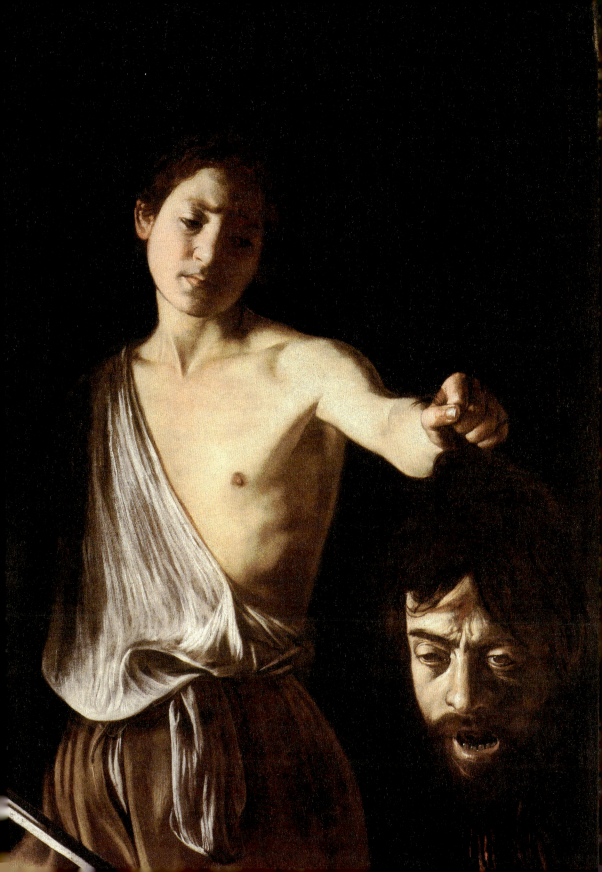

人生终结点

终于在 1610 年,卡拉瓦乔想要的宽恕出现了。曾经的主顾、现任教皇保罗五世的侄子替他申请到了特赦令,他急迫地把所有的作品打包,准备返回罗马并把这些作品送给自己的救命恩人。一切看起来好像就要峰回路转,卡拉瓦乔可以又一次以大师的身份回到永恒之城,但是命运没想过为他设计最简单的剧情。当他乘坐的船在一个小港口停下补给的时候,上船检查的警卫队长逮捕了他,无论他怎么辩解,说身上带着教皇颁发的特赦令,警卫队长都不加理会。眼看着船只就要载着他的作品驶出港口,卡拉瓦乔开始咒骂,招来的当然是一遍遍的毒打。一天之后,队长终于愿意看一眼特赦令,但是船只已经无影无踪。卡拉瓦乔蹒跚着走到码头,翻了翻被搜刮一空的口袋,再看一看一望无际的大海,坐下来,做了他人生中最后一个决定:他要徒步 100 千米,穿过沼泽,在下一个港口追上那只船,拿回所有属于自己的作品。他身体里的恶魔驱使他那伤痕累累的身体急迫地赶往鬼门关。几天之后,人们在海滩上发现了他。几乎没经过什么治疗,卡拉瓦乔就死了,这一年他只有 38 岁。

他本来可以直接回到罗马,再画一批画送给教皇,但是他没那么做。因为除了上帝,在其荒诞的一生里,他从来没有向任何人低过头,一只船当然也不会例外。我们可以把卡拉瓦乔看作一个伟大的画家,也可以把他看作一个残忍的恶棍,或者我们可以把他看作古代的盖茨比,那个家财万贯却仍然一无所有的人,再或者我们可以把他看作一个失败社会的失败典型。作为一个人,他却是以一种野狗的方式成长,所有攻击性都是来自长期的孤独,来自童年的街头;在刺骨的寒风里,即使已经鲜血淋漓,也还要露着凶残的尖牙。

卡拉瓦乔　朱迪思砍下赫尼斯的头
1599年　布面油画　145cm×195cm
罗马国立古代画廊

鲁本斯代表了巴洛克式

艺术家是靠手艺吃饭的人,鲁本斯的双手则是这个行业中最具天赋的,然而他成功的人生还远远不止这个。

会 画 风 格 的 巅 峰 。

鲁本斯

完 美 的 人

彼得·保罗·鲁本斯
Peter Paul Rubens
1577—1640

16世纪末,一名原籍佛兰德斯安特卫普的新教法官,为了逃避宗教迫害而逃到德国,在逃亡的路上被荷兰独立英雄威廉·奥兰治的夫人安娜公主看中,发展出私情。本来两人秘密保持关系也没什么大事,但后来有了孩子,招致杀身之祸,法官被关进监狱。法官的妻子一眼就看出这件事实际上是一场政治阴谋——安娜夫家想侵吞她的嫁妆,自己的丈夫罪不至死。于是经过几番精彩机智的谈判,法官妻子让事情转危为安。安娜签署了放弃嫁妆的协议,可悲的是她最终也没有得到爱情——法官被释放后弃她而去。法官出狱后和妻子在锡根定居,后来又搬到了离故乡更近的科隆,并且生了两个孩子:一个叫菲利普,他是将来安特卫普的风云人物,另一个叫彼得·保罗,他是将来巴洛克艺术的领袖。

法官几年之后也去世了,他的妻子带着孩子们重回安特卫普,因为她本人是信天主教的,当初只是为了自己的丈夫才选择流亡,她本人在天主教世界没有任何障碍。现在她回来了,面对故国,面对没长大的孩子,面对重重的生活困难,这位伟大的女性再一次显露出超人的智慧。她把所有的财富都用于孩子们的教育,让他们在没有任何背景的家庭里依然能够用最好的方式成长。可惜的是,我们不知道她的名字,幸运的是,他的孩子彼得·保罗·鲁本斯是一位画家,让我们今天还能看到这位伟大女性的面容。

大家回忆一下前面介绍的艺术家,他们画的人物基本没有和这幅画一样的。这位朴实的母亲看起来就是一个再平常不过的女人,像很多我们身边的母亲一样,慈祥,害羞,故意避开儿子的画布。即使只是个侧脸,我们也能从她的微笑中看出她的美满。一个内心强大的女性,没有对我们诉说她的人生智慧,也没有骄傲于过往的奋斗史,而是静静地享受着自己一手经营出来的幸福。

鲁本斯　母亲画像
1630—1632 年
木板油画　49.4cm×32.7cm
慕尼黑老美术馆

伟大的母亲

大画家鲁本斯，算是一位一帆风顺的大师。我始终认为他的人生能够这样稳定、这样成功，都是因为他有一个懂得爱的母亲。母亲给了他最好的成长环境，也给了他豁达的人生观，而后者恰好是幸福人生的关键。

为什么说鲁本斯豁达呢？大多数画家在面对竞争的时候多少都会显露出一些攻击性，即使是最伟大的画家也一样，但是鲁本斯没有。面对前辈的时候，他从意大利回来时疯狂地向家乡人推广提香和卡拉瓦乔；面对同辈的时候，像扬·勃鲁盖尔和弗兰斯·斯尼德斯，鲁本斯本是毫无争议的一哥，可是他仍让两人分别做了象征着行业老大地位的圣路加公会会长和副会长；在面对后辈的时候，他提携过安东尼·凡·戴克和委拉斯贵支。这些都是有可能对他造成冲击的大人物，但鲁本斯从来没有敌视过任何人，可贵的是，他也没有失去过任何应得的东西。

不过，想模仿鲁本斯的处事风格恐怕不那么容易，因为他在事业上的成功不仅仅是依赖于宽厚乐观的性格，还依赖于他强大无比的天赋。在过去的任何时代，任何群体都会有对立者，只有自己足够强大的时候，你才不会受到对立者的伤害。

鲁本斯跟随母亲回到佛兰德斯的安特卫普时只有 11 岁，但大家不要小看这个 11 岁的孩子。他已经会讲 7 种语言，并已经成为人群的中心，他总能和善地处理人际关系，无论是老师还是同学，甚至毫不相干的人都会喜欢他。比如，一位富有的贵族寡妇就发现了小鲁本斯。被贵妇所喜爱可遂了母亲的心愿，因为她独自支撑一个体面的家庭是非常难的，这时候天赐机缘，有贵人出现，母亲索性就让儿子成为贵妇人的随身男童。这个身份看起来像仆人，但其实这是中世纪骑士制度的一个遗留传统，相当于养子的身份。这样既缓解了家庭的经济压力，又能让年少的鲁本斯学习到上流社会的礼仪，有可能贵妇一高兴，说不定还会给他更大的资助。事后证明，母亲的这次判断又是极其正确的，贵妇不仅教会了鲁本斯如何成为一名上流人士，还发现了鲁本斯的艺术天赋。她果断地资助鲁本斯进入画室学习，前几年跟随一个知名的风景画家，之后四年跟随佛兰德斯的宫廷首席画师凡·文，这都是佛兰德斯地区顶级的教育资源。经历了近 10 年的学习，鲁本斯 21 岁的时候顺利地成为一名圣路加公会的职业画家。

一对儿双胞胎正在睡觉,以前很少有画家会这样写生。可能这样画出的东西不够完美,但是什么才叫完美呢?能够捕捉这份恬静还不够吗?

鲁本斯　两个熟睡的孩子
1612—1613年　木板油画　50.5cm×65.5cm
东京国立西洋美术馆

　　成为职业画家就意味着他可以独立接受订件了,但很明显年轻画家还没得到太多的机会。我们能看到的这个时期鲁本斯的商业订件非常少,倒是他给自己的朋友和母亲画的肖像都非常生动感人,这些画让我们看到的是一个真情流露的鲁本斯,但还不是一个有着广阔的商业前景的年轻人。可能鲁本斯也注意到了这一点,他还需要深造,去学习更好的艺术,而学习更好的艺术唯一的渠道就是到意大利去。他的父亲约翰·鲁本斯、他的老师凡·文都是从意大利留学回来的精英,他知道这条向南的大路代表着什么。

游学在欧洲

　　1600年,23岁的鲁本斯出发了,他最先到了威尼斯,立刻就被提香的艺术所震撼。此时威尼斯画派的辉煌已经过去了,提香的两个学生委罗内塞和丁托列托去世之前再也没有教出像样的继承者。倒是这个北方来的小伙子在临摹提香的过程中得到了该派系的精髓——灿烂的色彩、运动中的构图和提香发明的直接画法。半年之后,他就被曼图亚公爵发现,成为宫廷画师。虽然曼图亚不是一个多么大的城市,但一直以来它都对艺术颇为重视,三杰和提香等人都曾经受雇于它。

现任公爵是一位年纪和鲁本斯差不多的年轻人，他的宫殿已经很久没有像样的艺术家来过了，鲁本斯的到来弥补了这个空缺。由于画技出众，人品一流，还能说一口流利的托斯卡纳语，鲁本斯自然而然成了这里的上宾，而且在交流的过程中还和公爵成了好朋友。这一年，法国的国王迎娶美第奇家的女儿，意大利各地的贵族都受到了邀请，曼图亚公爵很高兴地带着鲁本斯去佛罗伦萨参加了婚礼。不过由于国王事务繁忙，没能出席，所以这是一场代理婚礼（这个情况在当时并不罕见）。这是鲁本斯第一次以非艺术家的身份参加活动，他在这场活动中展现了高超的外交技巧，左右逢源，为小城曼图亚带来了难得的荣誉。在这之后，公爵委任他做自己的大使（将来他会以这个身份周旋在欧洲各国之间），并且设法把他留在自己的身边。不过鲁本斯有着自己的打算，他觉得自己还不够强，他渴望成为和提香比肩的画家，要实现这个目标就必须要进一步深造，只有去罗马才能让他完成这个飞跃。曼图亚公爵说："好吧，我聘请你当我的首席画师兼私人特使，给你经费去罗马学习，去临摹伟大的米开朗基罗和拉斐尔的作品，但你要答应我，学成之后一定要再回到曼图亚为我效力。"就这样，双方订下契约，鲁本斯继续向南前往罗马，于是就有了那一幕：卡拉瓦乔的《圣母升天》被修道院退了回来，鲁本斯发现了它并且急召曼图亚公爵前来购买。

无论罗马城多么狼狈，在艺术上它都是最接近天堂的地方。这里有米开朗基罗的壁画、拉斐尔的壁画，还有卡拉瓦乔的艺术。年轻的鲁本斯沉浸在这些伟大的作品当中，不知疲倦地临摹学习，生怕有一点儿没捕捉到。就在他努力提升自己的时候，他的老师凡·文把他推荐给了新一任佛兰德斯的统治者。这位统治者请他为自己在罗马的礼拜堂画几幅壁画——这也是罗马是永恒之城的原因，由于天主教的总部在这里，因此很多国家以及意大利本国的富人都会来此修建属于自己的礼拜堂或者大教堂。这些教堂的装饰，要么出自罗马名家之手，要么由本国的优秀艺术家来执笔，这也是显示自己国家强大的一个手段。正是在此处画的这几幅祭坛画，让鲁本斯在自己的祖国佛兰德斯也声名鹊起。

在罗马停留的那两年，鲁本斯给曼图亚公爵寄回了好多幅临摹作品，其中还有不少他灵机一动把古希腊雕塑转化成油画的作品。在这些训练中，他得到了米开朗基罗的宏大与解剖、卡拉瓦乔的现实与光影、拉斐尔的庄严与唯美以及古代

艺术中的神话世界，这时，一个完全体的大师就成型了。曼图亚公爵觉得是时候让鲁本斯去西班牙走一遭为自己讨些政治利益了，于是他召回了鲁本斯，让他画了好多作品并把画亲自送往西班牙——送给国王菲利普三世和他的权臣莱尔玛公爵。这一去不要紧，莱尔玛公爵也看中了鲁本斯，并把他留在自己的府上待了一年。在这一年里，鲁本斯把自己从意大利学来的东西都无私地传授给了西班牙的画家，只可惜这些画家没一个悟性高的，只有一个叫帕切科的勉强能用。鲁本斯把帕切科推荐给了莱尔玛公爵，说："这位画家已经领悟到了卡拉瓦乔的真谛，可以代

鲁本斯　莱尔玛公爵
1603 年　布面油画　290.5cm×207.5cm　马德里普拉多博物馆

替我为您服务了，我这就准备告辞返回曼图亚，非常感谢这一年来国王和您的支持，我们有缘再见。"虽然依依不舍，莱尔玛公爵还是放走了这位画家。事后证明，鲁本斯教出来的这个帕切科画得还不错，但谈起话来相当无聊。鲁本斯的语言丰富又得体，真是一个难得的对话者，像鲁本斯这么好的朋友到哪里再去找一个呢！

鲁本斯回到了曼图亚，公爵眼泪汪汪地迎接他："你可回来了，我还担心你被西班牙扣下不放了呢。"这里并没有夸张的成分，鲁本斯就是这么受欢迎。我们身边就有这种特别受欢迎的人，有趣又有分寸，还特别宽和，和他在一起就特别舒服，特别想跟他说话、听他说话。鲁本斯就是这类人中的极品。

曼图亚公爵名叫温琴佐·贡加扎，这个贡加扎家族在曼图亚相当于在佛罗伦萨的美第奇家族，既有实力又有修养。温琴佐和伟大的洛伦佐有点像，一心建设美好的曼图亚，他得到鲁本斯就像洛伦佐得到达·芬奇加上米开朗基罗一样，现在他们已经完全没有了君臣之分，而是成了挚友。温琴佐带着鲁本斯走遍了意大利的每一个角落，去米兰临摹达·芬奇的《最后的晚餐》，去佛罗伦萨看圣母百花大教堂和《大卫》，还看了双雄争霸留下的那两幅草图，尤其是达·芬奇的那幅《安吉利亚之战》。鲁本斯对它喜欢极了，是什么样的头脑能够创造出如此狂放但又不失韵律的构图啊！佛罗伦萨果然名不虚传，真称得上人杰地灵。温琴佐还带他去了热那亚，那里在 16 世纪末成了欧洲的金融中心，巴洛克式的建筑也是最早在这里和罗马兴起的。鲁本斯非常欣赏这种变化，这也促使他的艺术风格变得更加喜悦与奔放。

和巴洛克对应的是古典主义，古典主义讲究均衡对称，和多年来宗教的禁欲主义相关。巴洛克反其道而行之，非要造出不对称且让人眼花缭乱的建筑，这是一种世俗的彻底解放。很多老古董会说巴洛克缺乏美感，更缺少道德尊严，但是新兴贵族喜欢这种享受，比起那些古板、冷淡的风气，这个样式更具现实意义。

我们回顾鲁本斯的学习进程，就会发现他后来形成的风格正是他这几年的意大利之旅的结果。在他的那些代表作里，我们能清楚地发现提香，发现达·芬奇、米开朗基罗，发现卡拉瓦乔。这些前人的影响帮助他成为一位非常全面的大师，但巴洛克式的华丽才是鲁本斯真正独特的地方。

亲爱的伊莎贝拉

1607 年的时候，鲁本斯已经举世闻名，闻名到什么程度呢？佛兰德斯的大公居然写信要求曼图亚公爵把鲁本斯还给他的祖国，温琴佐怎么能舍得把这位好友再次放走啊，于是他果断地拒绝了大公。但碍于国家之间的面子，他还是不得不承认了鲁本斯是属于两个国家的，如果佛兰德斯有任务，自己一定提供一切便利条件帮助鲁本斯完成。公爵的热情让鲁本斯无法拒绝，作为一名艺术家，他基本上已经获得了最高的待遇。可是世事无情，无论这对好朋友怎么难舍难分，当一份更重的情感逼迫他做出选择的时候，他们还是得选择暂时分手。鲁本斯的母亲病危了，开篇讲到了这位母亲，我们能够想象作为由母亲一个人带大的孩子，鲁本斯对老人有着多么浓厚的感情。画家辞别了挚友温琴佐，也辞别了心爱的意大利，返回安特卫普。他选择的是最快的马和最近的路，但还是晚了，他到家时母亲已经去世。他把自己封闭在埋葬母亲的教堂里好几个月，之后才逐渐地从悲伤中走出来。

欧洲没有守孝这一习俗，但鲁本斯的行为就跟我们的守孝差不多，其间什么人都不见，什么活儿都不接。因此，等他决定走出教堂的时候，已经有一屋子的合同在等着他签，而且大公亲自上门授予他宫廷画师的身份，终身享受皇家待遇。他看了看大公身后的带刀侍卫，又看了看已经当上国务卿的哥哥菲利普，心里已经凉了半截，知道自己回不了意大利了。既来之则安之吧！这是鲁本斯从母亲那学到的处世哲学，在母亲去世之后的几十年，这个准则也一直护佑着他。

这一年是 1608 年。1588 年的时候，荷兰在鲁本斯父亲曾经的那个情敌——威廉·奥兰治的带领下宣布独立了，但西班牙作为曾经的宗主国，怎么能轻易就放弃自己那么大的领土和税收呢？于是，双方就一直交战，直到 1609 年才签订了和平协议，西班牙正式放弃了荷兰的主权。佛兰德斯原来也是尼德兰地区的一部分，但他们又不是革命派，这个位置现在就尴尬了：在战争中属于前线，但又不是打架双方任何一方的老家，所以最倒霉的就是他们，人家夫妻打架离婚，摔的全是他们家的锅碗瓢盆。1609 年的和平协议虽然和他们没什么关系，但他们

也算是很大的受益者了。和平就要发展,富裕的佛兰德斯地区怎么发展呢?其实在古代没有太大的技术革命之前,所谓的发展就是人民安居乐业,国家拼命建设,而建设就需要最好的人才,鲁本斯从意大利学了一身的本领,正好是复兴最需要的那类人。

鲁本斯不走了,最高兴的不仅仅是大公们,还有他的哥哥菲利普,因为他们一共兄弟四人,活下来的只有他们俩,现在母亲也去世了,这个世界上最亲的就只有彼此了。除了亲情,弟弟作为著名艺术家对于哥哥的仕途也有很大的帮助。鲁本斯还没结婚,这就是很好的一个机会,看看安特卫普的豪门中还有哪家的女儿没出嫁,一旦能联姻,鲁本斯兄弟这种没什么背景的人就算彻底进入上流社会了。功夫不负有心人,一位姓布兰特的贵族家里有一个 18 岁的小姐,还爱慕着鲁本斯的才学,姑娘的父亲是一位知名的学者和律师,对鲁本斯家族相当信任。

虽然画的名字叫四个哲学家,实际上画中右侧是真正的哲学家。左一是鲁本斯本人,左二是他的哥哥菲利普,这两兄弟和那对哲学家师徒是好朋友。

鲁本斯　四个哲学家
1611—1612 年　木板油画
167cm×148cm　佛罗伦萨皮蒂宫

可鲁本斯没见过这位姑娘,但既然哥哥说了,那就这样吧,还是那套随遇而安的理论。但是让他没想到的是,这位大家闺秀完全超出了他的想象,不仅是个大美人,还是一个很有情调的新女性。两人情投意合,这下鲁本斯更没了重返意大利的愿望。

鲁本斯的太太叫伊莎贝拉,是有史以来第一位经常出现在丈夫画中的女性。无论是肖像,还是古代传说中的人物,鲁本斯总喜欢画她,好像看不够一样,从18岁到36岁,他好像要把自己妻子的每一寸皮肤都刻到自己的记忆里。鲁本斯是这样形容他的妻子的:"每个人都会被迫爱上她,因为她没有同性所具有的任何缺点,没有坏脾气,没有脆弱,只有仁爱之心和对事物尺度最合理的把握。"我相信有这样完美之人,但我相信是因为丈夫是鲁本斯,他的妻子才会这样完美。因为鲁本斯从母亲那继承了一种神奇的能力、一种非凡的天赋,那就是爱的能力。大多数人想爱却不懂爱,有爱的冲动,但没有爱的能力,所以无论多么美好的东西摆在面前,我们都会发现它的残缺,而这些残缺恰好对应着我们的人生。

鲁本斯 伊莎贝拉像
1621—1622 年　纸上素描
38.1cm×29.4cm
伦敦大英博物馆

鲁本斯
伊莎贝拉画像
1626 年　布面油画
86cm×62cm

 佛罗伦萨乌菲齐美术馆

鲁本斯娶了布兰特小姐之后，先是住在岳父家，仅仅一年，他就赚到了足够的钱，买了一所大房子，之后又用了一年的时间对这所房子进行豪华装修，1611年两人搬进了这所豪华府邸。现在，这所房子大部分已经不在了，只留下一个带凯旋门的亭子，根据这个亭子就能想象得出，一个画家的花园里能加上这样的建筑，那这所房子得奢侈到什么程度！鲁本斯的徒弟凡·戴克也有一句话能印证：在这所房子里，我的才华只配描画厨房。鲁本斯的生活完全是意大利式的，准确地说是巴洛克式的。崇尚意大利这件事看起来是鲁本斯一个人的事，实际上是整个欧洲正在步入巴洛克时代的一个缩影。此时，法国已经在凯瑟琳·德·美第奇的带领下提前一步进入新式生活，英国还是个土老帽，西班牙本身离意大利近，德国和奥地利（当时的泛德语地区还没有这两个国家）也在追赶着法国的脚步。罗马的教廷可能还没回过味来，他们以为新教革命是要颠覆他们代理上帝说话的权利，100年过去后才发现，上帝的代言人还是自己，但是人们都不听上帝的了。如果说文艺复兴是人文主义的革命，那么巴洛克就是世俗的最终胜利。这时期全欧洲都在大兴土木，不过他们修建的不再是大教堂，而是宫殿。全欧洲都在向往艺术，不过《圣经》题材越来越少，假托着古希腊神话的现实题材越来越多。这一点从鲁本斯身上体现得最为明显。

巅峰盛宴

让鲁本斯的名字响彻欧洲的是两幅宗教画——《上十字架》和《下十字架》。大家还记得卡拉瓦乔的悲伤吗，还记得米开朗基罗的虔诚吗？在鲁本斯这里，全都不见了。鲁本斯没有太在乎这个场面的意义，以至于画面里

鲁本斯　下十字架

1611—1614年　木板油画　中间 421cm×311cm　两侧 421cm×153cm　安特卫普圣母大教堂

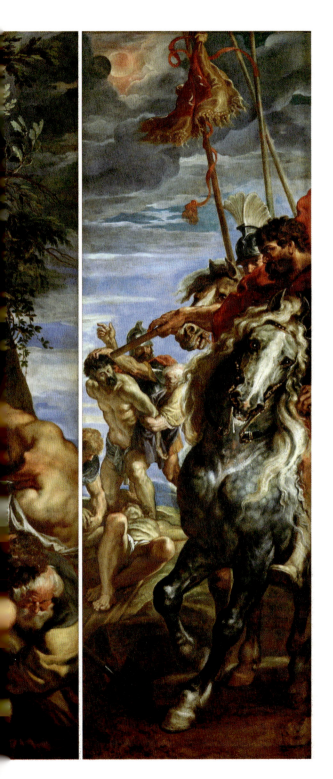

除了圣母,其他人都没显得有多悲伤,倒是光线和这些人物的组织费尽了他的心思。他在构思一种让人难忘的构图,含有与提香一样的韵律感和米开朗基罗一样的力量,在卡拉瓦乔式的光线笼罩下让他们最终形成建筑物般的仪式感。每一个人物都是这个建筑的必要分子,就像屋子里的梁柱一样,但没有一根梁柱是垂直的、对称的或是正面的。这就是巴洛克对于古典主义的改造,现在的人们需要更辉煌、更热烈、更豪华的艺术。为此,鲁本斯也不会错过每一个装饰画面的机会,就像装饰一间房屋一样,他精心地刻画着所有人的服装,甚至设计出绝不雷同的发型。当这幅作品完成后,佛兰德斯人骄傲地向欧洲宣布:以后再看最好的艺术,我们也不需要去意大利了。鲁本斯此时此刻就是全欧洲的巅峰,这下他好像成了一个民族英雄,无论是佛兰德斯人还是西班牙人,都以他为荣。为了表彰他的功勋,这幅画的委托人步枪队协会在原有报酬的基础上又多给了他 1200 金币。

鲁本斯　上十字架
1609—1610 年　木板油画
中间 460cm×340cm　两侧 460cm×150cm
安特卫普圣母大教堂

连续中的变化即为节奏和身体运动的旋律,体现出巴洛克的音乐性

实际上画得非常轻松

最大可能性的运动感

鲁本斯　掠夺吕西普斯的女儿
1618年　布面油画　224cm×210.5cm
慕尼黑老美术馆

这幅《掠夺吕西普斯的女儿》是1618年完成的一幅作品,这个时期的鲁本斯,无论是在身体条件上还是绘画技巧上,都已经进入了全盛阶段,构图、色彩及绘画手法,任何一项都已经登峰造极。在同一类型的作品中,从古至今没有人能够接近他。当然,这也跟时代有关系,后来艺术转换方向了,但在巴洛克华丽又不失严谨的这个角度上,我个人认为鲁本斯是无敌的。

这幅画很明显是受了达·芬奇那幅《安吉利亚之战》草稿的影响,这两位大师都是马匹爱好者,对马匹的动作了如指掌,在膜拜了达·芬奇的作品之后,鲁本斯一直跃跃欲试,他想画出更完美的场面。我觉得他做到了,这是一幅不需要讲解的作品,只需要注视,即使你没有任何艺术鉴赏力,也一样会惊叹,会难以忘记。

前人很少能画出色彩这么明亮的画,一个原因是绘画材料和油画技法还不够成熟,还有一个原因就是明亮色调漂亮归漂亮,但很难拉开层次。我们经常在一幅古典画里看到一片暗色风景中有一个明亮的人体,那都是因为要强行区分层次。鲁本斯的层次区分得很微妙,他用男女不同的皮肤色彩、一块飞扬的红色绸缎、一块金色绸缎和两匹不同色彩的马来分割,既巧妙又丰富。那块红色绸缎可以说是这幅画的精髓,它延伸到黑衣骑士的橘色斗篷上,断断续续地形成了一个欢乐的暗示,比那两个小天使更能说明问题。

鲁本斯　利达与天鹅
1600 年　木板油画　64.5cm×80.5cm　休斯顿美术馆

　　看古代画会遇到一个难题（有时候也算是乐趣），那就是得知道画里画的是什么意思，尤其是《圣经》里的故事和古希腊的传说。这幅画画的是卡斯托尔和波吕克斯哥俩看上了一对双胞胎公主，强行抢人当压寨夫人的故事。卡斯托尔和波吕克斯就是我们熟悉的双子座，他们的母亲就是著名的利达。利达经常和一只天鹅被画在一起，达·芬奇、米开朗基罗等好多画家都画过，那只天鹅大家都知道就是色情狂宙斯。这对双子座虽然长得很像，其实只有卡斯托尔是宙斯的孩子，另一个是利达和自己的丈夫生的，他们俩还有一对妹妹，其中最著名的就是希腊第一美人海伦。

　　17 世纪初低地的双子星就是伦勃朗与鲁本斯，他们好似一对又近又远的高塔，一个在荷兰，一个在佛兰德斯，荷兰信新教，属于新社会，佛兰德斯信天主教，属于旧时代。这个时期的鲁本斯和巅峰时期的伦勃朗非常像，但伦勃朗在《夜巡》上遭遇了滑铁卢，鲁本斯则是一帆风顺。两人完全不同的性格决定了完全不同的后半生，伦勃朗狂暴激进，抑制不住汹涌的情感，所以他后期的画充满了表现性；鲁本斯则是沉着优雅，在现有的基础上不停地挖掘极致，所以他的画中很容易看到前人的影子，但他在每一点上都要力争做到完美。伦勃朗是愤怒的海洋，鲁本

斯是平静的海洋。伦勃朗从不忌讳放纵自己,而鲁本斯的作品虽看起来充满欲望,但其本人却过着类似于修士的生活。鲁本斯有一套非常严格的生活规律,比如早睡早起、控制饮食等。每天早晨5点他肯定已经起床了,收拾得整整齐齐后去教堂做弥撒,做完弥撒就去画室,在那一待就是一天。他中午会和助手们吃同样的东西,一点都看不出他已经是一个家财万贯的大富豪。鲁本斯的画室里不仅仅有他的学生和助手,有时还有很多大画家来帮忙,比如老扬·勃鲁盖尔。《花环下的圣母子》里面的花就是出自老扬的手笔,圣母子则是鲁本斯依照伊莎贝拉和他们的长子的形象画的。画室工作结束后,鲁本斯会去骑一会儿马,这是他最喜欢的运动,也是小时候从贵族家里学来的。晚上是他的会客时间,他的家里永远不缺客人,无论是政客、贵族、生意人,还是哲学家,都是他的好朋友。这样周而复始,一过就是15年。从1610年到1625年,这段时间是鲁本斯的创作高峰期,大多数他亲笔画的作品,包括他的代表作,都出自这个时期。

鲁本斯与扬·勃鲁盖尔　花环下的圣母子
1616—1618年　木板油画　185cm×209.8cm　慕尼黑老美术馆

勃鲁盖尔家族及北方画派

艺术史上留名的一共有四个勃鲁盖尔，一个爷爷，两个儿子和一个孙子，他们都是大名鼎鼎的画家，所以有必要给大家做一个区分。最早的一个叫老彼得·勃鲁盖尔，他是16世纪的人，也是北方画派的最后一位大师。北方画派之前有扬·凡·艾克和博斯，他们的作品一点都不输意大利的，甚至还深深地影响了南方的文艺复兴。他们的特点都是事无巨细，但目标并不是写实，扬·凡·艾克更倾向于哥特式的肃穆，博斯更爱丰富的想象力。老彼得·勃鲁盖尔继承了他们的特点，他很擅长画农村题材，但他的画一点都不俗。他的作品很睿智、很幽默，有的时候也很深情。凡·艾克、博斯和老彼得这三个人都是北欧还没有受到太多南方艺术，主要是来自意大利的文艺复兴艺术影响的大师，非常纯粹。我很喜欢老彼得的作品，请看《雪中狩猎》，你越注视它就越容易受到感动，多少年了，现在还是爱看。看了这么多雪景图，能跟它相比的只有范宽的《雪景寒林图》。伊万·希施金也画西伯利亚的雪景，且画得够真，但少了一份情。无论是老彼得还是范宽，都不是去画画的。老彼得跟着去打猎，走着走着一抬头，眼泪都快掉下来了：这么冷的天，农民生活得还是热火朝天，不行，回家我得把它画下来。范宽到山里找人喝酒，初冬的时候，河水还没上冻，第一场大雪就来了，这场大雪让世界变得又干净又安静，他呆呆地看着外面，一杯酒从热端到凉。你说范宽看到的是什么，是美吗？不是，美太狭隘了，一个人可以拥有多少东西，都比不上这一刻无边的宁静。所以，我更喜欢这两幅雪景，完全是个人喜好，不代表标准答案。希

老彼得·勃鲁盖尔　雪中狩猎
1565年　木板油画　117cm×162cm
维也纳艺术史博物馆

范宽　雪景寒林图
宋代　绢本水墨　193.5cm×160.3cm
天津市博物馆

施金画得也好，但他是奔着画画去的，他眼里只有美，只有关系，所以画得再好也不动人。

　　老彼得英年早逝，留下两个孩子，大的叫小彼得，小的叫老扬。可能有点怪，其实这是小彼得和他爸爸老彼得区分的叫法，老扬是和自己儿子小扬相区分的叫法，也就是说小扬是老彼得的孙子。这一家四口都是画家，其实后人里还有画家，但都因为画得比较差就沉寂了。小彼得追随父亲，画法和父亲差不多，但没有达到父亲的高度。老扬画的也有点家族遗风，但更媚俗，尤其是擅长画花，鲁本斯的画里面，有很多花实际上都是他画的，老扬也算是欧洲较早的花卉画家之一，从这点上看他的作用还是挺大的。等到了小扬那，勃鲁盖尔家族基本上就算是差不多了，他的画风已经严重受到了南欧的"荼毒"，原来北欧那种热忱已经完全消失不见了。

鲁本斯和伦勃朗一样，也爱好收藏。这主要是因为当时的世界变得越来越大，从美洲、亚洲运来的稀奇古怪的东西，从地底下挖出来的古代遗迹，都是品位和财富的象征。有个英国贵族来鲁本斯家，看中了他的好多作品以及他的一些收藏，无论如何都要打包带走，最后鲁本斯给了他一个优惠价——10万金币，但是拿走古董所留下的空白必须用同样的复制品给填上，不能这么空着。这里说的金币是当时欧洲通行的一种货币，叫佛罗林。前面说提香和米开朗基罗的时候，用的也是这种货币，差不多5个佛罗林等于1英镑，10万佛罗林在当时就是一笔巨款了。作为一个画家能把这么大的数字说出口是很不容易的事，因为很多人都没见过这么多钱，但鲁本斯不一样，他能非常清楚地衡量出自己的价值。他每天的工作量是很固定的，这就让他能设计出一套同样固定的收费标准，一天的工作酬劳是100金币，绝不多要，但也绝不打折。按照这个标准，他工作三年多就能产出10万金币这个价值，这其中还不包括他的学生为他赚来的钱（学生学徒期间创造的价值是归老师的，从鲁本斯留下来的海量作品来看，他的学生的作品数量非常大，而且和他本人的作品的相似度很高）。10万金币对鲁本斯来说真的不算什么，所以他对这位英国贵族也应该不是漫天要价，而是出于他正常的消费水平，看起来似乎还真的是打折了。

鲁本斯是一个非常勤奋的画家，一生有上千幅作品留下来，而这些作品大多数都出自这专职创作的15年，可以想象得出他几乎把所有白天的时间都用来画画了。在画那些订件之余，他还会充满温情地描绘他的家人，其中有几张素描直到今天都算是最好的肖像画。我们先看他给儿子画的这幅，这是他的次子，也是他认为最漂亮的尼古拉斯。为什么这张画好，第一点是不用说的，我们一眼就能看出来这个孩子好萌啊，太可爱了。肉肉的小脸蛋，难道你不想去掐一下或者亲一口吗？在这张画面前，我好像回到了17世纪，亲眼看到了小尼古拉斯，他太真实了。但这个真实并不是来自精心的刻画，而是来自情感。为了让他尽量不动，鲁本斯肯定给了他什么玩具，他正拿在手里聚精会神地把玩，口里好像还念念有词，用他磕磕巴巴的语言。鲁本斯在旁边飞速地画，一边画，一边欣慰地笑。"太美了，你看他金色蓬松的卷发，胖乎乎圆润的肩膀，还有那精致的五官。这是上帝送给我最好的礼物，你永远不要长大好不好，尼古拉斯？"这种真实的温暖在

鲁本斯
画家之子尼古拉斯
1619年 纸上素描
25.2cm×20.2cm
维也纳阿尔贝蒂那博物馆

鲁本斯的画里保存下来,即使过了几百年,我们还是能感同身受。而它仅仅是一张简单的素描,这还不说明问题吗?

 鲁本斯画过无数幅他的妻子,在后面这幅夫妻画家中我们最能体会他们彼此的信任和爱慕。这时两人结婚已经有十多年了,十多年的夫妻居然还充满爱意、尊敬和自豪。作为一个男人,我由衷地崇拜鲁本斯,这世界上居然还有这么成功的人。我更钦佩独自培养他的母亲,在不完整的家庭中教育出了这么健康的一个男人。关于这幅画,我们还可以看另外一个地方,那就是头发和衣服,脸肯定是起完稿之后又认真调整的,但头发、衣服都一气呵成。有人说鲁本斯拥有最适合画画的双手,我觉得这就是一个很好的例证。

神圣的使命

1620年对欧洲来说是个转折点。短暂的宗教和平结束了,神圣罗马帝国和教皇保罗五世联手打击了德国和捷克的新教势力,北欧的新教国家在英国的支持下仍然惶恐不安。这时欧洲的势力划分大概是这样:德国奥地利这片属于神圣罗马帝国,西班牙统治着佛兰德斯地区,他们和神圣罗马帝国是兄弟关系。之前讲过,神圣罗马帝国最强大的皇帝查理,一直有一个恺撒梦,他还差一点就统一了欧洲。他让自己的儿子菲利普娶了英国的玛丽,本指望让他继承英格兰,可是玛丽死后菲利普就被赶出了英国,从此以后菲利普就恨透了英国,当然查理这场恺撒梦就破碎了。后来眼看统一无望,别说统一了,连现在占有的地盘统治起来都力不从心,查理索性就把德奥部分给了自己的弟弟,把西班牙给了自己的儿子,自己提前退休了。德奥先不提,只说西班牙,西班牙的国王菲利普是个狂热的天主教徒,而他憎恨的英国早已公然脱离了罗马教廷,虽然不算是新教国家,但信仰已经不同。这种意识形态的分歧,再加上之前的旧恨,让菲利普无时无刻不想着灭了英国。英国这边呢,知道自己不是西班牙的对手,所以正在努力强大自己。怎么强大?当然是加入全球贸易,可是全球贸易基本上被西班牙给霸占了。怎么办,只能化作海盗在海面上劫掠一下西班牙的商船或者趁机做起偷鸡摸狗的黑奴交易。而这些都是西班牙帝国不能忍的,于是菲利普调集无敌舰队准备一举歼灭异端英国。结果,这场海战被一阵狂风改变了结果,本来看似更强大的西班牙几乎全军覆没,荷兰趁机闹独立,英国还在背后支持,西班牙只能勉强作罢,最后丢了荷兰,也丢了世界老大的地位。在短暂的几十年和平之后,英西又一次被宗教战争所影响,双方进入高度备战状态。鲁本斯是个画家,本和这场战争没什么关系,但一不小心也被卷了进来。

具体是怎么回事呢?这就又得说法国了,鲁本斯在曼图亚时曾经参加过一个佛罗伦萨的婚礼。婚礼是美第奇家的公主玛丽嫁给了法国的国王亨利四世。这位法国国王曾经是个新教徒,属于胡格诺派,为了要继承国王的位子,改了自己的

鲁本斯　夫妻画像
1609—1610年　布面油画
178cm×136.5cm
慕尼黑老美术馆

信仰，回归了天主教。在他的统治下，胡格诺派和天主教停止了厮杀，国王允许大家信仰自由，这对法国来说是一件功德无量的事。所以，法国既不是一个纯粹的天主教国家，也不是一个纯粹的新教国家，法国在宗教战争中就一直没有表过态。玛丽嫁过来之后，为法国生下了王子，也就是后来的路易十三。后来，亨利四世去世而路易十三还小，所以由这位王后摄政。由于她是意大利人，是个坚定的天主教徒，因此在政策上肯定要倾向于自己的娘家以及娘家的朋友神圣罗马帝国。法国很多有识之士都认为这是一种退步，于是就鼓动小国王和太后斗争，太后曾一度被逐出宫廷，又一度带着大军气势汹汹地逼近巴黎。年轻的主教黎塞留站出来稳定了大局，最后国王和太后和好如初，但太后必须彻底退出政坛。在回到巴黎并且失去权力之后，太后回顾自己的一生，觉得自己这波澜壮阔的一生，必须得找个人画出来，让后人永远记住。于是，她就找来宫廷画家，问他："你有达·芬奇画得好吗？"画家说："我没有。""废物，我美第奇家从来不用废物，你去给我找个跟达·芬奇画得一样好的来！"画家说："现在世上可能没有跟达·芬奇画得一样好的画家了，但有一个可能画得比他好的画家,您要吗？""还有比我家人用过的人画得还好的画家，谁啊？"于是，鲁本斯登场了。太后虽然狂妄，但是毕竟是从美第奇家走出来的人，艺术的鉴赏力还是有的，她一眼就看出鲁本斯确实画得好。"那就由你来画我这一生吧，尺寸、时间、报酬全部由你来定，要用 24 幅画来清晰地描绘我这一生。"

鲁本斯当然不会怠慢，尤其面对的是这位狂躁的女性。看她这一生，有一半的时间是失败的，但是失败还不能画得太失败，要委婉，这就考验鲁本斯的政治能力了。鲁本斯前后用了四年的时间，在巴黎和安特卫普之间穿梭。当画作完成后，太后超级满意，鲁本斯把她画得无论在什么场合，哪怕是逃跑都显得那么端庄、那么气宇轩昂。

在为太后画这系列作品期间发生了三件事,这三件事对鲁本斯的触动非常大。第一件是他前往西班牙为宫廷作画。当他再次回到西班牙，曾经的莱尔玛公爵已经不在了，但他培养出来的那些画家还在，他推荐给莱尔玛公爵来代替他的帕切科现在仍然是没什么进展。不过，帕切科培养出了一个好徒弟，也是他的好女婿，名字叫作委拉斯贵支。帕切科请鲁本斯到画室为自己的女婿指点指点，鲁本斯当

鲁本斯　玛丽·德·美第奇抵达马赛
1623—1625 年　布面油画　394cm×295cm　巴黎卢浮宫

然不会拒绝（想想他的为人），当他看到这个年轻画家的作品后，他跟委拉斯贵支说："你画得很好，临摹卡拉瓦乔的作品非常像。"委拉斯贵支说："我还没那么幸运，没亲眼见过卡拉瓦乔大师的作品。""没见过？"鲁本斯惊讶地看着委拉斯贵支："没见过你怎么画得这么像？""我都是听岳父形容的，岳父说他了解卡拉瓦乔还要多亏了您。"天哪，一个从没见过卡拉瓦乔的人，居然画出了和他一模一样的作品！虽然他的作品还有瑕疵，但也掩盖不住这位年轻画家的才华啊。"我劝你到意大利去，到那里你能看到更多优秀的作品，我就是在那成长为鲁本斯的，你不能仅仅是另一个卡拉瓦乔，你也是有资格成为你自己的画家。"

委拉斯贵支听从了鲁本斯的建议，从意大利回来之后慢慢发展出自己的风格，并且成为西班牙历史上第一位伟大的本土画家。

再说鲁本斯，鲁本斯在西班牙并不仅仅是画画，因为他的性格好，所有人都愿意和他交谈，其中也包括国王和公主。他在交谈中感受到了正在迅速没落的帝国在面对强敌崛起时的那种恐慌。荷兰和西班牙的和平协议在这次新的宗教战争中即将被撕毁，英国和西班牙在海外的战斗频繁发生，两国的大战随时就要爆发。鲁本斯希望自己能够为资助人分担一些压力，但他无从下手。

这时第二件事发生了，在巴黎画画期间，鲁本斯遇到了年轻的英国贵族白金汉公爵、一个有作为的政治家乔治·威利尔斯，就是为他支付10万佛罗林的那个人。公爵热情地邀请他为自己画肖像，并且两人还成了朋友。作为半个乡巴佬，白金汉公爵总向鲁本斯请教艺术，但作为资深的政治家他又点燃了鲁本斯的政治激情。在乔治的带领下，鲁本斯决定为自己的祖国做点事情。他向西班牙公主提议，派自己以一个画家的身份去荷兰，私下讨论两国续签和平协议的可能。作为天朝大国，西班牙肯定放不下面子去向自己曾经的属国祈求和平，而鲁本斯以私人特使的身份前往，既能保住颜面，又有可能解决问题，这看起来也是唯一的办法了。所以，鲁本斯的提议很

委拉斯贵支　塞维利亚的挑水夫
1620年　布面油画　106.7cm×81cm
伦敦阿普斯利大廈

快就得到了允许,他在阿姆斯特丹一位画家的画室里会见了荷兰的大使,双方代表自己的国家秘密达成了和平协议。这位画家肯定不是伦勃朗,因为伦勃朗那时候还不到二十岁。鲁本斯光荣归来,国王菲利普四世因其功勋正式为他封爵,并且让他成为公主的内臣,负责继续沟通与英国的和平事宜。

紧接着发生了第三件事,鲁本斯的挚爱伊莎贝拉去世了,留下几个孩子和痛不欲生的鲁本斯。他在给好友的信中写道:"这个损失对我来说太大了,唯一能让我对抗痛苦的就只有遗忘,然而这遗忘又需要漫长的痛苦。也许远行能让时间过得快点,但即使在路上,和她的一幕幕也会涌现在我的眼前,而我只能独自一个人承受伤心。"自从伊莎贝拉去世后,鲁本斯就很少再去画室了,大概有两年的时间没有画画,甚至都没有回到安特卫普,只是用频繁的外交任务在马车和船上消磨痛苦。随着时间的推移以及与英国的和平协议终于有了眉目,鲁本斯才慢慢地从悲伤中走出来。

1629年,西班牙公主派鲁本斯去了英国。作为白金汉公爵以及英国大使的朋友,也作为一位欧洲顶级的绘画大师,他在伦敦非常受欢迎。为了回报国王的礼遇,也为了两国的和平,他画了一幅《祝福和平》送给英国国王查理一世,但是英国欢迎的仅仅是他鲁本斯,和与西班牙的和平协议并不相干。法国的心机宰相黎塞留的干预,导致英国迟迟没下定决心。经过了几轮谈判,直到1630年,鲁本斯才拿到了协议,顺利起航返回布鲁塞尔(布鲁塞尔是西班牙公主的驻地)。政治上的成功终于促使鲁本斯走出阴霾,也是在这一年,已经53岁的他娶了第二任妻子,年仅16岁的海伦娜·弗曼,值得一提的是,海伦娜还是伊莎贝拉的侄女。

由于功勋显著,鲁本斯被聘请为西班牙国家枢密院的秘书,这是一个虚职,相当于国家给了他一份又厚又稳的工资。恰巧当时的西班牙外交大臣去世,很多人都推荐鲁本斯来接任大使一职,因为没有别人比他更适合这个位置了,即使是原来的正牌大使也没做到他所做到的事。但国王拒绝了这个提议,原因是:一个大国的大使不能是用双手吃饭的人,他必须天生就是一位贵族,而鲁本斯现在拥有的一切,都是用他那双勤劳的双手创造出来的。所以,我可以给你最好的待遇,比如你的大儿子未来可以继承你的枢密院秘书职位,这能保证他不用干活也能过上最好的生活,但是当大使你永远不行。

不知道是厌倦了政治，还是被新婚生活诱惑，随着西班牙公主的去世，鲁本斯彻底放弃了政治，回到了安特卫普，还买了一片田园，从此回到过去的轨道。

英国人曾经希望他成为英国驻布鲁塞尔的特使，但鲁本斯拒绝了，他现在沉醉在家庭生活之中，甚至连艺术都变成了消遣。10 年之间，他和海伦娜又生了 5 个孩子，加上之前的 3 个，鲁本斯一共有 8 个子女。让人遗憾的是，这 8 个人中没有一个继承了他的天赋。他所建立的一切仅仅过了两代人，就被挥霍一空。

鲁本斯是巴洛克式绘画的巅峰，为后来的洛可可艺术、浪漫主义和印象派提供了源源不断的营养。要理解他的艺术很简单，但这样一个无所不能的人历史上恐怕没有几个。

鲁本斯　海伦娜画像
1622—1625 年
木板油画
79cm×54.6cm
伦敦国家美术馆

鲁本斯　克拉拉·鲁本斯画像
1616 年
布面油画
37cm×27cm
列支敦士登皇家收藏

爱就是鲁本斯画画的动力，他希望用画把爱留住，把时光留住。

伦勃朗的一生就像演戏一样，他挥动着画笔，在艺术的世界里，像一个豪迈的君王。

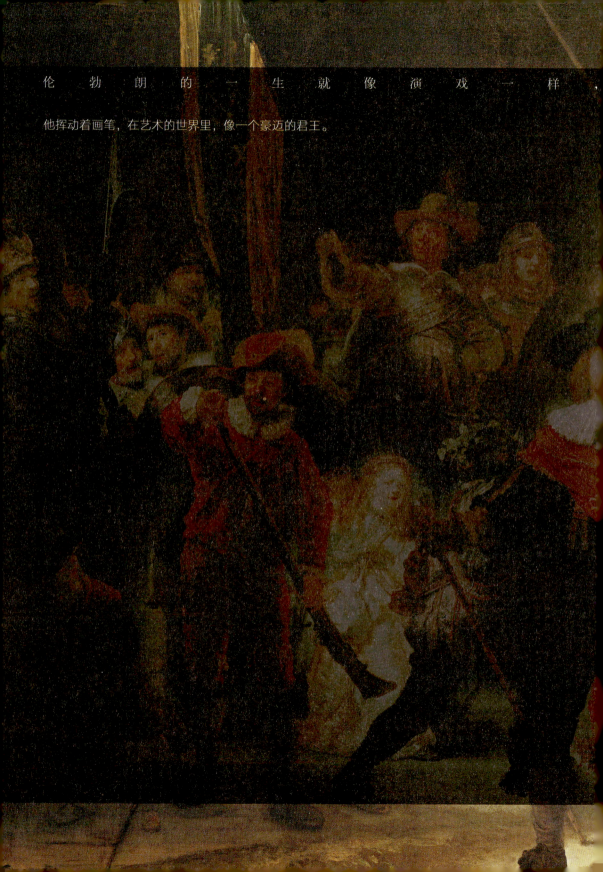

至比戏剧还要跌宕起伏。

伦勃朗

低 地 之 魂

伦勃朗·哈尔曼松·凡·莱因
Rembrandt Harmenszoon van Rijn
1606—1669

格立特·阿德雷兹·贝克赫德　17 世纪的阿姆斯特丹水坝广场
1670 年—1675　木板油画　41cm×55.5cm
德累斯顿国立美术馆古代大师画廊

　　在 17 世纪，荷兰几乎是全世界最富有的国家。荷兰人擅长海上贸易，航行在大海上的船只有一半来自荷兰，因此他们有了一个非常骄傲的称号——海上马车夫。阿姆斯特丹也变成了欧洲极为繁华的城市之一，这个当时全世界最大的贸易中转站在几十年前还是个小渔村，这都是大航海的功劳，当然也少不了荷兰人民的勇敢与勤奋。正是在 17 世纪，荷兰崛起了三位大画家，他们都以强烈的个人风格著称，分别是老辣乐观的弗兰斯·哈尔斯、狂放不羁的伦勃朗和抒情内敛的维米尔。

荷兰画坛三杰

哈尔斯的出生时间不详,但据推测他应该比伦勃朗稍大。早年经历战争洗礼的他,回到阿姆斯特丹即变成了酒鬼,喝酒、画画成为他的最爱,据传打女人也是他擅长的。不过,我们从他的画里依然感觉到他内心的善良和博爱,他总是喜欢画一些社会底层的人,画他们的笑容。对底层人民的关注让他不受上层社会的认可,也就可以理解了。虽然偶尔也有"订户",但是他仍入不敷出,所以他一生穷困潦倒。

伦勃朗相对就精明得多,他很了解那些"庸俗的上等人"的想法。他知道该怎么获得他们的追捧,如果把伦勃朗放到互联网世界,绝对就是大V。不过可能是这位大V太过自信了,他相信无论怎么玩,粉丝都在那里等他,于是放开手脚在艺术上尝试创新。可悲的是,一旦他的东西超出了粉丝们的欣赏范围,"退粉"便成为事实。

可怜大师正值壮年,丧妻丧子加破产。可能是缪斯大神嫉妒他的才华,所以才故意折磨他,但是无论命运怎么打击他,伦勃朗仍然没停下画画,而且越画越好,虽然在当时没受到应有的尊重,不过历史记载下了他的光芒。在一些业内人眼中,伦勃朗绝对和达·芬奇是同一个级别的存在,他们都站在了美术史的最高峰。

哈尔斯　33 岁的画家乔普利
1638 年　木板油画　20.6cm×16.8cm
伦敦国家美术馆

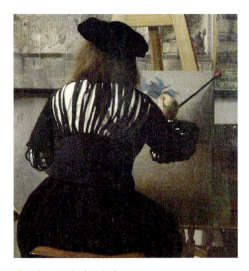

维米尔　画室（局部）
1666—1668 年　布面油画
维也纳艺术史博物馆

另一位大师是维米尔，他是伦勃朗徒弟的徒弟，比伦勃朗小二十多岁。这爷俩应该是没见过几次，一方面是伦勃朗的名声问题，另一方面维米尔是个宅男，喜欢在自己家窗台底下画画，画一些生活中难以捕捉的散碎光阴。他没有像伦勃朗那样风光过，也没有像哈尔斯那样落魄过，他忧伤地活在自己的世界里，然而其笔下的时光竟如此唯美。

荷兰绘画三杰各有各的特点，但是论历史地位，伦勃朗当之无愧是荷兰黄金时代的第一人，至今提到荷兰最伟大的画家，伦勃朗都应该排第一位，而我们熟悉的梵高大神也只能屈居其后。因此，我们就先从伦勃朗讲起。

伦勃朗的一生就像演戏一样，甚至比戏剧还要跌宕起伏。他在年龄很小的时候就展示出了非凡的绘画天赋，学画 5 年就跑回老家莱顿开了画室 (此时大概是 1624 年或 1625 年，并于 1627 年开始招收学生)。

伦勃朗位于阿姆斯特丹的画室，常常让那些豪门显贵吓一跳，这所大房子里到处都是伦勃朗的收藏品，有些画的价格让这些买家看了都自觉囊中羞涩，原来伦勃朗才是"豪门"。在这种情况下，买主肯定不好意思跟大师讨价还价。在伦勃朗最火的那十年，向他订画得排大队，你还别嫌贵，不一定有现货。

伦勃朗为什么能这么火呢？大家看一幅肖像画，就明白了。

古代的画室是怎么回事?

一位成名的画家会建一间独立的画室,一边创作,一边销售,同时还能带几个学徒。比伦勃朗再早些的欧洲画家都是通过订件来销售的。富商或者贵族总希望买几幅大师的画挂在家里,代表品位,体现财力,或者希望自己的画像能挂到家里,也会请某位大师特意来创作画像,这是一般情况。还有一些特殊情况,比如说客户为了表现自己的虔诚,为教堂捐赠一幅作品,也会出个题目给画家,让他根据宗教故事或者历史故事来画一幅画,有时候还会让画家把自己的形象加到画里面。尼德兰画家凡·艾克的作品基本上都是这类的。

到了伦勃朗的年代,订件已经不是唯一的销售方式了,画家地位提升到空前高度,他们想画什么就画什么。无论画什么,只要他有名气、画得好,求购者自然闻风而至。17世纪,静物画和风景画流行,人们买画的目的开始不像以前那样,而是纯粹出于审美。当然也不一定都美,也有大量庸俗的作品被挂上富家的墙壁。

伦勃朗 画室中的艺术家
1628年 木板油画 24.8cm×31.7cm 波士顿艺术博物馆

主人公是一位勤勉的毛皮商人，他赶上了那个美好的黄金年代，通过自己辛勤的工作逐渐成为有钱人。像鲁茨这样的人往往都没受过什么教育，但是头脑聪明，深谙赚钱之道。在当时的荷兰，这样的人很多，大概就是我们所说的白手起家的富一代。他们向画家订画的时候其实有些难言的要求，他们虽然生活富裕，但都是受苦受累出身，所以形象不那么高雅，他们渴望画家能把他们画得更有气质，比如看起来能像个知识分子，显得有文化有修养，最好还能有些贵族范儿。很多画家都会投其所好，不过伦勃朗可不是一般的画家，表达这些对他来说是小菜一碟，甚至还会超出客人的想象。

我们仔细看这幅画，从鲁茨的穿戴上就能感觉到他现在已经是一个生活过得很好的人：戴着皮帽子，穿着皮上衣，身披最昂贵的俄罗斯黑貂皮，脖子上戴的那个白圈当时在贵族阶层流行的服饰——拉夫领。他的这个拉夫领不同于一般贵族，看起来要低调许多。这些装扮都是伦勃朗有意设计的，他就要体现这个成功人士低调的奢华，表达皮衣质感很简单，只需要提几条高光就够了。但是表达毛皮就是另外一种难度了，伦勃朗甚至把静电引起的炸毛现象都画得栩栩如生，这摆明了是在炫耀自己无人能及的技巧。当老鲁茨看到这身行头被画得比自己穿起来还精神时，那种享受可不是一般画家可以带来的。不过这还不是全部，伦勃朗利用这张脸，把一个商人的精明和严谨也充分地表现出来了。老鲁茨的眼神里面充满着不耐烦，对于他来说，一分钟损失多少银币他都算得出来。这是鲁茨独特的眼神，只属于鲁茨，这个商人就这样在画布上得到了永生。大家可以想一下，当朋友们到了老鲁茨家看到墙上这幅神作时，谁不想让伦勃朗给自己也画一幅呢？

可能是看中了这幅画对于商人精准的描绘，美国大富豪摩根把它买了下来，虽然他没机会找伦勃朗来给自己画一幅，但就把这幅挂在家里，那享受也是同样的。

从这幅画上我们能看出来，伦勃朗早期受意大利和西班牙画风的影响，尤其是巴洛克画家卡拉瓦乔，他在应用光线上几乎和卡拉瓦乔一模一样。一束光线从左上方斜洒下来，将人物面部的大部分照亮，让一小部分留在暗处，造成强烈的立体感，而暗部的边缘是灰色的背景，衬托着人物和空间的深度。在用笔上，这个时期的伦勃朗还比较谨慎，他严格按照古典程序作画，一点都不越界，不是因为他不会，而是他还不太敢，尤其是在给别人画像时。

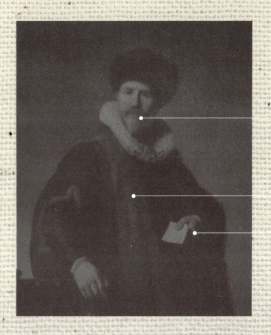

嘴角比眼神更体现性格

毫不费力就画出的毛皮质感

少啰唆，快去！

伦勃朗
尼古拉斯·鲁茨画像
1631年　木板油画　116.8cm×87.3cm
纽约弗里克收藏馆

少年成名

在伦勃朗没太成名之前,他就已经不甘心重复前人的套路。现在他的名气刚刚起来,也还刚到阿姆斯特丹,面对巨大的城市、数不清的财富,伦勃朗的精明告诉自己:现在还不是时候,再等一等,先让大众接受他。

那个时期除了个人肖像之外,一个肖像画大师真正的考验来自对群像的处理,伦勃朗能不能成为大师,光一个"鲁茨"是不够的,所有金主都等着看他能不能画出一幅完美的群像来。于是,伦勃朗把另一幅作品呈献给了大家。

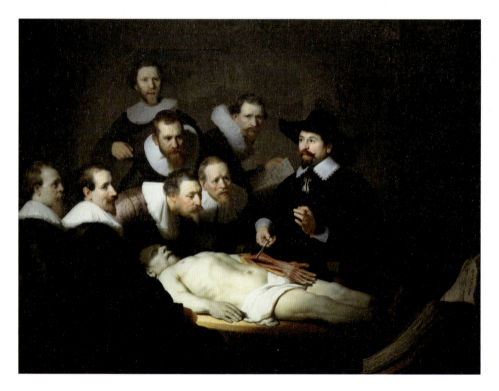

伦勃朗
蒂尔普医生的解剖课
1632 年 布面油画
169.5cm×216.5cm

看画线路 1 海牙莫里茨皇家美术馆

据说这是 6 个人联合订制的作品，可是我们在画中看到的却是 8 个人和一具尸体。很明显，伦勃朗觉得 6 个人难度太低了。这幅画他还运用了当时流行的巴洛克风格，人物动作明快，画面活跃又不失庄严。这次伦勃朗又不经意间卖弄了他无与伦比的技巧，这幅画从构图上看是典型的金字塔式构图，有最高点和对称的左右两条斜线，人物的高低非常合理地安排在画面中。而伦勃朗居然用一个躺着的人来作为金字塔的底边，这是以前从没有过的尝试，只有这个初生牛犊的天才才有胆量、有自信这么做。因为躺着的这具尸体有很强的前后透视，所以身体被缩短了，这种造型无疑给整个画面增加了很大难度。不过，它带来的好处也是显而易见的，因为人物的方向可以让画面显得空间感、进深感更足。这就是伦勃朗，但还不是他的全部。

他把整个画面画成了一个定格的故事，比达·芬奇那个《最后的晚餐》更生动，因为他的人物是前后错位的，不是呆板地摆成一排。那个时期所有的群像基本上都是在沿袭老一辈的习惯，人物整整齐齐地摆成一排，没有先后，也没有主次。只有伦勃朗打破了规则，因为他相信自己的能力。在每个角色都有内心戏的情况下，画面还依然有序，教授和学生们呈对立状态，光线正好洒在他的脸上，无论如何他都是主角。其他人则分成三两一组，表情或疑惑，或专注，或沉思，所有的注意力都集中在听教授的讲解上，只有一个人把目光投向离我们最近的那本巨大的医学书籍。这是多么理想的空间处理方式啊！我们在看画的时候仿佛走进了这个课堂，和这里面的人一起，激动地聆听医学的声音。

西方绘画在某种形式上有一个可以遵循的轨迹，那就是试图在这张平面的画布上真实地展现空间。这是我们在手机上看画很难真正体会到的，所以我们要走出去看。当我们走进美术馆，看到这些画作被又大又厚又烦琐的画框固定在那里的时候，就能体会到艺术家们的用意了，从画框到医学书籍，到尸体的脚，再到里面一个一个的人，这个空间看起来真实可信。虽然现在没有人再注意这些了，但在当时，创造一个可信的空间假象正是绘画的目的。

解剖课这幅名作一经问世，伦勃朗的地位就再也无人质疑了。他成为阿姆斯特丹最有名的人，不仅仅是在画家圈，几乎每个人都知道荷兰现在有了一位可以媲美提香和卡拉瓦乔的大师，整个城市都以他为傲，当然也以藏有他的绘画作品

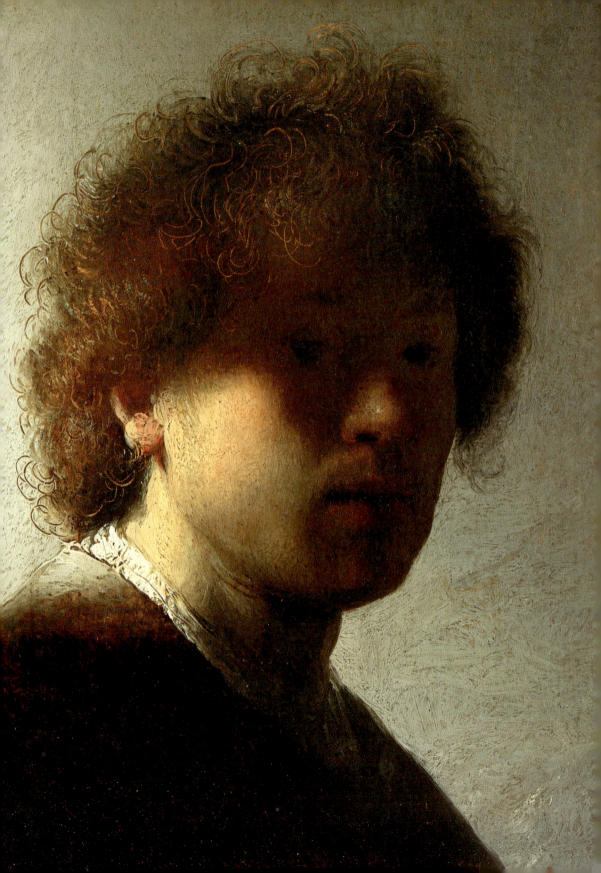

而骄傲。他就像那个 30 年间突然暴富的阿姆斯特丹一样，但他并不是一个投机分子，而是一个真正的实力派。

在这之前荷兰一直都被西班牙统治，西班牙王室的压榨和掠夺让荷兰人苦不堪言。终于在 16 世纪后半叶，以荷兰为首的尼德兰地区爆发了革命，经过几十年的战争终于摆脱了西班牙，成立了自己的共和国。这也是自从西方有"国王"以来，第一个没有国王的国家。一个崇尚自由平等的新教徒国家，正需要伦勃朗这样的人为国家代言，让他们在欧洲扬眉吐气。

前面提到过，伦勃朗并不是一个循规蹈矩的人，他从来就没想过安心做一个成功的人，他骨子里有一种和荷兰人更贴近的性格，那就是探索精神。在成名之前，他画过一幅自画像，我们通过这幅画来感受一下他的激情。

从面相上看，这是伦勃朗很年轻的时候画的，那时候他还在家乡莱顿，刚刚创办自己的画室，那张坚定的脸上还没有一道皱纹。当时很少有画家能够像他一样那么爱画自画像，可能是因为他太喜欢自己，也可能是没有那么多模特供他画，所以他这一辈子都钟爱"自拍"。只有在他最辉煌的那十年间，"自拍"的频率才稍微低了一些。

这幅自画像看起来也很另类。一束光从侧后方打过来，只照到一半的脸，大部分的面容都隐藏在阴影里面，就连最重要的五官都是若隐若现的。谁这么大胆，敢这么画人物？

关于伦勃朗的特别，可能还要重复很多遍，请不要嫌烦。我们仔细看一下他的绘画技巧。在这个阶段，伦勃朗在技术上已经具备了大师级的成熟。柔和的光影、丰富的色层、精准的造型，以及收放的魄力，任何一个学绘画的人都能感觉到自己和大师之间的差距。我本人就是，这幅画我至少迷了 3 年，每次看都激动到哽咽。伦勃朗的暗部处理来自传统的晕染法，这个方法是由达·芬奇开创的。这种方式讲究作画的程序，很复杂，类似于一遍一遍地刷油漆。在亮部，伦勃朗则大胆地采用了直接画法，甚至还在此留下很多笔触，让我们能感受到他画画时的那种痛

伦勃朗　自画像
1628 年　木板油画　22.6cm×18.7cm　阿姆斯特丹荷兰国立博物馆

伦勃朗　自画像
1630 年　铜板油画　15.5cm×12cm　斯德哥尔摩瑞典国家博物馆

快。强烈的亮部和温和的暗部对比起来，要比任何一个前人大师都更强烈，画面的虚实更突出，把死气沉沉的古典画直接提升了一个台阶。

再看一下背景，他刻意留下的那些笔触，看看头发，用笔杆刮出来的那些发丝。一个没到 20 岁的家伙，就这么挑战着 200 年以来的权威，只有在荷兰这个开放的地区才能出现。在同时代的法国，宫廷里正在钻研享受的极致，在意大利，巴洛克艺术仍然处于巅峰时期，大师们虽然能创造出杰出的作品，但没有哪位能够进入下一个时代，只有在这里，只有在伦勃朗这里。

即便伦勃朗是引领时代的大师，但他也是个人，一些艺术家的天真有的时候也会影响他的判断，尤其是在他春风得意、不可一世的时候。

我们再看一幅画，这幅画是伦勃朗盛年的自画像，从画里面可以看到他正意气风发，用自信镇定的眼神与我们对视。他的构图借鉴自威尼斯画派大师级人物

提香的一幅作品，那幅画画的是意大利大诗人杰罗拉莫·巴尔巴里戈。画中人的胳膊拄在一块大理石上，显得画面的空间感很强。诗人穿着华丽的衣服，目光深远。伦勃朗也想像诗人一样，无论在精神上还是在物质上都要成为真正的贵族。所以他穿上了盛装，摆出和古代大师一样的姿势，向世人证明，他也是其中一份子。这是属于伦勃朗的虚荣，每个人都会虚荣，所以我们不能因为这一点就责怪他，他正是因为这份虚荣才能成为我们熟悉的伦勃朗。

除了在画上，生活中伦勃朗也是一样。这个出身低微的小伙子，现在娶到了一位贵族的女儿——萨斯基亚，这个女孩爱着他，同时带来了不少的嫁妆（遗产）

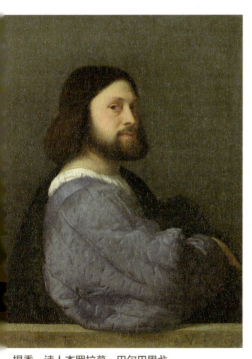

提香　诗人杰罗拉莫·巴尔巴里戈
1510年　布面油画　81.2cm×66.3cm
伦敦国家美术馆

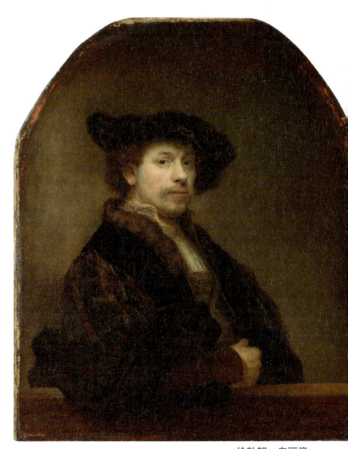

伦勃朗　自画像
1640年　布面油画　91cm×75cm
伦敦国家美术馆

伦勃朗　萨斯基亚画像
1638—1640 年　木板油画　62.5cm×49cm　华盛顿国家美术馆

以及那种贵族的生活方式，还附带了两个浪荡的小舅子。可能是钱来得太容易，也可能是长久以来对富裕的那种渴望，让成功之后的伦勃朗对于钱几乎没有概念。他经常参加各种展览会、拍卖会，购买一些古代大师的真迹或者雕塑，还热衷于购买一些奇异的玩意，如盔甲、动物标本、武器或者来自东方的神秘器物。这种生活方式让他妻子的嫁妆很快就花光了。好在他的画还是抢手货，这让他从不会缺钱。

伦勃朗的生活并不是那么顺意，他和妻子相继失去了3个孩子。伦勃朗是个倔强的人，失去孩子的悲伤并没有让他改变自己的生活方式，在外人面前他仍然是骄傲的大师形象，直到他亲爱的妻子萨斯基亚也病倒了，他才表露出紧张和恐惧。

惨遭滑铁卢

这个时候，他接到了一个新的订件。一群布料商人，同时也是阿姆斯特丹市的民兵组织，请求大师为他们画像，一个群像，有15人之多（也有的说是16个人）。群像比单人的肖像要难得多，人越多就越难处理。但是伦勃朗从来都不是害怕困难的人，相反他有的时候会觉得困难可能有点小了，有挑战才更刺激。这次也不例外，伦勃朗希望用更好的方式来处理这些人物，比那幅《解剖课》要更加生动。

这批商人说是民兵组织成员，其实就是挂个名头，他们从来没有真正打过仗，只不过就是一些有钱人在崇尚英雄般的生活。伦勃朗知道他们的想法，所以他让商人们穿上军装，在画里为他们安排了一次真正的任务。当命令下达后，"上尉"向"中尉"布置任务，其他人开始着手准备，提前进入"战斗"前的那种兴奋状态。我们能看到画面中的人，每一个都有自己独特的反应，有的擦枪，有的检查旗帜，有的敲起军鼓。整个场面相当忙乱，但是可以想象这些兴奋的士兵都在等待长官的命令发出后，组成一个英勇而有序的队伍。

伦勃朗为了这幅画费了很多心思，他努力地想取悦这帮商人，同时展露自己的才华。等到幕布揭开的那一天，也许是他再一次轰动全城的时刻。

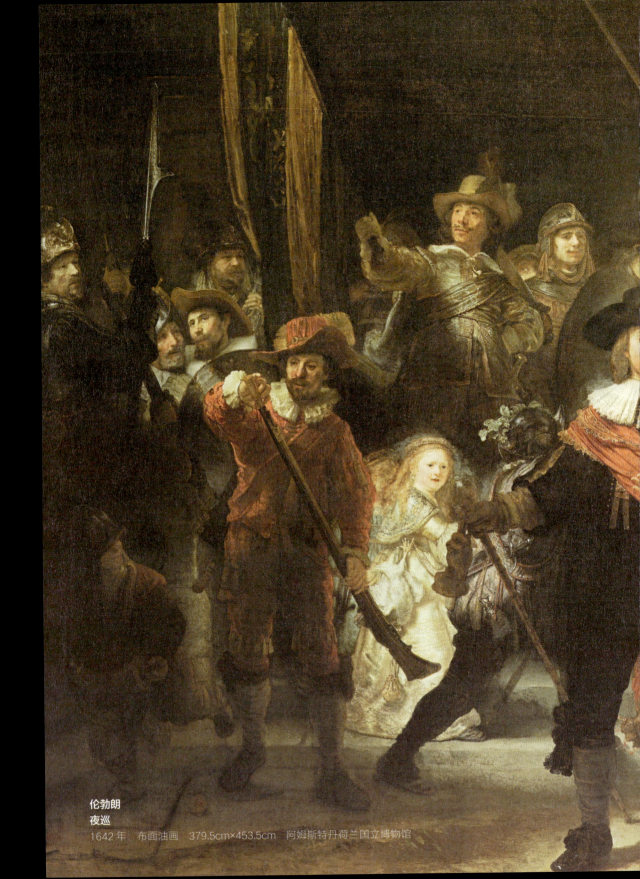

伦勃朗
夜巡
1642年　布面油画　379.5cm×453.5cm　阿姆斯特丹荷兰国立博物馆

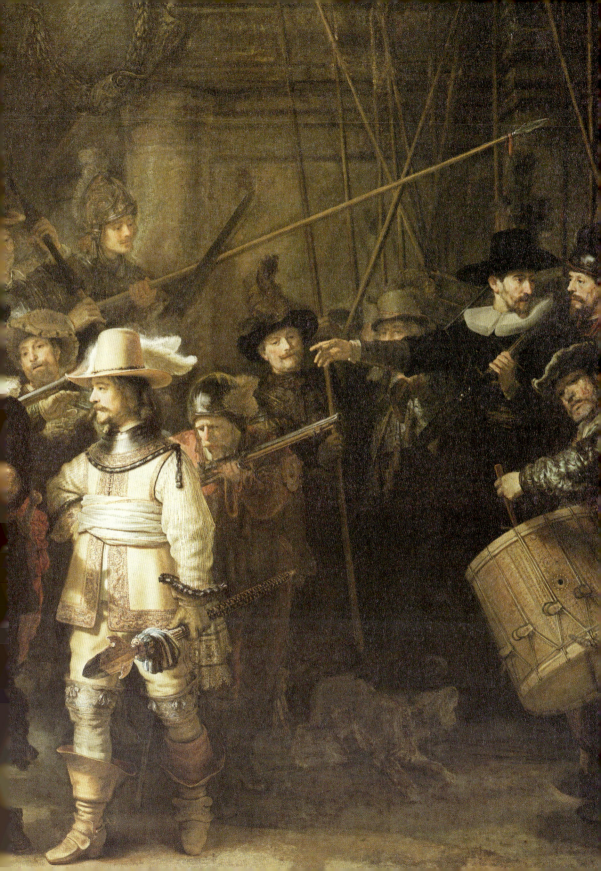

然而事与愿违，这次伦勃朗可能是走得太远了，把追随者也落下得太远了。幕布揭开，民兵们看到这幅作品，马上就有人脱口而出："太棒了，不愧是大师。"这个人的恭维就像提前练好的台词，因为不懂艺术的人有很多，他们不愿意让人看出他的肤浅，所以才要第一时间表现出超凡的领悟力。尴尬的是，好像附和的人并不多，更多的人开始摇头。有人提出质疑："为什么我们给的钱都一样，却把我画到最侧面，我的脸都快看不见了……"接下来，其他人也开始抱怨。因为除了两个主角以外的其他人确实没受到平等的对待。

伦勃朗大声地和他们辩论，告诉他们这才是艺术，他是为了更好的结果才特意这么安排的。但是，这帮粗俗的商人很明显不能接受这样的结果，他们需要的是那种像防风林一样整齐的画。"上尉"想帮伦勃朗说几句话，但是他不好意思开口，毕竟他站在最显要的位置上。在所有闹事的人里面有一个人闹得最欢，那就是上尉右上方戴高帽子的这个人，他叫格拉夫，他也是一个有钱有势的人物。这个有野心的年轻人不能接受自己的位置，于是他带头拒绝为这幅画支付酬金。

自从来到阿姆斯特丹，这还是伦勃朗第一次被金主质疑，拒收订件。他不想看着这场争斗无休无止，于是他留下一句话就摔门而去——组织一个评委会，"让你们这帮土鳖看看谁才是不懂艺术"。

伦勃朗没把这件事告诉病重的妻子，但是妻子从他的脸色上看出了丈夫的愤怒和不安，她想劝慰丈夫，但不知道如何开口。沉重的家庭负担已经让伦勃朗身无分文，他只能靠定金维持生活，他已经在这幅画上消耗了大量时间，假如这幅画最终没能拿到酬金，那对妻子的病将是一个打击。

市政厅为伦勃朗组织了一个由10名画家组成的评委会，其中还有一名画家是伦勃朗的学生，这些人将负责评定这幅画的艺术价值。很快评委会给出了结果，他们认为伦勃朗的画太过粗俗，脱离了主流的趣味（价值观），民兵们有权不支付报酬。但是，他们会帮助伦勃朗去协商，促成这幅画的正式交易。

结果是每个人都把钱付给了大师，但是伦勃朗的"艺术粗俗，偏离主流"的舆论也被悄然传播。从那之后，上门求画的人越来越少，伦勃朗的生活很快就维

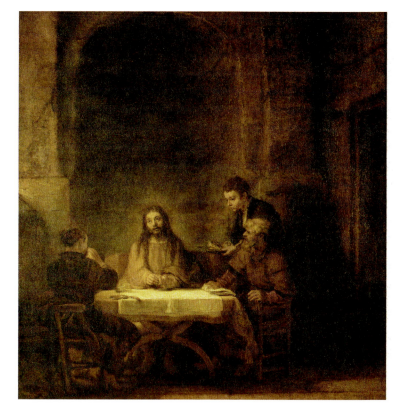

很显然,伦勃朗深受卡拉瓦乔的影响。无论是左侧上方投来的那束光线,还是四个人的位置和动作编排,尤其是让最前方的人陷入阴影,对空间感有着极大的增益。

伦勃朗　以马忤斯的晚餐
1648年　木板油画
68cm×65cm
巴黎卢浮宫

持不下去了,一开始他靠借债还能够支撑,可是后来连给他放贷的人都没有了。他妻子去世后,仅仅用一张席子包裹了起来,埋到了公墓里面。

这幅画虽然被买走了,但一直沉睡在民兵队的仓库里,没人打理,和那些毫无价值的东西摞在一起。当人们再次发现这幅杰作的时候,它已经因为"受虐"而变色严重,一幅白天的出兵场景看起来像夜晚一样灰暗,人们给它取了一个新名字——《夜巡》。

曾经坚决不付钱的格拉夫,后来当选了阿姆斯特丹的市长,他和伦勃朗之间的纠葛也一直流传,让想购买伦勃朗作品的人望而却步。

最好的伦勃朗

接下来我们看一幅多年之后的画,一个女孩穿着白色的浴袍,正在慢慢地走入水中。远处热气升腾,一看就知道这是一幅关于洗澡的画。画中的这个女孩正

是伦勃朗的第二任妻子亨德里克·斯托费尔斯。这是一个从农村来的聪明女孩，她被雇到伦勃朗的家里，负责打扫卫生和照顾伦勃朗的孩子。这个聪明的女孩从来没有读过书，但是她只需要看一眼，就能明白很多事情。她崇拜伦勃朗，并不是因为他曾经的名声，而是他作画时的那种专注、落魄之后的那种豁达。这个男人不仅仅是个绘画大师，还是一个真正细腻敏锐的人。伦勃朗也看到了这个女孩的与众不同，很自然地两个人相爱了，女孩为大师生了女儿康奈莉亚。这在阿姆斯特丹引起了轩然大波。对于阿姆斯特丹的上流社会来说，一个画家描绘粗俗的作品还可以忍受，但是他公然对抗道德，一个体面的绅士是绝对不能和仆人结合的，仆人就是仆人，他们不应该拥有同等的身份，这是不能允许的。于是整个社会开始讨伐伦勃朗，很多曾经借给伦勃朗钱的人也借此机会来找他讨债，其中有一些人是被舆论裹挟不得已这么做的。

但是无论什么动机，现在的阿姆斯特丹对伦勃朗来说已经不是原来的阿姆斯特丹了，没有人为这位曾经的大师说一句好话。他破产了，家产被全部没收，他未来的画作也成了抵押品，无论他画的是什么，都会作为债务偿还。伦勃朗只能搬离阿姆斯特丹，回到老家生活。

伦勃朗
浴女
1654 年　木板油画
61.8cm×47cm
伦敦国家美术馆

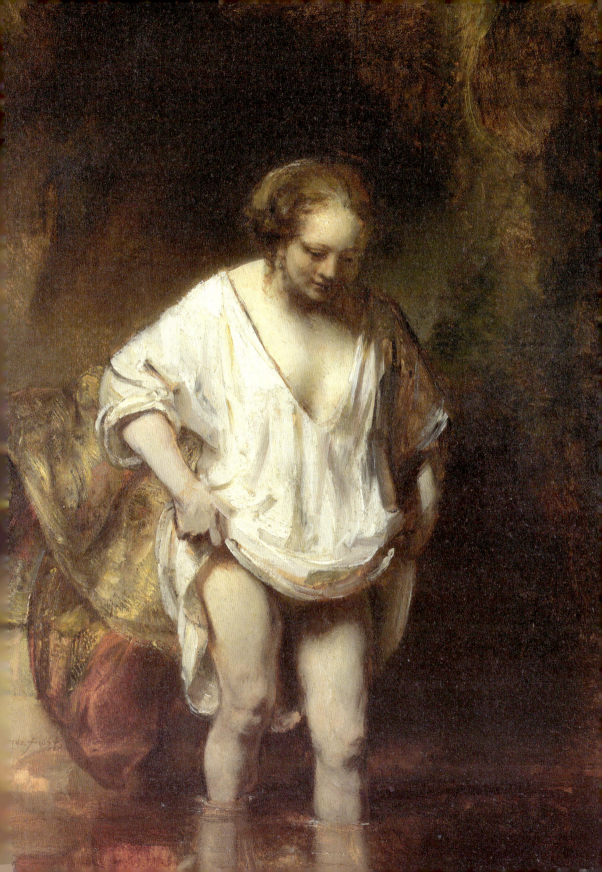

这位妻子一直守护在伦勃朗身旁，不离不弃。她在日常生活中一直尊称他为大师，从来没有轻薄过，即使是在最艰难的日子里，也是如此，直到她去世。

说了这么多故事，我们还要重新回到画上。

这幅画已经开始出现伦勃朗晚期的特点，那些微妙的变化仍然存在，但是有了更多更爽快的笔触。伦勃朗用大笔直接把颜料涂在画布上，快速、不加调和地挥动，看起来有点疯狂，但是每一笔又拿捏得恰到好处，像一位剑术大师一样，直接而精准。我们东方人很容易理解这种艺术的高度，他已经逐渐脱离了现实的束缚，从写实向写意转换。当我们看到这位入浴的女性时，不仅仅被画面的形象影响，同时能感受到画家的热情，一个四十多岁的画家仍然保持着这种激情来对待绘画、对待生活。在他眼中，那件白色的浴袍是多么刺眼，后面隐藏的女性温暖又是多么让人沉醉。不仅仅伦勃朗能体会，每一个看到这幅作品的人，都能和他的感受同步。一种不需要分析的、更加直观的绘画技巧，被伦勃朗开发出来，这是历史上第一次。

伦勃朗　亨德里克画像
1654—1656 年
布面油画
101.9cm×83.7cm
伦敦国家美术馆

伦勃朗自己也被这幅新作品折服，这不是自恋，而是快乐，表达的快乐，回味的快乐。他迫不及待地想和别人分享，于是他找来以前熟悉的画商，请他们为他的新画做点评。画商们称赞他，但是也礼貌地告诉他，现在的市场已经是富二代的市场，他们受新教思潮的影响，已经开始喜欢那些甜美的、矫情的、充满享乐意味的作品了。"整个阿姆斯特丹现在都没有画家再像您一样画画，这样的画已经落伍了。"

伦勃朗知道，勤劳的富一代创造基业，改变生活，必然会造就富二代身份的改变。他们不像父辈那样经历过风雨，他们成长在安全富足的环境中，理所当然就是要享受生活。自己的作品也同样充满了生活的气息，比起之前的那些矫情的创作，现在的作品更富有感情。他决定再去一趟阿姆斯特丹，亲眼看一下现在的市场和之前的到底有什么区别，自己的画也许并没落伍，只是画商们一厢情愿也说不定。

当他到了阿姆斯特丹，有人在酒馆里认出了这位大师，在一部分年轻人眼里，他仍是荷兰的象征，他的辉煌没有人能够忽视。这群年轻人毕恭毕敬地带他逛了一圈，他看到了正在流行的风俗画，那种甜蜜蜜的忧伤让他浑身难受。这么虚假的东西真的就是现在社会需要的吗？无论如何，他也不会再背离自己，因为他终于找到了真正的自我，真正的绘画。让市场见鬼去吧！他可以回到莱顿，回到自己的世界里去。在曲高和寡的小世界里，他的妻子、他忠心的学徒、他已经长大成人的儿子，都还在正常地活着。阿姆斯特丹已经不再适合他。他喝了很多酒，给年轻画家们讲了一些笑话，然后离开了阿姆斯特丹。

在家乡，伦勃朗还在不停地画，其中一幅自画像是正面的自画像，这也是他唯一一张正面的自画像。

在他的所有自画像中，只有两幅是右侧面的，一幅是正面的，其他都是左侧面的，素描、版画、油画加起来有几十幅自画像，全都是左侧面的。这跟他的绘画习惯有关，他是右手画画，镜子会摆在自己的左侧，当他看镜子的时候就不会因抬起的手而影响视线。在镜子里画画的手就变成了左手，露出来的大部分左脸就变成了右脸，但实际情况是相反的，大家可以想象一下。

这幅正面的自画像很说明问题，那就是中年伦勃朗的画风越来越雄厚。很多东西已经变得随心所欲，包括形体、光线、用笔，不再像年轻时那样需要遵循那

么多规矩。这种大胆的方式在那个时代看起来就像画坏了或者是没画完,尤其是和精致的风俗画比起来,显得粗俗不堪。但是我们应该知道,艺术的标准正是人类的标准,人类的一切精神追求,包括自由、豪放在内都是艺术的最高追求。伦勃朗做到了,只不过他提前得太久,全世界都还没跟上他的步伐而已。

这幅画中伦勃朗用正面开放的姿态坐着,像一位老迈的君王,手中的画笔也变成了象征权力的权杖。伦勃朗对权力不再有兴趣,他只是满足于自己的态度,无论经历多少风浪,他还是一个权威。他的眼睛毫无感情地看着我们,就像他看透了世上的趋炎附势一样,每个自以为是的人在这个眼神面前都会颤抖。他已经没什么可以失去的了,在他身上所有剩下的,就是他与生俱来的魅力。没人能夺走属于他的荣耀。

孤独的大师

如果伦勃朗就这样平静过完余生,我们会觉得大师至少也算是个幸运儿。但是命运的转折还没完,在他人生的最后阶段又出现了一次转机,在阿姆斯特丹又有人提到了他的名字。

当时阿姆斯特丹的新市政厅建成,顺便庆祝和西班牙几十年战争的结束。市政厅要在最重要的一面墙上挂上一幅画,一幅描绘当初尼德兰起义的画。他们最开始想到的是另一位当红画家(猜猜看,这位画家应该是谁),不巧,那位画家

伦勃朗
自画像
1658 年　布面油画
133.7cm×103.8cm
纽约弗里克收藏馆

厚重颜料堆积，物质感十足

再丰沛的物质也抵挡不了时间，这是人类永恒的忧郁

在伦勃朗的晚年，生活逐渐地好转了一些，有一些外国的贵族通过各种关系买了他的一些画。

他的第二任妻子也在没损害大师威严的情况下，悄悄地改变着生活。后来妻子去世了，孤独的老人在画画中度过了自己的晚年。

如果看他的经历，他的人生太过痛苦，爱人相继离世，才华不受认可。不过从另一个角度来说，他是个很幸福的人，他遇到了两个真心爱她的女人，一辈子从事自己最喜爱的工作，并且从来不会因为才华不够而苦恼。

伦勃朗
犹太新娘
1665—1669年 布面油画
121.5cm×166.5cm
阿姆斯特丹荷兰国立博物馆

去世了。有人提到伦勃朗的名字,只有伦勃朗曾经的名声能够配得上这面墙,配得上这幅画。政府要员想了想:也不是不行,经过这么多次的打压,大师也该懂点事了。如果他拿出他年轻时一半的功力来画,就足够为市政厅增添光彩了。

于是这个任务就被委托给了伦勃朗,前来通知的人千叮咛万嘱咐,要大师一定拿出自己最好的水平,能不能打翻身仗,就看这幅画了。伦勃朗也向他们表示,一定会尽自己的全力,把尼德兰的精神画出来。

两边相安无事,作品画完之后被挂到那面墙上。等到揭幕的那一天,伦勃朗和政府要员们站在一起,像曾经的他那样意气风发。幕布被揭开,全场人都震惊了,比《夜巡》那幅更加令人震撼。伦勃朗像是给新市政厅丢进了一颗炸弹,一瞬间,全场都没了声息。

伦勃朗画的是起义前一天的密谋,起义军聚集在一张大桌子前,灯光昏暗,人们探头探脑地看着首领,在未知的未来和痛苦的现实之间犹豫不决。伦勃朗把形象高大光辉的起义军画得太丑了。对于伦勃朗来说,这就是事实,尼德兰地区一直都是一个大农村,那些富一代们在没成事之前就是这般形象,他们苦苦挣扎在西班牙的重税下,穿着破烂的衣服,年纪轻轻就开始秃顶,牙齿脱落,但正是这样的人才有动力去反抗。他们通过努力赚到的钱,90% 要交给一个素未谋面的君主,用来满足他的战争欲。没有这群丑陋不堪的人,就没有现在的共和国。他们粗鄙,但是他们是真实的。

在场的其他人不能像大师那样去理解这件事,经历了短暂的失语之后,他们下令逮捕伦勃朗。对于市政府来说,伦勃朗的画作无疑是一种挑衅、一种讽刺、一种侮辱。任何一个文明的社会都不会允许有这样伤风败俗的人存在,最好就地正法,以叛国的名义处决伦勃朗。不过枪杀一个垂暮老人,并不能解他们的心头之恨,他们想到了更加耻辱的办法。士兵把画从墙上取下来,在数百人的注视下,他们要求伦勃朗亲自毁掉这幅画。对于一个画家来说,还有什么比亲手毁掉自己的得意作品更让人绝望的呢。

迫于压力,伦勃朗接过剪刀,老泪纵横地一刀一刀剪碎了自己的作品。由于这幅画非常大,因此需要很长时间才能破坏完,人们看不下去这个老人跪在地上

一边虔诚地向上帝祈祷,一边毁灭自己的作品,他们没法面对自己的虚弱,慢慢地散去了。等到人都走得差不多的时候,伦勃朗向守卫请求,能不能保留剩下的一小部分,守卫答应了他。伦勃朗仓皇地卷起剩下的 1/5 画布,逃回了莱顿。

这 1/5 就是我们现在能看到的这部分画。在技术上,年老的伦勃朗已经没有办法像年轻时那么精准细致,画面有很多地方显得力不从心。但是在风格上,伦勃朗又向前走了一步,越来越多没必要的东西,包括质感、形体、空间这些他曾经引以为傲的东西在他这里都可以被抛弃,只有精神核心,无论怎么描绘,都是那个豪迈而多情的伦勃朗。

伦勃朗大师,生前留下的作品有上千幅,其中很多都值得去讲,我选了他每个转点的代表作品。一方面让大家理解大师的绘画,另一方面给大家介绍一下大师的生平。我的讲述里有很多是个人的理解,艺术这东西每个人看都有不同的感受,所以我的一些观点并不代表绝对正确,请读者还是相信自己的感受,同时多听不同意见,只有全方位、全角度地看,才能真正理解艺术。

伦勃朗　西菲利斯的密谋
1661—1662 年　布面油画　196cm×309cm　斯德哥尔摩瑞典国家博物馆

安格尔

他是新古典主义的典范，也被称作最后一位古典绘画大师。实际上他并不像自己想象的那么钟情于古典，他的艺术总是披着细腻唯美和典雅的外衣，但内核却充满了大胆的尝试，这些尝试让他备受冷落，但也让他从众多类似的画家中脱颖而出。

德拉克罗瓦

他的艺术被称为浪漫主义，这种艺术风格实际上已经流行了几百年，和新古典主义一样都不是原创。他的价值是把现代社会的激情融入他的画作，这些画作则成为很多人摆脱传统束缚的图腾。

柯罗

他是较早到户外写生的画家之一，他对印象派的产生有着很大的意义。和印象派不同的是，他每次写生的画都会拿回画室内调整。这也就让他的色彩既有印象派的明亮，又能充分融合自己的理解，最终呈现出来的是一种带有强烈现代感的诗意作品。

塞尚

他是后印象派主将，是印象派到立体主义派之间的重要画家，被称作西方第一个用双眼观察的人。他执拗地创造着自己的艺术，区别于任何同时代的人，很长时间不被人理解，只有最优秀的同行才能意识到他的艺术有多大能量，他是现代艺术的先知。

梵高

他初学浪漫主义，又对现实主感兴趣，画了大量博爱的农民材作品。在巴黎遇到印象派之画风大变，开始创作更为明亮更为平面的绘画作品，这种风随着他病情的加重而变得越来强烈，越来越绚丽。他终于画了自己梦寐以求的光芒，但等他的并不是成功，而是死亡。

时代人物

19 世纪的法国艺术
19th century France Art
（19 世纪）

米勒

他是巴比松画派的创始人，他在巴比松度过了整整后半生，在这里他既是画家又是农民。他注重观察，对乡村生活有着深厚的感情。其作品《拾穗者》《晚钟》描绘的就是他最熟悉的乡间生活，描述着农民们的幸福和困苦。

库尔贝

在所有艺术的革新者中，他是最激进的。他敢于打破沙龙对于画家的控制，举办独立个展，也敢于站在革命队伍的最前沿，甚至还当上了巴黎公社的艺术联盟主席。他早期的艺术作品非常真实，甚至真实得有些残酷，后期又出现了回归传统的倾向。

马奈

他是印象派画家们的精神领袖，但却不属于印象派。他大半辈子都在努力得到沙龙的认可，但是因其新颖的画风和现实的题材，沙龙却迟迟不肯接受他。晚年时国家文化部为他颁发了奖章，正式承认了他为法国艺术所做的贡献，但依然只有很少人能够读懂他真正的价值。

虽然其他地区也有自己的新艺术，但 19 世纪的西方艺术还是属于法国，属于巴黎，这里短期内涌现出很多新的艺术思潮和杰出的人物。他们对我们今天的文化产生了深远的影响，也为现代社会的到来铺平了道路。本书中涉及了前半段，后半段的印象派和其他的近现代流派没有涉及。那个时段更有趣、更好玩，以后有机会再给大家慢慢道来。

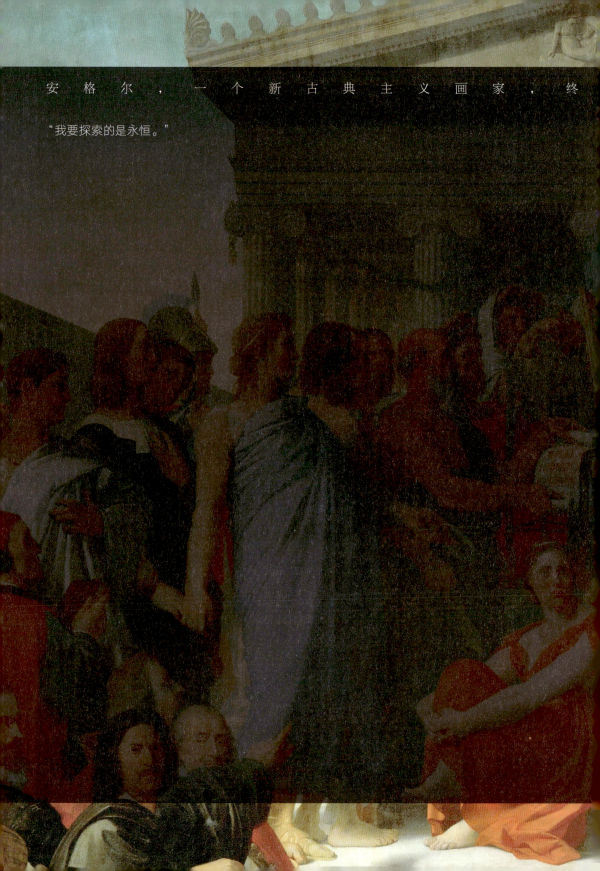

安格尔,一个新古典主义画家,终

"我要探索的是永恒。"

生都在研究和模仿古代艺术。

安格尔

———

古典之光

让-奥古斯特·多米尼克·安格尔
Jean-Auguste Dominique Ingres
1780—1867

我最早见到的安格尔的作品是他的《泉》，几秒钟的惊讶之后突然开始反感。为什么这么俗呢？后来，我反应过来了。原来，在看到这幅画之前，我已经看到了太多类似的作品，长相差不多的美女抱着罐子或者穿件戏服什么的。看来美好而缺乏个性的东西确实不适合艺术，转到第二手时就已经庸俗不堪了。

但是，那颗在安格尔精美的画面背后隐藏的巨大野心，那时候我是看不到的。安格尔太不简单了，他骗过了同时代的所有人，我上了他的当再正常不过。

大师的优等生

安格尔，古典主义的最后一位宗师，1780 年出生在法国南部一个叫蒙托邦的小地方。他的父亲是一名画家、雕塑家，同时还是当地学院的领导者。安格尔从小随父亲学习绘画，并且表现出了超越常人的天赋。安格尔 11 岁的时候，父亲把他送到了图卢兹，显然，父亲自己已经没法让他画得更好了。在图卢兹，安格尔继续着自己的高光表现，直到他遇到了画家安东尼 - 让·格罗。格罗是雅克 - 路易·大卫的得意门生，大卫则是新古典主义的扛旗人，在 18 世纪末到 19 世纪初的法国画坛有着巨大的影响力。

大卫　自画像
1794 年　布面油画　81cm×64cm
巴黎卢浮宫

格罗来自巴黎，比图卢兹的画家们更有见识，他知道成为一个优秀画家的路该怎么走，当他发现安格尔的才华时，毫不犹豫地推荐他去巴黎学习：追随大卫，考取罗马奖学金，再到意大利学习最伟大的艺术。自文艺复兴以来，意大利就是整个欧洲的艺术殿堂。无论是罗马，还是佛罗伦萨、威尼斯或者米兰，相对于欧洲其他城市，那里是极为光辉的。没到过意大利，就等于没见识过真正的好东西。

18岁的时候，安格尔带着出众的天赋加入大卫的画室，一个伟大画家的路就此起航。大卫的画室是当时欧洲最大的画室，由两部分组成，分别是教学部和创作室。教学部又分成几个层次：初学者被分成一堆，在一旁画石膏柱，了解基本的绘画理论；中等阶段的开始临摹古代雕塑的石膏翻制品，也就是我们今天常见的石膏，像大卫、荷马之类的；高级阶段的就开始画模特了。因为表现优异，安格尔很快就跳到了高级班，但他的野心仍然得不到满足，他想进入大卫的创作室，那里才是优秀画家真正的摇篮。进入创作室就意味着可以经常遇到大卫，可以在他的监督下创作并且得到他的亲自传授，安格尔一直渴望着这一天的来临，但迟迟没得到机会，心焦气躁的安格尔又去请教格罗。格罗告诉安格尔，创作和习作不一样，习作是技巧的体现，创作则是一个综合能力的展现，很明显老师觉得他的综合能力还不够。

大卫　荷拉斯兄弟之誓
1784年　布面油画　330cm×425cm　巴黎卢浮宫

创作讲究什么综合能力呢？

第一个就是选材。无论画什么主题，都要从历史中选材，希腊神话、罗马传说或者《圣经》故事，反正必须要引经据典，通过经典桥段来叙说当下的理想。听起来怎么有点像八股文呢？确实有点。安格尔出生之前，法国宫廷风靡的是洛可可艺术，不太讲究选题，而是注重现实享乐，颇为烂漫和迷幻，应对着那些从小就生活在蜜池中的人。到了18世纪中期，启蒙运动的思想撼动了传统秩序，政局变动，王权动摇，大量新贵崛起，他们可不是天生就能享乐的那群人，他们需要奋斗、需要平权、需要民主和自由。最能为民主自由背书的就是古希腊了，所以古希腊题材慢慢开始崛起，同时一种新的艺术样式也开始普及，那就是新古典主义。

大卫的成名作《荷拉斯兄弟之誓》中已经完全看不到洛可可的影子了。这幅画面中出现了硬朗的形象，简洁的构图。大卫就是在颂扬英雄精神，歌颂改变和勇气。几年之后大革命成功，大卫画了一幅《马拉之死》，这幅画有着很强的政治意图。几年后，他又画了《萨宾妇女调停》，又用萨宾妇女这个题材来呼吁和平，让各种力量停下争斗一同建设新法国。后来拿破仑横空出世，一扫法国的乱象，成为民族英雄，大卫也成为拿破仑的首席画师。他又画了一系列和拿破仑的英雄形象有关的作品，比如《拿破仑加冕》等。我们从这一系列画中可以看出新古典主义和那个时代是无比契合的，就跟鲁迅先生一样，艺术家们用画笔参与这场大革命和时代的演变。

大卫　萨宾妇女调停	大卫　马拉之死
1799 年　布面油画　385cm×522cm 巴黎卢浮宫	1793 年　布面油画　165cm×128cm 布鲁塞尔皇家美术馆

新古典主义宣扬的是一种振作的、崇高的精神，要不同于那些萎靡的艺术，所以必须要从最崇高的理想时代来汲取营养。这就是这个时期的作品都要从历史中挑选题材的原因。当然，肖像画是不用从历史中选材的，但是肖像画在那时已经被排除在经典作品之外了，大家都不好意思把肖像画拿到卢浮宫的沙龙去展览。只有涉及历史题材的大作品才算是代表艺术家的真实水平，所以画家们都在这方面铆着劲干，生怕落后于别人。

第二个创作的要素就是构思。之前讲米开朗基罗的时候提到过，他老人家的构思无与伦比，从他们那批画家之后，画面的摆布就变成了一个核心问题。画画是个非常讲究构思的事情，它的一个大前提就是任何画都是有边界的，再大的画也有边缘，而现实世界是没有边界的。当我们置身于一场战争中时，你环顾四周，会看到高地上的炮火、周围战士的嘶喊、远处滚滚的浓烟以及脚下的泥泞和尸体，这是一个全方位的感受。而画画被要求必须在一个有限的区域内展现你想要表达的内容，你必须决定让什么进入画面，把什么排除在画面之外，进入画面的事物要怎么组织才能展现冲突，同时还能构成美感，排除在画面之外的是否要对画面形成影响。这些都是学问。在画家确定好了这些之后，就要考虑如何布置模特的站位、动作以及模特和背景的关系等，这一系列事项就会体现出一个画家的功力，优秀的和一般的有着巨大的差别。

大卫　拿破仑加冕
1806—1807 年　布面油画　621cm×979cm　巴黎卢浮宫

　　第三个要素是刻画。有了良好的选材，再琢磨好构图，之后就要进入刻画阶段。刻画看起来体现的只是技巧，其实不然。刻画是构思的一次深入，或者说是一次危险的执行。色彩浓一点可能就会喧宾夺主，淡一点就会失去存在感，人物造型夸张一点还是严谨一点，笔触放松一点还是柔和一点，每一寸描绘都会影响最后的画面效果。技巧在这里只是成功的基础，画家的情绪、感受和个人好恶才是最终的评判器。

　　说实话，创作所需要的综合能力真不是一个十几岁二十岁的孩子能拥有的，无论他多么天才，都会很困难。我们今天在进行创作的时候已经少去了一些类似的烦恼，因为今天的画已经不像之前那样有着一个刚性的标准了。但是，假如我们都以为这些东西是过时的，那就大错特错了。我认为即使是现在，这些古代的标准仍然有着永恒的意义，因为它不仅仅是时代，它更是人性对美的基本追求，只要我们还需要吃饭睡觉，这些美就不会失效。

听了格罗的话，年轻气盛的安格尔决定画一幅历史画，向老师证明自己已经具备了画家的能力。于是，1800年，20岁的安格尔创作了一幅《维纳斯返回奥林匹斯山》，题材选自《荷马史诗》。它说的是维纳斯在特洛伊战争中暗中帮助特洛伊人，结果被希腊英雄狄俄墨得斯所伤，忧愤之下决定向宙斯告御状的故事。安格尔想通过这幅画来展现自己的绘画技法已经足够成熟，希望得到认可，还想去参评当年的罗马奖学金。结果，他依旧没有得到认可。这件事情打击了安格尔，于是他便偷偷跑去荷拉斯兄弟的工作室（创作室的别称），看看自己到底差在哪。

进入创作室第一眼，安格尔就看到了大卫之前的作品《苏格拉底之死》，当时他整个人就呆住了。他从画面中看到的不是故事的内涵意义，而是大卫如何去安排构图、光线、人物的动作以及他们的轮廓，大卫如何组织成一幅完美的艺术品。看到动情，他禁不住伸手去模仿大卫的画笔。太优美了，同样是夸张，大卫的夸张看起来非常真实，而自己的看上去却那么愚蠢。

安格尔
维纳斯返回奥林匹斯山
1803年
木板油画
26.6cm×32.6cm
巴塞尔市立美术馆

大卫　苏格拉底之死
1787 年　布面油画　129.5cm×196.2cm　纽约大都会艺术博物馆

安格尔　西皮奥与安条克大使
1840 年　布面油画　57cm×98cm
尚蒂依孔德博物馆

这幅画并不是文中提到的那幅。安条克是安格尔非常钟爱的题材，他一生中至少画了 3 幅油画和一幅素描。这 3 幅油画的构图基本是一致的，其中一幅未完成，另外两幅是左右镜像，除了左右相反，仅仅改变了椅子上搭着的那件衣服的颜色。

1个月后，安格尔突然又拿出一幅大画《西皮奥与安条克大使》。谁都不知道，他在这么短的时间内是怎么画的，而且这幅画和之前那幅小画比起来完全不是一个级别。他兴奋地把作品呈现给了大卫，这幅画让安格尔在比赛中获得了第二名。虽然没有拿到奖学金，但他得到了认可，并且被大卫带到了荷拉斯兄弟工作室，让他做了自己的助手。

进入创作室之后，安格尔接触到的第一个任务是帮助大卫完成雷卡米耶夫人的肖像。雷卡米耶夫人是当时巴黎的一位非常有名的交际花，说交际花可能不是很准确，人们都管她叫沙龙女王、冰霜美人。

大卫画的雷卡米耶夫人背对着我们，半倚在太妃椅上，水平的墙角线和垂直的灯柱构成了这幅画的主要格式。典型的古典主义构图，没有一丝运动感。夫人在画中显得格外高雅，她转头注视着我们，目光冷静睿智。一袭白衣好像古希腊时期的装束，象征着她的纯洁和高贵。背景上星星点点的笔触是大卫的独创，他喜欢这样区分主体和背景，有人说这是他没画完，确实是。但是他画完了，这些笔触都还在，只不过会变得稍微弱一点，这是他的一种表现形式。

今天看，这幅作品简直就是大卫在肖像画类别里的巅峰之作，从内到外透着一股古典气质。但是，这幅画并没有能够入这位时代女性的法眼，她屡次要求大卫修改。大卫无可奈何，干脆就把作品交给了安格尔，让他来完成修改。但是，安格尔也没能让夫人满意。在双方僵持不下的时候，大卫说："夫人，您有您的坚持，画家也有画家的性格。要不我让我的另外一个得意门生热拉尔再给您画一幅吧。热拉尔是我所有学生中最擅长画肖像的，他一定能描绘出您最深处的美。"后来，弗朗索瓦·热拉尔真的给雷卡米耶夫人画了一幅肖像，果然深受这位时代女性的喜爱。

安格尔替老师画的第一幅作品无疾而终。这让他认识到了一件事：要想获得这些客户的认可，一定要满足他们的愿望。但是如果想成为像老师一样优秀的画家，又不能因此而屈就，唯一的办法就是在客户意见的基础上画出让他们惊讶的作品，既满足客户，又不会因此而失去艺术家的尊严。

大卫　雷卡米耶夫人
1800年　布面油画
174cm×244cm　巴黎卢浮宫

热拉尔　雷卡米耶夫人
1805年　布面油画
225cm×148cm　巴黎历史博物馆

　　1801年，安格尔再一次报名罗马奖学金大赛，这一次他交出了让所有人都满意的一幅作品——《阿喀琉斯会见阿伽门农的使者》。相比《安条克大使》，这幅画的构图变得更加成熟。画中所有的人物被阿喀琉斯的动作牵引到同一个事件中来，使者们有的沮丧，有的震惊：希腊大军在特洛伊的赫克托尔面前屡战屡败，只有阿喀琉斯才能与之匹敌。如果阿喀琉斯不愿意出马，希腊联军的末日恐怕就要到了。阿喀琉斯呢？他手中拿着竖琴，看起来已经厌倦了战争，但他的身体极力前倾，表情满是期盼，仿佛想多知道一点前线的消息。他的随从们懒洋洋地看着来访的使臣，以为阿喀琉斯真如他所表现的那样，誓死不再帮助阿伽门农。但阿喀琉斯的动作已经说明，他心中的那个英雄已经迫不及待地奔赴沙场。精妙的构思加上完美的描绘，让这幅画为安格尔赢得了梦寐以求的罗马奖学金。

　　老师大卫非常欣慰，但同时也有了一丝忧虑。他看到，安格尔在波提切利和拉斐尔身上或者是从某个神秘画派中学到了如何制造超越自然的美，线条，构图，

甚至还有一些抽象因素。这些东西在妨碍安格尔看见事实,使他违背自然,这样的画法也许会使他登峰造极,但也可能会让他误入歧途(这丝忧虑最终让大卫选择继承人的时候排除了安格尔,选了自己并不是很满意的格罗)。

世纪之交,拿破仑上台,艺术家们都加入了以拿破仑为主题的创作中。安格尔作为年轻画家,当然也不能脱离潮流,他画了《身着第一执政官制服的拿破仑》,画完交给大卫。大卫又把这幅作品呈现给了执政官本人,拿破仑看了非常喜欢。因为这是为数不多的把他看作一个政治家的作品(相对赫赫战功,他更为自己的远见而自豪),他亲自接见了安格尔,并且委托他为自己绘制登基图。

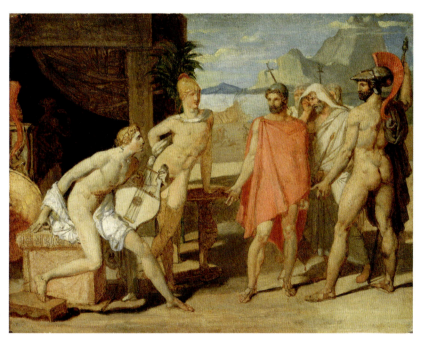

安格尔
阿喀琉斯会见阿伽门农的使者(草稿)
1801 年　木板油画　25cm×32.5cm
斯德哥尔摩瑞典国家博物馆

安格尔
阿喀琉斯会见阿伽门农的使者
1801 年　布面油画　113cm×146cm
巴黎国立高等美术学院

安格尔
身着第一执政官制服的拿破仑
1804年　布面油画
226cm×144cm
列日库尔提乌斯博物馆

　　同样是登基图，大卫画的是一个超大的场面，用教皇的无力和全法国人的支持来彰显拿破仑的合法性；安格尔则是选择了一幅独立肖像《扮作朱庇特的拿破仑》，在他的画中，拿破仑被画成了众神之王朱庇特，也就是古罗马版的宙斯。二者不同的地方在于宙斯往往都是站着的，手持闪电，而朱庇特往往都是正面坐着的，手持权杖。我们看看安格尔给拿破仑画的：一个全正面肖像，一个毋庸置疑的身份，华丽的服装包裹着庄严，椅子背像一个金色的光环一样，巧妙地出现在拿破仑的身后。这一切都衬托出拿破仑称帝的合法性，用我们的话来说，他就是天选之人。

安格尔
扮作朱庇特的拿破仑
1806年　布面油画　260cm×163cm　巴黎军事博物馆

这幅画引起了一位贵妇人的注意,她也想让安格尔为自己画一幅肖像。当然,这位瑞莱夫人并不想被描绘成某位女神,喜欢把自己描绘成女神的肖像画时代早在100年前就已经过去了,她只是喜欢安格尔的才华。安格尔告诉瑞莱夫人,请耐心等待,保证她会得到一幅超越所有肖像画的作品。安格尔可不是在吹牛,在尝试过几幅肖像画之后,他已经完全明白该如何呈现一幅好的作品了。

安格尔对构图的重视,已经超越了简单的肖像画范畴。历史上多数肖像画都是以呈现为目的的,只有伦勃朗等少数几个人认为作品的重要性大于人物。安格尔对待肖像画,和他对待历史题材同样用心。虽然只有有限的内容,但如何让人物的头部、四肢、衣服和简单的背景等这些因素组合成完美画面,成了他苦心经营的核心。看画中那条隐藏的线,从搭在沙发上的左手开始,沿着这条线向右,经过柔软的小臂转到"似是而非"的肩膀,从左肩到右肩,这股力量随着圆润的肩膀向下,堆积成右臂厚厚的衣褶,并且最终在右手下面的裙褶中绽开释放。像不像一段音乐?开始轻柔,断续,堆积,再到爆发。可能大家会认为这是一个巧合。换一个角度再看,如果拿伦勃朗来对比,你看安格尔的画中是不是少了什么?光线!只有极少的地方,我们能够看到暗部和投影,难道安格尔不知道光线对于塑造的意义吗?难道他不知道空间和体积对绘画的意义吗?他当然知道,但他也知道光线会让画面变得过于立体,从而失去线条的舞台,对他来说,线的意义已经开始大于空间。想一想,什么艺术关注线,而相对忽略光影的存在?想到了吧,当然是中国画。我猜,安格尔一定看到过美妙的中国艺术,在那些违反透视原则、毫不关心光影的艺术形式中,线条的韵律和笔墨的节奏中有着另一个更高雅的世界。安格尔在其中获得了灵感,他尽可能做得不露声色,因为他知道,他的受众们还远远没到能够接受这种离经叛道的程度。

除了线以外,安格尔对画面的构成也非常重视。这个构成不是构图,而是平面性的几个色块之间的关系。正是因为他压缩光影效果,所以才会让每一个色块都有着非常整体的面貌。比如,白裙子就是一大块完整的白,黑背景就是一大块完整的黑,灰色沙发就是一大块完整的灰色,刚才我们提到的线在其中穿插。仔细想想,还有哪种作品也是这种形式?没错,是抽象画。自然界中充满了抽象因素,但是西方人摒弃了它们,古代画家们尽可能去除抽象因素以模仿自然,在画面中

呈现这种光影魔术。安格尔认识到了美不仅来自真实,同样也可以来自构成。

安格尔找到了一种美的新形式,同时他又拥有高超的写实技巧,这让他的作品突然之间就从那个时代脱颖而出。但是,这未必是一件好事。

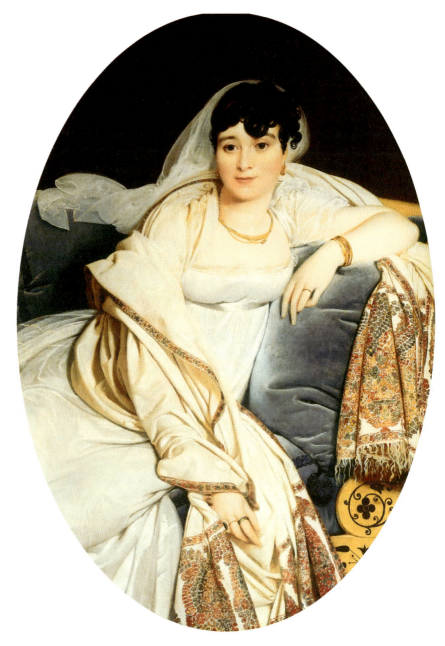

安格尔
瑞莱夫人
1805—1806 年
布面油画
116.5cm×81.7cm
巴黎卢浮宫

留学罗马

1806年,安格尔攒够了去罗马的路费。他准备在告别故土之前再做一件大事:把自己近几年所有的作品,包括那幅《拿破仑加冕》在内,都放到沙龙去展出。沙龙一般不接受肖像画,可能由于他的这些肖像画画得实在是太好了,所以都被允许进入沙龙。随着这些画作的展出,安格尔受到了前所未有的批判。有人说安格尔只是个肖像画家,配不上罗马奖学金。还有人指出他的画面存在着严重的问题,比如构图是哥特式的,僵硬而且古怪,还比如人物造型不准确,基本功明显不够。这些话传到了安格尔的耳朵里,并让他痛苦不堪。这些批评的人根本就不懂艺术,却掌握着批评的权力,画家是没法和他们辩驳的。算了,还是赶紧去罗马,远离这些愚蠢的声音吧。没想到,这帮丧心病狂的批评家居然写信到罗马的法兰西学院继续批评安格尔,这让他忍无可忍。他画了一幅画来表达自己的愤慨:大力士赫利居士正在和一群侏儒战斗,大力士当然就是他自己,一个绘画英雄;侏儒们就是拙劣的评论家,天赋残缺的对手。他在写给未婚妻的信中表达了自己的愤慨:现在的艺术已经衰老,需要一次更新和革命,需要被重塑,我必须是那个革命者。

在罗马,安格尔被分配到法兰西学院花园的最深处,他有一间卧室和一间画室。他非常喜欢这个小屋,抬头可以见到圣三一教堂的尖顶,低头就是不败的花园,罗马的建筑高高低低,比巴黎显得更有格调。拿破仑已经称帝,意大利在法国的控制之下,大量法国的行政官员被派到罗马。这些人多数都像拿破仑一样年轻,充满朝气,不像巴黎曾经的那些陈旧的势力,很明显获得外派官员的支持比获得巴黎的支持要更容易一些。安格尔看起来像躲在花园里过着平静的隐居生活,实际上他在努力结交这些资助人,在另一个圈子里他即将风生水起。

有能力的人基本不缺运气。在安格尔正期望走进上流圈子的时候,一个巴黎的同学出现了,这个人叫马略·格兰特,他出身于政治家庭却对艺术格外着迷。格兰特一直很欣赏安格尔,他乡遇故知,两个人迅速地成为好朋友。在接下来的日子里,格兰特住进了安格尔的画室,他们无话不谈,后来格兰特又邀请了一个新朋友加入,和他们同龄的意大利小提琴家尼科罗·帕格尼尼。

安格尔　格兰特肖像
1807—1809年　布面油画　75cm×53cm
艾克斯格内拉博物馆

安格尔　帕格尼尼肖像
1830年　纸上素描　24cm×18.5cm
纽约大都会艺术博物馆

通过帕格尼尼和格兰特的帮助，安格尔这段时间收到了很多订件，这些订件让他能够过上和格兰特一样的宽裕生活。但安格尔和格兰特不一样，他是官派的学者，是有任务在身的，每一年都要画两幅作品送回巴黎，作为公派留学生的成果在沙龙中进行展出。所以，他也会抽身去积极创作，甚至还一次性拿出了多幅作品送回了巴黎。

《朱庇特和西第斯》能让人感觉到：在意大利这几年，经过了拉斐尔、米开朗基罗、提香等这些大师真迹的熏陶，安格尔的技巧已经臻于完美。说一下个人感受，这幅画有两个地方，我非常佩服。一个是宙斯的形象，简直就是一个无穷力量的标准，即使没有那么多肌肉的暗示，我们仍然能够感受到他的强大和威严。看他那挂云的手，那无情的目光，和那一头不加修饰的发型，如果真有众神之王，是不是就应该长成这样呢？另一个是西第斯的形状。安格尔又一次回到了他最开始对人体的理解。为了达到妩媚的目的，他几乎完全放弃了现实。就像他自己说的："我虔诚地表现自然，但自然并不会主动展现它完美的一面，艺术家应该

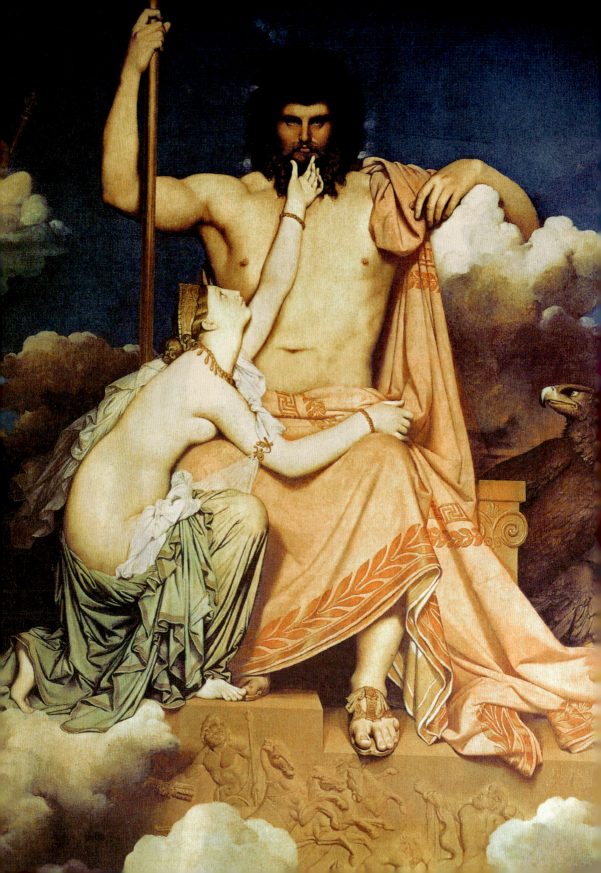

去用心地观察自然，聆听它的教诲，发现那些美好的片段，再用完美的技巧去描绘它，就像伟大的导师拉斐尔一样，做自然虔诚的信徒，但不是它愚昧的奴隶。艺术家去夸张自然，正是因为心中怀着对自然无比的崇敬，生怕自己的所作所为无法回报它的恩赐。"

这是安格尔二十多岁时就形成的信条，并且一直保持了一生。用艺术描绘完美，一丝不苟，用完美教化世人，不遗余力。

《瓦平松的浴女》也叫《大浴女》，瓦平松据说是这幅画的首位收藏者的名字，为了和其他浴女画区分，就这么叫了。对于安格尔来说，女性人体是他终其一生探讨的命题。他在古希腊艺术中发现了这个大自然最好的造物，在拉斐尔和提香那里发现了该如何从女性人体上塑造永恒的美。但他没有停滞在模仿古代经典，而是大胆地进行了新的尝试。女人精致的五官以及乳房和腰腹那些美丽的起伏让画家们很少能避开它们去描绘平坦的后背，因为后背看起来太乏味了，或者说太缺乏情欲了。但安格尔决心挑战这个难题，他想完全抛去情欲的影响去描绘这个美好的肉体，仅仅是通过线条、色彩去表达那份永恒的平静。

安格尔
朱庇特和西第斯
1811 年　布面油画
324cm×260cm
艾克斯格拉内博物馆

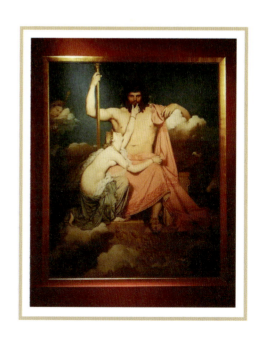

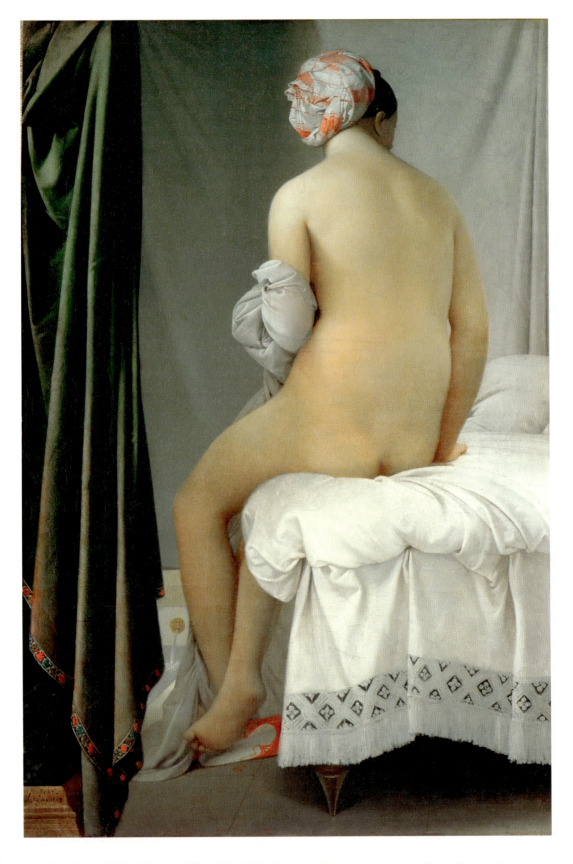

这幅画上仍然出现了大量的错位和解剖错误，但并不妨碍它的柔美。两根精致的线条加上一副柔软的肉体，像大理石雕像一样的凝重，像玉一样的温润。谁都不会去猜测这个女人是谁，因为她根本不是某人，就是女人本身。

几幅作品在巴黎没引起什么风浪，但是在罗马却大受欢迎。帕格尼尼说，如果维纳斯不是从娘胎里出生的，那么塑造她的神就应该是安格尔（这简直是对于艺术家最高的赞美）。从这之后，安格尔进入他人生的第一个辉煌期。肖像画是不用说的，太多人求他画肖像了，壁画创作也是从这个时期开始的。罗马的法兰西学院有一个重要的使命，那就是为法国在罗马的教堂创作和修缮壁画。安格尔已经成为学院里的翘楚，这种任务肯定是少不了他的。

从1808年到1816年，他大概画了几十幅肖像和几幅大的壁画，还有数不清的临摹和素描作品。安格尔以一个成功者的身份娶妻生子，在罗马过上了梦幻般的生活。

安格尔
大浴女
1808年　布面油画
146cm×97cm　巴黎卢浮宫

安格尔
安格尔夫人
1815年　布面油画
68cm×54cm　私人收藏

重返巴黎

然而，随着1816年拿破仑倒台，安格尔的一些老主顾都被撵回了各自的家乡，他的收入也一落千丈。甚至为了维持基本的生活（安格尔是个很高调的人，他的基本生活也很奢侈），他只能画一些更好卖的风俗画，比如其间他画了《达·芬奇之死》《拉斐尔订婚》等。这些都不是严肃的历史题材作品，也没有什么正能量，纯粹就是出于猎奇，当然肯定好卖，比他画的人体好卖。因为大多数想买人体画的都不太喜欢他的作品，他画的人体太素了。

安格尔　达·芬奇之死
1818年　布面油画　40cm×50.5cm　巴黎小皇宫美术馆

就这样混了几年，安格尔觉得在罗马实在比较艰难，有点想回巴黎，但又觉得自己还未功成名就，这样回去似乎太丢脸了，至少要以胜利者的姿态回去才行。他需要一幅惊世骇俗的作品，于是他拿出了一幅《大宫女》，越看越满意，这幅画应该足以帮他重振声誉了。然而，这次他被骂得比哪次都惨。

无论如何，巴黎还暂时不能回去，他辗转来到佛罗伦萨，在那里卧薪尝胆，准备再一次赢回荣誉。1824年，安格尔已经在佛罗伦萨待了3年多。在这3年里，他在秘密地做着一件事，现在这件事就要浮出水面了。

一个和安格尔是同乡的法国大臣，为了响应国家号召，建议在蒙托邦的圣母教堂添置一幅祭坛画。这幅画当然要找蒙托邦最大牌的艺术家来画。最大牌的画家，

安格尔　路易十三的宣誓
1824年　布面油画　424cm×236cm
蒙托邦安格尔-布德尔博物馆

是谁呢？就是安格尔嘛！于是，这名官员千方百计联系到他，请他出马。安格尔欣然答应，一方面是因为家乡的任务；另一方面他也憋着一股劲儿，要在大型题材上证明自己。

这幅《路易十三的宣誓》在当年的沙龙中大获成功，安格尔终于赢回了名声，也赢回了重返巴黎的尊严。在巴黎，他受到了作为画家的最高礼遇，但几乎是同时，他也受到了前所未有的挑战。

安格尔 大宫女
1814年 布面油画
91cm×162cm 巴黎卢浮宫

平滑中充满精妙变化

主观而且执拗的明暗和结构关系，证明安格尔骨子里已经不是一位写实画家了

安格尔对关系的极端趣味确实非常扭曲，当时，人们无法理解才是正常的

在安格尔和他的拥护者们看来,这就是一幅完美的神作。安格尔充分地把古典主义精神和精绝的技法融合到了一起,绝对对得起"静穆之伟大,崇高之单纯"这十个字。这幅画的灵感是出自提香的《乌尔比诺的维纳斯》以及大卫的《雷卡米耶夫人》。在这个基础上,安格尔把自己的风格推向了一种极端的审美趣味,一种超越情感的、冷酷的理想主义趣味。复古和创新融合,恰好就是新古典的意义所在。但并不是所有人都和安格尔有着同样的追求(尤其是在巴黎),这幅画在沙龙里展出时遭到了风暴般的批评,有人觉得安格尔画的人体比例不对,有人觉得他的画面没有空间感。安格尔从寄予厚望一下变成大失所望。事情已经过去了200年,我们站在历史的角度可以为安格尔平反,这幅画是人类艺术史上的瑰宝,只是当时人们还理解不了而已。

第一,人们说这人站起来得有两米高,还多了几节腰椎。可是试想一下,哪种美是平淡无奇的呢?美之所以为美就在于它自身具备超常的特征。安格尔把腰腿画长了是一种理想,他不会随意描绘一个现实中的女性人体,那不构成艺术,艺术就应该是这种集万千女人优点于一身的典范。

第二,安格尔不是没有解剖知识,他的基础比任何一个画家都扎实。可问题在于艺术不是医学,艺术是自然的高级形式。它有自己的运作通道,只有通过严格的筛选才能洞悉它最深刻的美,而在它的筛选方式中,没有肌肉的位置。

第三,平面构图,绘画难道不就是在一张平面上考量分布的艺术吗?艺术家手里握着很多种工具,线条、色彩、明暗和空间,如何运用这些工具,他们最有发言权。只有初级的画家才会面面俱到地卖弄,大师才不需要呢!

第四,安格尔画的确实不是个人,他也没想要画人。他压根就对这个稍纵即逝的具象世界不感兴趣,艺术家的责任是创造出永恒的美,把自然凝固。

第五,50年后一个叫塞尚的人站在这幅画前沉思,得到了革命性的启发,观画者说他发现了现代绘画。100年后一个叫毕加索的人临摹这幅画,同样的内容又让观画者称赞他自由。当时的大多数观画者都是些鼠目寸光的人,幸运的是安格尔没有因为他们而改变自己。他就要这么画,认认真真地履行使命,跳梁小丑可以短暂占领潮流,但他是要触碰永恒的。

新古典主义 VS 浪漫主义

在巴洛克艺术进入末期时,法国学院派曾经就一个问题展开过很激烈的讨论。一方认为绘画应该追随普桑,强调严谨的造型和素描的关系;另一派主张追随鲁本斯,注重绚丽的色彩和表现手法。最终哪派都没有取得胜利,洛可可艺术横空出世,完美解决了路该往哪走的难题。可是在宫廷之外,仍然有不少画家坚持着自己的理解,比如夏尔丹。如今,两派之争又回来了,苦尽甘来的安格尔遇到了超新星欧仁·德拉克洛瓦。我们有时会说安格尔陈旧保守;在面对印象派的时候,德拉克洛瓦同样保守;在面对野兽派的时候,塞尚也是保守的。从没有过画家既是革命者,同时又能对自己进行革命。还是那句话,艺术没有真理。我们的幸福就是,每条路的尽头都应该有一位大师在努力探索,为我们呈现最极致的作品。

从 1824 年开始,新古典主义和浪漫主义开始了对立。前 3 年,他们之间还没有太多的冲突,到了 1827 年的沙龙,双方开始变得水火不容。事情的起因还是安格尔和德拉克洛瓦。查理十世博物馆成立,法国官方向安格尔订制了一幅大型的历史画《荷马礼赞》,

安格尔
荷马礼赞
1827 年　布面油画
386cm×512cm　巴黎卢浮宫

德拉克洛瓦　萨丹纳帕卢斯之死
1827 年　布面油画　392cm×496cm　巴黎卢浮宫

　　这幅画并不会出现在沙龙上，但是它会趁着沙龙的举办和公众见面。安格尔仿照拉斐尔《雅典学院》的样式，把心目中所有神圣的形象都安排了进来。他把荷马推向了最高峰，认为一切文艺都是从荷马开始的，所以荷马心安理得地坐在了画面的最中间。荷马身后是胜利女神，正在给他戴上月桂王冠，面前的两个女性分别代表了伊利亚特和奥德赛，荷马的两部巨著也是所有希腊神话的官方来源。在荷马周围一共围绕着四十多位伟人，我们没法一一叫出名字，但是可以确定的有米开朗基罗、拉斐尔、普桑、维吉尔、但丁、莎士比亚、莫扎特、莫里哀等。

　　这幅画受到了评论界的一致好评，尤其是保守的艺术评论家，把它称作古典主义的宣言。人们都在称赞其对称的构图、有节制的色彩和伟大的理想，但也有人不以为然，他们反感这种冷漠和死板。这就是浪漫主义者的声音，在沙龙里，他们欢呼雀跃，因为对抗安格尔这种无聊的伟大作品正在这里展出：德拉克洛瓦的一幅新作《萨丹纳帕卢斯之死》。

　　这幅画取材于拜伦的一出戏剧，表现的是亚述帝国和希腊对抗的故事。战争失败，国将不国，国王绝望地准备自焚，他要把自己所有的财产都带进坟墓，包

括他的金银珠宝和女人们，不给这个世界留下一点价值。拜伦和籍里柯（德拉克洛瓦的师兄兼偶像）都是浪漫主义的先驱，又都英年早逝。人们对于受到命运不公待遇的角色往往都没有抵抗力，所以很快他们就成为浪漫主义者的偶像。就像年轻人身穿印着切·格瓦拉的T恤衫一样，拜伦的作品也成了迷弟德拉克洛瓦画画的灵感源泉。和《荷马礼赞》比起来，《萨丹纳帕卢斯之死》简直完全是另外一种艺术。它是充满热情的绘画，充满色彩的绘画，笔触潇洒自由，构图张弛有度，很容易激起人们的情感共鸣。就这样，一边是安格尔，一边是德拉克洛瓦，两杆完美的大旗在卢浮宫支了起来，人们开始自由地选择队伍，肆意地向对方开火。门派之争彻底被点燃。

随后的几年，争论无休无止，双方也在沙龙上用作品拼个你死我活。有的时候安格尔会稍占上风，有的时候德拉克洛瓦会扳回一城。1831年，德拉克洛瓦的《自由引导人民》引起了轰动。1832年，安格尔就用《博尔登肖像》予以还击，这幅画被称为肖像画史上的巅峰，马奈说他画的是资产阶级的佛祖。

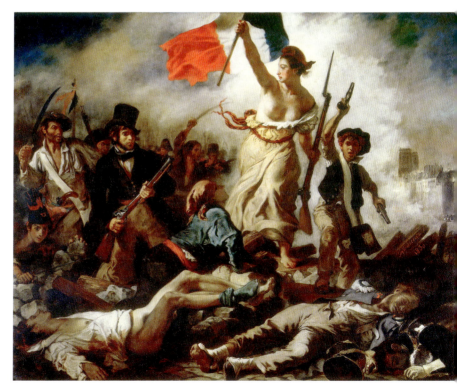

德拉克洛瓦　自由引导人民
1831年　布面油画
260cm×325cm　巴黎卢浮宫

这幅画和所有安格尔画的肖像都不太一样。大多数的安格尔肖像画都是那种唯美的、华丽的、精致的，甚至是自作多情的样子。而这幅呢，冷酷、务实、精力充沛又咄咄逼人，他在彰显一个壮年的精英分子对于力量的掌控，传达他坚定不移的信念。有意思的是，并没有多少人真正懂得精英们的坚持，包括那些生活安逸的所谓上等人。这幅画1833年在沙龙展出时，获得的赞誉基本都来自那些曾经支持浪漫主义的评论家；原本古典主义的粉丝们则完全不买账，他们大骂安格尔是个叛徒，但是具体哪里叛变他们也说不清。这幅画已经违反了古典主义的原则，但显然也不是浪漫主义，如果非要归类，那应该是写实主义。但那时候还没有写实主义这个名词，所以评论家们乱骂了一通之后就各自"歇菜"了。

安格尔清楚自己这幅画的意义，博尔登也清楚，这幅画仍然是一种理想，是精英们永不妥协的象征。我们可以通过安格尔的草稿发现，这幅画在创作过程中其实是经历了很多次转变的。一开始，安格尔还是画了他最擅长的那种优雅绅士的风格，但不知道是画家还是模特好像不太满意，于是他们不停地修改，直到修

安格尔
博尔登肖像习作
1832年　纸上素描
34.9cm×34.5cm
纽约大都会艺术博物馆

安格尔
博尔登肖像
1832年　布面油画
116cm×95cm
巴黎卢浮宫

改成我们今天看到的样子。这下博尔登满意了，一点都不优雅，一点都不崇高，更别提诗意和浪漫了。

两派的拥护者们相互对立，相互抨击，但实际上两个主角早已厌倦，他们默契地选择离开纷扰的巴黎，德拉克洛瓦到非洲旅行，安格尔则回到了罗马。

探索永恒

55 岁的安格尔受国家指派，以法兰西学院院长的身份重返罗马。他重建了图书馆，买了大量的古代书籍，又开放了临摹画室，在画室里摆满了古希腊雕刻的复制品。从 1835 年到 1839 年，安格尔几乎没正经画画，而是把自己的全部时间都奉献给了教学和行政工作。在他的经营下，法兰西学院又回到了他曾经那个小小画室的理想状态。每一天这里都是高朋满座，各国画家、音乐家、建筑师聚在一起谈经论道，听年轻的李斯特弹奏钢琴，门德尔松演唱他刚写出来的歌曲，偶尔安格尔也会亲自为大家演奏小提琴，讲一讲他听说的古代先贤的故事。

这样美好惬意的生活，都是源于安格尔远离了绘画。每当他拿起画笔，就像是走进一场噩梦。梦里，巴黎的人们正在抨击他的陈旧，批判他的历史画毫无激情。然而他又无法舍弃绘画，他总是独自站在画布前，在头脑中勾勒属于他的维纳斯，像伟大的波提切利、拉斐尔、提香那样创造出永恒不变的美神。这种渴望越积越强烈，直到他终于意识到问题的所在，他马上拿出画笔，关上房门，再一次投入艺术的怀抱。

1840 年，他把一幅画寄回了法国，雇主在展出后给他寄来了一封热情洋溢的信。信中说这幅充满异域风情的画大受好评，评论家们很欣慰，认为安格尔终于不再封闭绘画，把视野从枯燥的古典题材中解放了出来。安格尔收到表扬信之后苦笑了一下："我画画难道只是为了这些肤浅的点评吗？我用同样的造型和色彩，仅仅把画法国人变成了画土耳其人，就一下变成了他们说的新潮画家，真是愚蠢。"

少数的评论家发现了他画中的奥秘，比如年轻的夏尔·波德莱尔。波德莱尔认定安格尔正在悄然改变着绘画，虽然他在这个时期正为浪漫主义所着迷，但他

安格尔　土耳其宫女与女奴
1839—1840年　布面油画　72.1cm×100.3cm　哈佛大学福格美术馆

毫不掩饰地赞扬了安格尔，说他正在创造大于内容的形式。但是，当时根本没人懂他在说什么，甚至包括安格尔本人，可能也并没有真正理解。

　　今天我们再去体会这句话就很清晰了。过去很长一段时间，绘画中的叙事性和抒情性总是占据着核心位置。这很容易理解，毕竟讲故事是很容易感染观画者的。但是绘画不仅是一个讲故事的媒介，就像每个画家画的《利达与天鹅》都不一样，区别就在于画家对艺术本身的要求。而这种要求完全是一种审美样式，并没有能叙说清楚的内容。

　　当我们看到这幅《土耳其宫女与女奴》时，我们也要问：这幅画画的是什么意思？画里面的内容一清二楚。一个躺着的裸女，很像提香的维纳斯，一看就是安格尔希望创造的那种永恒美神的形象，另一个女奴正在弹琴唱歌，远处站着一

个看不到脸的黑奴。这三位奇怪地出现在一个充满异域风情的房间里,彼此毫无联系。画里的所有内容都仅仅是载体,或者是道具,承载着安格尔对最纯粹的美的一种追求。纯粹,就是解读这幅画的关键。他画的就是一幅画,这幅画的核心是静止而且恒定的美。如果抛掉安格尔那精致的刻画,他画的和杰克逊·波洛克的滴画没什么区别,和塞尚的圣维克托山也没什么区别,他们追求的结果都是画面以内的东西,一种纯粹的形式。

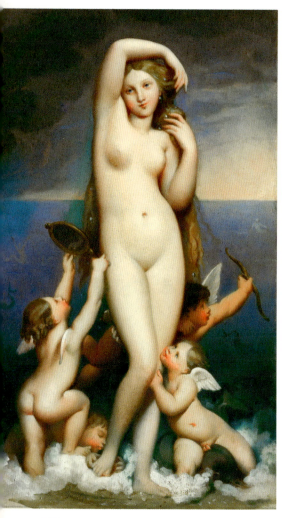

安格尔　维纳斯的诞生
1825—1850 年　布面油画　31.1cm×20cm
巴黎卢浮宫

　　法兰西学院的新院长上任之后,安格尔又回到了巴黎。此时,浪漫主义和新古典主义之争已经落下帷幕,一些更有力的年轻艺术家逐渐走上舞台,比如古斯塔夫·库尔贝。想想以往所受到的待遇,安格尔平静地做了一个决定,他决定永远不在公众面前展示自己的作品。这就意味着所有大型的壁画、历史画,无论意义多么重大,他都不会再接受邀请或者竞标,他也不会再出现在沙龙上,他的作品将不再给公众批评或者褒奖的机会。

　　这时候,安格尔已经 60 多岁了,他的生活一下子变得非常宁静,在美术学院教书,在画室创作,所有的活动都是私下的,我们很难在公开场合再发现他的身影。有人问他:"照相机被发明了,它比画画更真实,画家将来还有存在的意义吗?"他说:"如果我想的话,我可以比照相机更写实,但是我不想和一个机器比较,因为它永远不会创造。"

安格尔
泉
1856 年
布面油画
163cm×80cm
巴黎奥赛博物馆

安格尔　土耳其浴室
1852—1859 年　1862 年修　布面油画　108cm×110cm　巴黎卢浮宫

安格尔 68 岁的时候，那幅准备了 40 年的《维纳斯的诞生》终于完成了。他把好朋友们邀请到自己的画室，为他们展示自己的杰作。他在众人面前拉下遮挡画的布帘，人们早已准备好的称赞齐声发出，掌声延续了很长时间。突然，安格尔示意大家停下，并且对大家说："我希望画的是一尊完美的女性人体，要具备跨越时间和个体的永恒性。可是我忽略了，只要我还当她是维纳斯，就永远摆脱不了维纳斯本人，她就不会有雅典娜的智慧和狄安娜的纯洁。我要重新画这幅画。"

《泉》就是在这样的背景下产生的。维纳斯的天使们不见了，暧昧的眼神不见了，大海变成神秘的山涧，长发也变成了一缕清泉。安格尔把全部女性的美，包括肉体和精神的，都寄托到了她的身上。

安格尔已经很老了，他画的每一幅画都有可能是最后一幅，这一点他自己非常清楚。所以，他把全部的力气都投入到了《土耳其浴室》，这幅画集中了他对人体、对构图和图像结构自身的全部探索，这是他耗尽一生所奋斗的母题。

我们在画中可以看到各种奇怪的身体，她们被奇怪地安排到了一个圆形的画布上，像一堆肉色的静物毫无生气地散落在一个奇怪的空间当中。画面中没有一个人体有着正确的比例，没有解剖学，没有透视学，没有对称和均衡。这像是安格尔对于传统美学的一幅报复式的绘画，这也正是《土耳其浴室》的精髓。一个新古典主义画家，终其一生都在研究和模仿古代艺术，在他即将作古的时候，却对自己的探索进行了一次最大的调侃。这幅画完成的时候，画家已经 82 岁了，他已经做好了死去的准备。这本是他的遗产，但是他好像丝毫没有衰亡的征兆。安格尔无奈地摇摇头："我已经画完句号了，那剩下的时间，我什么都不做了吧。"

1867 年的新年，人们在熟悉的图书馆路口遇到了这位 87 岁的老人，他们向他祝贺，87 岁可是一个应该骄傲的年龄。安格尔左胳膊夹着厚厚的素描本，挥着右手向大家致意。人们走近他请求看看他最近的作品，他坦然地打开素描本，兴奋地向人们展示他刚刚临摹的乔托的壁画。"乔托啊，你可能不理解，我以前也是，但他才是最伟大的画家。"

库 尔 贝 的 传 奇 和 他 的 现 实 主 义 一 样 ，

虽然无法理解库尔贝的诸多选择，
但这并不妨碍我认为他创造出伟大的艺术。

达 顶 峰 的 那 一 瞬 间 就 消 失 成 了 谜 。

库尔贝

——————

波 西 米 亚 人

古斯塔夫·库尔贝
Gustave Courbet
1819 —1877

19世纪的法国,一共生存着三种人:世代传习的贵族、新兴的资产阶级和中产阶级以及大面积的劳动人民。随着工业革命的开展,社会财富被一次次地重新分配,但是,得到的结果却是越来越多的社会矛盾,无论什么革命,哪种人上台,都没办法让这三种势力达到平衡。在艺术界,我们也很容易联想到这个时期的三个流派之间的矛盾。安格尔的新古典主义代表的是第一种人——贵族以及他们的古老理想,他们觉得,一切最好的事都在过去已经发生。德拉克洛瓦号称浪漫主义的狮子,他所代表的是跃跃欲试的新兴财富阶层,财富和阶层的变化给了他们无尽的幻想。在经历了几十年的变迁之后,这两个曾经的死对头,现在越来越像是一家人,彼此融入了对方的理想,惺惺相惜地坐在昂贵的椅子上谈论着平民们的暴动。今天我们的主角库尔贝,他的现实主义所代表的就是第三种阶层,更具活力的普通人,有史以来,这群人从来没有占领过舞台,而今天,他们仿佛终于看到了自己的价值。

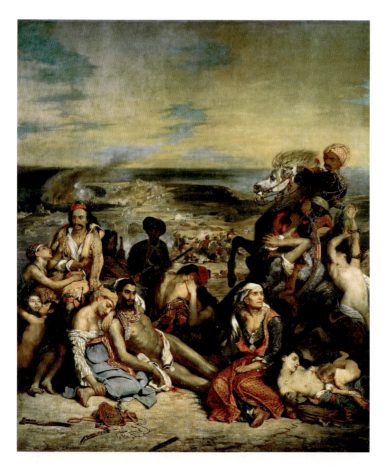

德拉克洛瓦
希阿岛的屠杀
1824年　布面油画
417cm×354cm
巴黎卢浮宫

斗士的横空出世

1850年，31岁的库尔贝带着自己的新作《奥尔南的葬礼》参加了沙龙展，1年前他曾经在这里一举成名，而这次他将遭遇自己的滑铁卢。我们见过太多次这样的场面了，一个画家在沙龙里被批判得一无是处，好像无论是谁都要经历这种洗礼才能成为大师一样。不过，和其他人不同的是，库尔贝没有因为这些批评而感到一丝的沮丧，他甚至还有点沾沾自喜。因为他知道自己的艺术就像子弹一样，一定会让"那些人"受伤，他们的批评也不过就是疼痛的哀号而已。

在沙龙里，库尔贝昂着头，眯着眼，嘴角带着挑衅的微笑，环顾着那些摇头晃脑的老古董们。他个子非常高，长得又英俊，这副姿态让他像鸡群里那只最漂亮的大公鸡一样，骄傲地走来走去，随时准备施展自己的威严。但他又不动声色，安静地听着各种指责的声音，像在逐一检查自己的胜利果实。

这是一幅巨大的群像作品，画里面一共有47个人，每个人都是真人等身大小，站在它面前就好像真的参与了这场集会一样。一场葬礼，来自于库尔贝的故乡奥尔南，我们不知道死者是谁，但是好像整个奥尔南小镇的居民们都来了，市长，神父，死者的邻居，亲人。人们为了同一件事乌泱乌泱地堆到了这里，但看起来却各自想着自己的事。

这也是批评家们炮火的集中目标，他们认为这幅画不配作为艺术，仅仅是"诚实抒写的丑陋祭奠"。艺术本应该是高雅的，描绘神圣的爱，描绘天地间的精灵，即使是葬礼，参与的人也都应该带着沉痛的哀思。库尔贝画的叫什么葬礼呢？这分明是一场闹剧，在地上刨了一个坑，挖出前人脏兮兮的骨头，把新丧的人埋进去。一群人站在一起见证腐朽的开始吗？怎么能这样对待一个刚刚逝去的生命，还有尊重吗？还有情感吗？还有对死亡最基本的敬畏吗？看看参与的这些人，有几个是真正悲伤的？他们不过就是来凑场热闹。再看库尔贝摆放他们的方式，没有一点构图原则，没有一点美感。这样的作品不配挂在沙龙里，要把它驱逐出去，还艺术一片净土。

单从言辞上来看，批评的话好像说得也没有错。对于一个体面的人来说，事物就应该按照自己的规律和传统来运行。比如死亡，它是去往天堂的起点，与曾

经一起生活的相亲相爱的人们的永别。无论是哪个民族，对待这件事都是一样的态度，毕竟从此这个人就不存在了，到了某个我们去不了的地方，在那里遥遥地看着我们、祝福着我们。但是，这只是千百年来人们对于死亡这个自然现象做出的一个浪漫的解释，仅此而已。从没有任何证据证明这个浪漫的真实存在，人们只是默默地相信它，以减少自己的悲伤和无助。但是，对于不那么亲的人而言呢？比如邻居，和你关系还不错的邻居去世了，你会礼貌性地"表现"一下悲伤，但你自己知道那悲伤不是真的。葬礼是人们最没有存在感的一种集会形式了，去参加葬礼的人只能站在那里，尴尬地等待亡者入土为安。少数家人哭成泪人，部分工作人员忙忙碌碌，大多数参与者无所事事，离死者越远的位置就越明显。库尔贝亲眼见到了这样的葬礼，他不认为这有什么不对。在 19 世纪，随着现代科学和哲学的发展，基督教的世界观已经不再具有统治地位，无神论者越来越多，死亡也开始逐渐褪去它神秘的外衣。越来越多的人理解了死亡只是一种单纯的自然状态，我们可以给它穿上浪漫的或者神圣的外衣，但并不能改变死者入土之后经过分解重新成为大地的一部分这个事实。

奥尔南的葬礼也被戏称为浪漫主义的葬礼，这话是当时支持库尔贝的人说的。这群人也不在少数，他们在报纸上发表评论和批判文章斗法，这些辩论被一次次地在普通的法国人手里传阅，事实上帮助了民智的开化，推动了一个现代理智的时代的来临。时代的进步总是从多个角度展开的，说不定哪个无心插柳的事件就会成为一次突破。库尔贝当时肯定也没有想到自己会取得这么大的胜利，作为一个画家，他仅仅是完成了自己该做的工作，画了自己应该去画的画。对他来说，去伪存真只是他画画的一种特殊爱好，并没有提升到一种革命标语的高度。他单纯地热爱反映现实世界，撕掉前人们对于绘画的所有伪装。至于这个

库尔贝
奥尔南的葬礼
1849—1850 年　布面油画　315cm×668cm　巴黎奥赛博物馆

伪装是善意的还是恶意的，作为艺术家的他没义务去评判。当他在奥尔南见到这些不那么理想化的现实的时候，出于一个优秀画家的本能，他渴望去记录、展示它的力量。他知道这么画一定会引起反对，但他又坚信自己这么做是对的。所以在沙龙里，他表现得非常高傲，像一只好斗的公鸡，四处嘲讽。那些自封为君子的评论家不会在现场接他的茬，而是跑到报纸上大骂特骂，从而引起了另一群评论家的反击，正是这群维护库尔贝的评论家帮助他找到了自己的定位——一个革命者、一个独立的画家。这次展览之后，库尔贝的画就不仅是一种新的绘画样式了，而变成了一种宣言，真正彻底掀翻旧秩序的宣言。

31岁的库尔贝，从此成了一个真正的斗士，用画笔、用文字挑战着旧权威，甚至真正参与到革命中去。虽然他参与的一系列革命最终都以失败告终，但正是这些革命帮助这个现代世界的领头羊——法国跨入了人类的另一个阶段。

波西米亚人中的波西米亚人

 1819 年的夏天，在法国和瑞士交界的弗朗什孔泰大区的一个叫奥尔南的小镇上，库尔贝出生了。弗朗什孔泰大区是法国最东的边境地区，属于高地，紧挨着瑞士，有山川，有河谷，有大面积的森林和牧场，论景色绝对是一流的。库尔贝家祖祖辈辈都住在河谷地区，经过几代人的努力，他祖父那辈从富农变成小地主，他的父亲和母亲结合又把两家小地主变成了一家中地主。可以说，库尔贝的生活条件还是不错的，让他即使出生在农村，也有机会接受比较好的教育。在 5 个孩子当中，父亲最看重的就是他，所以先送他去贝桑松（弗朗什孔泰大区的首府）学习，后来又资助他去巴黎。不过，库尔贝父亲的想法和大多数父亲一样，希望自己的孩子学习法律，将来能够出人头地、衣锦还乡。

 库尔贝其实一直对学习都不太感兴趣，用他自己的话说，数学和哲学对他来说就是两场灾难。他喜欢画画，从小就跟着奥尔南的一位老画家学画画，到了贝桑松又跟大卫和格罗的学生学。就这么一直画着，也不知道自己到底是个什么水平，直到 1841 年他去了巴黎，那时他已经 22 岁了。在巴黎有一个类似于同乡会的组织，成员都是来自于弗朗什孔泰大区的人，他的表哥是其中的活跃分子，库尔贝也经常跟表哥到同乡会玩，顺便认识了很多牛人，比如皮埃尔-约瑟夫·蒲鲁东和弗朗西斯·魏。当时蒲鲁东的思想正在迅速传播，库尔贝也成了他的朋友和忠实粉丝，而魏又把库尔贝引入了艺术家的圈子。巴黎的世界要比家乡大得多，年轻的库尔贝觉得自己终于到了能够施展才能的土地上，能够跟可以匹配自己的人共事。在这里，他将成为一个伟大的人，但具体怎么伟大，现在还没想出来。

 在当时的巴黎艺术圈，人们喜欢把自己称为波西米亚人，意思是不生活在常理之中的人。库尔贝就是一个波西米亚人中的波西米亚人，他总穿着奇怪的格子裤，昂着头走路，乱蓬蓬的头发在他的脑袋上一点都不显得颓废，而是显得格外活力十足。他喜欢语出惊人，喜欢制造惊讶。当库尔贝的朋友魏带他到卢浮宫去参观藏画的时候，他遇到了同样狂放的伦勃朗，他在这之前从来没有接触过这位古代大师，他的绘画圈子大都是浪漫主义者，所以他本身也会有一些浪漫主义气质。当他面对着这个毫不浪漫的老愤青的作品时，一切浪漫念头全都变成了可耻

的轻浮。他收起了气焰，一次次地临摹伦勃朗，在他的朋友魏看来，库尔贝这一刻突然变成了一个乖巧的小学生。但当他走进沙龙时，那个熟悉的库尔贝又回来了。他昂着头看了一圈，然后对身边的人说："当今法国画坛也不过如此，不出5年，我就会成为最优秀的画家。"

征战沙龙

1843年是库尔贝离开家乡的第三个年头。库尔贝终于要开始实现他的五年计划了，毕竟吹出去的牛是要实现的。有一段时间，库尔贝把自己关进画室，每天从天亮开始画，一直画到看不见东西，那时候的模特是按天算钱的，所以他算是最大化地利用了家里给他的资金。天黑之后，他仍然不愿意停下，除了朋友们找他去啤酒馆，他大多时候都在灯下画自画像，正好方便研究伦勃朗式的光线。疯狂地画了一年之后，1844年他向沙龙提交了三件作品，其中一幅新画的大型画《罗特和他的女儿们》是他认为最有希望的作品。然而，这幅画和另一幅都落选了，他的一幅自画像作品《有黑狗的自画像》却意外地被选中参加了展览。

库尔贝
有黑狗的自画像
1842—1844年 布面油画
46.3cm×55.5cm
巴黎小皇宫美术馆

无论是不是按自己的规划，反正一个年轻的画家被沙龙选中，都是一件值得庆幸的事，这极大地振奋了这位野心勃勃的小子。于是，库尔贝破天荒地请了朋友们去咖啡厅聚会。本来他不该来这，这里是那些成名艺术家的聚会场所，像德拉克洛瓦、司汤达那样的才配到这来聊天。年轻人都应该去啤酒馆，那里更便宜，而且乌烟瘴气的环境也不会让人觉得自卑。被沙龙选中就意味着自己已经是一名画家了，同样也意味着可以通过出售自己的作品来生存，这顿饭虽然贵点，但也值得。可是，库尔贝打错了算盘，他的画并没卖出去，也没任何人来找他谈生意。他在画室里苦等了很久，最后等不下去了，只能准备奋战明年的沙龙。

由于被选中的画是三幅提交作品中的唯一一幅自画像，他好像受到了暗示一样，接下来要把自画像这个题材发挥到极致。实际上，很多画家都会受市场的影响，一旦某幅画被买走，他就会以为这幅画的某些气质是有商业价值的，然后会画一堆同类型的作品等着出售，但实际上根本不是那么回事。库尔贝还算是有觉悟的画家，他的题材虽然都是自画像，但他会把自己变成不同的身份融入不同的画面，比如在他之后提交的几幅画里面，有的把自己变成提琴手，有的把自己变成诗人。果然不出所料，他的两幅画都被选中了。这次他决定虚心学习，不在画室苦等，而是看看别人是怎么在沙龙里把自己的作品卖掉的。原来要卖作品必须要在画面前为潜在买家做讲解，也就是打广告，告诉别人你独特的优势以及这幅画必然的价值。那时候，画还不存在二次销售这一说法，所以升值肯定不是广告的一个宣传点，更多在于画家的名气、画的内涵以及画面是否美观。名气，库尔贝肯定是没有，不过讲到内涵和美感，他可是个能手。他滔滔不绝地向别人讲述自己的提琴手多么有价值，是从哪位大师身上得到的灵感。真就有一堆人被他的演讲所吸引，经过几轮报价，库尔贝机智地卖出了人生的第一幅画，售价 150 法郎。库尔贝人生中的第一位主顾，怎么也不会想到十几年之后这位仁兄真的会成为举世瞩目的大师，同时还是第一位集艺术家与艺术商人身份于一体的超级 IP。

到了这里，库尔贝的第一步可以说成功了。但是卖幅画和成为最优秀的画家还不是一码事，他还需要努力，还需要突破才能让自己的目标得以实现。他知道，如果只是累计这些小的成功，他永远也做不到一鸣惊人，就像德拉克洛瓦需要《希

库尔贝　提琴手（自画像）
1847年　布面油画　117cm×89cm
斯德哥尔摩瑞典国家博物馆

库尔贝　系皮带的男子（自画像）
1845—1846年　布面油画　105cm×81.2cm
巴黎奥赛博物馆

阿岛的屠杀》、安格尔需要《路易十三的宣誓》一样，他也要有一个属于自己的标记。只有从事画画的人才知道，想找到自己的标记有多难，我们所有的创造都是基于已知，从已知中开发未知。从传统中寻找创新是一件极其困难的事，一定要具备很多强大的素质才能完成。

　　库尔贝成功了，那个虎视眈眈地要批评他的波德莱尔也成功了。因为他写了一篇非常重要的艺术评论，就像英国的约翰·拉斯金一样，几乎是以一己之力创造出一种新的艺术解读方式。当然，波德莱尔是库尔贝的一个坚定支持者。库尔贝也欣赏他写的那些散文诗，在读过之后经常催促他出版。但是，波德莱尔好像不着急，毕竟他继承了一大笔遗产，没什么生存压力，他要做就必须做最好的，必须是足以震撼全世界的作品。这些诗歌后来整理成了著名的《恶之花》，波德莱尔的"预谋"确实实现了，整个巴黎都在这本诗集面前感到了羞愧。

库尔贝　波德莱尔画像
1848 年　布面油画　54cm×65cm　蒙彼利埃法布尔博物馆

1848 年年初,巴黎开始暴动,工人罢工,学生游行,要求废掉帝国、重建共和。国王被迫逃亡英国,法兰西第二共和国成立。新政府的建立并没有解决所有问题,反而时局变得更加混乱。都说乱世出英雄,但也更容易出投机分子。拿破仑三世凭借自己姓氏的号召力,再加上他敏锐的政治嗅觉,不久之后当选为总统。拿破仑三世和他的叔叔一样,也是一位艺术爱好者。在他的推动下,不但沙龙有了更好的气象,他还为没能入选的艺术家开办了"落选者沙龙",让他们也有机会展出和销售作品。后来的马奈就是在落选者沙龙里出的大名,不过这是 20 年之后的事。

杜伊勒里宫最好的展厅里展出了库尔贝的新作《奥尔南的饭后》,这幅画的副标题是《十一月,在屈艾诺家中》。两个标题都是波德莱尔取的,实际上这个时期库尔贝的大多数作品都是波德莱尔取的名。这些本来不可能算是画的名字,却被波德莱尔赋予了一股新的浪漫气息。平凡但真实的名字配上库尔贝平凡而又真实的内容,通过画家的精心编排,变成了一首深刻的诗歌。

画家带着自己的父亲去拜访了两个朋友——屈艾诺兄弟。晚饭后,他们邀请其中一个演奏小提琴,小提琴不像钢琴,它属于平民乐器,那时过得去的家庭可能都有一把。在这个平常的傍晚,平凡的四个人聚在餐桌旁,聆听平民的音乐。小提琴手拿出自己的最佳曲目,准备沉醉地投入演奏。习以为常的兄弟点燃烟斗,

库尔贝　奥尔南的饭后
1849年　布面油画　195cm×257cm　里尔美术宫

陪着客人望向演奏者，他那灰白色的大衣是画面中为数不多的亮色，好像抢了所有人的风头。再向左看，画家的父亲可能由于年龄大了，开始昏昏欲睡，就像主人椅子下趴着的那条老狗，对琴声充耳不闻。画面最暗处的那个人可能是画家本人，也可能是另一个朋友，忧郁地坐在角落里，被琴声带进了音乐世界。

这样一幅场景，没有任何主题，却透着一股宁静的烟火气息。这气息是如此有力，以至于观画者很容易陷入画家的情绪。库尔贝精心设计，不停调整，最终把本来属于传说的图像感赋予了这个再平常不过的傍晚。

这幅画被放在了最重要的展厅当中，和当时最重要的几幅大画摆在了一起。整个场面显得非常怪异，在一堆浪漫主义或者古典主义的幻想作品中，突然出现了一幅这么深沉的大画，任何人都忍不住想要在它面前停下多看几眼。巴黎人已经很久没有这样的一次"饭后"了，他们忙着生存，忙着成功，忙着争取或者忙着革命，但这幅画让他们突然想起了生活：噢，原来还有生活啊。

现实主义

库尔贝绝对没有想到这幅画能够取得这么大的成功，几乎所有人都在称赞他，报纸上报道的都是它的正面消息。德拉克洛瓦说："这是一场革命，就在这画中的一瞬间，革命者库尔贝前无古人地创造了一切。"安格尔虽然批评了作品，但流露出对库尔贝的才华的欣赏："我知道他收获了一切赞誉，包括来自我的，但他自己却一无所有，他浪费了自己的才华，实在是太让人沮丧了。他的构图、他的素描都一无是处，除了他的那双眼睛，他能发现艺术需要的均衡，但又没法让自然听他的话，于是只能找一些无关紧要的情调来补充画面，所以他的画作为艺术就失去了意义。"不久，假装革命的拿破仑三世政府也拿出了姿态，准备为库尔贝这个不安分的年轻画家颁发大金质奖章，并且由政府收购这幅大型作品，作为国家各地均衡政策的一部分，这幅画将被永久地租借到里尔美术馆展示。

库尔贝看着他们讨论，并思考着自己究竟为什么能够获得这么大的成功。朱尔·尚弗勒里说："因为你的写实，你是一个现实主义者。"波德莱尔说："你的真实胜过一切虚情假意。"库尔贝边听边频频点头："你们说得对啊，现实主

库尔贝　赶集归来的农民
1850 年　布面油画　206cm×275cm　巴黎奥赛博物馆

义者,这个称呼真美。我本能地画着自己想要表现的东西,但完全没意识到它的价值。现在我知道接下来要怎么做了,我应该再回到奥尔南,回到我最熟悉的地方,回到绘画的最终目的中去。"

这次展览成功地帮助库尔贝了解了自己。了解自己是艺术家必备的一个素质,没人能够从自己不擅长的地方去得到真正的成功,也没人能够靠模仿他人获得成就,尤其是在艺术上。现在库尔贝找到了自己的路,他知道了什么是自己应该去表现的,什么是自己不应该涉猎的。这不但没有让他的世界变小,相反,这让他的艺术世界变得无比宽广,游荡的乞丐、山间的采石工、赶集归来的队伍、车间睡着的女工人……什么都可以进入他的画布。他怀着巨大的同情和宽广的善意去描绘这些他熟悉的人,为他们的生活送上赞美诗,虽然他们可能看起来像是野草一样,只是活在卑微的夹缝中,只能看到一丝的光亮,但人性的光辉仍然值得赞颂。

一个完整的人

　　库尔贝回到奥尔南,一下子变成了当地的英雄,很多人请求做他的模特,镇长也请他在家乡做一次展览。这种真切的请求让人很难拒绝,于是库尔贝把最近的作品在礼拜堂里安排了一次展览。出人意料的是,这件事变成了奥尔南的一场节日,人们很长时间以来都没有为一件事这么踊跃了,看展的队伍排出去很长很长。很多弗朗什孔泰大区之外的人也闻风而至,在看完展览之后觉得不过瘾,还特意找到库尔贝,邀请他去自己的城市做展览。这么一来,库尔贝突然想:现在我的作品很难卖出去,但又有很多人热爱我的艺术,我为什么不做巡回展览,靠收门票赚一点钱呢?做这种事,他也不是第一个,德拉克洛瓦以及他那个师兄籍里柯都这么干过,籍里柯还在英国靠做巡展小发了一笔呢。对,就这么干,一路展到巴黎去。

库尔贝　采石工
1849 年　布面油画　165cm×257cm　1945 年毁于火灾

巡展开始，一切欣欣向荣，但是在几站之后情况发生了变化，越远离奥尔南，越接近大城市，人们观展的热情就越低。随着这些展览的进行，报纸上出现了越来越多的批评的声音，他们开始对这种充满乡下人气味的作品说三道四，甚至有人开始画漫画来讽刺库尔贝的低俗品位。这种情况在展览到了第戎的时候到了最高峰，库尔贝阅读着报纸上对自己极尽所能的挖苦讽刺，开始怀疑自我，他停下了展览，写信给波德莱尔，婉转地叙述了他面临的困境。波德莱尔的回信让人振奋，他把库尔贝称作灯塔，说他在影响着当下的艺术家们，为他们指明了新的道路。"不要犹豫，我的朋友，时间会证明你的价值。"

库尔贝在信件中重新恢复了信心，他火速返回奥尔南，开始筹划一幅更库尔贝的作品，一幅巨大的作品，要足以震撼所有人，包括他自己，让自己不再因为这些讽刺挖苦而动摇，就像波德莱尔说的，像一块狂风中的顽石。

波德莱尔说得没错，虽然在接下来的沙龙里，库尔贝的《奥尔南的葬礼》《采石工》被公众舆论大肆批判，但是更年轻的人却在他的作品中获得了启迪。我们可以在这群人中找到两个代表，两个18岁的年轻人，一个叫儒勒·瓦莱斯，一个叫爱德华·马奈。

瓦莱斯在看完库尔贝的作品之后评论道："这是个思想躁动的时代，在内心深处，我们都尊重一切正在遭受痛苦或者被践踏被蹂躏的事物，并且，我们希望新的艺术能够致力于反映公正与真实。《采石工》中的两个人，满是老茧的双手，饱经风霜的脖子，像一面映出穷人残酷艰辛生活的镜子。或许是因为艺术家的无能，或者是他卓越的天赋，这些人物被他表达得笨拙僵硬，进一步增强了这种错觉。在这样一片暗淡的天空下，画面中的人物，以一种姿势，将致命的静止传达给备受谴责的、唯利是图的整个民族。在相隔几步远的地方，展览着同一个艺术家的另一幅关于葬礼的巨大作品，漫步画前，我们仿佛身临其境，我们认识这些喝醉了的唱诗班领唱，他们在穿上这身白袍之前，也许刚刚在酒吧里和你争吵过。这是一种可怕的真实，一边是漠不关心的冷嘲热讽，另一边是沉默的悲哀。"

另一个18岁的年轻人马奈，他没有任何迂腐的经验和所谓的高雅品位，他瞬间就被库尔贝震撼到了。"天哪，这不就是我学习艺术的原因吗？"

库尔贝　猎鹿
1867 年　布面油画　355cm×505cm　巴黎奥赛博物馆

在古代，狩猎有着很清晰的阶级秩序，比如只有皇家才可以猎鹿，从公侯到平民，每个阶层都有自己严格的狩猎范围。大革命之后，特权被取消，只要拥有狩猎证，猎鹿对于平民来说就是合法的。但狩猎证很难弄到，这就导致很多挑战法律的偷猎者出现，尤其是在冬季的禁猎期偷猎，更是触犯了双重法律。

策展人的个展

　　1853 年法国宣布从英国人手中接办世博会，库尔贝作为画家中最有商业嗅觉的一个，肯定不会错过这种机会。他打算趁着世博会为自己做一次总结，把自己最好或者最有争议的以及最新的作品一股脑地搬到世博会去，让参观者们能够系统地了解这位不一样的艺术家，当然也为他的现实主义证明。这个想法也获得了很多人的支持，有他的朋友们，还有他的主顾们。库尔贝说服了收藏者们暂时把他的作品借出来参加展览。

　　库尔贝全心准备世博会的展览，但是，他精心设计的一切又一次被评审团拒

之门外。最能代表自己的作品全部落选，库尔贝觉得这不仅是尊严问题，更是自己的计划被直接破坏了。他原计划要全面展示自己，这个全面一定是有一个序列的，这个序列里少了任何一幅都不完整。那怎么办？对其他画家来说，这件事要么忍，要么只能放弃。但对库尔贝来说，还有第三条路：自己举办一场展览，一场个人的展览，就安排在世博会的街对面，让所有参观者都能看到，一个真实而全面的库尔贝。这是个惊世骇俗的壮举。几百年来，艺术家和沙龙之间已经形成了一套封闭循环的关系，没有沙龙艺术家根本没法生存，所以艺术家们要依附于沙龙，就像古代艺术家需要依附于贵族一样。

　　库尔贝之前办过很多个小型展览，这一次他决定找一块地方，自己搭建一个临时的房子，这样能获得一个更理想的展示空间。接下来就是布置展览，做宣传。库尔贝和几个漫画家一起加班加点制作海报，写宣传文案，务必要做到来巴黎的人都能看到海报，看到海报就得来参观展览。

　　1855 年 5 月 15 日，巴黎世博会开幕。虽然人们已经做好了预判，但赶来参观的人还是远远超出了人们的想象。巴黎的街道被堵得水泄不通，操着各国语言的人们手持着各种好玩的纪念品拥挤着。库尔贝好不容易才杀出一条路，把最后的作品送进了他的"神殿"。神殿是他给这个展览的临时建筑取的名字，现在万事俱备。5 月 28 日，他的展览终于开幕了。当人们走到蒙田大街 7 号时，就会看到一个灰白色的大帐篷，有点像一个巨大的蒙古包。门楣上镶嵌了一排文字：现实主义，副标题是库尔贝的 40 幅作品。门口站着两位市政的保卫人员，穿着得体，虽然他们并不知道这次展览的意义，但还是尽心尽力地工作，一人卖票，一人检票，和善地把人引进展厅。走进"神殿"，你会看到宽敞的展厅内光线明亮，一幅幅作品被有序地摆放着，作品之间保持着很合理的距离，一点都没有沙龙里对待作品的那种粗暴。在这里看过展览后，你会觉得沙龙里的作品摆得像是菜市场里的蔬菜，毫无规律，胡乱堆放在一起，那种摆法让再美的东西都会失去它应有的魅力。

　　在这个展厅里，人们还能感受到建筑师精心的规划，行走和驻足都会非常舒适，伊斯兰风格的窗帘长长地垂到地上，为白墙增添了额外的活力。但这些都是附加品，因为我们很难把目光从进门的那幅大画上转移开。

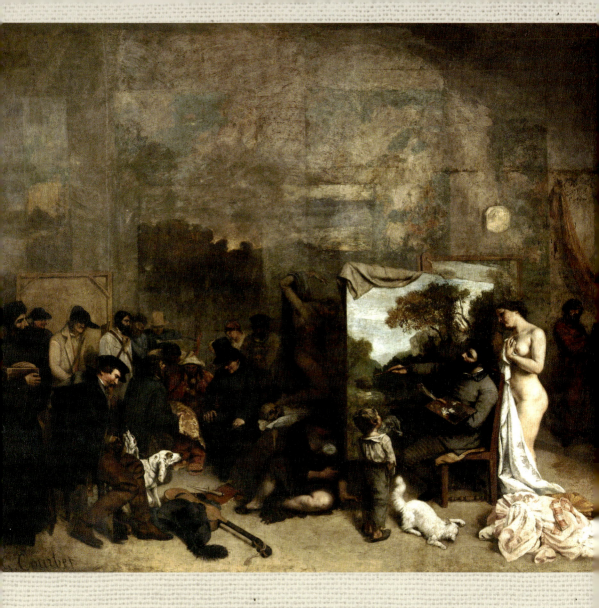

这真是一幅巨大的作品,将近6米长、3米多高,从远处看还以为是展厅的真实的另一半空间,很多人可能会误以为自己正在准备走进一间画室。对面一个画家正在安静且看起来很轻松地描绘着一幅风景,一幅来自奥尔南的山间风景。这就是画家库尔贝本人。在他的身旁,一位拥有完美身材的女性赤裸着,注视着画家正在挥动的手,这是画家的缪斯女神,是他的灵感来源,是一个一尘不染的理想。在画家的左侧,一个小孩子信以为真地看着这幅即将完成的作品,他背着身,仰着头,我们看不见他的表情,但可以猜测到那是一种天真的惊讶。他代表着最美好的观众,那些不带任何成见的观画者是对艺术有着孩童般的迷恋的人。还有一只猫在这种氛围下无聊但是开心地自己玩了起来。它们四个构成了这幅画的主题,这是一个完美的、理想化的艺术世界。

但是,在画家的两侧,情况就完全不一样了,有两群奇怪的人出现在了画室里,他们很少有人把目光放到画上,很明显他们并不是被请来参观艺术品的。画家也好像没有察觉到他们在场一样,他们之间互不干扰。我猜,也许他们本人并不是真的在场,但这两群人都是画家真实生活的一部分。

我们先看右边这群人,他们每一个都是熟悉的面孔,基本上都曾经出现在库尔贝之前的画作当中。比如角落里的波德莱尔,他和任何人都没有互动,只是专心研究自

这里是当时法国的人间万象

这可能是最著名的一幅"宣言式"绘画，它不仅是一幅艺术作品，更重要的功能是宣扬库尔贝的政治立场

这群人代表着未来

库尔贝
画家的画室，一个概括了我 7 年艺术生活的真实寓言
1854—1855 年　布面油画
361cm×598cm　巴黎奥赛博物馆

画家左边的另一群人就不那么容易辨认了，用画家自己的话来说他们是为了活向死亡的人。他们就是芸芸众生，忙碌而且短视。他们扮演着猎人、收割者、工人和他的妻子、爱尔兰的哺乳妇女或者仅仅是报纸上的头骨。在这些人当中有几样东西值得我们知道：先是在画架背后，一个圣塞巴斯蒂安的石膏像代表着古典主义，而地上散落着的吉他、匕首则是代表着浪漫主义。这两个流派都是库尔贝的现实主义的对手，对库尔贝来说古典主义已经僵死，浪漫主义又过于空洞，只有现实主义，可能是血淋淋的也可能是丑陋的，但它足够真实和感人。

另外还有两个人，一个是化作偷猎者的拿破仑三世，另一个是代表贪婪的犹太商人。打猎原本是贵族的特权，后来这种特权被废除了，但是为了限制打猎又出台了一项法律，只有能拿到狩猎证的人才能打猎，偷猎者一律违法。对库尔贝来说，这是一个暗喻，狩猎证就像人民的权利。拿破仑三世违反了法律，他的复辟就像是没拿到狩猎证的老贵族，现在又公然成了一个偷猎者，偷走了本属于人民的权利。

在画面最偏僻的角落里的那个手拿珠宝盒的犹太人，也许是画家在隐喻吝啬的大资本家们，他们到处张扬自己的财富，但又最小化地回报社会。就像这个犹太人，拿着他的珠宝到处炫耀：你看，我是唯一一个有珠宝的人。

这就是库尔贝的代表作——《画家的画室，一个概括了我 7 年艺术生活的真实寓言》。

己的诗歌。虽然他们俩已经很久没有联系了，但库尔贝仍然觉得波德莱尔是他最可靠的朋友，所以还是把他放在了这个最偏但是非常重要的位置。波德莱尔前面是画家的妹妹朱丽叶，库尔贝有过很多情人，也有过孩子，但情人们都离开了他，唯一的一个私生子也被人带走了。他最亲的人就是朱丽叶，他们之间无话不谈，库尔贝死后也把自己所有的遗产都留给了她。朱丽叶身后是库尔贝的朋友们和支持者们，用库尔贝的话来说，这些都是高尚的人，其中有评论家尚弗勒里、哲学家蒲鲁东、收藏家布吕亚以及不愿意露脸的莫尔尼公爵等。

理想化的艺术世界，加上支持他成为库尔贝的人们，再加上为他的现实主义提供源源不断的灵感的普通人，每一个人都真实存在，每一个人都有着自己的价值，以不同的方式参与到库尔贝的生活中去，唤起画家各种不同的情感。这是一幅画，也是库尔贝自己，他的坚持，他的原则，他宣誓捍卫的一切，以及他即将到来的转变。

看完了这幅大画，人们开始被人流引导，从左至右地环绕整个展厅。画家按照时间顺序，排列好了他的40幅作品，其中有大获赞誉的《奥尔南的饭后》，也有备受批评的《奥尔南的葬礼》，还有路边系列。路边系列也是最现实主义的那批画，包括《赶集归来的农民》《采石工》《筛麦者》以及著名的《你好，库尔贝先生》。前几幅画是现实主义的巅峰之作，你可能会联想到让-弗朗索瓦·米勒的《拾穗者》和《晚钟》，但他们之间完全不同，与他更像的是德国女艺术家凯绥·柯勒惠支，他们俩都拒绝抒情，仅仅是客观地展现。在《偶遇》（也叫《你好，库尔贝先生》）中，库尔贝把自己画成了一个行走的犹太人，无礼地脱掉外衣，他居无定所，自由而且骄傲地穿行在欧洲大陆上。他的脸被刻意画成了亚述人的模样，这是波德莱尔的主意。波德莱尔曾经画过好多幅库尔贝的侧脸肖像，用的都是亚述肖像的手法，库尔贝一直采用它，慢慢就变成了他的标志。这幅画和《画室》后来都被称为宣言式绘画，就像

库尔贝
筛麦者
1854年　布面油画
131cm×167cm
南特艺术博物馆

米勒
晚钟
1857—1859 年
布面油画
55.5cm×66cm
巴黎奥赛博物馆

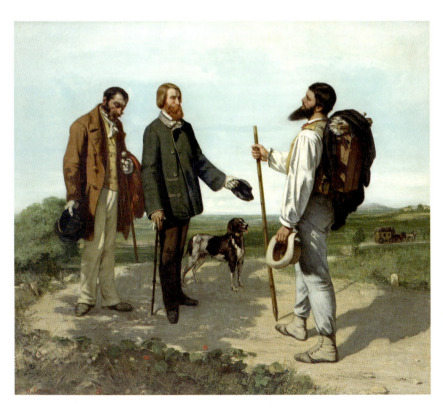

库尔贝
偶遇（你好，库尔贝先生）
1854 年
布面油画
132cm×150cm
蒙彼利埃法布尔博物馆

伦勃朗画的那幅高傲的自画像一样，都带着极强的个人色彩和感染力。"在我们如此文明的社会，我必须过一种野蛮人的生活，我必须挣脱政府的束缚。人们理解我，我必须直接回到他们中间，我必须从他们那里获取知识，而他们也必须成为我赖以生存的基础。因此，我只能继续伟大的流浪，继续过那种波西米亚式的独立生活。"

展厅再往前走，是库尔贝的肖像系列，有自画像和其他人的画像。可以看得出来，他是一位非常优秀的肖像画家，他从没用过同一套习惯来描绘不同的人，而是针对每一个人的不同特点来专门设计。他和安格尔的区别在于，安格尔画的肖像不需要有人的名字，我们知道他画的是某位贵夫人就够了，古典主义的要求就是展现一种恒定的美。但库尔贝的每个肖像都是某一个极为特殊的人，现实中每个人都是独一无二的。这是他的现实主义。

**库尔贝
受伤的男人**
1844—1845 年
布面油画
81.5cm×97.5cm
巴黎奥赛博物馆

库尔贝　蒲鲁东和孩子们
1865 年　布面油画　147cm×198cm　巴黎小皇宫美术馆

展厅最后是库尔贝多年以来的风景系列。自从年轻时和卡米耶·柯罗相遇之后,库尔贝就一直保持着画风景的习惯。尤其是伦敦世博会上他看到了威廉·透纳的作品,之后就更加愿意在风景上投入精力,为的是画出自然的惊人力量。

所有的作品看下来,无论是谁,都应该能够感受到库尔贝的艺术理念,可以不喜欢,但绝对做不到无视。这种个人的综合展览在全世界都是第一次,从没有哪个画家能够像库尔贝一样有如此的嗅觉。他的灵感来自于几年前,巴尔扎克逝世后,其所有作品按他的遗愿被分类集结,重新分册,合在一起,出版成一部皇皇巨著《人间喜剧》。可能所有作家去世之后都会有全集,但不是所有人都能组成一套连贯的、有共同期许的书。

库尔贝的展览获得了空前的成功,在没有卖出一幅画的情况下,单靠门票就收回了接近两万法郎的投资。现在想想看,那时就敢于自费拿出两万法郎办展览,证明了库尔贝绝对不是一个普通的艺术家。

诺曼底的象鼻山是画家们极其喜爱的风景之一，库尔贝、柯罗、克劳德·莫奈都曾经在这里写生。库尔贝还多次描绘过它。

库尔贝
暴雨后的象鼻山
1870 年　布面油画
130cm×162cm
巴黎奥赛博物馆

库尔贝以现实主义成名之后，诡异地改变了自己的风格，画了很多幅女性人体。他的女性人体画得相当优美，画风传统，充满暗示意味。

库尔贝　鹦鹉与女人
1866 年　布面油画
129.5cm×195.6cm
纽约大都会艺术博物馆

反抗者的平淡盛世

在这次展览之后,库尔贝被欧洲其他国家邀请举办巡回展,尤其是在德国、瑞士取得了巨大的成功,可以说他已经成为世界级的艺术大师。就连一直假装无视的官方评论,最后也不得不在报纸上说,库尔贝的个展为世博会增添了一道只有法国才会出现的色彩。

库尔贝在 1855 年和 1867 年分别办了两次个人画展,收获了无数的荣誉和金钱,甚至遥远的巴伐利亚王国都要给他颁发骑士勋章。如果按照这个方式继续走下去,我们会像了解达·芬奇或者毕加索一样了解他,但实际上他的知名度却远远低于那些大师。

库尔贝　秋天的海
1867 年　布面油画　54cm×73cm　仓敷大原美术馆

库尔贝　岩石与河流
1873—1877 年　布面油画　49.8cm×60.6cm　纽约大都会艺术博物馆

在一批"隐秘的美术馆（库尔贝为某位神秘收藏家所画的一系列带有色情意味的人体画）"作品之后，库尔贝很少再有像《奥尔南的葬礼》那样的代表作。他去画风景，画海浪和奥尔南的山川，但那都不是他最擅长的，他没有哪幅风景作品能够让我们像记住透纳的风暴、记住莫奈的睡莲那样印象深刻。也许这么对比并不公平，毕竟库尔贝在风景上也有自己的专长，比如他画的海是所有画家中最为宽广的，但仅仅是这样我觉得还不够，还配不上他卓越的才华。到底是什么让他失去了那份最真诚的心呢？

也许是他的位置变了，从一个反抗者变成了一个成功者，他现在随便画一批画都可以卖出上万法郎，他的名气让他画什么都会有人追捧。但这就够了吗？我们从伦勃朗到塞尚、高更他们那里学到，一个真正的大师应该毕其终生去追求艺术上的巅峰，但库尔贝似乎已经满足了。

1870 年，法国和普鲁士开战，紧接着就是迅速地溃败，拿破仑三世投降了。

皇帝的投降，法国人民是不接受的，巴黎马上就组织起了新的政府，由这个新政府跟普鲁士谈判，双方签订停战协议。在停战协议里，不可一世的德国人要求必须把凯旋仪式安放在巴黎，这是一种形式，它的含义是德国正式从法国手中接过欧洲大陆第一霸主的地位。对于德国来说，这是一个必须履行的环节，但对巴黎人来说，这简直就是奇耻大辱。巴黎市民在第一国际的领导下组织起了自卫军，誓死不让德国人进城，这也导致了政府和自卫军之间的对立。后来，自卫军演变成历史课本上那个著名的巴黎公社。

在巴黎公社组织的社会主义民主共和国中，库尔贝当选为艺术联盟主席。现在，他从一个革命者变成了革命者的头头。我估计他肯定不喜欢被称作头头，而是愿意被称为主席，这是他的另一个荣誉，可能比任何一个荣誉都更加有吸引力，因为他有一个额外的奖赏，那就是权力。他变成了自己曾经憎恨的那些人，通过一两个简单的命令，就能让现实主义成为唯一的标准。在他的号召下，巴黎开始了捣毁腐旧象征的运动，本来一开始只是捣毁拿破仑的雕像，后来就蔓延成了一种不受控制的砸抢行动。从文物保护的角度来说，幸好，巴黎公社迅速垮台了。共和国政府军攻克了巴黎，库尔贝被捕，被判入狱服刑。

从这之后，库尔贝的故事就结束了。虽然离他去世还有几年的时间，但作为艺术家，他已经走完了自己全部的艺术人生。第二年，他经保释出狱，但要偿还推倒文物的赔偿费，每年1万法郎，一共30年。也许是库尔贝心灰意冷，也许是为了躲避罚款，他远走瑞士，并且在那里过完了余生。

库尔贝的传奇和他的现实主义一样，在到达顶峰的那一瞬间就消失了，直到跳跃性地在苏联复活，又跳跃性地传到中国。

万能的库尔贝，拥有一切最好的才华，却没有为我们奉献完美的大师的一生。他生于1819年，如果我们假设他也是死于37岁，像梵高、拉斐尔或者莫迪里阿尼一样，那就应该是死于1856年，那该是多么灿烂、多么富有传奇性的一生啊。但是命运可不是一个好莱坞的成熟编剧，它永远对设计充满好奇和冒险，反常才是它的永恒主题。命运又给了他21年的时间，库尔贝并没有浪费它，他让我们看到了一个完整的人，一个野心家，一个自信、傲慢、独立、爱出风头的现实主义者。

在成为大师流传千古和现实中种种短暂的诱惑（比如说财富、权力）之间，你会选哪个？画家库尔贝选择了前者，库尔贝主席选择了后者，库尔贝先生选择两者兼得。虽然我们会惋惜，但能过上这样的一生，还有什么不满意的呢？

库尔贝　戴贝雷帽的自画像
1872 年　布面油画　92cm×72cm　奥尔南库尔贝博物馆

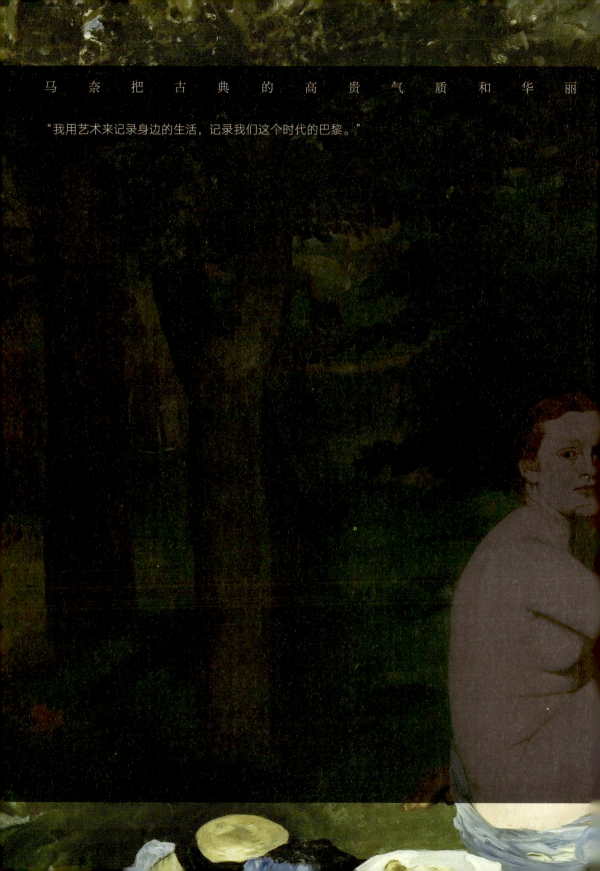

马 奈 把 古 典 的 高 贵 气 质 和 华 丽

"我用艺术来记录身边的生活,记录我们这个时代的巴黎。"

…色的色彩交融在自己的画中。

马奈

———

现代绘画之父

爱德华·马奈
Édouard Manet
1832—1883

在库尔贝的展览中,有两个18岁的年轻人因为其现实主义作品而备受鼓舞,一个是作家儒勒·瓦莱斯,另一个是画家爱德华·马奈。

马奈是谁?估计大家都知道一点。他的名头可大了,印象派的人都管自己叫马奈帮。这么叫因为两点:一个是马奈的画法确实影响了印象派画家;另一个是马奈在巴黎臭名昭著,这群反抗沙龙的人都以他为荣。虽然贵为新一代画家的精神领袖,但马奈并没有参与过印象派的展览,一次都没有。他更像上一代的画家,执着地迷恋着官方沙龙,认为那里才是艺术家的战场。

贵公子的惊世之作

马奈　父母肖像
1860年　布面油画　110cm×90cm
巴黎奥赛博物馆

马奈之所以这么看重沙龙的荣誉,应该跟他的家庭出身有关。他的父亲是司法部的大法官,拥有法国骑士勋章;他的母亲是法国驻瑞典大使的千金,教父是瑞典国王。试想一下,一个在这样环境下长大的人,对荣誉的渴望与库尔贝、莫奈之类完全不是一个概念。马奈的父亲肯定告诉过他,自己的那个勋章有多么珍贵,以至于马奈也执着于渴望得到它。在马奈人生最后的几年里,他这个梦想还真实现了,共和国政府1880年终于给他颁发了荣誉骑士勋章。但他在写给朋友的信中说:"我已经被不公正地对待了20年,现在弥补已经太晚了。"3年之后,马奈去世。虽然他一辈子遭受不公,但他临死前还在努力画画,准备继续参加1884年的沙龙。

这就是那个可爱的马奈,虽然钟情于沙龙,但更忠诚于自我,他从来没有因为要讨好沙龙而改变过自己的画风。

有一幅画名字叫作《巴迪侬画室》,它是马奈同时期的画家拉图尔画的。法国画家中有两个拉图尔。一个是17世纪的乔治·德·拉图尔,他被称为烛光画派的创始人,好像这个派也没别人。另外一个就是这幅画的作者,亨利·方丹-拉图尔。这个拉图尔是个出名的花卉画家,其实他的人物画得也挺好,但不是很受重视。他最有名的两幅画,一幅是《向德拉克洛瓦致敬》,画的是一堆人围在德拉克洛瓦的自画像跟前,这堆人都是德拉克洛瓦的粉丝,比如波德莱尔、马奈等;另外一幅就是《巴迪侬画室》,画的就是马奈和马奈帮。一堆年轻人围绕在马奈身边,注视着马奈在那持重地进行创作,这群人里边有作家爱弥尔·左拉,画家莫奈、奥古斯特·雷诺阿等。这幅画也是典型的致敬作品,很明显马奈帮这个名号真不是虚的,这些人真的敬仰着这位沙龙爱好者。

乔治·德·拉图尔 圣约瑟之梦
17世纪上半叶 布面油画
cm×81cm
特艺术博物馆

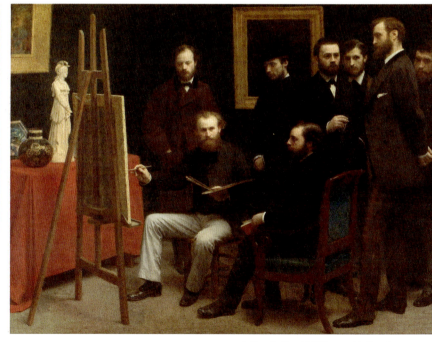

亨利·方丹-拉图尔 巴迪侬画室
1870年 布面油画 204cm×273.5cm 巴黎奥赛博物馆

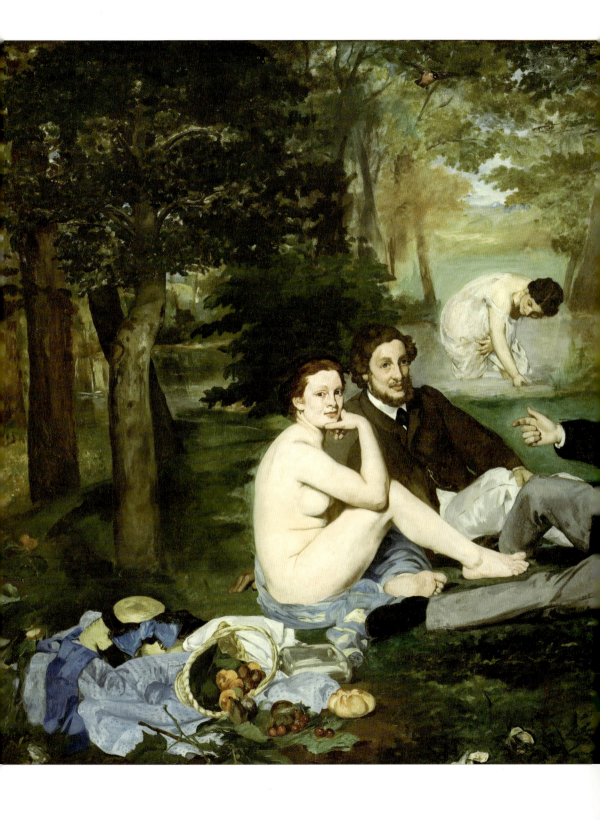

可是，一个连沙龙都参加不上的人，怎么就能获得这么多新生代的尊敬呢？这还得从1863年的那次落选者沙龙说起。马奈当时31岁，之前几年他已经入选过沙龙了，但没引起什么反响。这一年，他拿了一幅《草地上的午餐》参加展览，结果落选了。拿破仑三世突然宣布，给这些落选的画家们一个机会，把他们的作品聚在一起办个展览，就叫落选者沙龙。拿破仑三世怎么想的，大家不得而知，但具体负责这件事的人怎么想的，实在是太明显了。这帮人纯粹是在把这群落选者当笑话看，哪幅画差，哪幅画就被放到最显眼的位置。这导致落选者沙龙的参观者非常多，大家都想看看艺术界的马戏团是什么样的。

马奈　草地上的午餐
1863年　布面油画
207cm×265cm
巴黎奥赛博物馆

看画线路1

在这些画中,马奈的画引起了人们的注意。他画了两个绅士慵懒地坐在草地上,旁边有两个裸女,一个正看着观画者,一个正在远处洗澡。大家一看这画面就明白了,这画的不就是巴黎西郊那片著名的风流地吗?经常有人到那去偷情,这几个人打着野餐的名义,实际上去干什么我们心知肚明。普通人看到这幅画可能会会心一笑,尤其是那些没机会去西郊的人,但是经常去西郊的那群人受不了。"这分明就是在讽刺我们啊,不行,绝不能让马奈得逞,我们得批判他。可是如果批判他画出的是事实,那不就是此地无银三百两吗?得往别处吸引注意力。"好在,马奈的画很容易找毛病。一是因为他画得不守规矩,和那些精工细作比起来,他的画太粗糙了;二是因为他画的内容太俗,根本就不配称为艺术,艺术都应该用来表现超越生活的理想世界。

就这样,马奈这个名字就成了众矢之的,舆论几乎把全部愤怒都撒到了他的身上。作品就在马奈旁边且画得似乎更差的塞尚,倒是没得到什么差评。

两年之后,马奈的另一幅名叫《奥林匹亚》的作品意外地入选了沙龙,这幅画让马奈一下子成为全法国最有名的画家,但不是正面的,而是丑闻。实际上,《奥林匹亚》和《草地上的午餐》是同一时期的画,只不过那次没有拿出来展览。这两幅画画的都是当时法国的中级妓女阶层,既不是高级的交际花,也不是街边的站街女。这群女孩有自己的生活,有幻想,但又没法脱离苦难的生活。马奈和他的同行们其实对这群女孩非常熟悉,知道她们的痛苦和挣扎,正是出于对她们的同情,马奈才画了这两幅作品。有人说马奈是想讽刺上流社会男性,我觉得不对,他自己就是上流社会的男性,而且他这辈子就画过这么两幅类似的作品。

这两幅画里的裸女是同一个模特,名字叫维多林,她曾经是个雏妓,后来为画家们当模特。马奈在自己的老师的画室里认识了她,在马奈的帮助下,维多林逐渐地阳光起来,偶尔也开始画画,后来她的作品甚至还入选过沙龙。但是这一切并没有真正改变女孩的命运,她年老色衰之后穷困潦倒,最终死在了酒精和病痛之中。

马奈 维多林画像
1862年 布面油画 42.9cm×43.7cm
波士顿艺术博物馆

在马奈身边还有一个鲜活的例子,关于一个小男孩。马奈收养了一名穷人家的孩子做侍童,孩子可爱动人。但是时间久了,马奈发现孩子表现出他这个年龄不该有的早熟和忧郁,而且还格外嗜好酒和糖。马奈郑重地和他聊了一次,之后孩子似乎有了变化。有一次马奈出门,等他回来的时候发现孩子上吊自杀了。这让他无比地震惊和悲痛,当他把情况告诉孩子的父母的时候,出人意料的是,他们好像无动于衷。马奈垂头丧气地回到家,给孩子操办葬礼,几天之后,孩子的母亲偷偷跑来,向他要一段孩子自杀用的绳子。

马奈把这段故事讲述给了波德莱尔,波德莱尔把它写成了一篇文章,名字叫作《绳》,提名是献给马奈,以缓解马奈的悲痛。生活中最大的恶不是别的,而是贫穷,因为贫穷让人变得低贱,失去做人的尊严。类似的例子还有,比如喝酒的流浪汉、街头弹琴的艺人。他们都促成了马奈与众不同的关注点,他关注活着的意义,关注人在那种社会环境下的痛苦和焦虑,关注每一个人作为人的价值。用马奈自己的话来说:"我是生活忠诚的记录者。"

《奥林匹亚》展出之后,批评的声音像冰雹一样砸向了马奈。上流社会感觉自己被亵渎了,虽然他们经常光顾奥林匹亚们,但是这是不可告人的事,和他们伟光正的阶级理想是不符的。奥林匹亚本是圣地的名字,怎么能给一个这么低贱的女人呢?可是,大家心知肚明,当时很多妓女都叫奥林匹亚。他们眼中的奥林匹亚们只是一时泄欲的工具,根本不配拥有审视顾客的资格,但马奈用提香画神的方式来描绘她,就像伦勃朗娶了一个仆人、姜戈骑上了马一样,这是不可原谅的。他们受不了奥林匹亚的眼神,或者说维多林的眼神。那是她对男人的轻蔑,就像她脚下的那只黑猫一样,愤怒,鄙夷。

心虚的评论家们发动潮水般的舆论攻击之后,巴黎的普通民众也愚蠢地被带入这场批判,拿上鸡蛋和刀子,准备对那幅亵渎艺术的作品进行毁灭性的打击。好在主办方及时增加了真枪实弹的卫兵,才让沙龙得以正常进行。

这幅画让马奈以有伤风化罪而被起诉,并且被警察逮捕,还好没几天就给放了出来。为了逃避疯狂的民众,马奈决定到马德里去旅行,正在准备的时候,拉图尔和卡米耶·毕沙罗带着一堆年轻人来到了他的画室,这些人就是崇拜其创新

精神的莫奈、雷诺阿、弗雷德里克·巴齐耶和阿尔弗莱德·西斯莱。

我们总说,创新都不是绝对的,没什么事能够突然出现,总会有一些蛛丝马迹成为它的前提,马奈的风格也是如此。他的老师叫托马斯·库图尔,也是一位标准的学院派,马奈跟他学了6年,也对抗了6年。库图尔每天都能被马奈把鼻子气歪,但他又真心地喜欢马奈,欣赏他的才华。马奈不像库尔贝那样,不承认自己有过老师,他很敬仰库图尔的为人,从他的画室出来之后,两个人的关系还是很密切。只不过一见面就还是老师在那指责、学生在那对抗,像一对冤家一样,一旦争论停下来,双方都还尊敬着彼此。库图尔老师教给马奈很多绘画技术,也教会马奈去向大师学习,只不过马奈学错了大师。库图尔建议他学拉斐尔、提香、委罗内塞,而马奈学的是荷兰的哈尔斯、法国的库尔贝和德拉克洛瓦。

前面介绍伦勃朗的时候提到过哈尔斯,那是一个酒鬼画家,一生郁郁不得志,

马奈 奥林匹亚
1863年 布面油画 130.5cm×191cm 巴黎奥赛博物馆

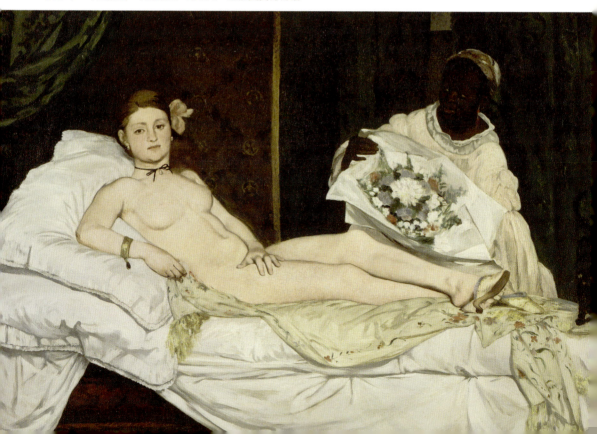

马奈　喝苦艾酒的人
1859年　布面油画　180.5cm×105.6cm
哥本哈根新嘉士伯艺术博物馆

哈尔斯　快乐的酒徒
1650年　布面油画　75cm×61.5cm
卡塞尔博物馆

但画出了无数个灿烂的笑容。他的手法非常松弛，关注点也非常平民化。哈尔斯在他生活的时代就像后期的伦勃朗一样，不受重视，但在马奈眼里他就是摩西。

马奈能区别于其他画家，很重要的一点在于他的眼界。他可以不用考虑经济问题，全世界旅行，荷兰、英国、西班牙，这些画家很难去到的地方，他都能去，这就让他看到了与那些只能去意大利的画家所看到的完全不同的艺术世界。

时代巴黎的画像

在《奥林匹亚》事件之后，马奈去了马德里，并且在那里遇到了他心目中的艺术之神——委拉斯贵支。委拉斯贵支，在介绍鲁本斯的时候提到过，他是鲁本斯学生的学生，鲁本斯一眼就喜欢上了他。他早年曾经仅凭别人的描述，就领略了卡拉瓦乔绘画的真谛，后期更是一发不可收拾，在绘画上取得了巨大的成就。在卢浮宫，马奈也看到过委拉斯贵支的作品，但都是稍显一般的作品，可是在马德里，委拉斯贵支的光芒就完全掩盖不住了。

委拉斯贵支　教皇英诺森十世
1649—1650 年　布面油画　141cm×119cm
罗马多利亚·潘菲利宫

马奈　斗牛士
1862 年　布面油画　165.1cm×127.6cm
纽约大都会艺术博物馆

　　最吸引马奈的有两点：一个是委拉斯贵支的深刻，他不像那些巴洛克画家专注于恢宏的古典题材，而是把目光放到生活中，在每一个普通人身上寻找光芒；另一个是委拉斯贵支概括的画法，在他最著名的一幅画《教皇英诺森十世》中，我们能够看到这一点。这是一幅极为写实的作品，但衣服和手都画得非常松弛，他不是靠细节来堆积出真实感，靠的是绝对的准确。委拉斯贵支把所有没必要的装饰都抛弃了，只留下最核心的内容，这也是马奈终生奋斗的一个方向。

　　从西班牙回来，马奈带着满满的信心，准备迎战 1866 年的沙龙。这一年，一幅旷世名作诞生了，那就是《吹短笛的男孩》。一个羞涩但成熟的少年乐手，以最简约的方式出现在我们面前。画面的色彩非常节省，大面积的灰绿色背景、大块的黑白红以及小面积的黄色，放在一起显得异常协调。不仅如此，马奈还压缩了画面的空间感，让人物显得更加具体和精干。这明显是受到了东方艺术的影响，尤其是日本的版画。

　　东方风格的平面抽象因素，逐渐开始进入西方艺术家的视野，并最终改变了西方绘画的本质，这一点可以引发一个思考。有人认为油画是西方艺术，当代艺术是西方艺术，只有国画才是中国的，京剧才是国粹，很明显这是谬误。当西方

马奈
吹短笛的男孩
1866 年　布面油画
160.5cm×97cm
巴黎奥赛博物馆

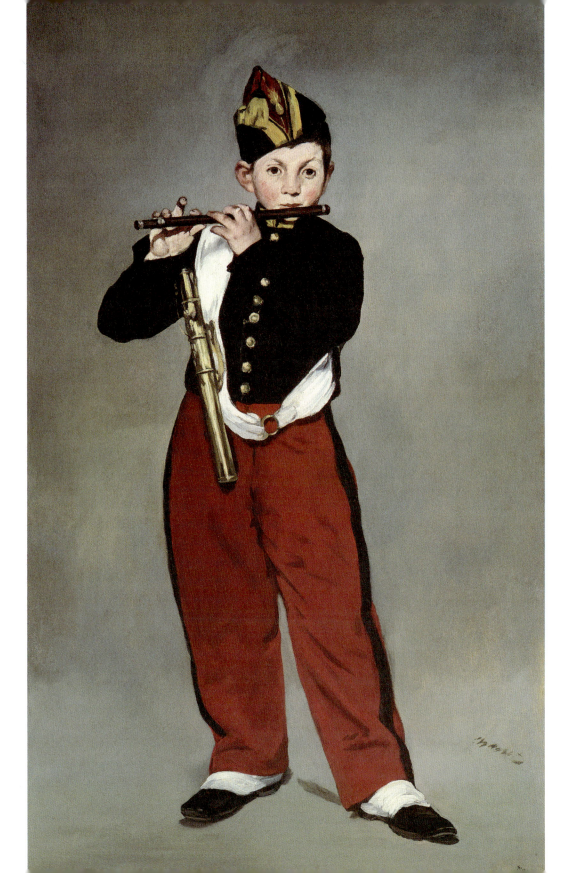

绘画开始出现抽象因素之时，人们非常清楚，艺术已经不是狭义的西方传统艺术了，确切来说它是世界化的。当时，肯定也有人在宣扬，将东方艺术或者非洲艺术从经典艺术中彻底驱逐出去，恢复传统之类。但是，进步的人都知道，世界化是一个大前提，艺术的种族界限本来就不是那么清楚，非要反着自然规律说纯粹是别有动机。我要说的是，古代艺术，东西方各有自己的，但现代艺术是世界的。

这幅《吹短笛的男孩》被马奈信心满满地提交给了沙龙，可是没想到，根本没参加海选就被退了回来，理由是马奈这个名字。这个名字已经进了黑名单，即便是出于公共安全的考虑，他也不适合再出现在沙龙上了。

这给了马奈一个毁灭性的打击，如果不能参加沙龙，他还能做什么呢？这时，那个曾经怂恿过库尔贝的波德莱尔，又跑来怂恿马奈："你可以自己办画展啊，你看库尔贝多么成功，我听说明年世博会，他还要自己办，你也可以效仿他。"波德莱尔所说的就是 1867 年的第二届巴黎世博会。

受了波德莱尔的鼓舞，当然也因为提交作品又一次被驳回，马奈决定在世博会期间也办一次自己的展览。之前虽然也卖出过一些画，但是和办展览所需要的钱比起来，那根本不值一提，无奈之下马奈只能向母亲求助。马奈的母亲是一位非常开明的女士，她希望儿子成为丈夫那样的人，但马奈喜欢画画，她也不反对；她本人喜欢古典风格的艺术，但也不反对马奈画自己想画的画。尤其是在办展览这件事上，老人家根本就没犹豫，直接拿出 15000 法郎，让儿子去追逐梦想。马奈高高兴兴地去操办展览了，但他不知道，这 15000 法郎已是他们家最后的资产。

马奈办展览，全体跟班们都支持，左拉在报纸上给他写了一大篇评论，其中最重要的一句话就是：气质独特的艺术家都是富有生命力的，他们不会随着时间的流逝而枯萎消亡。后边还跟了一句：马奈先生无疑会在未来成为公认的大师，如果我有钱的话，一定会把他所有的作品都买下来。

看，连营销都有了。但是，这次展览的效果真不怎么样，之前预想的效果完全没有达到，每天展厅里也就星星点点的参观者。马奈一气之下把展览交给了自己的新粉丝——美丽的姑娘莫里索，自己又出去旅行了。

印象派成员——莫里索

说到莫里索,我们再多讲几句。她的全名叫贝尔特·莫里索,她本是柯罗的学生,很早就知道马奈,后来通过一个画家联系到偶像,进而发展出了一段友情。莫里索长得漂亮,家世很好,她的外祖父就是著名的洛可可画家让·奥诺雷·弗拉戈纳尔,就是画《秋千》的那个。虽然说在洛可可里最有名的是让·安托万·华托和弗朗索瓦·布歇,但如果用一幅画来代表洛可可,通常出现的都是弗拉戈纳尔的《秋千》。

莫里索后来成为印象派画家中两位著名女性之一。在认识马奈的这段时间里,她已经参加过沙龙并且取得了不错的口碑。面对马奈的才华,当时没有几个年轻人能沉得住气,莫里索也成了马奈的死忠粉,一度他们的关系非常密切。也正是因为她,马奈疏远了曾经的那朵玫瑰——维多林。马奈给莫里索画了很多幅肖像,其中那幅《手持紫罗兰的贝尔特·莫里索》也成了马奈的代表作。

几年后,莫里索嫁给了马奈的弟弟欧仁·马奈,于是在印象派展览上也终于出现了马奈这个名字——贝尔特·马奈。

弗拉戈纳尔　秋千
1767—1768 年　布面油画
81cm×64.2cm
伦敦华莱士陈列馆

莫里索　摇篮
1872 年　布面油画
56cm×46.5cm
巴黎奥赛博物馆

马奈 手持紫罗兰的贝尔特·莫里索
1872 年 布面油画 55.5cm×40.5cm 巴黎奥赛博物馆

通过《手持紫罗兰的贝尔特·莫里索》，我们来看看马奈是如何减掉一切繁杂修饰的。这是一幅简单到了极致的肖像画，但它又不缺少肖像画的任何一点价值。无论是人物的外貌特征，还是她的内心世界，都表达得淋漓尽致。大面积平涂的亮色背景，大面积的黑色，像是木版画一样，简单而强烈。我在想，马奈是如何克制住一个画家本能的冲动，去省略掉中间的细节的。我平时画画非常清楚，我们很难对抗眼睛看到的内容，往往看到了就渴望把它画出来，不画出来就会有种痒没挠到的感觉。马奈在那个时代看的都是古典写实的作品，在这种前提下，能够做出这么高度的概括真是不可思议。模特的脸是唯一一个相对刻画了一点的地方，但也仅仅是对这幅画而言。为了那份强烈的光线，为了让那双大眼睛说出话来，马奈牺牲了大多数可观察的细节，但是我们丝毫不会怀疑这是一张美丽的脸，它属于一个可爱调皮但又懂得分寸的女性。

马奈有妻子，也有孩子，他是个家庭观念很重的人，所以莫里索成为欧仁的妻子，换成别人，也许真的很难逃脱贝尔特·莫里索这样的目光。不是说马奈有多圣洁，要是圣洁，他也不会染上梅毒，他有一个正常人的欲望，但也有自己的原则。当初，他坚定地娶了自己的初恋苏珊娜，她是马奈两个弟弟的钢琴老师。女孩和马奈的恋情曝光后跑回了老家，几年后马奈去寻找她，发现女孩已经有了一个孩子。我们不知道马奈是否是那个孩子的父亲，但马奈丝毫没有怀疑，执着地把女孩和孩子带回了家。曾经有一个评论家说了一些闲话，马奈毫不犹豫地和对方提出决斗，对方还真答应了，结果没有任何记载，但瘦小的马奈应该不是人家的对手。

何谓现代性

瘦小的马奈，在与人决斗方面未必是专家，但在颠覆艺术史方面，却有着惊人的活力。短暂的旅行之后，马奈再次回到画室投入创作，一系列充满现代性的佳作在此期间产生。其中有一幅画一直没有受到太大的重视，但在少数人看来，这才是真正确定马奈历史地位的三幅作品之一。这幅作品叫《吹泡泡的男孩》（另外两幅是《阳台》和《佛利贝尔杰酒吧》）。

这是一幅看起来很普通的画,但它却像一块平静的海面,在无声无息中蕴含着巨大的能量。我不敢确定马奈是否也这么认为,但他有意无意地做出了这个所有前辈都不敢做出的突破。在我看来,这是一场真正的绘画革命,马奈把绘画从文学中摘了出来,使之成为彻底的视觉艺术。

我们回忆一遍,所有马奈之前的绘画是不是都摆脱不了这三种东西:叙事、抒情和歌颂。古代绘画要么是宗教故事,要么是神话传说,都是在叙述一段故事,像一篇史诗一样,注意史诗是文学。还有一批是肖像画,画的是某个达官贵人或者市井传奇,这些画不仅要画出人物特征,还要塑造出人物的光辉形象。这是人物传记,仍然是一种文学。最后是风景画和静物画,负责寄物抒情,典型的小诗,仍然是文学。也就是说,古代的绘画和文学之间总有着千丝万缕的关系,绘画就像是一种不用识字仍然能够看懂的文学。确实,绘画最开始的功能就是这个,我们今天去理解一幅绘画作品时通常还在沿用这个入口。

可是,我们有没有想过,绘画作品本身就是一种单纯的图像。我们每天都在阅读图像,大多数图像是没有文学功能的,可它们仍然能给我们带来非凡的感受,比如说天空,什么都没有,就是一块干净的蓝色,但它能瞬间让人的心放空。

马奈在这幅画中画了一个吹肥皂泡的男孩,也就是之前提到的他老婆的儿子。这个半大的男孩,正好处于男人一生中最尴尬的年龄,已经不再天真,但还没成熟到能认得清自己,处于在没有任何现实依据的情况下就可以做到唯我独尊的时期。马奈把这个男孩放置在一个孤独的现实空间里,画面里再没有任何其他的信息,很显然它不是要讲故事,也不是给这个男孩留个纪念。我们更看不出马奈试图在这幅画里表达什么感情,他就是留下这么一个突兀的图像,让我们自行去理解,去寻找其中的奥秘。之前的《奥林匹亚》与这幅画有着异曲同工之处,二者都是画了一个沉默的空间,画中人和人之间没有任何交流,气氛显得非常诡异。

为了避免观画者陷入细节当中,马奈把人物画得非常粗糙,以至于你一眼就能看到画面全部的内容。就像天空中如果有一团云,你就会把注意力集中到云上,你就愿意把云想象成某种其他形象,忘记了大片天空的存在。马奈很清楚这一点,所以提前把所有让人转移注意力的可能性都屏蔽掉了。

现在,就是观画者和面前这个黑洞洞的空间内,一个静止的男孩像座粗糙的木雕一样站在那里。再平常不过的场景,在马奈的笔下居然产生了超现实的幻觉。这是一个看起来已经没有时间和生命的空间,而这个男孩是这个空间中唯一的存在。

马奈并不是第一个画肥皂泡主题的人,以前人们画吹肥皂泡,基本上都是要表现虚无或者破灭之类的寓言,但马奈并没有模仿前人去捞一把廉价的伤感,而是创造出了另一种难以置信的真实感。在他的画前,观画者会感到疏离,会感到近在咫尺的人却无法交流,会感到一种无法言表的不安——这些都是一幅简单的图像所带来的,但它来得太早了,以至于当时全世界都没法看懂,直到100多年以后,比利时的画家博里曼斯被同样的不安所触动,才让这种空间被重新唤醒。马奈一生的绘画尝试很多,在这个主题上停留很短,所以我们没法用一系列连贯的信息来解读它。

马奈 吹泡泡的男孩
1867 年 布面油画 100.5cm×81.4cm
里斯本古尔本基安博物馆

尽可能简化的处理,马奈不想让我们寻找细节

我不知道这双眼睛能看到什么

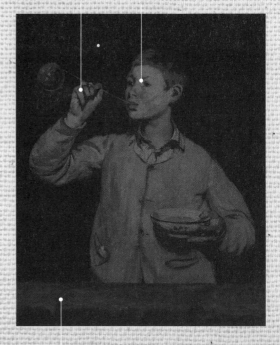

厚重颜料堆积,物质感十足

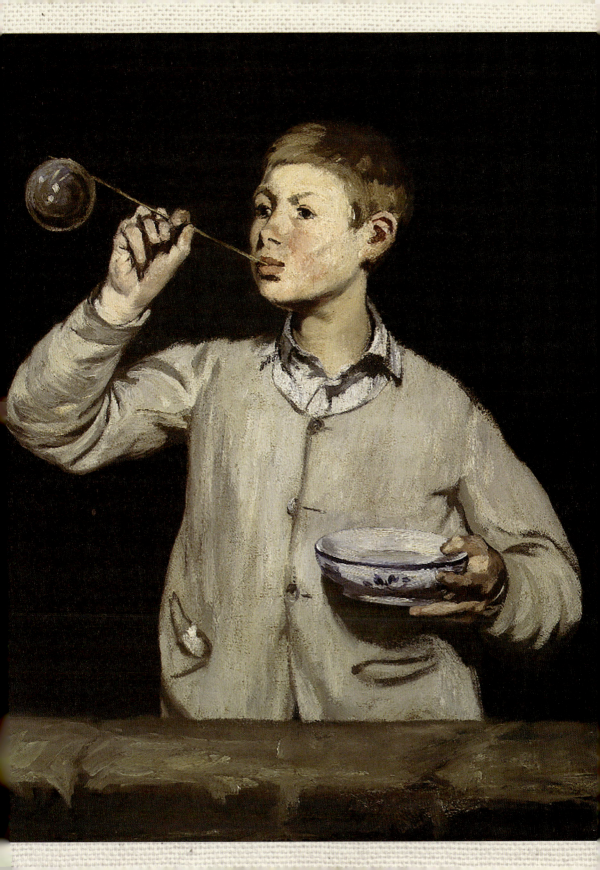

马奈　左拉肖像
1868 年　布面油画
146cm×114cm
巴黎奥赛博物馆

《左拉肖像》被认为是马奈的自画像之一，虽然马奈并没有亲自出镜，但这幅画从头至尾都带着马奈自己的影子。比如墙上的三幅画，分别是一幅日本版画、一幅马奈临摹的委拉斯贵支的小稿和一幅《奥林匹亚》的复制品。《奥林匹亚》最好理解，它是马奈的作品；而后面那两个就是马奈的思想源泉，马奈崇拜西班牙绘画，尤其是委拉斯贵支，同时又受东方绘画，尤其是日本画的影响。所以这三幅画算是马奈为自己的艺术梳理出的一条线索。

桌子上放着一大堆书，其中最上面的那本是左拉为马奈写的艺术评论，这篇评论在报纸上发表后获得了很好的反响，之后马奈又用它做了自己的个展宣言。左拉身穿的黑色上衣也是马奈的专属。

再看这幅《画室的午餐》,最前面的年轻人也是穿着一件黑色的衣服。这种大块的黑色在之前的欧洲绘画中是非常罕见的,相反在日本画中却经常出现。雷诺阿就说过,东方人拿黑色当色彩去用,西方人只知道拿它去掩饰黑暗。马奈是第一个把黑色作为色彩引入绘画的画家,画背景用的深灰色其实就是为了衬托这两块完美的黑色,而这两块完美的黑色也像是泛着隐约的光芒。

马奈 画室的午餐
1868年 布面油画 118.3cm×154cm
慕尼黑新美术馆

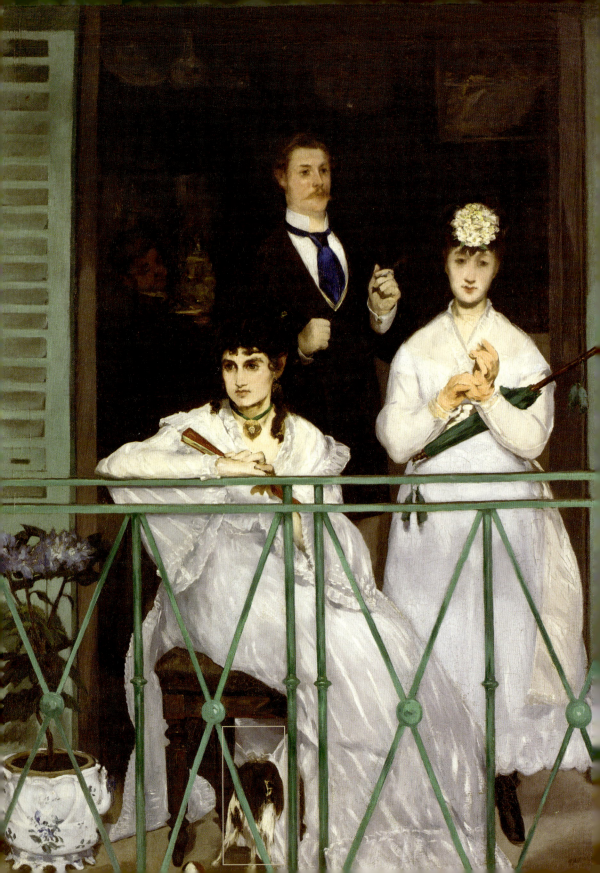

莫里索和马奈熟悉之后，便成了马奈大多数创作中的女主角。其中有一幅叫《阳台》，是公认的马奈的代表作之一。当人们在沙龙里看到《阳台》的时候，有可能会不得其解，也有可能会陷入另一场深思。以前我们看画，画中人总是在向我们传达着什么，我们和画的关系就像台下的观众和舞台上的戏剧。

有时候演员们会在表演中增加互动，让观众也能融入戏剧当中。但是，从没有过这样一幅场景：台上的演员坐在椅子上，一动不动地看着台下的观众，看着我们渴望的眼神，看着我们不知所以的茫然和烦躁。这一刻，舞台和观众席的身份发生了转换，看戏的人倒成了戏，演戏的人却成了看戏的人。

画面是一扇完整的窗户，由四个人构成。坐着的女性目光在游移，好像对我们不屑一顾；站的女人似乎正和某位观众对视，她发现了有趣的人；那位男性则是好奇地看着她，寻找着她的关注；最后躲在黑暗里的仆人似乎对这一切完全不感兴趣，他还在忙着成为画中世界的人。画中人和现实世界的人对等了，这是多么奇妙的事。

沙龙里熙熙攘攘的观众，有的忙着欣赏，有的忙着假装欣赏，有的忙着假装不欣赏，这不正是一台大戏吗？我们可以设想一下，假如我们变成卢浮宫的《蒙娜丽莎》，每天看着川流不息的参观者，远远地举起手机，踮着脚努力想拍一张清晰的照片，或者挤在前排失望的观众想离开却发现这比进来还要困难，那一刻她的表情应该是什么样的呢？

《蒙娜丽莎》是达·芬奇精心准备的礼物，像舞台上的名角一样，就是要被人看的，但是马奈画的《阳台》不是，它被画出来是为了让观众看到自己。这个情况在当初的《奥林匹亚》中就已经出现过了，奥林匹亚用那直勾勾的眼神看着我们，她把我们每个人都当成了她的客人。波德莱尔说，每个人都是巴黎的嫖客，这句话正是这幅画最好的解释。

角色的转换就是现代，权威的消失就是现代。马奈是第一位现代画家，这一点毋庸置疑。那为什么塞尚被称为现代主义之父，而不是马奈呢？那是因为毕加索。在现代主义还没有定性之前，如果毕加索这么有号召力的人说马奈是，那马奈就肯定是了，不过说实话连毕加索都没有看懂马奈。毕加索说塞尚是，那是因为他在塞尚身上发现了立体主义，重构平面空间这一点马奈确实还没有涉及。

体面的绅士，你觉得多少人在看你

她其实谁也没看，她在看别人眼中的自己

莫里索一定觉得我们非常无聊，女神通常用这种方式让自己置身事外

马奈　阳台
1868—1869 年　布面油画　170cm×125cm
巴黎奥赛博物馆

战争解放了艺术

画完这些作品,马奈决定去英国旅行,传闻中英国对待新型艺术的市场更开放。这时马奈家的情况已经不一样了,他不能再像以前一样肆无忌惮地到处旅游,只能是赶上打折季,趁着船票便宜才能约上伙伴们一起出行。这次他就赶上了,去伦敦的船票只需要 31 法郎。"这么好的机会不能放弃啊,来吧,谁跟我一起走?"本来他最想带上的人是埃德加·德加,因为德加是个很有见识的人,旅行的时候身边有一个有见识或者幽默的非常重要。可是德加并没参加,最后马奈只能带上其他几个朋友一路抱怨着去了英国。

英国和法国很不一样,虽然两国都有国王,但维多利亚女王本身就比拿破仑三世要开明,再加上这十几年她丈夫阿尔伯特亲王去世,女王深居简出,国家基本上已经变成接近今天的立宪状态。反观拿破仑三世,这位自以为是的君主背地里实行的还都是太阳王那一套,但凡有识之士都会明白,跟英国相比,法国到底差在哪。用马奈自己的话说:"在这个由政府官僚所统治的愚蠢国家里,我们没什么可以做的。"这样的政府注定是要为自己的愚蠢付出代价的。

马克西米连诺一世的悲剧就是一个实例。他是个贼可怜的王子,本身是个进步人士,满脑子都是现代思想,可惜出生在全欧洲最陈腐的奥地利帝王之家。他被拿破仑三世利用、怂恿当上墨西哥的皇帝,虽然再三努力并且也没做什么错事,但最终还是被叛军枪毙了。

这件事传回法国之后,马奈把所有的错都归结到法国政府的头上。他认为,如果不是拿破仑三世为了自己的私利,就不会有一个好人白白牺牲。所以,马奈创作了《枪决马克西米连诺一世》,画中的墨西哥行刑者穿的都是法国的军服,而奥地利人马克西米连诺临死前戴的还是墨西哥的帽子。这幅马奈用来抨击拿破仑三世的油画被制成版画准备出版,结果被封杀了。不仅画被封杀,连石板都直接被没收,石板上的画在没得到马奈允许的情况下就被抹掉了。幸亏马奈没有把这幅油画提交到沙龙,要不然还不知道会有什么结果。

1870 年,拿破仑三世御驾亲征,带着他自认为无敌的法军迎战普鲁士。战斗打响之后,前线层层溃败的消息迅速传回,巴黎陷入了混乱。马奈不得不把母

马奈　枪决马克西米连诺一世
1868—1869 年　布面油画　252cm×302cm　曼海姆美术馆

亲、妻子和孩子都转移到乡下，自己带着两个弟弟坚守在巴黎的家中。随着战局的推进，法国的败局几乎已经成为定势，巴黎对战争的恐惧达到了顶点。马奈把自己的作品托付给了杜莱，自己则投身到随时到来的保卫巴黎的战斗中。

杜莱是一位批评家，也是一位收藏家，他刚刚花了 1200 法郎买了一幅马奈的作品，马奈对他是最信任的。在把画送到杜莱府上的同时，马奈还写了一封信，信上写明了所托付的作品的明细，并且嘱咐杜莱："如果我在战斗中死了，请把这些作品交给我的妻子，而您可以在《吹泡泡的男孩》或者《读者》这两幅画里选择一幅留下，作为我的感谢。"

根据这封信，我们可以想象得出当时的巴黎气氛有多么紧张。食品短缺，天花横行，整天枪炮声不断，朋友们的死讯一个个传来，巴黎街头的尸体都可以筑墙了。这时候的马奈已经忘记了自己是个画家，他像所有留在巴黎的人一样，渴望结束战争，哪怕是拿破仑三世再回来都行。就这样，这种情况维持了将近半年的时间，巴黎投降了。马奈终于能离开巴黎，到奥洛龙和家人团聚了，在那里他又重新拾起了画家的身份。

"当一个接近破产的画家，要比当一个接近死亡的士兵好得多啊！"马奈对胖乎乎的太太苏珊娜说。他们已经很久没见面了，即使周围不乏爱慕他的女性，但马奈始终对苏珊娜情有独钟，他们之间一直保持着朋友般的友谊。苏珊娜非常懂得控制距离，她从来不参加马奈的社交活动，不会问马奈和谁交往，也不会管马奈那些漂亮的模特是谁，这可能是她的天赋。所以，马奈在巴黎期间疯狂地给她写信诉说思念之情，数量要远远多于给莫里索和其他女性的总和。

马奈　弹钢琴的马奈夫人
1868 年　布面油画　38.5cm×46.5cm
巴黎奥赛博物馆

战争的劫难过去了，接下来是生活的劫难。一家老小等着他来照顾，母亲在战争中把仅有的钱都用来买高价的日用物资了，一家人只能勉强在乡下度日，想到巴黎高昂的物价，似乎回家变得遥遥无期。

困苦的时候，马奈只能求助于朋友，他一遍遍地给杜莱写信，求他给自己介绍买画的人，但是一点缓解的迹象都没有。欧仁（马奈的弟弟）从巴黎写信来说，城市发生了暴乱，暴民们开始砸抢，情况看起来比战争时期还要糟。马奈又担忧自己画室的安全，又担心这个国家的命运。"这是一个不快乐的国家，人们只对推翻政府再重建政府感兴趣，从来没有人真正在乎国家，在乎国家的人民。希望一切尽快过去吧，我只是个画家，连自己的家人都没法保护,怎么谈保护国家呢？"

几个月后，巴黎公社失败，共和国政府几乎和马奈同步重新回到巴黎。一切已经平息，新政府信誓旦旦地要重建伟大的法国。马奈笑呵呵的，不知道他信还是不信，甭管他信不信，反正他的好日子突然来了。

1871年年底，一位大画商来到了马奈的画室，据说他从别处看到了两幅马奈的作品，特意前来拜访。马奈把自己的作品一一摆开给这位先生欣赏，让他没想到的是，这位先生几乎没筛选地打包了20幅作品，以35000法郎的总价全部买走，马奈的日子一下子就好过了。接下来，来自各个渠道的参观者络绎不绝，马奈的作品突然变成了热销品，人们对他的评价变得越来越正面，连沙龙都撤销了对他的封锁，开始有选择地接纳他的作品。

至于这一切都是为什么，我也说不清。我猜，除了因为开放的新共和国，还因为和他同时出道的塞尚、比他晚一点的莫奈仍在举步维艰。宣传在其中起到了很重要的作用，从早期的波德莱尔、尚弗勒里到左拉，再到后期的斯特凡·马拉美，这些在报纸上掌握话语权的人都是马奈坚定的支持者，他们一次次地在公众面前推广马奈，让人们坚信了他的价值。再加上马奈的作品，总是那么真诚，又那么冷峻，总有一股说不出来的气息与这个新到来的时代相关，也许这就是人们经常谈论但并不清晰的现代性。

过上好日子之后，马奈更成了印象派的精神领袖，他和莫奈、雷诺阿及德加

等人经常聚在盖布瓦咖啡馆,一起讨论艺术或者一起外出写生。有那么几年,马奈的作品被这群年轻人影响得出现严重的印象化,笔法更加松动,色彩更为明亮。但他又深知自己和他们不一样,所以他拒绝参加他们组织的"未命名艺术家联合展",也就是我们后来说的印象派画展,同时仍在为沙龙继续奋斗着。

虽然没有参加画展,但马奈还是和这群年轻人保持着亲密的关系,他像老前辈柯罗一样,拿出自己的钱接济这些穷困潦倒的画家,支持着他们可以继续去创作属于时代的作品。

马奈　莫奈一家
1874 年　布面油画　61cm×99.7cm　纽约大都会艺术博物馆

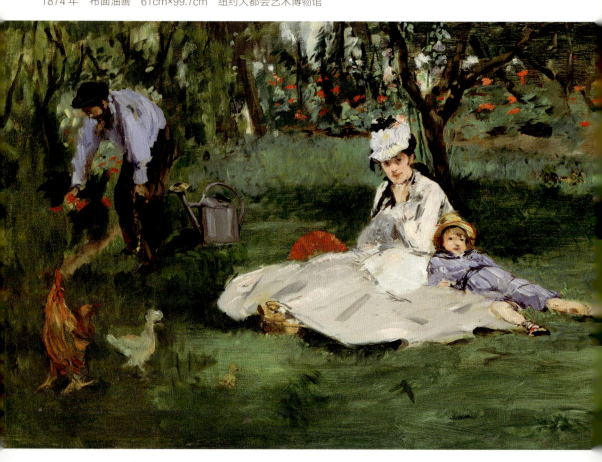

这实在太晚了

1881年,马奈的人生走到了巅峰,一直不认可他的沙龙给他颁发了二等奖,政府也把他梦寐以求的骑士勋章送到家中。然而,一切来得太迟了,马奈的双腿已经在梅毒的攻击下难以行动。他不得不经常离开巴黎去乡下疗养,当然也被迫离开了他的绘画。

身体和精神的痛苦还不是全部,他更担心自己的名誉,因为得了梅毒毕竟不是什么好事,所以他竭力掩盖自己的病情。即使是这样,还是有好事者(当然也是关心和仰慕他的人)通过报纸向全国人民传达了这位刚刚加冕的绘画之王的糟糕状况。人们看到报纸后纷纷打来电话和写信安慰他,马奈愤怒地一个一个解释,说他完全没问题,只是不小心扭伤了脚而已。为了向大家证明,病情稍有好转刚刚能够摆脱拐杖,马奈就跑到了佛利贝尔杰酒吧。这里几乎是全巴黎最热闹的地方,来到这里可以一次性地看到全巴黎的好事者。马奈向每一个熟悉的人打招呼,并且当众画了一幅草稿,然后就匆匆地离开了。在场的人们似乎相信了马奈已经痊愈,只有马奈自己知道,从酒吧吧台到马车这一小段距离有多么难走。

这是马奈最后一次出现在公众面前,接下来他要利用一切不那么疼的时间来完成这幅作品——《佛利贝尔杰酒吧》。而这幅画一定会成为下一届沙龙的头牌,就像安格尔的《路易十三的宣誓》一样。

这是马奈绘画人生的一次大总结,所有他经意和不经意的特征都在这幅画里得到了呈现,比如一块闪光的黑色,一个美丽但并不友好的女性,一个边缘化的模糊的男性,一个正反空间的暗示。女招待站在吧台后面,她的身后是一面大镜子,用来反射观画者看不到的世界,她的身体在镜子里被主观地向右移了,而且看起来那个背影要热情得多。镜中场景内人声鼎沸,女招待的背影显得恰如其分,但镜前的本体却像是和这个氛围无关,她一脸冷漠,完全沉浸于自己的世界之中。而我们每一个独立的观画者呢,马奈把我们放在这里想让我们看到什么呢?

吧台上放着香槟、烈酒、橘子和玫瑰,物质的富足让人舒适,可是女招待始终是闷闷不乐的。我好像在哪见过类似的漂亮女性,不止一次地见过,在哪呢?噢,是在街边的橱窗里。她们穿着漂亮的衣服,被放置在狭小但精致的空间内,被所有路过的人注视,从没有改变过表情。是我们在看她,还是她在审视我们呢?

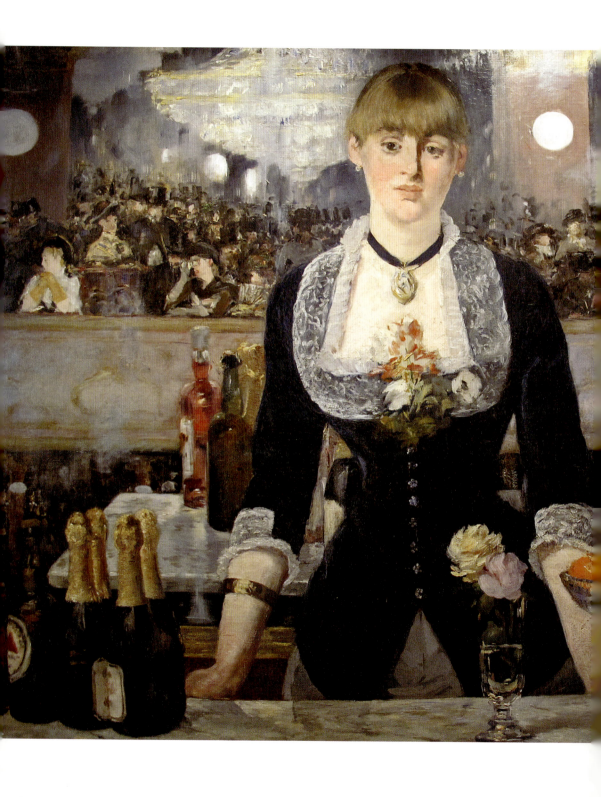

马奈　佛利贝尔杰酒吧
1882年　布面油画
96cm×130cm
伦敦考陶尔德艺术学院美术馆

这是马奈画过的最漫长的一幅作品，创作用了很长的时间，以至于没赶上准备参加的1882年的沙龙。他不是故意拖延，而是身体根本不允许他连续作画，他害怕被别人看到自己的样子，所以索性一个客人都不见，只保持书信和电话交流。他努力配合医生的安排，渴望着重新成为一个健康的人，享受自己应得的荣誉。现实情况是病情丝毫没有好转，反而还更严重了，他的左腿已经彻底不听使唤，而且腿上的肉也开始硬化，变成了长在身体上的石头。医生给他最后的建议是截肢，马奈抱着这一丝希望上了手术台，幻想着未来有一条腿的自己仍然能坐在画架前，描绘那一个个耐人寻味的场景。但这些也终究只是幻想，手术后他再也没有醒来，一周之后他的心脏停止了跳动，马奈离开了这个不快乐的人间。

看画线路 ❶
荷兰-比利时-法国-西班牙
由北往南,全程可乘火车或自驾

毕尔巴鄂	古根海姆美术馆：现代艺术
6小时40分钟 🚗 7—8小时 🚆	
菲格拉斯	达利美术馆：达利大部分作品
1小时40分钟 🚗 1小时30分钟 🚆	
巴塞罗那	毕加索美术馆：毕加索大部分作品
	米罗美术馆：米罗大部分作品
	高迪建筑
6—7小时 🚗 3—4小时 🚆 1小时25分钟 ✈	
马德里	普拉多博物馆：委拉斯贵支《宫娥》，博斯《失乐园》，卡拉瓦乔《圣凯瑟琳》，戈雅《玛哈》
	提森-博内米萨博物馆（马德里的奥塞）：霍珀作品
	索菲亚王后艺术中心：毕加索《格尔尼卡》《蓝色女人》，达利《伟大的自慰者》
52分钟 🚗 50分钟 🚆	
托莱多	托莱多大教堂：格列柯大部分作品，卡拉瓦乔作品

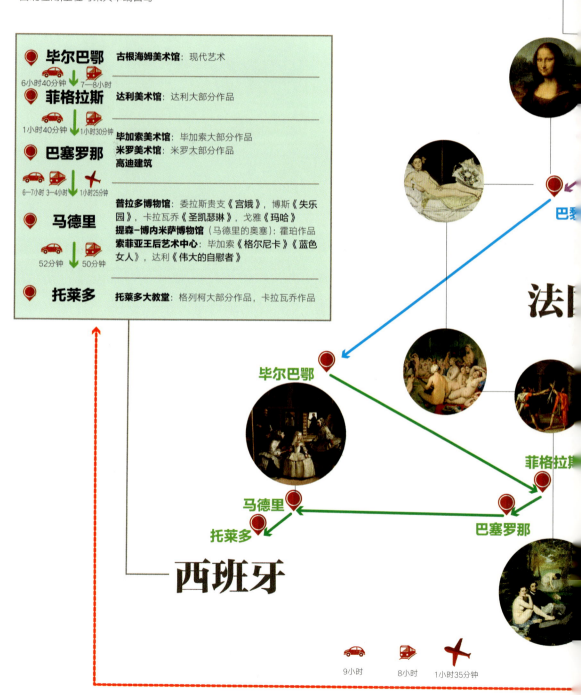

🚗 9小时 🚆 8小时 ✈ 1小时35分钟

荷兰

📍 阿姆斯特丹
 59分钟　 1—2小时

- **国立博物馆**：伦勃朗《夜巡》《犹太新娘》，维米尔《倒牛奶的女仆》，哈尔斯的部分作品
- **市立博物馆**：蒙德里安、杜斯伯格等
- **梵高博物馆**：《向日葵》《杏花》《麦田群鸦》等大量梵高作品
- **伦勃朗故居**：版画原版居多，可以看到伦勃朗当时的生活状态

📍 奥特洛
 1小时　 1小时

- **库勒-穆勒博物馆**：梵高大部分早期作品都在这里，还有修拉、希涅克等人的作品。博物馆位于一片原始森林中（所在地奥特洛不在阿姆斯特丹市内，从阿姆斯特丹可坐火车当天往返，单程约1小时30分钟）

📍 海牙
 30分钟　 30分钟

- **莫里茨皇家美术馆**：维米尔《戴珍珠耳环的少女》《代尔夫特风景》，伦勃朗《蒂尔普医生的解剖课》

📍 鹿特丹

- **博曼斯·范伯宁恩美术馆**：老彼得·勃鲁盖尔小版《通天塔》，部分梵高作品，凡·艾克作品

1小时　　30分钟

比利时

📍 安特卫普
 46分钟　 56分钟

- **鲁本斯故居**
- **安特卫普大教堂**：鲁本斯《下十字架》《上十字架》《圣母升天》
- **凡·登·贝尔赫美术馆**：老彼得·勃鲁盖尔《疯狂的梅格》

📍 根特
45分钟　25分钟

- **圣巴夫大教堂**：凡·艾克《根特祭坛画》

📍 布鲁日
50分钟　36分钟

- **格尔宁根美术馆**：博斯的三连画，马格利特作品，凡·艾克超有名气的作品
- **圣母教堂**：米开朗基罗《圣母子》，梅姆林的三联画

📍 布鲁塞尔

- **皇家美术馆**：古代部分（大卫的《马拉之死》，老彼得·勃鲁盖尔作品、博斯作品）；近现代部分（玛格利特的大部分绘画作品）

 3小时13分钟　 1小时40分钟　 55分钟

📍 巴黎

- **卢浮宫**：达·芬奇《蒙娜丽莎》，《胜利女神》《米洛的维纳斯》，大卫《荷拉斯兄弟之誓》《拿破仑加冕》，安格尔《大宫女》《土耳其浴室》《博罗登肖像》等
- **奥赛博物馆**（印象派大本营）：安格尔《泉》，库尔贝《奥尔南的葬礼》《画室》，马奈《奥林匹亚》《草地上的午餐》《阳台》等大部分印象派的作品都可以在这里看到
- **蓬皮杜艺术中心**：毕加索、杜尚、蒙德里安等人的代表作
- **橘园美术馆**：莫奈《大睡莲》，莫迪里阿尼作品
- **马蒙丹-莫奈美术馆**：莫奈为主的印象派作品《日出·印象》
- **罗丹美术馆**：罗丹所有作品
- **雅克-马尔·安德烈博物馆**：波提切利、提香、多纳泰罗作品
- **毕加索美术馆**：《哭泣的女人》
- **凡尔赛宫**：洛可可风格艺术装饰，布歇作品

看画线路 ❷
德国-奥地利-瑞士-意大利
由北往南,全程可乘火车或自驾

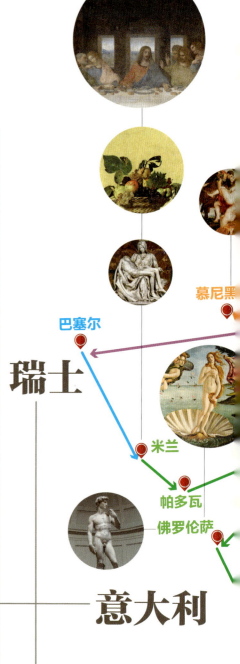

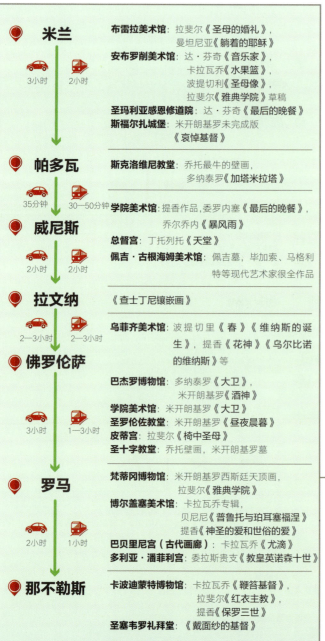

米兰
🚗 3小时　🚆 2小时

- **布雷拉美术馆**：拉斐尔《圣母的婚礼》，曼坦尼亚《躺着的耶稣》
- **安布罗削美术馆**：达·芬奇《音乐家》，卡拉瓦乔《水果篮》，波提切利《圣母像》，拉斐尔《雅典学院》草稿
- **圣玛利亚感恩修道院**：达·芬奇《最后的晚餐》
- **斯福尔扎城堡**：米开朗基罗未完成版《哀悼基督》

帕多瓦
🚗 35分钟　🚆 30—50分钟

- **斯克洛维尼教堂**：乔托最牛的壁画，多纳泰罗《加塔米拉塔》

威尼斯
🚗 2小时　🚆 2小时

- **学院美术馆**：提香作品，委罗内塞《最后的晚餐》，乔尔乔内《暴风雨》
- **总督宫**：丁托列托《天堂》
- **佩吉·古根海姆美术馆**：佩吉墓，毕加索、马格利特等现代艺术家很全作品

拉文纳
🚗 2—3小时　🚆 2—3小时

- 《查士丁尼镶嵌画》

佛罗伦萨
🚗 3小时　🚆 1—3小时

- **乌菲齐美术馆**：波提切里《春》《维纳斯的诞生》，提香《花神》《乌尔比诺的维纳斯》等
- **巴杰罗博物馆**：多纳泰罗《大卫》，米开朗基罗《酒神》
- **学院美术馆**：米开朗基罗《大卫》
- **圣罗伦佐教堂**：米开朗基罗《昼夜晨暮》
- **皮蒂宫**：拉斐尔《椅中圣母》
- **圣十字教堂**：乔托壁画，米开朗基罗墓

罗马
🚗 2小时　🚆 1小时

- **梵蒂冈博物馆**：米开朗基罗西斯廷天顶画，拉斐尔《雅典学院》
- **博尔盖塞美术馆**：卡拉瓦乔专辑，贝尼尼《普鲁托与珀耳塞福涅》，提香《神圣的爱和世俗的爱》
- **巴贝里尼宫（古代画廊）**：卡拉瓦乔《尤滴》
- **多利亚·潘菲利宫**：委拉斯贵支《教皇英诺森十世》

那不勒斯
- **卡波迪蒙特博物馆**：卡拉瓦乔《鞭笞基督》，拉斐尔《红衣主教》，提香《保罗三世》
- **圣塞韦罗礼拜堂**：《戴面纱的基督》

德国

柏林
2小时12分钟　2小时

- 老国家画廊：门采尔《腓特烈大帝在无忧宫的长笛演奏》
- 名画陈列馆：老彼得·勃鲁盖尔《尼德兰的预言》，卡拉瓦乔《丘比特的胜利》，伦勃朗《自画像》，维米尔作品
- 新国家画廊：凡德罗设计，毕加索作品，安迪沃霍尔作品

德累斯顿
4-5小时　4-7小时

- 茨温格宫（古代大师画廊）：拉斐尔《西斯廷圣母》，维米尔《窗前读信》，伦勃朗《带夫人的自画像》
- 阿尔贝廷：法国印象派作品

慕尼黑

- 老美术馆：丢勒《四使徒》，达·芬奇《康乃馨圣母》，鲁本斯《劫掠吕西普的女儿》，布歇《蓬巴杜夫人》
- 新美术馆：梵高《向日葵》，马奈《画室中的午餐》，克里姆特作品

4—5小时　4小时　1小时

奥地利

维也纳

- 艺术史博物馆：维米尔《画室》
- 美景宫：克里姆特《吻》
- 分离派美术馆：克里姆特壁画
- 阿尔贝蒂那博物馆：丢勒《野兔》

8—9小时　9小时　1小时30分钟

巴塞尔

- 贝耶勒基金会美术馆：贾科梅蒂雕塑，培根作品，康定斯基作品
- 市立美术馆：现当代艺术为主，里希特的抽象作品，罗斯科的黑色作品

那不勒斯

4小时　根据航线不同有中转，时间均超过4小时，不推荐